Psicología del color

Editorial Gustavo Gili, SL

Via Laietana 47, 2º, 08003 Barcelona, España. Tel. (+34) 93 322 81 61
Valle de Bravo 21, 53050 Naucalpan, México. Tel. (+52) 55 55 60 60 11

Eva Heller

Psicología del color

Cómo actúan los colores sobre los sentimientos y la razón

Traducción de Joaquín Chamorro Mielke

GG®

La publicación de este libro ha sido posible gracias a la ayuda de Adrian Frutiger

Título original: *Wie Farben auf Gefühl und Verstand wirken*
Publicado originalmente por Droemer Verlag, Múnich

Versión castellana de Joaquín Chamorro Mielke
Revisión técnica de María García Freire
Diseño de la cubierta de Toni Cabré, Editorial Gustavo Gili, SL

1ª edición, 27ª tirada, 2020

Printed in Spain
ISBN: 978-84-252-1977-1
Depósito legal: B. 604-2011
Impresión: Gráficas 92, SA, Rubí (Barcelona)

Los colores más apreciados

Azul	45 %
Verde	15 %
Rojo	12 %
Negro	10 %
Amarillo	6 %
Violeta	3 %
Naranja	3 %
Blanco	2 %
Rosa	2 %
Marrón	1 %
Oro	1 %

Los colores menos apreciados

Marrón	20 %
Rosa	17 %
Gris	14 %
Violeta	10 %
Naranja	8 %
Amarillo	7 %
Negro	7 %
Verde	7 %
Rojo	4 %
Oro	3 %
Plata	2 %
Blanco	1 %
Azul	1 %

Para preparar este libro se realizó una encuesta a 2.000 hombres y mujeres con edades comprendidas entre los 14 y los 97 años.* Todos relacionaron colores con sentimientos y cualidades. Sus profesiones —a menudo repetidas— eran las siguientes:

Abogado
Actor
Administrativo
Agente de cambio
Agente inmobiliario
Agente de seguros
Agente de conciertos
Agente de viajes
Agente comercial
Agricultor
Ajustador
Albañil
Alcaldesa
Alfarera
Ama de casa
Analista económico
Anticuario
Aparejador
Armador
Arqueóloga
Arquitecta interiorista
Arquitecto
Artista plástico
Asesor fiscal
Asistente de dietista
Asistente de laboratorio
Asistente médico-técnica
Asistente técnico-farma-
 céutica
Autora de novelas policia-
 cas
Auxiliar de clínica
Ayudante de abogado
Ayudante de dentista
Azafata

Bailarina
Banquero
Bibliotecario
Biólogo
Biotecnóloga
Bombero
Cajera
Camarero
Camionero
Cantante
Capitán de vuelo
Carnicero
Carpintero
Cartero
Catedrático
Cerrajero
Cirujano
Cocinero
Comerciante
Compositor
Conductor
Consejero empresarial
Conserje
Conservadora
Constructor
Consultor informático
Consultor medioambiental
Contable
Corredor de bolsa
Cromatóloga
Decorador
Delineante
Dentista
Dependienta de farmacia
Diácona

Dibujante técnico
Dibujante publicitario
Director artístico
Director comercial
Director de cine
Director de museo
Diseñador
Diseñador publicitario
Diseñadora de moda
Distribuidor/a editorial
Droguero
Ebanista
Economista
Editor
Editora de música
Educador
Educador artístico
Electricista
Embalador
Empleada de jardín de in-
 fancia
Empleado de almacén
Empleado de correos
Empresario
Encargada de vestuario
Encuadernador
Enfermero
Entrenador
Escenógrafo
Escritor
Escultor
Especialista en márketing
Estudiante de secundaria
Estudiantes de todas las
 especialidades

* La encuesta se realizó entre la población de Alemania. (*N. del E.*)

Etnóloga
Fabricante
Fabricante de maquinaria
Farmacéutico
Filólogo
Filósofo
Físico
Fisioterapeuta
Florista
Fogonero
Fotógrafo
Funcionario de la Administración
Funcionario de Hacienda
Funcionario de juzgado
Gastrónomo
Geógrafa
Geólogo
Gerente
Germanista
Grafista
Historiador
Historiador del arte
Hostelero/a
Impresor
Informático
Ingeniero
Ingeniero de caminos
Ingeniero de montes
Ingeniero industrial
Ingeniero mecánico
Intérprete
Investigador de mercados
Jardinero
Jefe de personal
Juez
Jurista
Lavandera
Lector
Librero
Lingüista
Litógrafo

Locutor de radio
Logopeda
Manager
Maquilladora
Masajista
Matarife
Matemático
Mecánico
Mecánico de coches
Mecánico de precisión
Médico
Modista
Músico
Notario
Óptico
Orfebre
Organizador
Ortopedista
Paleontólogo
Pastelero
Pedagogo
Pedagogo social
Pedagogo terapéutico
Peluquero
Periodista
Picapedrero
Piloto
Pintor
Planchadora
Planificador territorial
Poetisa
Politólogo
Practicante
Presidente de consejo de administración
Product manager
Productora de cine
Profesor de canto
Profesor de primaria (todas las especialidades)
Programador
Protésico dental

Proyectista
Psicoanalista
Psicólogo
Publicitario
Químico
Recepcionista
Redactor
Rehabilitador
Relaciones públicas
Representante
Restauradora
Sastre
Secretaria
Sociólogo
Soldado
Soldador
Supervisor
Tabernero
Tapicera
Taxista
Técnico
Técnico de banco de datos
Técnico de laboratorio
Técnico informático
Técnico maderista
Tejero
Teólogo
Teórico de la comunicación
Terapeuta artístico
Tintorera
Tipógrafo
Tornero
Trabajador social
Traductor
Transportista
Vendedor/a
Vendedor de automóviles
Vendedor de panecillos
Vendedor de rosas
Veterinario
Zapatero

Mi agradecimiento a todos ellos

Índice

ROJO

El color de todas las pasiones —del amor al odio. El color de los reyes y del comunismo, de la alegría y del peligro

AMARILLO

El color más contradictorio. Optimismo y celos. El color de la diversión, del entendimiento y de la traición. El amarillo del oro y el amarillo del azufre

VERDE

NEGRO

El color del poder, de la violencia y de la muerte. El color favorito de los diseñadores y de la juventud. El color de la negación y de la elegancia. ¿Es el negro propiamente un color? **125**

BLANCO

El color femenino de la inocencia. El color del bien y de los espíritus. El color más importante de los pintores **153**

NARANJA

VIOLETA

ROSA

ORO

GRIS

El color del aburrimiento, de lo anticuado y de la crueldad.

TODO AQUELLO QUE NECESITAMOS SABER SOBRE LOS COLORES

Las personas que trabajan con colores —los artistas, los terapeutas, los diseñadores gráficos o de productos industriales, los arquitectos de interiores o los modistos— deben saber qué efecto producen los colores en los demás. Cada uno de estos profesionales trabaja individualmente con sus colores, pero el efecto de los mismos ha de ser universal.

Para preparar este libro se consultaron 2.000 personas de todas las profesiones y de toda Alemania. Se les preguntó cuál era su color preferido, cuál era el que menos les gustaba, qué impresiones podía causarles cada color y qué colores asociaban normalmente a los distintos sentimientos. Se establecieron asociaciones en 160 sentimientos e impresiones distintos —del amor al odio, del optimismo a la tristeza, de la elegancia a la fealdad, de lo moderno a lo anticuado— con determinados colores. En el primer grupo de ilustraciones, que viene después de la página 48, puede verse la relación entre conceptos y colores, y en el texto los datos porcentuales.

Los resultados del estudio muestran que colores y sentimientos no se combinan de manera accidental, que sus asociaciones no son cuestiones de gusto, sino experiencias universales profundamente enraizadas desde la infancia en nuestro lenguaje y nuestro pensamiento. El simbolismo psicológico y la tradición histórica permiten explicar por qué esto es así.

La creatividad se compone de un tercio de talento, otro tercio de influencias exteriores que fomentan ciertas dotes y otro tercio de conocimientos adquiridos sobre el dominio en el que se desarrolla la creatividad. Quien nada sabe de los efectos universales y el simbolismo de los colores y se fía sólo de su intuición, siempre será aventajado por aquellos que han adquirido conocimientos adicionales.

Si sabemos emplear adecuadamente los colores, ahorraremos mucho tiempo y esfuerzo.

¿Qué efectos producen los colores?
¿Qué es un acorde cromático?

Conocemos muchos más sentimientos que colores. Por eso, cada color puede producir muchos efectos distintos, a menudo contradictorios. Un mismo color actúa en cada ocasión de manera diferente. El mismo rojo puede resultar erótico o brutal,

inoportuno o noble. Un mismo verde puede parecer saludable, o venenoso, o tranquilizante. Un amarillo, radiante o hiriente. ¿A qué se deben tan particulares efectos? Ningún color aparece aislado; cada color está rodeado de otros colores. En un efecto intervienen varios colores —un acorde de colores.

Un acorde cromático se compone de aquellos colores más frecuentemente asociados a un efecto particular. Los resultados de nuestra investigación ponen de manifiesto que colores iguales se relacionan siempre con sentimientos e impresiones semejantes. Por ejemplo a la algarabía y a la animación se asocian los mismos colores que a la actividad y la energía. A la fidelidad, los mismos colores que a la confianza. Un acorde cromático no es ninguna combinación accidental de colores, sino un todo inconfundible. Tan importantes como los colores aislados más nombrados son los colores asociados. El rojo con el amarillo y el naranja produce un efecto diferente al del rojo combinado con el negro o el violeta; el efecto del verde con el negro no es el mismo que el verde con el azul. El acorde cromático determina el efecto del color principal.

Cómo el contexto determina el efecto

Ningún color carece de significado. El efecto de cada color está determinado por su contexto, es decir, por la conexión de significados en la cual percibimos el color. El color de una vestimenta se valora de manera diferente que el de una habitación, un alimento o un objeto artístico.

El contexto es el criterio para determinar si un color resulta agradable y correcto o falso y carente de gusto. Un color puede aparecer en todos los contextos posibles —en el arte, el vestido, los artículos de consumo, la decoración de una estancia— y despierta sentimientos positivos y negativos.

¿Qué son los colores psicológicos?

El color es más que un fenómeno óptico y que un medio técnico. Los teóricos de los colores distinguen entre colores primarios —rojo, amarillo y azul—, colores secundarios —verde, anaranjado y violeta— y mezclas subordinadas, como rosa, gris o marrón. También discuten sobre si el blanco y el negro son verdaderos colores, y generalmente ignoran el dorado y el plateado —aunque, en un sentido psicológico, cada uno de estos trece colores es un color independiente que no puede sustituirse por ningún otro, y todos presentan la misma importancia.

El rosa procede del rojo, pero su efecto es completamente distinto. El gris es una mezcla de blanco y negro, pero produce una impresión diferente a la del blanco y a la del negro. El naranja está emparentado con el marrón, pero su efecto es contrario al de éste.

Ésta es la razón de que en este libro se estudien estos trece colores psicológicos, que de hecho son más que los que suelen tomarse en consideración en otros libros sobre los colores.

Para aquellos que deseen trabajar con los efectos de los colores, el aspecto psicológico es esencial.

Sobre la interpretación de los resultados de nuestra investigación

Para cada concepto se citan los colores que constituyen el acorde cromático típico. Aunque había trece colores para elegir, en todos los casos más de la mitad de las nominaciones recayó en sólo 2 o 3 colores.

Cada acorde se compone de 2 a 5 colores. El número de colores en un acorde está también determinado por valores de experiencia: colores por lo general poco nombrados, como el naranja y el plata, aparecen también, en porcentajes menores, como colores típicos.

Todos los sentimientos y sensaciones a los que se asocian colores aparecen listados en las páginas 299, 300 y 301.

En el primer grupo de láminas (después de la pág. 48) se presentan los resultados del estudio, y en el texto los datos porcentuales exactos para todos los colores con nominaciones superiores al 5%. Las preguntas y los valores obtenidos se interpretan detalladamente mediante ejemplos →Rojo, Capítulo 3, →Gris, Capítulo 1.

Los acordes son perfectamente fiables estadísticamente. El porcentaje de algunos colores concretos podría variar en algunos puntos si se repitiera la encuesta, pero los colores más nombrados serían siempre los mismos. Y los lectores que encuentren aquí en un lugar secundario el color que asocian por norma a un concepto determinado —incluso podría darse el caso de que este color no apareciera en absoluto— entenderán fácilmente que las opiniones de la mayoría son siempre consideradas como "típicas".

El trasfondo psicológico e histórico permite explicar qué efectos de los colores están sujetos a una cierta regularidad. El segundo grupo de láminas (a partir de la pág. 224) ofrece algunos ejemplos de efectos de los colores en la pintura, el diseño de productos y la vida cotidiana.

Se explican también, de manera comprensible para todo el mundo, ciertas teorías célebres, como la de Goethe, y ciertos análisis caracterológicos, hechos desde la psicología profunda, que tienen que ver con colores. También se analizan efectos mágicos de los colores, como la curación con colores y la manipulación subliminal por medio de los colores.

Una regla básica de la psicología de la percepción: sólo vemos lo que sabemos. Quien lea este libro, verá más colores que antes.

AZUL

El color preferido.

El color de la simpatía, la armonía y la fidelidad, pese a ser frío y
 distante.

El color femenino y el color de las virtudes espirituales.

Del azul real al azul de los tejanos.

¿Cuántos azules conoce usted? 111 tonos de azul

1. El color preferido
2. El color de la simpatía y la armonía
3. ¿Por qué el azul parece lejano e infinito?
4. ¿Por qué la fidelidad es azul?
5. El color de la fantasía
6. El azul divino
7. El color más frío
8. Colores primarios, pigmentos, colores de artistas
9. Azul de ultramar: el color de artistas más caro de todos los tiempos
10. El color de las cualidades intelectuales y masculinas
11. El azul femenino
12. El azul de las Vírgenes y los colores simbólicos cristianos
13. El secreto de los colores complementarios
14. Los contrarios psicológicos
15. Los tintoreros borrachos
16. Índigo: el tinte del diablo y el color preferido en la indumentaria de todas las
 épocas
17. El azul de Prusia, color de los uniformes
18. El azul real y el azul plebeyo
19. ¿Por qué los tejanos han llegado a ser una moda mundial?
20. La relajación de la *blue hour*
21. La flor azul del anhelo
22. Medias azules, cartas azules, películas azules
23. La banda azul para los grandes méritos
24. El color de la paz y el color de Europa
25. Azul humano internacional

¿Cuántos azules conoce usted? 111 tonos de azul

¿Cuál es el azul del cielo? El azul celeste, naturalmente, pero los expertos en colores hablan de azul coeli, cyan, ultramar... De los nombres aquí listados, unos son populares y pertenecen al lenguaje corriente, y otros son nombres establecidos para los colores que usan los artistas. Los artistas conocen muy bien la diferencia entre el azul cobalto, el azul ultramarino y el azul *phthalo*.

Azul acero
Azul aciano
Azul acuático
Azul aguamarina
Azul arándano
Azul bávaro
Azul bebé
Azul brillante
Azul campánula
Azul Caribe
Azul celeste
Azul Chagall
Azul chillón
Azul ciruela
Azul ciruelo
Azul clemátide
Azul cobalto
Azul *coeli*
Azul cosmos
Azul *curaçao*
Azul de China
Azul de Copenhague
Azul de Delft
Azul de indantreno
Azul de medianoche
Azul de niño
Azul de París
Azul de Prusia
Azul de Sèvres
Azul de ultramar
Azul Disney
Azul egipcio
Azul eléctrico
Azul *e-mail*
Azul escarcha
Azul esmeralda
Azul espuela

Azul éter
Azul Europa
Azul frita
Azul genciana
Azul glaciar
Azul grisáceo
Azul heliógeno
Azul hielo
Azul hierro
Azul humo
Azul iris
Azul jacinto
Azul laguna
Azul lapislázuli
Azul lavanda
Azul lila
Azul loza
Azul Lufthansa
Azul manganeso
Azul marina
Azul marino
Azul mate
Azul medio
Azul metálico
Azul montaña
Azul morado
Azul neón
Azul negro
Azul niebla
Azul nocturno
Azul nomeolvides
Azul nuboso
Azul océano
Azul ocular
Azul ópalo
Azul Oriente
Azul original

Azul pálido
Azul pastel
Azul pavo
Azul permanente
Azul petróleo
Azul *phthalo*
Azul piloto
Azul porcelana
Azul primario
Azul profundo
Azul real
Azul tejano
Azul tinta
Azul tormenta
Azul tráfico
Azul turquí
Azul uniforme
Azul universal
Azul uva
Azul verdoso
Azul Vermeer
Azul violáceo
Azul Virgen
Azul Wedgewood
Azul xenón
Azul Yves Klein
Azul zafiro
Azulete
Azur
Bleu
Color de la zarzamora
Cyan
Índigo
Turquesa
Turquesa cobalto
Verde azulado
Violeta azulado

1. El color preferido

All Places but food/drink (handwritten note)

El azul es el color que cuenta con más adeptos. Es el favorito del 46% de los hombres y del 44% de las mujeres.

Y casi no hay nadie a quien no le guste: sólo el 1% de los hombres y el 2% de las mujeres nombraron el azul como el color que menos les gustaba.

Hombres y mujeres se visten con frecuencia de azul, pues queda bien para toda ocasión y en todas las estaciones. El azul es también el color preferido para los automóviles, tanto para las limusinas de lujo como para los pequeños utilitarios. En las viviendas, el azul resulta frío, pero tranquilizante, y se usa en dormitorios. Sólo hay un ámbito donde el azul no goza de aceptación: no comemos ni bebemos prácticamente nada de color azul.

El azul tiene su significado más importante en los símbolos, en los sentimientos que a él asociamos. El azul es el color de todas las buenas cualidades que se acreditan con el tiempo, de todos los buenos sentimientos que no están dominados por la simple pasión, sino que se basan en la comprensión recíproca.

No hay ningún sentimiento negativo en el que domine el azul. No es extraño que el azul tenga tanta aceptación.

2. El color de la simpatía y la armonía

blue – divine / green – nature, earthy / heaven / earth meet (handwritten note)

La simpatía: azul, 25% · verde, 18% · rojo, 13% · amarillo, 12% · naranja, 10%
La armonía: azul, 27% · verde, 23% · blanco, 9% · rojo, 8% · oro, 6%
La amistad: azul, 25% · verde, 20% · rojo, 18% · oro, 12%
La confianza: azul, 35% · verde, 24% · oro, 11% · amarillo, 11%

El azul es el color más nombrado en relación con la simpatía, la armonía, la amistad y la confianza. Éstos son sentimientos que sólo se acreditan con el tiempo, que casi siempre nacen con el tiempo y que siempre se basan en la reciprocidad.

¿Por qué la mayoría de los humanos asocia el azul a estos sentimientos, que son sentimientos "sin color" en el sentido más fiel de la expresión? ¿Es que las personas sencillamente transfieren su color preferido a las mejores cualidades? No, puesto que también las personas que tienen el rojo o el negro o cualquier otro color como su color favorito sienten que, en este orden, el azul es el color básico, el color adecuado.

Y es que cuando asociamos sentimientos a colores, pensamos en contextos mucho más amplios. El cielo es azul, y por eso es el azul el color divino, el color de lo eterno. La experiencia continuada ha convertido al azul en el color de todo lo que deseamos que permanezca, de todo lo que debe durar eternamente.

Y no es casual que el verde sea el segundo color más nombrado para estos sentimientos. En contraste con el azul divino, el verde es terrenal: el color de la naturaleza. En el acorde azul-verde se unen cielo y tierra. En el verde, el azul divino se convierte en azul humano.

3. ¿Por qué el azul parece lejano e infinito?

La lejanía / la vastedad: azul, 50% · gris, 10% · blanco, 10% · verde, 8%
La eternidad / la infinitud: azul, 29% · blanco, 26% · negro, 25%
Lo grande: azul, 21% · negro, 16% · oro, 15% · gris, 11% · rojo, 11%

La perspectiva produce la ilusión de espacio. También los colores pueden crear perspectivas. Si se observa una composición de azul-verde-rojo, el rojo aparece en el primer plano, y el azul muy atrás, en el fondo →fig. 36. Por norma, un color parece tanto más cercano cuanto más cálido es; un color parece tanto más lejano cuanto más frío es.

Asociamos colores a las distancias porque los colores cambian con la distancia. El rojo resplandece únicamente cuando está cerca, igual que sólo en la cercanía calienta el fuego. Cuanto más lejos está el rojo, más azulado se vuelve. En la lejanía, todos lo colores aparecen turbios y azulados debido a las capas de aire que los cubren. Incluso una gradación de azul intenso a azul pálido produce un efecto perspectivista: el azul claro queda ópticamente detrás →fig. 4. Cuantos más grados de azul veamos en el cielo entre el azul claro y el azul oscuro, más lejos parece que alcanza nuestra vista. Los pintores llaman a este efecto "perspectiva aérea". La Regla es que los colores intensos parecen estar más cerca que los pálidos. Los pintores paisajistas lo saben, pues en sus cuadros el azul del cielo es más profundo arriba que abajo.

De la palabra italiana para el azul ultramarino, *l'azzurro,* proviene el término *Lasur,* que es cómo se llama en alemán a las pinturas transparentes.

Vemos el agua y el aire de color azul, aunque no son realmente azules. Un recipiente de vidrio no tiene color cuando dentro de él hay aire, y lo mismo ocurre cuando se llena de agua. Pero cuanto más profundo es un lago, más azul se muestra el agua. Con la profundidad llega un momento en que todos los colores desaparecen en el azul. Y el rojo el primero.

Desde que existen fotografías de la esfera terrestre tomadas a gran distancia desde el espacio exterior, la Tierra recibe el nombre de "el planeta azul".

Nuestra experiencia nos enseña que si se acumulan grandes masas de algo transparente, surge el color azul. Por eso es el azul el color de las dimensiones ilimitadas. El azul es grande.

4. ¿Por qué la fidelidad es azul?

La fidelidad: azul, 35% · verde, 18% · oro, 10% · rojo, 8%

El efecto psicológico del azul ha adquirido un simbolismo universal. Como color de la lejanía, el azul es también el color de la fidelidad. La fidelidad tiene que ver

con la lejanía, pues la fidelidad sólo se pone a prueba cuando se da ocasión para la infidelidad.

La fidelidad no es una virtud que pueda demostrarse a simple vista, y las flores azules que simbolizan la fidelidad —el nomeolvides, la flor del cardo, la de la madreselva— son también poco vistosas. Antes se decía que el nomeolvides recibió su nombre por un hombre que recogía esas florecillas a la orilla de un río para su amada, cayó al río y, antes de ahogarse, gritó: ¡no me olvides! Y que la flor de la achicoria, con sus estrechos pétalos de color azul claro, había sido una virgen que, en el camino donde se despidió de su amor, esperó tanto tiempo su regreso que se convirtió en flor.

En la poesía de los trovadores aparece una mujer llamada Staete que es la encarnación de la fidelidad —*staete* significa "constancia"—. Esta mujer iba vestida de azul. En el retrato más famoso de Madame Pompadour, pintado en 1758 por François Boucher, hay una pequeña flor azul en el pecho de la retratada, justamente donde el corazón —y es que el cuadro era algo más que una representación de su belleza y elegancia: era una declaración de amor a Luis XV, para el que se hizo retratar—.

En inglés, el azul aparece especialmente ligado a la fidelidad: *true blue* (fiel hasta la médula), es una unión de color y sentimiento sólida e inteligible. En Inglaterra es todavía más frecuente considerar el azul como el color de la fidelidad y la confianza.

El rito nupcial inglés exige como ajuar de toda novia

"*Something old, something new,*
something borrowed, something blue."

"Algo antiguo, algo nuevo,
algo prestado, algo azul" —esto es, algo fiel.

Cuando el príncipe Carlos y lady Diana Spencer contrajeron matrimonio, se observó, por supuesto, esta costumbre: "*something old*" fue el encaje del traje de novia, herencia de la reina María. Prestada era la diadema, propiedad de los Spencer, igual que los pendientes de la novia, que pertenecían a su madre. "*Something blue*" era la cinta azul celeste de la sombrilla, confeccionada para combinar con el vestido. En la parte interior del cinturón había cosida una segunda cinta azul. Y el ramo contenía minúsculas flores azules de verónica —desde la boda de la reina Victoria, la flor de la verónica no puede faltar en ningún ramo de novia real, y para colmo de fidelidad a esta tradición, las flores se cortan de unas plantas que descienden de la que se eligió para el ramo de la reina Victoria—.

Naturalmente, la princesa Diana llevó en su boda su anillo de compromiso con el zafiro azul. En algunos países, la novia recibe un anillo con una piedra preciosa, lo más costosa posible, que traduce el valor del compromiso matrimonial. El zafiro es la piedra que simboliza la fidelidad. En el dedo del infiel, dice la creencia popular, el zafiro pierde su brillo.

5. El color de la fantasía

La fantasía: azul, 22% · violeta, 19% · naranja, 16% · verde, 10%

El azul es el color de aquellas ideas cuya realización se halla lejos. El violeta simboliza el lado irreal de la fantasía —lo fantástico—. El naranja, tercer color de la fantasía, simboliza el placer de las ideas locas. Azul-violeta-naranja es el acorde de la fantasía.

Como color de la lejanía y del anhelo, el azul es el color de lo irreal, e incluso de la ilusión y el espejismo. Antiguamente se llamaba en Alemania a las historias inventadas "cuentos azules". Cuando un francés dice *j'en reste bleu,* quiere decir que no sale de su asombro. Y cuando exclama *parbleu!,* es que algo resulta fantástico y difícil de explicar.

El capitán Oso Azul, un personaje de cómic, cuenta continuamente historias falsas. Este oso, que se distingue de todos los demás osos por su pelo azul, es un excelente ejemplo del uso creativo de los colores →fig. 13.

En inglés se habla a menudo de *blueprints*; esta expresión no designa a las viejas copias hechas con técnicas que hoy ya resultan obsoletas, sino que hace referencia a planes y proyectos hechos al tuntún, aunque a veces algunos puedan dar en el clavo.*

Desde 1998 existe la píldora de la potencia sexual, llamada Viagra; es azul y se la llamó "el milagro azul".

En Holanda se dice: "esto no son más que florecillas azules" en el sentido de "no más que mentiras". Pero las mentiras asociadas al color azul son sólo patrañas inofensivas —también el bluf está emparentado con *blue.*

El grupo artístico *Der blaue Reiter* (El Jinete Azul), fundado en 1911 por Franz Marc, Wassily Kandinsky, Alfred Kubin y Gabriele Münter, recibió ese nombre simplemente porque a todos los pintores de dicho grupo les gustaba pintar caballos y el azul era su color favorito. Pintaban, pues, caballos azules.

Henri Matisse también pintaba tomates azules. Cuando le preguntaban por qué lo hacía, respondía simplemente que lamentaba que él fuera el único que veía los tomates azules.

Yves Klein pintaba cuadros en los que todo era azul. Incluso patentó su azul especial como "azul Yves Klein internacional". En realidad no es sino un azul ultramarino sintético corriente —que se podía fabricar según un método más barato que el habitual. Para Klein, el azul era el color de las posibilidades ilimitadas.

* N. del E.: En el original se hacen juegos de palabras con expresiones que emplean colores que se pierden al traducirlos. Por ejemplo, hacer algo al tuntún, emplea en alemán el color azul; lo mismo ocurre con la expresión "dar en el clavo", que en alemán sería algo así como "dar en el negro". El juego con el azul y el negro se pierde.

6. El azul divino

Los dioses viven en el cielo. El azul es el color que los rodea; por eso es, en muchas religiones, el color de los dioses. Las máscaras doradas de los faraones tienen el cabello y la barba azules. Es el azul de la piedra semipreciosa llamada lapislázuli, una piedra sagrada. El dios egipcio Amón tiene incluso la piel azul para volar por el cielo sin ser visto. También el dios indio Visnú, que aparece con forma humana como el dios Krishna, tiene la piel azul como signo de su origen celeste →fig. 27. Lo mismo ocurre con el dios Rama →fig. 12.

Entre los romanos, Júpiter era el señor del cielo, y azul el color de su reino. Como planeta pertenece en la astrología a la constelación de Sagitario, por eso muchos astrólogos asignan a los nacidos bajo este signo el azul como color típico; como Sagitario dispara sus flechas en el cielo, este color es el ideal. Sobre signos del Zodiaco y colores →Rojo, 23.

En el mundo mediterráneo y en el Próximo Oriente es muy común el amuleto del "ojo mágico". Se trata de un ojo redondo y estilizado rodeado de azul →fig. 11. Es el ojo de Dios. También se dice que los abalorios azules protegen de todos los males.

En muchas iglesias se pintaba la cúpula de azul porque simbolizaba la bóveda celeste.

En la religión judía, el cielo es el trono de Yahvé, y consiste en un zafiro. El azul divino y el blanco de la pureza son los colores del sionismo, por eso la bandera de Israel es blanca con una estrella de David de color azul.

El azul y el blanco combinados simbolizan en todos los lugares los valores supremos. Es el acorde de →la verdad, →el bien y →la inteligencia.

7. El color más frío

El frío / lo frío: azul, 44% · blanco, 23% · plata, 15% · gris, 11%

El azul es el color más frío. El origen de que el azul se considere un color frío radica en la experiencia: nuestra piel se pone azul con el frío, incluso los labios toman color azul, y el hielo y la nieve muestran tonos azulados. El azul es más frío que el blanco, pues el blanco significa luz, y el lado de la sombra es siempre azulado.

Desde que, hacia 1850, los impresionistas empezaron a representar las cosas sin sus colores reales, disolviéndolas en los colores de la luz, las antiguas sombras pardas desaparecieron de la pintura. En la pintura moderna, las sombras ya no son pardas, son azules →fig. 5.

El azul resulta incómodo como color de interiores, pues ópticamente parece abrir el espacio dejando entrar el frío. Si se pasa de una habitación rosa o amarilla a una azul, se tiene la impresión de que en la habitación azul hace más frío. "Las

habitaciones tapizadas de azul parecen más espaciosas, pero también vacías y frías", pensaba ya Goethe. En los países cálidos este efecto puede ser deseable, pues el azul produce una sensación de agradable frescor.

Azul-blanco-plata, el acorde de lo frío y de lo fresco, es el acorde ideal para los envases de los alimentos que deben conservarse fríos y frescos. La leche y los productos lácteos aparecen casi siempre en recipientes en los que el azul, el blanco y el color plata están presentes.

Los cuadros del "periodo azul" (1901-1904) de Picasso muestran azules de efectos siempre fríos. La crítica de arte Helen Kay los describe así: "El célebre azul de Picasso es el azul de la miseria, de los dedos fríos, de los sabañones, de los labios sin sangre, del hambre. Es el azul de la desesperación, ...el azul del *blues*."

El azul más frío que podemos encontrar entre los cuadros más famosos es el azul celeste de *Die gescheiterte "Hoffnung"* (La "esperanza frustrada", 1821), de Caspar David Friedrich. El cuadro muestra un buque destruido sobre el mar helado, y un cielo de un azul claro especialmente frío.

En el sentido simbólico, el frío azul es también uno de los colores →del orgullo.

8. Colores primarios, pigmentos, pinturas de artista

El azul es uno de los colores que la teoría de los colores llama "primarios" o "fundamentales". Un color primario es aquel que no es producto de una mezcla de otros colores.

Según la teoría de los colores hay tres colores primarios: rojo, amarillo y azul. Mezclándolos se obtienen todos los demás colores. Al color que es mezcla de dos primarios se le llama secundario o "color mixto puro". El verde, el naranja y el violeta son colores secundarios. El color que resulta de mezclar los tres primarios se denomina color terciario o "color mixto impuro". Podemos mezclar cada color con el negro para oscurecerlo, y con el blanco para aclararlo.

Los pintores saben que un matiz no puede obtenerse con una mezcla de más de tres colores, porque entonces toma un aspecto demasiado turbio. Los tres colores primarios mezclados dan el color marrón, y cuanto más colores participan de la mezcla, más opaca y oscura se vuelve ésta, hasta que finalmente aparece el gris pardo oscuro. Aunque se quiera aclarar esa oscuridad con blanco, los colores conservan un aspecto turbio. Esto es lo que quería decir el pintor Eugène Delacroix con esta frase: "El enemigo de la pintura es el gris".

Hoy pueden producirse colores primarios sintéticos, al óleo o acrílicos, pero hace un tiempo era imposible obtener colores tan puros. El azul perfectamente puro, empleado sobre todo en las imprentas, se denomina "cian" →fig. 2, y, como color para los pintores, también "azul primario". El rojo puro se denomina "magenta", y también "rojo primario". El amarillo más puro se denomina en las imprentas simplemente "yellow", y los pintores lo llaman "amarillo cadmio limón".

Pero los pintores prefieren pintar con los tonos tradicionales, como el azul de ultramar o el azul de Prusia, no sólo evitar hacer mezclas cada vez que van a usar un matiz, además los colores preparados para los pintores se distinguen también por su opacidad o su transparencia. Estas diferencias dependen de los pigmentos, que son las sustancias con que están fabricados los colores.

Cuando compramos colores, advertimos que el azul, el rojo y amarillo son casi siempre igual de caros. Los legos creen que están hechos con la misma sustancia, coloreada de manera diferente, pero las sustancias con que se fabrican los colores son muy diferentes. Un pigmento puede obtenerse de plantas, de tierras o de minerales, y también puede ser sintético; con él se hace siempre un polvo de color, que luego se mezcla con alguna sustancia aglutinante para que permanezca en la superficie pintada. Si el polvo se mezclara sólo con agua, se desprendería de la superficie al secarse. Con cada pigmento se pueden fabricar los distintos tipos de pinturas: a la acuarela, al temple, al óleo y acrílica; sólo los aglutinantes son diferentes. En la acuarela, el pigmento se mezcla con goma arábiga, en los colores al óleo con aceite, en los acrílicos con material acrílico y en los lápices de cera con cera.

Como los colores pueden parecer iguales aunque su pigmento sea diferente, a menudo no se sabe qué pigmentos se emplearon en algunas pinturas antiguas. Los colores también pueden parecer iguales a pesar de ser diferente su materia aglutinante, y cuando los cuadros modernos se barnizan, ni los especialistas pueden apreciar si han sido pintados con pintura al óleo o con pintura acrílica.

Lo más importante de las pinturas son los pigmentos. Su precio varía mucho. Aunque la mayoría de los pigmentos son sintéticos, las diferencias de precios se han mantenido: el azul de París o el azul de Prusia son más baratos que el azul de ultramar, y más caros que el azul de ultramar son el azul coeli y el azul cobalto. El azul cobalto cuesta a los pintores unas cinco veces más que el azul de Prusia. Las diferencias de precio son más pronunciadas en las pinturas de primera calidad que utilizan los artistas, pero también en las empleadas para pintar automóviles. Los fabricantes de colores suelen distinguir seis o más grupos de precios, según el pigmento, y así hay tubos que cuestan 5 euros cada uno y otros que cuestan 40. La mayoría de los fabricantes también ofrece surtidos a un precio único, como los llamados colores de estudio —pero en ellos, los tonos caros tienen menos pigmento y más sustancias de relleno, y cubren escasamente—. Por otro lado, las grandes empresas fabricantes de pinturas para artistas producen las barras de labios y las sombras de ojos, pues también aquí lo esencial son los pigmentos, y sólo cambian los aglutinantes.

Cuando nació el simbolismo de los colores, que determina aún hoy la concepción que tenemos de ellos, los pigmentos no podían sintetizarse, por lo que las diferencias de precio eran mucho mayores. El precio de un color tenía una influencia decisiva sobre su significado.

9. Azul de ultramar: el color más caro de todos los tiempos

El color más caro de todos los tiempos ha sido el azul de ultramar o azul ultramarino. Aún se produce auténtico azul ultramarino para los amantes de los colores históricos, y el de máxima calidad cuesta 15.200 euros el kilo (fuente →nota 10).

El ultramarino, el azul luminoso de los pintores, se conocía desde la antigüedad. Para producir este color se empleaba como pigmento una piedra semipreciosa: el lapislázuli. Se trata de una piedra de color azul profundo, sin transparencias, con vetas blancas y motas doradas. Antiguamente se creía que estas motas doradas eran de oro, pues el lapislázuli se encontraba en yacimientos de oro y plata, pero lo que brilla como el oro no es sino pirita, un mineral sulfuroso.

"Ultramarino" significa "del otro lado del mar", y justamente del otro lado del mar venía el laspislázuli: de más allá del océano Índico, del mar Caspio y del mar Negro.

El lapislázuli es una piedra semejante al mármol, que se tritura y se reduce pacientemente a polvo en el almirez, para luego añadirle el aglutinante. El polvo se llama "ultramarino", y con él se pueden hacer pinturas a la acuarela, al temple y al óleo.

El más noble de los azules de ultramar que encontramos en el arte europeo es el de las miniaturas pintadas para el duque de Berry, *Les très riches heures du Duc de Berry*: una serie de pinturas al temple sobre pergamino, pintadas en 1410 por los hermanos de Limburg, que se encuadernaron como libros. Aunque los hermanos Paul, Hermann y Johan eran pintores cortesanos muy estimados, no se conoce su apellido, porque en aquella época era impensable que los artistas firmaran con sus nombres, y en los libros de cuentas del duque sólo figuran como los "hermanos de Limburg". Pintaron escenas bíblicas, pero sobre todo escenas de la vida cortesana y hojas de calendario con motivos astrológicos —y lo que pintaban, lo pintaban en azul ultramarino. Este color es dominante porque estas pinturas fueron concebidas como objetos de lujo. El duque había encargado pinturas *"très riches"*, esto es, suntuosas y caras. Hasta hoy, este azul no ha perdido nada de su luminosidad, y estas pinturas se consideran obras sobresalientes de la pintura.

En 1508, Alberto Durero escribió al comerciante de Francfort Jacob Heller, que le había encargado un altar, contándole cómo había pagado a un tratante por el azul ultramarino que necesitaba para esa obra: "Le he dado doce ducados de arte por una onza de buen ultramarino". Durero cambió obras de arte valoradas en doce ducados —equivalente a 41 gramos de oro— por 30 gramos de azul ultramarino. Hoy el oro hace tiempo que no es tan caro como en la época de Durero; si se piensa en la gran necesidad de oro que había entonces para acuñar monedas y en la escasa producción de este metal, el precio equivaldría, lo menos, a diez veces el precio actual del oro. Pero, en aquella época, nadie habría podido comprar un cuadro de Durero por 41 gramos de oro (equivalente a unos miles de euros). Durero era un pintor muy bien pagado, y lo que cambió fueron reproducciones de sus grabados hechos por otros grabadores. Sus grabados originales, que se vendían en los mercados, eran muy caros pero Durero habría dado tres o cuatro por una onza de azul ultramarino.

Durero escribió que aquel ultramarino era "bueno" porque lo había de distintas calidades: cuanto más luminoso, más caro. En los pedidos del pintor se especifica la cantidad exacta de ultramarino y la calidad del mismo según las partes de su obra en que iba a emplearlo. Los costes de este color quedaron consignados detalladamente en las cuentas. En los cuadros de Durero apenas se ve un luminoso azul ultramarino, pero ello no se debe a la calidad del color. En la pintura antigua, los colores se aplicaban en múltiples capas, y cada tono era el resultado de la mezcla óptica de los colores uno sobre otro. Los antiguos maestros comenzaban siempre con un fondo oscuro, con lo que la luminosidad del ultramarino se desvanecía, pero este efecto era buscado debido a que el ultramarino puro es tan intenso que prevalece sobre los demás colores.

Otra razón de la escasez de obras con azul luminoso es que en el siglo XIX nació la moda de barnizar los cuadros con un barniz marrón. Los colores brillantes se consideraban banales y *kitsch*. Los cuadros de Durero, considerado el gran pintor alemán, fueron cubiertos con una espesa "sopa marrón" —como dicen hoy los restauradores—. Actualmente se retira este barniz si es posible, con lo que en la obra de los antiguos maestros vuelven a brillar colores que nunca creímos que utilizaran →Marrón 14, →fig. 97. El azul puro de los hermanos de Limburg se ha conservado porque éstos pintaron sobre pergamino, y el pergamino no admite ningún barniz.

El azul de ultramar puede producirse artificialmente desde 1834. Este azul sintético cuesta hoy de 10 a 30 euros, según su calidad. Hoy se puede producir sintéticamente incluso el propio lapislázuli, por eso hay grandes diferencias de precio en las joyas hechas con esta piedra semipreciosa.

Otro pigmento azul, antes muy utilizado, es la azurita, también obtenido de una piedra azul. Pero la azurita no era ni de lejos tan luminosa ni tan cara como el azul ultramarino, y hoy su interés es sólo histórico.

En 1775 se consiguió producir un nuevo azul: el azul cobalto. La palabra cobalto viene del alemán *Kobold,* que significa "gnomo", pues en algunas minas hay cristales de mineral de cobalto que brillan como si fueran los ojos azules de los gnomos, y este azul se obtiene de este mineral de cobalto. El azul cobalto es un tono muy intenso, ligeramente rojizo, que no se puede obtener con ningún otro pigmento. El azul cobalto era para Van Gogh el azul divino.

El azul cobalto fue la perdición de Van Meegeren, el genial falsificador. Van Meegeren falsificó en 1935 a Vermeer (1632-1675), que había pintado con auténtico azul ultramarino. Pero cuando Van Meegeren hizo su falsificación, hacía tiempo que el auténtico azul ultramarino había desaparecido del mercado. Van Meegeren logró con gran esfuerzo hacerse con el antiguo color, pero el azul ultramarino que le vendieron no era del todo auténtico, pues contenía algo de azul cobalto, que en tiempos de Vermeer no se usaba. El cobalto encontrado en un análisis químico delató al falsificador.

Aunque en la pintura el azul era el color más noble, y en la simbología un color divino, su uso también era corriente para la vestimenta. Cuando, en 1570, el papa Pío V estableció los colores litúrgicos para las vestiduras sacerdotales durante la misa, en los manteles del altar y en la ornamentación del púlpito, prohibió el

uso del azul. La razón era que las vestimentas azules eran demasiado corrientes. El responsable era el índigo, el tinte más famoso de todos los tiempos →Azul 16. El índigo fue siempre un color barato. Con él se podían hacer también pinturas al óleo, al temple y a la acuarela, pero puesto que era algo apagado y no muy estable a la luz, no era un color noble. Para los amantes de los colores históricos se fabrican aún hoy acuarelas de auténtico índigo. Sin embargo, los expertos desaconsejan su uso porque palidece. Lo que hoy se vende como azul índigo es un color puramente sintético.

El azul de los pintores era caro y noble, y el de los tintoreros barato y ordinario. El azul es un color cuya importancia ha estado siempre ligada a su precio.

10. El color de las cualidades intelectuales y masculinas

La inteligencia: azul, 25% · blanco, 25% · plata, 15%
La ciencia: azul, 22% · blanco, 20% · gris, 15% · plata, 14%
La concentración: azul, 23% · blanco, 18% · negro, 15% · gris, 12%
La independencia: azul, 28% · verde, 15% · negro, 11% · oro, 9% · amarillo, 8%
La deportividad: azul, 32% · blanco, 20% · verde, 12% · plata, 10%
Lo masculino: azul, 36% · negro, 28% · marrón, 15% · gris, 7% · rojo, 5%

El azul es el color principal de las cualidades intelectuales. Su acorde típico es azul-blanco. Éstos son los colores principales de la inteligencia, la ciencia y la concentración. La deportividad no es ninguna cualidad intelectual, pero goza de una consideración social tan alta, que en ella domina igualmente el acorde azul-blanco.

Siempre que ha de predominar la fría razón frente a la pasión, el azul es el color principal. La primera computadora que consiguió vencer a un maestro mundial del ajedrez lleva el significativo nombre de *Deep Blue*.

Es perfectamente lógico que el azul sea el color principal de lo masculino. No obstante, según la antigua simbología, el azul es el color femenino. El azul es el polo pasivo, tranquilo, opuesto al rojo activo, fuerte y masculino. Lo que hace que el azul se asocie a lo masculino es el color con que se viste a los recién nacidos —rosa para las niñas, azul celeste para los niños—, una costumbre que hoy casi ha desaparecido →Rosa 5. El segundo color más nombrado para la masculinidad es el negro; ésta es una asociación que corresponde más bien a la imagen tradicional del hombre fuerte.

11. El azul femenino

Tradicionalmente, el azul simboliza el principio femenino. El azul es apacible, pasivo e introvertido, y el simbolismo tradicional lo vincula al agua, atributo, asimismo, de lo femenino.

En todas las lenguas se han usado nombres de colores como nombres de pila. De unos colores, o de cosas que los tienen, se han hecho nombres predominantemente femeninos, y de otros, nombres predominantemente masculinos. Esto ya indica si un color es simbólicamente masculino o femenino. El azul es en esto inequívoco: con nombres de cosas azules se han creado nombres de mujer.

Del adjetivo latino *caelestis,* azul celeste, proceden nombres como Celestina, Celina, Coelina y Selina. Del "azul celeste" en otras lenguas salieron los nombres de Urdina, Sinikka y Saphira. Y *Bluette,* nombre francés de la flor del aciano, es también un nombre de mujer. Iris también es una flor azul y un nombre de mujer. En cambio no hay más que un nombre masculino azul: Douglas, que significa "azul oscuro". Véase "Nombres y colores" →Blanco 6.

Como los apellidos se sucedieron durante siglos en la línea masculina, se evitaron los que tenían connotaciones femeninas. Véase "Apellidos y colores" →Negro 15.

En la pintura antigua, el azul adquiere, como color femenino, máxima importancia, pues es el color simbólico de la Virgen María, la mujer más importante del cristianismo. Nadie ha sido pintado tantas veces como ella. Su color es el azul →Azul 12.

Los astrólogos no son unánimes sobre el signo zodiacal al que hay que atribuir el color azul. Unos lo asocian al planeta Júpiter, y por lo tanto al signo de Sagitario; también se asociaba anteriormente al de Piscis. Casi todos los astrólogos se inspiran para sus interpretaciones en el significado del término que dio nombre a los signos. Y por eso se atribuye casi siempre el femenino azul al signo de Virgo. A Virgo y al azul pertenecen las llamadas cualidades típicamente femeninas, como la pasividad, la reserva, el deseo de armonía, el amor al orden... La gema asignada a Virgo es el zafiro.

12. El azul de las Vírgenes
y los colores simbólicos cristianos

Los colores simbólicos de la pintura cristiana son el azul para María, el rojo para Jesús, el violeta púrpura para Dios Padre y el verde para el Espíritu Santo →fig. 18. Así es por norma general; y el origen de estas asociaciones se explicará en este libro en el capítulo dedicado a cada uno de estos colores. Aunque las excepciones son frecuentes, no invalidan la regla ni la hacen arbitraria, pues las excepciones no son casuales, sino que dan a lo representado un significado distinto del habitual, e incluso el uso extraordinario de un color está determinado por el simbolismo tradicional de los colores.

El papa Gregorio Magno (540-604) promulgó la ley suprema de la pintura cristiana: las imágenes religiosas deben contar historias inteligibles para todo el mundo. Este Papa puso una condición a los artistas: "En la casa de Dios, las imágenes deben ser para los hombres sencillos lo que para los cultos los libros". Tal fue durante siglos la ley suprema de la pintura cristiana.

Los colores simbólicos del cristianismo aparecen la mayoría de las veces en las vestimentas, y son, en un sentido general, signos para el reconocimiento: en las pinturas antiguas a menudo se puede saber por el color de una vestimenta quien está representado en una imagen. Además los colores también caracterizan las cualidades de quien aparece representado.

El azul femenino es el color de la Virgen María, y al azul se le llama también el "color de la Virgen". La Virgen aparece en el más luminoso azul ultramarino como Virgen con media luna y diosa celestial; como Virgen con manto, extiende su manto azul, que es tan extenso como el cielo, sobre los fieles; y como Madre Dolorosa viste de un profundo azul oscuro.

Pero la Virgen María no siempre aparece vestida de azul. El color de su vestido no depende del gusto del pintor, sino de la jerarquía de las imágenes representadas en el cuadro. Si la Virgen aparece con Jesús, no viste de azul ultramarino, que era el color más caro: ella es la Madre de Dios, la Reina de los Cielos, pero Jesús no es un príncipe, sino Dios, y por eso la Virgen no puede aparecer de un color superior en rango al de Jesús. La consecuencia es que los gastos para pintar a la Virgen se reducían cuando se la pintaba junto a Jesús; en este caso se la pintaba vestida de azul oscuro —para lo cual bastaba un ultramarino de menor calidad u otro pigmento azul más económico—.

En las imágenes de la edad media, Jesús raramente viste de azul, y nunca cuando se le ve junto a la Virgen. Tampoco viste nunca de azul luminoso; su color es el rojo, masculino en la tradición.

Los pintores respetaron siempre estas reglas jerárquicas, que tenían también un sentido estético: el azul luminoso tiende a extenderse, apartando a los demás colores. Además, el azul luminoso junto al rojo luminoso produce un contraste tremulante nada deseable.

Pero en muchos cuadros la Virgen aparece también de rojo, especialmente cuando se la muestra en un ambiente mundano, como era común a finales de la edad media. Así es en la *Virgen del canciller Nicholas Rolin*, de Van Eyck (1437), donde se muestra a la Virgen con el rico canciller Rolin, que había encargado el cuadro. En la escena mundana de este cuadro, la Virgen María con vestido azul junto a un potentado real —Rolin era el hombre más poderoso del principado Borgoñón— habría parecido una sirvienta, pues de azul vestían entonces los artesanos y los sirvientes, siendo el rojo el color de los soberanos y de la nobleza →Rojo 9. Por eso, en vez del color simbólico cristiano Van Eyck eligió los colores de la jerarquía social.

En 1858 se apareció la Virgen María a Bernardette Soubirous, una adolescente de catorce años, en una fuente en Lourdes. La joven vio a María con un vestido azul celeste y una capa blanca —de entera conformidad con el gusto de la época—. Des-

de entonces, el azul celeste y el blanco ha sido la combinación de colores preferida para las vestiduras de la Virgen. El suave acorde de colores contribuyó a hacer de las imágcnes de la Virgen vestida de azul pastel prototipos del *kitsch* religioso.

13. El secreto de los colores complementarios

Principio de la teoría de las mezclas de colores: los colores complementarios son, en un sentido técnico, los colores con el máximo contraste; por eso se les llama también "colores contrarios". En el círculo de los colores, los complementarios se hallan siempre uno frente al otro. Frente a cada uno de los tres colores primarios, azul, rojo y amarillo, hay un color secundario: naranja, verde y violeta respectivamente. Los pares de colores complementarios son azul-naranja, rojo-verde y amarillo-violeta. Al mezclarse entre sí, todos los colores complementarios dan un color grispardo →fig. 95:

Azul + naranja es en realidad azul + amarillo + rojo
Rojo + verde es en realidad rojo + azul + amarillo
Amarillo + violeta es en realidad amarillo + azul + rojo

Tal es el secreto de los colores complementarios: como uno de los dos colores complementarios tiene lo que el otro no tiene, se los considera, en sentido técnico, los colores de máximo contraste.

El círculo de los colores con sus seis partes →fig. 52 es un sencillo recurso para reconocer los colores complementarios. El amarillo, que es el más claro de todos los colores, suele colocarse arriba. Frente a él se halla el violeta, el color más oscuro del círculo. A la izquierda y a la derecha del violeta están respectivamente el rojo y el azul, los colores de cuya mezcla resulta el violeta. Entre dos colores primarios se halla siempre el que es mezcla de ambos. Entre el amarillo y el rojo se sitúa el naranja, y entre el amarillo y el azul se halla el verde.

Los pintores antiguos sabían, naturalmente por experiencia, cómo mezclar los colores, pero desconocían el principio de los colores complementarios. Éstos tampoco desempeñan un papel significativo en el simbolismo de los colores.

14. Los contrarios psicológicos

Aquí hemos introducido un nuevo concepto para nuestra teoría de los efectos de los colores: el de los colores psicológicamente contrarios. Los efectos de los colores en el plano de los sentimientos y en el del entendimiento no siempre se corresponden

con las relaciones que establecen los colores entre sí en sentido técnico. Así, el rojo es complementario del verde, pero nuestra sensación es que entre el rojo y el azul hay un contraste mayor.

Los colores psicológicamente contrarios son pares de colores con el máximo contraste según nuestras sensaciones y nuestro entendimiento, un contraste que aparece también muy claramente en el simbolismo.

En los acordes de colores de nuestra encuesta nunca aparecen juntos los colores psicológicamente contrarios, pues ninguna cualidad ni ningún sentimiento pueden ser al mismo tiempo su contrario. En el arte, la combinación de colores psicológicamente contrarios produce un efecto contradictorio muy llamativo.

15. Los tintoreros borrachos

Duante siglos, el color de la indumentaria no fue una cuestión de gusto, sino de dinero. La obtención de tintes era laboriosa, muchos colorantes tenían que importarse, y el teñido exigía un trabajo intenso; todo esto encarecía las telas →Rojo 10, →Violeta 3. Sin duda también había tintes baratos, pero no eran resistentes a la luz y al lavado, y los tejidos quedaban pronto desteñidos. Pero el azul era la excepción: teñir de azul era fácil en cualquier parte, y desde tiempos primitivos se conocía un tinte estable a la luz: el índigo, que fue el tinte más importante. El azul índigo, el mismo que el de los tejanos, puede variar desde el azul pálido al azul negruzco.

El índigo hizo del azul el color preferido en todas las épocas para las prendas de vestir. Ello nos lleva a un nuevo significado del azul: el azul como color de la vida cotidiana y del trabajo.

De todos los colores naturales, sólo el púrpura y el azafrán son estables a los lavados y a la luz, pero eran extremadamente caros. El tinte azul índigo tenía una particularidad: podía extraerse de muchas plantas distintas que crecían en todo el mundo. Se han encontrado momias egipcias envueltas en tejidos teñidos de azul índigo; en China, este tinte se conoce desde hace milenios; los celtas se pintaban las caras de azul con glasto para atemorizar a las tropas de César; los indios sabían cómo fabricar el azul índigo; y los tuaregs, el pueblo de jinetes del Sahara, tiñen sus ropas de un índigo tan intenso, que los cristales del tinte confiere a su ropa un brillo metálico que refleja la luz solar.

En centroeuropa se obtenía el tinte azul del glasto, de nombre botánico *isatis tinctoria* —es decir, planta tintórea—. Es una planta herbácea de tallo recto, de 25 a 140 cm de altura, con un ramillete de numerosas flores pequeñas de color amarillo en su parte superior, en el tallo, están las hojas oblongas, que es donde se encuentra el colorante.

Carlomagno (768-814) ordenó el cultivo del glasto en todo su reino. En la edad media había ciudades famosas por sus cultivos de glasto: Erfurt, Gotha, Arnstadt,

Colores psicológicamente contrarios	Contraste simbólico
Rojo-azul	activo-pasivo caliente-frío alto-bajo corporal-espiritual masculino-femenino
Rojo-blanco	fuerte-débil lleno-vacío pasional-insensible
Azul-marrón	espiritual-terrenal noble-innoble ideal-real
Amarillo-gris y naranja-gris	brillante-apagado llamativo-discreto
Naranja-blanco	coloreado-incoloro llamativo-moderado
Verde-violeta	natural-artificial realista-mágico
Blanco-marrón	limpio-sucio noble-innoble diáfano-denso listo-tonto
Negro-rosa	fuerte-débil rudo-delicado duro-blando insensible-sensible exacto-difuso grande-pequeño masculino-femenino
Plata-amarillo	frío-cálido imperceptible-llamativo metálico-inmaterial
Dorado-gris y dorado-marrón	puro-impuro caro-barato noble-cotidiano

Langensalza, Tennstedt; desde ellas se distribuía el glasto por toda Europa. Todavía a principios del siglo XVIII, más de trescientos pueblos de Turingia vivían del glasto.

En la edad media, el oficio del tintorero era una ciencia secreta. Sólo gracias a la química moderna fue en parte posible descubrir los secretos de los tintoreros. El glasto se utilizaba de esta manera: sólo se cosechaban las hojas de la planta, cortándolas del tallo y dejando el resto de la planta en tierra, pues, al cabo de varios años, volvía a ser útil; luego, las hojas eran trituradas y puestas a secar al sol.

Las labores de tinte exigían buen tiempo, debía hacer calor al menos durante dos semanas. En cuanto a los utensilios, sólo se necesitaban cubas, grandes y rectas, de troncos ahuecados, que se ponían al sol. En estas cubas se colocaban las hojas secas de glasto y se llenaban luego de un líquido hasta cubrirlas. El líquido era químicamente único: orina humana.

Esta mezcla de orina y glasto puesta al sol empezaba a fermentar y se formaba alcohol, que disolvía el colorante índigo de las hojas. Aunque en la edad media no se conocía el proceso químico, se sabía que la fermentación se reforzaba, obteniéndose más colorante, si se añadía alcohol. Pero el alcohol no se podía echar directamente a la mezcla porque podía estropearla. El acohol se añadía de una manera indirecta: en antiguas recetas se dice que el tinte obtenido es especialmente bueno si se utiliza la orina de hombres que han bebido mucho alcohol.

El proceso duraba tres días por lo menos, hasta que el colorante se desprendía de las hojas. Si los días no eran soleados, podía durar una semana. Los operarios tenían entonces que dar vueltas a las podridas hojas una y otra vez. Lo hacían introduciéndose con los pies desnudos en las cubas, —quizá porque este método tiene la ventaja de que uno puede apretarse la nariz—. Por lo demás, debían mantener húmeda la pasta de hojas resultante y vigilar la cantidad de alcohol.

Según las recetas, el colorante se ha separado de las hojas cuando el hedor disminuye, pero aún no se puede teñir nada. El colorante disuelto en el acohol debía hacerse soluble en agua mediante una segunda fermentación, para la que se añadía sal. Los tintoreros debían esperar de tres a ocho días más, en los que lo único que tenían que hacer era remover la mezcla y reponer la orina evaporada y, sobre todo, seguir vigilando el contenido de alcohol de la mezcla, pues cuanto mejor era la fermentación, más abundante era el tinte y más intenso el azul. Sólo cuando la mezcla empezaba a enmohecer podían teñirse tejidos e hilos. Éstos debían permanecer un día entero en la mezcla para tomar suficiente tinte. Luego eran aclarados nuevamente en orina. Pero su color todavía no era azul, pues tenían el color desagradable de la mezcla. Sólo después de secar los tejidos a la luz del sol aparecía el azul. El índigo es un colorante de oxidación. Y precisamente porque el color aparece cuando es expuesto a la luz, es tan estable.

El glasto tenía una ventaja adicional: podía almacenarse por tiempo indefinido. Cuando no había que teñir dentro de un plazo breve, se hacían bolas con las hojas fermentadas y se las dejaba secar. También se vendían de esta manera. Para usarlas de nuevo las bolas volvían a introducirse en orina.

Dejando aparte el hedor, la tinción era una actividad agradable. Los tintoreros trabajaban al aire libre, con buen tiempo, y además había que beber abundante-

mente. Cuando se veía a los tintoreros borrachos dormir al sol, todo el mundo sabía que estaban "haciendo el azul". Y quien había hecho el azul, estaba borracho, o, como acabó diciéndose en Alemania del borracho: estaba azul.

Así de bonito era teñir de azul en Alemania, por eso sólo en Alemania se dice que los borrachos se ponen azules, y, cuando alguien no acude al trabajo, se dice que "está haciendo el azul".

El uso del glasto pasó a la historia de forma bastante repentina, cuando fue reemplazado por un mejor tinte de índigo cuya elaboración no precisaba de alcohol adicional. Del glasto hoy no se conoce ya ni su nombre. Pero en Alemania quedaron las expresiones "hacer" o "estar" azul, todavía muy populares, aunque el origen de las mismas hace tiempo que quedó olvidado.[1]

16. Índigo: el tinte del diablo y el color preferido en la indumentaria de todas las épocas

"Índigo" significa "indio", pues era un tinte procedente de la India. Allí crece una planta en cuyas hojas el colorante azul está más concentrado que en las demás plantas. *Indigofera tinctoria* —planta tintórea de la India— la llaman los botánicos, y abreviadamente suele llamarse, tanto a la planta como al tinte, "índigo" o "añil".

El índigo es un arbusto con flores en racimo de color blanco o rosado y frutos en vaina. Botánicamente no hay ningún parentesco entre el glasto y el índigo, pero el colorante se halla también en las hojas, que se fermentan con orina. La diferencia con el glasto europeo es que el azul del índigo es más intenso. Y, sobre todo, el índigo tiene treinta veces más colorante, que el glasto.

En 1498, Vasco de Gama encontró la ruta marítima del índigo. Todos los barcos de las compañías comerciales portuguesas descargaban en los puertos el tinte indio, que era mucho mejor que el europeo. Los cultivadores de glasto luchaban por su supervivencia. En 1577 se prohibió el índigo en Alemania. Ésta fue la primera de una larga serie de prohibiciones. En Francia se prohibió el índigo en 1598. Y en Inglaterra se destruyeron todas las existencias de índigo hasta que, a partir de 1611, los propios ingleses, poseedores de compañías comerciales en la misma India, introdujeron de nuevo el índigo en Inglaterra. En 1654, el emperador alemán declaró el índigo "tinte del diablo".

Pero el índigo era mejor que el glasto, y gracias a la competencia entre las compañías fue abaratándose. Y en lo que respecta a la prohibición, no era posible saber si algo había sido teñido con glasto o con el tinte del diablo. El peor índigo daba el mismo azul que el mejor glasto. Los tintoreros de Nuremberg debían jurar cada año que no emplearían nada de índigo. Este juramento no era únicamente una declaración de honor, sino que el empleo de índigo estaba castigado con la pena capital.

Pero el índigo aparecía por todas partes. Las prohibiciones dejaron de ser eficaces y fueron relajándose: en 1699, el índigo se permitió en Francia —los franceses

tenían ya sociedades comerciales propias y lo importaban—. En 1737, los protectores alemanes del glasto tuvieron que capitular. El índigo se legalizó y un año más tarde se dejó de cosechar el glasto en Alemania.

La lucha del glasto contra el índigo; fue un intento de imponer un producto peor frente a otro mejor y más barato. A pesar de su intensidad, la propaganda a favor del glasto —protección estatal del producto y criminalización de la competencia— fue inútil.

El "tinte del diablo" se convirtió también en Alemania en el "rey de los tintes". Pero fue también en Alemania donde tocó a su fin el empleo milenario del índigo para los tintes.

A mediados del siglo XIX, los químicos lograron producir colorantes a partir de un componente del alquitrán de hulla. Se los llamó colores de anilina. El vocablo "anilina" tiene su origen en la antigua palabra india para el azúl de índigo (*anni*, de donde se deriva "añil"). Lo que entonces interesaba producir era ante todo este azul pero el primer color artifical que se comercializó (en 1856) fue un delicado lila: el malva. Poco después, los químicos lograron producir un rojo: el fucsia. Luego un verde. El azul seguía siendo un misterio. Los alquimistas habían soñado con el oro artificial; los químicos soñaban ahora con el azul artificial.

Los colores artificiales son hoy tan normales, que causa asombro saber que la industria química nació como industria dedicada a la producción de colorantes artificiales. Los nombres de los gigantes de la industria química lo demuestran: *Farbwerke Hoechst* [Fábrica de Colorantes Hoechst], *Farbenfabriken Bayer* [Fábricas de Colorantes Bayer]; BASF significa *Badische Anilinfarben- und Sodafabrik* [Fábrica de Colorantes de Anilina y de Soda de Baden], y AGFA, la conocida firma de películas fotográficas, tomó su nombre de las iniciales de *Aktien-Gesellschaft für Anilinfarben* [Sociedad Anónima de Colorantes de Anilina]. Hoechst y Bayer se fundaron en 1863, y BASF en 1865; era la época fundacional de la química europea. BASF contaba entonces con treinta empleados.

En 1868, Adolf Baeyer, profesor de la Academia de Industria de Berlín, logró producir índigo artificial, aunque no consiguió descifrar su composición química. El índigo de Baeyer era del más puro azul y de la mejor calidad, pero este producto artificial tenía un problema: era más caro que el oro. En 1883, Baeyer, por entonces profesor de química en Múnich, descubrió la fórmula estructural del índigo: $C_{16}H_{10}N_2O_2$. No obstante, todos los intentos de producir un índigo barato resultaron infructuosos.

Químicos y técnicos de todos los países buscaban el procedimiento. Sólo BASF invirtió 18 millones de marcos de oro en esta búsqueda, cantidad equivalente a varios miles de millones de euros. BASF había llegado a ser una empresa próspera gracias a los colorantes de anilina, pero sus inversiones en el índigo artificial rebasaron su capital activo. ¿Para qué producir índigo artificial? El natural de las plantaciones de la India, cuyos trabajadores sólo ganaban para un puñado de arroz al día, era bien barato.

Gracias a su situación de potencia colonial en la India, Inglaterra se hizo con un lugar preponderante en el comercio del índigo auténtico. Asimismo, los ingleses se

preparaban cuidadosamente para la posible competencia de un colorante artificial. Bajaron el precio del índigo natural para que disminuyera el interés por el artificial, pero se continuó investigando. Los comerciantes de la India británica empezaron a acumular su mercancía; de este modo, si aparecía en el mercado el índigo artificial, podrían ofrecer el natural más barato, hasta que los químicos se olvidasen del índigo artificial.

En 1897 ocurrió lo temido. La BASF lo había logrado. Karl Aloys Schenzinger describe en su novela titulada *Anilina,* basada en hechos verídicos, lo que entonces sucedió:

"Y empezó el desfile. El índigo sintético alemán apareció en el mercado, que desde hacía siglos estaba totalmente dominado por el indigo natural, últimamente con una producción mundial de nueve millones de kilogramos al año.

Se inició una batalla que duró quince años.

Ya el primer encuentro mostró la superioridad del nuevo colorante. El índigo artificial era más puro que el natural, de color más intenso y más fácil de usar. Su contenido de sustancia colorante era siempre el mismo. El índigo artificial no dependía del rendimiento de una cosecha. Las circunstancias climáticas y la situación de las plantaciones no desempeñaban ningún papel en su producción. Todos los ensayos obtenían resultados cien por cien positivos. El índigo natural se defendía con mortales bajadas de precios".

Los comerciantes de índigo lo intentaron todo: los trabajadores de las plantaciones recibían salarios cada vez más bajos, se elevó la producción, se prensaron las hojas, se criaron plantas más robustas, se irrigaron las plantaciones, se abonaron los terrenos. Todo en vano: "El índigo artificial se imponía a cualquier maniobra de precios. Sólo tres años después, la posición del índigo natural en el mundo se veía comprometida, y, pasados tres años más, quedó anulada".

En 1897, cuando el índigo artificial llegó al mercado, la India británica vendió en el mundo 10.000 toneladas de índigo natural, y Alemania 600 toneladas de índigo artificial. En 1911, la India británica vendió aún 860 toneladas de índigo, pero de Alemania salieron 22.000 toneladas.

La BASF empleaba ahora a más de 9.000 trabajadores. Adolf Baeyer recibió un título nobiliario por sus méritos en el descubrimiento del índigo artificial.

17. El azul de Prusia, color de los uniformes

Azul de Prusia, rojo inglés, verde ruso: estas combinaciones de colores y nacionalidades recuerdan colores de antiguos uniformes.

¿Por qué los prusianos iban de azul oscuro? Se pueden argüir explicaciones de tipo psicológico —porque el azul es sosegado, ordenado, serio—; se puede especular sobre el carácter obediente de los prusianos, pero de hecho, había una razón económica determinante: los uniformes de color azul oscuro fueron introducidos por el

"Gran Príncipe Elector" Federico Guillermo (1620-1688), que tuvo que proteger a los cultivadores de glasto en la época de la lucha contra el índigo.

Cuando Brandemburgo se convirtió en el reino de Prusia, el azul de los uniformes recibió el nombre de "azul de Prusia". Las tropas alemanas vistieron de este azul hasta la Primera Guerra Mundial. Sólo los bávaros tenían su propio color: azul celeste. Eran soldados vestidos con chaquetas azul claro, de cuello blanco y cordones y botones dorados: unos colores que hoy nos resultan absurdos en uniformes de soldados. Pero los soldados de los demás países también vestían con colores vistosos →Rojo 11. Durante el tiempo en que se combatió cuerpo a cuerpo, la indumentaria de colores evidenciaba, desde lejos, la fortaleza de un ejército.

Durante la Primera Guerra Mundial, los colores desaparecieron de los uniformes. Las armas, disparadas desde posiciones protegidas, tenían un alcance mucho mayor, por lo que los soldados debían resultar poco visibles. Se impusieron los colores de camuflaje.

18. El azul real y el azul plebeyo

Lo práctico: azul, 22% · gris, 17% · blanco, 16 % · verde, 14%
Lo técnico / lo funcional: azul, 22% · plateado, 19% · gris, 18% · blanco, 16% · negro, 12%

Vestir de rojo era en la edad media un privilegio de los nobles →Rojo 9, mientras que de azul podía ir cualquiera —aunque no de todos los tonos de azul—. El azul celeste luminoso era un color noble, era el azul de la nobleza. De Asia se importaban tejidos de seda teñidos con índigo. La producción de seda era para los europeos algo tan misterioso como la de ese azul. Desde el siglo XIII, los mantos de la coronación de los reyes franceses eran de color azul brillante. En el siglo XVII, en la época de Luis XIV —cuando se legalizó el índigo—, el azul era color de moda en la corte. El propio Luis XIV diseñó personalmente un jubón azul bordado de oro y plata, y todos los cortesanos soñaban con aquel jubón azul, pues vestirlo era una concesión especial del rey. Este hermoso azul recibió el nombre de "azul real", y hoy es muy apreciado como color para tinta.

La lana y el lino no decolorados, cuando se teñían con glasto tomaban un color azul turbio y como sucio. Era el color de las clases bajas, que también usaban los criados y los siervos —algo muy práctico, pues el azul es el color sobre el que menos se nota la suciedad—.

Con el índigo vino también un nuevo material para las ropas bastas: el algodón, primero de la India, y más tarde principalmente de América. Los tejidos de algodón se podían estampar muy bien con azul. Los estampadores textiles estampaban dibujos azules sobre telas blancas, o bien se les aplicaba en ciertas zonas una solución grasa que no tomaba el tinte azul, con lo que se obtenían dibujos blancos sobre fon-

do azul. Estos estampados todavía son apreciados para los trajes regionales. Y es que el azul siempre ha sido un color cotidiano.

"Sólo es una azul", se decía aún en el siglo XIX en Alemania de las "jóvenes perdidas", es decir, de las madres solteras que no podían llevar delantales blancos en las procesiones, sino los delantales azules de uso diario. Las vírgenes de delantales blancos despreciaban a las jóvenes de los delantales azules. En este sentido consideraba Goethe "vulgar" el azul, como color de la vida cotidiana →Gris 17.

La indumentaria laboral acabó tiñéndose de índigo en el mundo entero. De quien en el trabajo usa un blusón azul, un mandil azul o un mono azul se dice en algunos países que es un "hombre azul" o que tiene una "profesión azul". En América e Inglaterra se llama a los obreros *blue-collar workers* (trabajadores de cuello azul), en oposición a los *white-collar workers,* los que usan cuello blanco y corbata, es decir, a los oficinistas.

A los obreros chinos se les llama a menudo "hormigas azules". Desde tiempos remotos se cultivaba en China el índigo, y, en el campo, hombres y mujeres llevaban la misma blusa y los mismos pantalones azules.

En 1850, el bávaro Levi Strauss inventó los tejanos (en inglés, *blue jeans*) concebidos como indumentaria de labor para buscadores de oro y *cowboys*. Naturalmente se tiñeron de índigo. Su nombre proviene de *bleu de Gênes,* es decir "azul de Génova", así llamado por los marinos de Génova que importaban el índigo. *Bleu de Gênes* se americanizó en *blue jeans.*

Blaue Jungs (chicos azules), se llama en Alemania a los marineros. Sus uniformes son —ya lo dice la expresión— azul marino. También estos uniformes se teñían antaño con índigo. Como los uniformes destiñen con los lavados, por la tonalidad de cada uniforme se sabía quién llevaba más tiempo en la marina, y, por ende, que el que llevaba el uniforme claro tenía más experiencia que aquellos cuyo uniforme era todavía azul oscuro.

También son azules los uniformes de la fuerza aérea, de color azul piloto. Y el personal de las compañías aéreas prefiere también el azul —no importa cuál.

Como color de uniforme, el azul es preferible al gris porque los tejidos fuertes y resistentes de los uniformes resultan poco elegantes si son grises. Tradicionalmente, los carteros, guardias urbanos, conductores de autobús, revisores de ferrocarril y vigilantes jurados vestían uniformes azules, y en muchos países también los policías. La parquedad cromática de la moda masculina actual hace del azul, junto al gris, el color más habitual en los trajes.

Pocos años después de que fuera posible producir índigo artificial de anilina, se descubrieron otros colorantes mucho mejores: los colores de indantreno. Especialmente el azul, que fue un logro sensacional de la industria de los colorantes. Hacia 1950, de todas las prendas azules colgaba una etiqueta en la que se leía: "Indantreno, resistente al lavado, a la luz y a la intemperie". Y era cierto. El índigo empezó a desaparecer. Incluso los tejanos se tiñeron con azul de indantreno, con lo que, por muy maltratados que fueran, su azul permanecía inalterable.

Hacia 1970, la BASF decidió volver a producir el índigo. Entonces ocurrió algo extraño: nació el *jeanslook,* una nueva moda mundial de azul índigo.

19. ¿Por qué los tejanos han llegado a ser una moda mundial?

Hay modas propagadas por los modistos e ignoradas por los compradores. Los desfiles de las casas de alta costura ya no sirven para vender los modelos exhibidos, sino la imagen de las firmas que luego venderán productos de masas, desde perfumes hasta porcelanas. Lo que se muestra en las pasarelas es un vestuario divertido o absurdo, pero no apropiado para la vida cotidiana. La moda se crea cada vez más en la calle, surge de las necesidades de la gente, y luego es aprovechada por los modistos. Tal es también la historia de la moda de los tejanos.

Hacia 1970, todos los tejidos podían teñirse con tintes tan duraderos como nunca antes; las ropas eran más baratas que nunca; cada cual podía, y debía, tener siempre algo nuevo. Se había iniciado la era del consumo. Los críticos de la cultura hablaban del "terror del consumo" y de la "sociedad del despilfarro".

Entonces se originó el contramovimiento de los que rechazaban el consumo, cuyo signo de identidad eran los tejanos gastados. Esos pantalones se convirtieron en símbolo del regreso a los valores verdaderos y duraderos. Si Jesús hubiera vivido en aquella época, naturalmente habría llevado tejanos. Para quien encuentre blasfema esta idea: los pintores de todos los tiempos han pintado a Jesús como a un igual de sus contemporáneos, ¿y qué otra cosa sino tejanos habría podido llevar Jesús en 1970?

La demanda de tejanos descoloridos se incrementó tan rápidamente, que el índigo, que entonces sólo la BASF producía, comenzó a escasear. Los creadores de moda tuvieron primero que imitar el azul descolorido con otros tintes. Cuando la producción de índigo se incrementó lo suficiente, nació la moda de los *stone-washed jeans* (pantalones lavados a la piedra), que eran restregados con piedra pómez hasta adquirir una apariencia de usados. Este aspecto de prenda usada, creado de manera artificial, era mal visto por los *fans* de los auténticos tejanos. Y así llegaron a venderse en *boutiques* de lujo tejanos Levi's 501 realmente usados a un precio que cuadruplicaba el de los nuevos. El *look* raído alcanzó su punto culminante en torno a 1990 con pantalones desgarrados artificialmente —una perversión de los originalmente resistente pantalones de trabajo.

Los tejanos son una verdadera moda mundial. Los llevan hombres y mujeres; viejos y hasta niños pequeños; mendigos y millonarios; mujeres de la limpieza y princesas; curas y proletarios. Concebidos como prenda de trabajo, se convirtieron en prenda típica del tiempo libre, luego también fueron estilizados con la raya planchada.

Los *jeans* se llevan en todas las partes del mundo —aunque hace un tiempo surgió una diferencia: estaban los tejanos capitalistas y los tejanos socialistas—. En los países del Este se teñían con el inalterable color de indantreno, que los mantenía siempre en su azul oscuro. Los turistas de los países capitalistas, en cambio, vestían tejanos del envidiado azul descolorido. El azul de esta prenda había llegado a representar toda una visión del mundo. Pero da lo mismo qué azul sea —aún no se ha oído a nadie decir que el azul de los tejanos no le sienta bien—.

20. La relajación de la *blue hour*

El descanso / la relajación: azul, 28% · verde, 25% · blanco, 13% · amarillo, 12%
La pasividad: azul, 24% · blanco, 18% · plata, 14% · verde, 13% · gris, 10%

La *blue hour* u "hora azul" es la del anochecer, después de salir del trabajo. Bares y pubs anuncian ofertas para esta hora: las bebidas alcohólicas son más baratas al anochecer, lo que hace doblemente atractivo el momento de relajarse una vez concluida la jornada laboral.

El conocido licor alemán de melisa "Klosterfrau" se vende desde hace decenios en su caja azul y blanca; —las monjas azules sobre fondo blanco y el "espirituoso" acorde azul-blanco hacen pensar en el brebaje como medicina bienhechora y olvidarse de su porcentaje de alcohol—. Otro célebre producto envasado en azul y blanco es la crema Nivea, que suaviza la piel.

En los medios bursátiles se denominan *blue chips* a las acciones que son caras, pero también valores seguros, no sujetos a las conocidas oscilaciones que quitan el sueño. La expresión *blue chips* recuerda a las fichas que se utilizaban cuando estaba prohibido el juego con dinero en efectivo; las fichas azules eran siempre de gran valor.

Siendo el azul un color pasivo y el más sosegado de todos los colores, es natural que sea el color de las cajas de sedantes e inductores del sueño. También es el color preferido para ropa de cama y prendas nocturnas. El célebre *train bleu,* el tren que hace el recorrido Calais-París-Niza, se compone sólo de coches-cama.

Azul-verde-blanco es el acorde característico del descanso: el azul es el descanso pasivo, el verde el ocio activo, y el blanco simboliza la ausencia de todos los colores, de toda excitación.

En los reportajes sensacionalistas sobre el efecto curativo de los colores se suele leer que en ciertas clínicas psiquiátricas se lleva a enfermos furiosos a habitaciones azules, y que allí se serenan enseguida. La verdad es que ninguna institución médica trabaja así. Estos reportajes sensacionalistas explotan el deseo de que, para obtener un efecto curativo, baste con que las paredes tengan otro color, pero esto es una ilusión. Si se traslada a un enfermo mental encerrado y furioso a otro habitáculo, esta acción tiene ya un efecto tranquilizante, pues el enfermo advierte que algo sucede, y, posiblemente, estuviera gritando porque antes nadie se preocupaba por él. Sugerir que los colores puedan curar, sin que exista una sola prueba de ello, es una irresponsabilidad de ciertos periodistas y pseudopsicólogos. Para más detalles →Rojo 22.

21. La flor azul del anhelo

El anhelo: azul, 28% · verde, 11% · rojo, 11% · violeta, 9% · rosa, 8%

La "flor azul" es un motivo emblemático de la literatura del romanticismo. En 1802, apareció la novela de Novalis *Enrique de Ofterdingen*. En ella, Enrique, joven poeta, sueña con una flor azul que crece entre rocas azules junto a un manantial azul. Ve cómo la flor se transforma y aparece en ella el rostro de una joven mujer. El sueño termina aquí abruptamente porque su madre lo despierta. Pero el sueño le lleva a irse de su casa; quiere descubrir el mundo con el espíritu de la poesía. En el extranjero conoce a Mathilde. Cuando la ve, tiene la misma sensación que en su visión de la flor azul, la reconoce: "Aquel rostro que se inclinaba hacia mí desde el cáliz era el rostro celestial de Mathilde...". Enrique exclama: "¡Qué eterna fidelidad siento en mí!". Mathilde muere pronto, pero ni la muerte puede separar a los amantes.

La narración de Novalis trata del anhelo de un sentido para la vida que nazca del conocimiento místico. En *Sobre lo espiritual en el arte* escribe Kandinsky: "Cuanto más profundo el azul, más llama al hombre a lo infinito y despierta en él el anhelo de lo puro y, finalmente, de lo suprasensible".

Este azul del anhelo se halla también en la música del *blues*. El *blues* nació entre los negros estadounidenses, y su nombre significa evidentemente "azul" —pero, en inglés, *blue* significa también "triste" y "melancólico"—. Y quien, en sentido figurado, "tiene el *blues*", respira tristeza. Las canciones del *blues* hablan de la nostalgia, de las penas de amor, del anhelo. La pieza musical "azul" más famosa es la *Rhapsody in Blue,* de George Gershwin.

Incluso el amor es "azul" si su tonalidad es melancólica, como en la *chanson* "*Bleu, bleu, l'amour est bleu...*".

22. Medias azules, cartas azules, películas azules

En Alemania aún se llama *Blaustrumpf* ["medias azules"] a aquellas mujeres que no cumplen con el papel clásico femenino de las tres K: *Kinder, Küche, Kirche* (niños, cocina, iglesia), o, en su versión más moderna, *Kinder, Kosmetik, Karriere des Ehemanns* (niños, cosmética, carrera del marido). El origen de aquella expresión hay que buscarlo en el Londres de hacia 1750. Todas las damas de sociedad presidían un salón donde se jugaba a las cartas y se contaban chismes. Un salón bien distinto era el de la escritora lady Elizabeth Montagu. Sus reuniones eran acontecimientos culturales. El botánico Benjamin Stillingsfleet, amigo de Lady Montagu, llevaba en esas reuniones medias azules en lugar de la negras entonces habituales —algo inconcebible en la moda de la época—, con sus pantalones hasta las rodillas. Naturalmente se trataba de algo más que del color de esas medias: las medias ne-

gras, usuales en los salones, eran de la más fina seda, y sumamente caras, y se llevaban con un traje elegante. (Hacia 1600, un par de medias de seda costaba en Holanda 10 gulden, y una vaca 4 gulden.) Las azules eran de lana y su color era el de las prendas de trabajo. Las modestas medias de lana eran una característica de aquel salón. Significaban que lo que en él acontecía nada tenía que ver con la riqueza y el lujo en el vestir, sino con la cultura.

Los *blue-stocking clubs* eran lugares de reunión de personas culturalmente comprometidas. Como en aquellas reuniones predominaban las damas, que entonces no tenían acceso a las universidades, la expresión "medias azules" pronto se aplicó sólo a las mujeres, tomando un significado peyorativo. Una mujer para la que la cultura es más importante que el atuendo es todavía hoy, para muchos, poco femenina.

Pero las "medias azules infernales" de *Los bandidos* de Schiller no son de una mujer, sino de un policía, pues en aquella época los policías llevaban medias azules con pantalones hasta las rodillas.

En otros tiempos, las cartas de los directores de las escuelas que comunicaban que un niño debía repetir el curso iban dentro de un sobre azul. Ahora hace tiempo que se usan sobres oficiales de grisáceo papel reciclado, pero la expresión "carta azul" ha permanecido incluso para los despidos. Y todavía siguen usándose sobres azules para enviar las poco agradables comunicaciones judiciales.

En Inglaterra, un *blue pencil* es algo más que un lápiz azul; es el símbolo de la censura. Lo que es víctima del lápiz azul no puede aspirar a la luz pública. *Blue movies* son las películas pornográficas, y *blue jokes* los chistes obscenos. Y quien habla de forma ordinaria tiene un *blue language*, un "lenguaje azul".

23. La banda azul para los grandes méritos

El mérito: azul, 20% · dorado, 18% · rojo, 16% · plateado, 8%

El azul se halla junto al color oro en el acorde del mérito —pero antes que éste, pues el honor es más importante que la recompensa.

Los representantes de muchas naciones —la reina de Inglaterra, el rey de Suecia, el presidente de la República Federal Alemana— llevan en las grandes ocasiones su máximo distintivo, una ancha banda azul celeste. Es de seda moaré, y cruza el pecho desde el hombro hasta la cintura. Y así se convirtió la "banda azul", en inglés *blue ribbon*, la marca que permite reconocer los grandes méritos. Es conocida también la "banda azul océano" que lleva el barco de pasajeros más rápido de los que cruzan el Atlántico norte.

La banda azul es en francés el *cordon bleu*. Y como en Francia la cocina es todo un arte, *cordon bleu* se hizo sinónimo de cocina excelente, y una invención especialmente meritoria del arte culinario, un filete relleno de jamón y queso, recibió el honroso nombre de *cordon bleu*.

24. El color de la paz y el color de Europa

En los países socialistas se declaró el azul color de la paz. En las celebraciones se despliegan tres banderas: la nacional del país, la roja del socialismo y una azul sin figura alguna, la bandera de la paz.

La bandera azul como símbolo de unión pacífica se hizo popular en todo el mundo. Cuando menos por razones prácticas, una bandera simplemente azul nunca podrá ser una bandera que pueda izarse en la guerra —una enseña azul con el cielo como fondo es difícil de ver. La bandera de las Naciones Unidas muestra sobre su fondo azul celeste un globo terráqueo en perspectiva polar rodeado por dos ramas de olivo que simbolizan la paz. Los *blue berets* o "cascos azules" son las tropas de la paz. También la organización ecologista *Greenpeace* tiene como enseña, a pesar del "verde" de su nombre, una bandera azul con una paloma blanca portando una rama de olivo.

La bandera de Europa existe desde 1986. Sobre fondo azul, doce estrellas doradas simbolizan en ella la comunidad de las naciones europeas.

En la bandera olímpica, los cinco aros trabados entre sí representan los cinco continentes: el aro rojo, a América —por el color de la piel de los indios, primeros habitantes del continente—, el verde a Australia, el negro a África, el amarillo a Asia y el azul a Europa.

¿Por qué Europa es azul? Cuando se creó la bandera olímpica, Europa era el continente de los mayores contrastes culturales, políticos y económicos, y el azul era un color que podía encontrarse en todas las religiones, pero en ningún partido. Era el color ideal para la paz.

25. Azul humano internacional

Cuando el simbolismo de los colores se refiere a los seres humanos, los diferentes significados dependen de la cultura.

Un alemán que está azul, es un alemán ebrio. Los detergentes que dejan la ropa "blanca" de la publicidad, los *Weißmacher* o blanqueadores, han inspirado al lenguaje popular la expresión *Blaumacher,* aplicada a las bebidas que le ponen a uno "azul", y así, el aguardiente con un solo *Blaumacher* es el que tiene 40° de alcohol, y el de dos *Blaumacher* es el que tiene una graduación mayor.

Cuando un francés bebe mucho, no se pone azul, sino gris, esto es: se nubla. Y el francés que se pasa con la bebida se pone, lógicamente, negro (*noir*). Los ingleses no tienen ningún color para los borrachos. En Inglaterra, el azul es el color de melancolía. Cuando un inglés dice *I'm blue* quiere decir que está triste. Y quien está *in a blue funk,* el que "apesta a azul", es el que siente un miedo espantoso o —vulgarmente— está "cagado".

Los rusos con "carácter azul" son los de ánimo apacible. Una "rusa azul celeste" (*golubica*) es una rusa tímida. Y un "ruso azul" es un homosexual.

LOS COLORES MÁS APRECIADOS

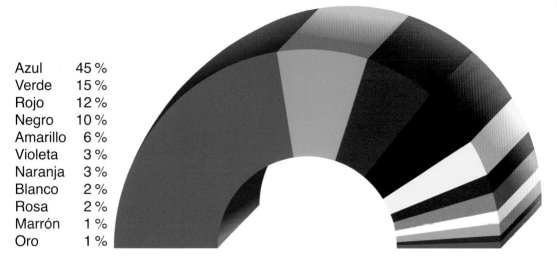

Azul	45 %
Verde	15 %
Rojo	12 %
Negro	10 %
Amarillo	6 %
Violeta	3 %
Naranja	3 %
Blanco	2 %
Rosa	2 %
Marrón	1 %
Oro	1 %

LOS COLORES MENOS APRECIADOS

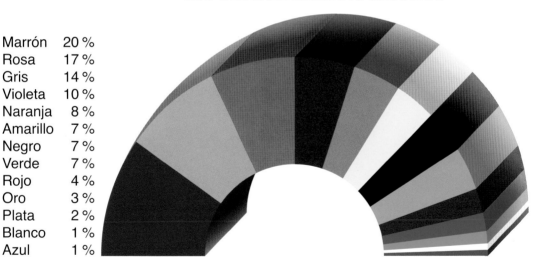

Marrón	20 %
Rosa	17 %
Gris	14 %
Violeta	10 %
Naranja	8 %
Amarillo	7 %
Negro	7 %
Verde	7 %
Rojo	4 %
Oro	3 %
Plata	2 %
Blanco	1 %
Azul	1 %

LOS COLORES CONTRARIOS
o de efectos psicológicamente opuestos

AZUL: frío y pasivo, sereno y fiel. El color de las cualidades espirituales, en oposición al rojo de la pasión.

La lejanía

El frío

La pasividad

El descanso

La confianza

La independencia

La inteligencia

La ciencia

La deportividad

Cada acorde cromático, formado con los colores más nombrados, es característico de un sentimiento o de una impresión. Esta relación se establece con el acorde y no solamente con el color principal.

ROJO: cálido, cercano, atractivo y sensible.

El calor **La cercanía** **La alegría**

La extraversión **Lo atractivo** **La fuerza**

La pasión **La sexualidad** **El erotismo**

Otros efectos del AZUL:

Con el verde y el rojo, el azul despierta sentimientos de simpatía y armonía; con el violeta sugiere la fantasía; y con el negro parece masculino y grande.

La simpatía

La amistad

La armonía

La fantasía

El anhelo

La fidelidad

Lo masculino

Lo grande

La introversión

Otros efectos del ROJO:
El rojo del amor, combinado con el rosa, parece inocente, y con el violeta, seductor. Junto al negro, adquiere un significado negativo: parece agresivo y brutal.

El amor

La pasión

Lo seductor

Lo inmoral

La agresividad

El odio

Lo prohibido

La brutalidad

La maldad

AMARILLO: divertido junto al naranja y al rojo, y amable junto al azul y el rosa. Combinado con gris y negro, el amarillo se torna siempre negativo, como en el acorde de la envidia y de los celos.

Lo divertido

La amabilidad

El optimismo

La envidia

La avaricia

Los celos

La mentira

La infidelidad

El egoísmo

VERDE: tranquilizante junto al azul y el blanco, con el azul y el amarillo forma el acorde de la esperanza, con el rojo, el de lo sano, y con el violeta, el de lo venenoso.

Lo tranquilizador

La seguridad

Lo natural

La esperanza

Lo refrescante

Lo agradable

La juventud

Lo sano

Lo venenoso

EFECTOS CROMÁTICOS CONTRARIOS

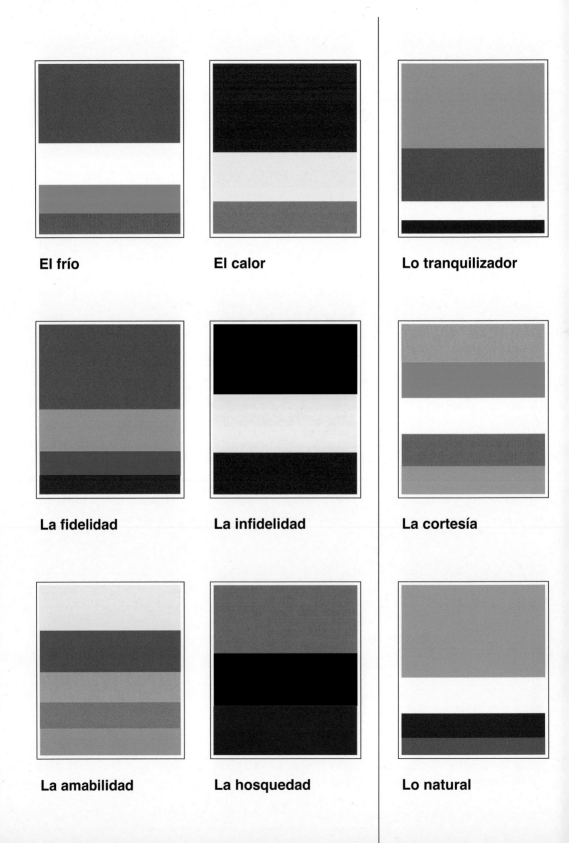

El frío

El calor

Lo tranquilizador

La fidelidad

La infidelidad

La cortesía

La amabilidad

La hosquedad

Lo natural

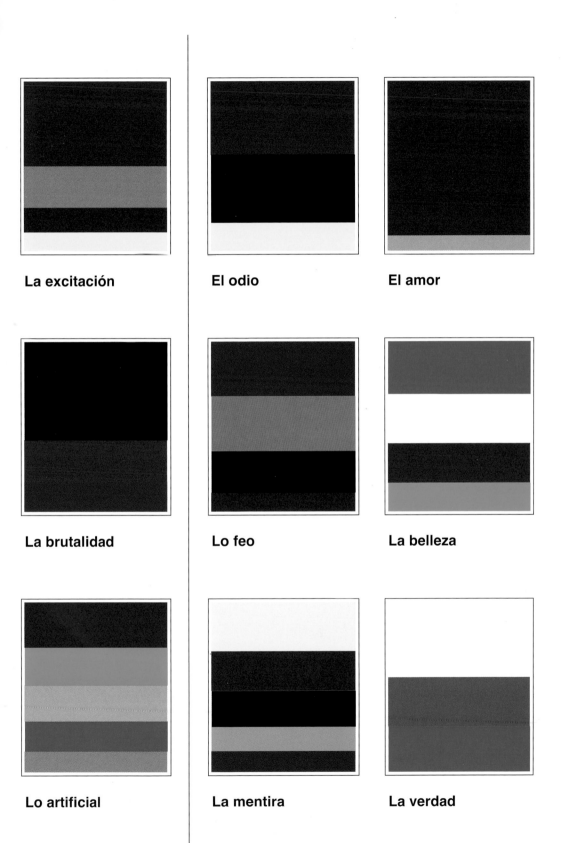

La excitación

El odio

El amor

La brutalidad

Lo feo

La belleza

Lo artificial

La mentira

La verdad

BLANCO: ideal y noble junto al oro y el azul, objetivo junto al gris, ligerísimo junto al amarillo, silencioso junto al rosa.

GRIS: inseguro junto al amarillo, modesto junto al blanco.

Lo ideal

La verdad

La objetividad

Lo nuevo

Lo ligero

La voz baja

La inseguridad

La modestia

La insensibilidad

GRIS: serio, aburrido y desapacible junto al marrón.

NEGRO: anguloso y duro junto al gris y el azul, elegante junto al plata y el blanco, poderoso junto al oro y el rojo.

La probidad

El aburrimiento

Lo desapacible

Lo anguloso

Lo duro

La elegancia

Lo conservador

Lo pesado

El poder

VIOLETA: extravagante y artificial junto al plata, original y frívolo con el naranja, mágico con el negro.

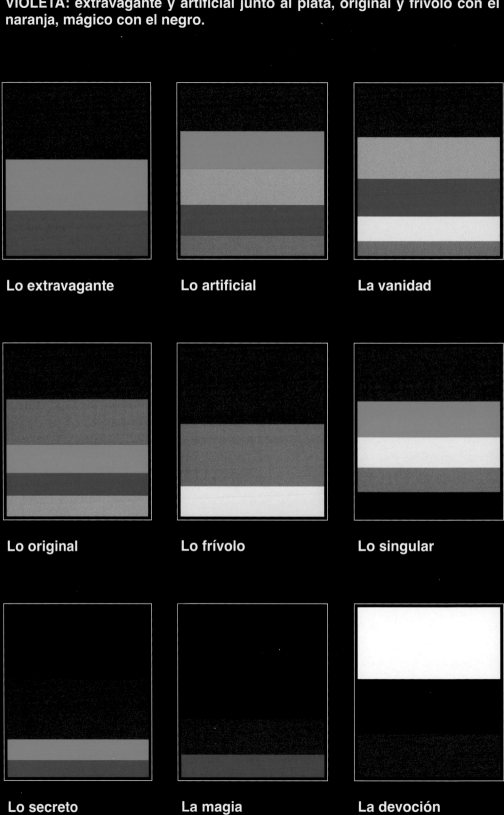

Lo extravagante

Lo artificial

La vanidad

Lo original

Lo frívolo

Lo singular

Lo secreto

La magia

La devoción

ROSA: delicado y femenino junto al rojo, infantil junto al amarillo y el blanco, dulce y barato junto al naranja.

La delicadeza

Lo femenino

El encanto

Lo benigno

Lo pequeño

La cortesía

La sensibilidad

Lo dulce

Lo barato

NARANJA: divertido con el amarillo y el rojo, y gustoso con el oro. Llamativo e inadecuado junto al violeta. Aromático con el verde y el marrón.

MARRÓN: acogedor sólo junto a colores alegres y luminosos.

La diversión

La sociabilidad

El placer

Lo llamativo

Lo inadecuado

Lo frívolo

Lo aromático

Lo acogedor

El otoño

MARRÓN: anticuado y feo junto a todos los colores apagados. Corriente y tonto junto al gris y el rosa. Antierótico junto al blanco. Áspero y desagradable junto al verde y el violeta.

Lo anticuado · Lo corriente · La necedad

Lo antipático · La pereza · Lo feo

Lo antierótico · Lo áspero · Lo desagradable

ORO: la felicidad con el rojo y el verde, la belleza con el blanco y el rojo, la presuntuosidad con el naranja y el amarillo.

PLATEADO: veloz y dinámico junto al rojo, moderno junto al negro.

La felicidad　　　　**La belleza**　　　　**La fertilidad**

El orgullo　　　　**El lujo**　　　　**Lo presuntuoso**

La velocidad　　　　**Lo moderno**　　　　**El dinamismo**

El azul aplicado a personas tiene en Alemania un sentido más bien negativo. Quien en Alemania sale de algún lance con un "ojo azul" [amoratado], en Inglaterra lo hace con un *black eye*. Que a alguien se le haya "azulado" alguna parte de su cuerpo no siempre significa que haya recibido una paliza o que haya sufrido un accidente, pero, en todo caso, no se trata de nada agradable. Incluso la indisposición tiene una relación con el azul, pues se halla en la palabra *blümerant* [mareado], la cual proviene del francés *bleu mourant* —azul cadavérico.

Quien va por la vida con "ojos azules", no significa necesariamente que tenga los ojos azules, sino que es alguien ingenuo y candoroso. En Inglaterra, un *blue-eyed-boy* no tiene por qué tener los ojos azules, pero es el preferido del jefe. Los ojos azules son hoy para nosotros los más hermosos en cuanto al color, pero, curiosamente, en las pinturas antiguas nadie tiene los ojos azules, ni siquiera las Vírgenes. Los chinos los encuentran feos, pues en Asia no se consideran naturales. En Rusia es el gris el color más alabado en los ojos.

La expresión "sangre azul" referida a la nobleza es de uso internacional. Proviene del español. Los nobles españoles tenían la piel mucho más clara que los plebeyos debido a su procedencia y a sus matrimonios con miembros de las cortes del norte de Europa. Y naturalmente evitaban el sol para proteger su palidez. En las pieles blancas se destacan mucho las venas azuladas, y por eso creían los campesinos, de piel más oscura y tostada por el sol, que por las venas de los nobles corría sangre azul. En España, un "príncipe azul" es el hombre con el que sueñan las jóvenes.

La reina Isabel I (1533-1603) —el gobernante más importante que ha tenido Inglaterra— se hacía pintar venas azules en la frente empolvada de blanco para que su piel pareciera más translúcida y joven.

Muy distinto es lo que encontramos en China. En la Ópera de Pekín, la cara maquillada de azul es la caracterización tradicional del personaje malvado y cruel. El azul no es un color muy apreciado en China. En el simbolismo cromático chino hay cinco colores principales: amarillo, rojo, verde, negro y blanco —el azul está excluido—. Para los chinos, el verde está, naturalmente, por encima del azul, pues el verde contiene el amarillo, el color supremo →Amarillo 14.

Los antropólogos Brent Berlin y Paul Kay comprobaron en una investigación acerca de los nombres de los colores, en 98 lenguas, que en muchas lenguas sencillas no hay ninguna palabra para el color azul que se considera como un matiz del verde. En todas las lenguas aparecieron primero las palabras para blanco y negro —derivadas de las usadas para lo claro y lo oscuro, el día y la noche—. Luego, la voz para rojo. Y después las palabras para verde y amarillo —pues el verde y el amarillo están presentes en lo comestible—. Sólo en último lugar se formaron palabras independientes para el azul y los demás colores.

Aunque en un idioma no exista ninguna palabra para el color azul, éste puede describirse mediante comparaciones: "como el cielo", "como el mar", "como las uvas maduras". Tampoco tenemos nosotros una palabra independiente para todos los colores —"anaranjado", o "naranja", se refiere al color de un fruto—.

Los antiguos griegos tampoco tenían una palabra para el color azul. Por eso se llegó a pensar, en el siglo XIX, que los griegos más primitivos fueron ciegos para los

colores, y que sólo en el transcurso de milenios desarrollaron plenamente la capacidad para verlos. Esta teoría surgió cuando aún no se sabía que las blancas ruinas de Grecia estaban originariamente pintadas de diferentes colores.

Hoy se sabe que todos los pueblos tienen la misma capacidad para ver colores, con independencia de su grado de civilización.

ROJO

El color de todas las pasiones —del amor al odio.
El color de los reyes y del comunismo, de la alegría y del peligro.

¿Cuántos rojos conoce usted? 105 tonos de rojo
 1. Al principio fue el rojo
 2. El rojo, del amor al odio
 3. El color de la sangre y de la vida
 4. El simbolismo del fuego
 5. Rojo masculino y rojo femenino
 6. El color de la alegría
 7. Corales y caperuzas rojas contra el mal de ojo
 8. Cerca y alto
 9. El color de la nobleza y de los ricos
10. Color de lujo (extraído de cochinillas), para reyes, cardenales y barras de labios
11. El color de la agresividad, de la guerra, de Aries y de Escorpión
12. Rojo con negro: el peligro y lo prohibido
13. Rojo con violeta y rosa: rojo con sexo
14. El color de lo inmoral. Colorete y pelo rojo —¡Dios nos libre!
15. El rojo político: color de la libertad, de los obreros y del socialismo
16. El color de las correcciones, los controles y la justicia
17. El color del dinamismo
18. El rojo de los artistas
19. El color de los anuncios publicitarios
20. ¿Cómo reaccionan los animales ante el rojo?
21. ¿Efectos milagrosos en ciegos? Cómo el rojo nos vuelve agresivos
22. Curar con colores
23. ¿Cuál es el color de los signos zodiacales?

¿Cuántos rojos conoce usted? 105 tonos de rojo

Para los artistas hay una gran diferencia entre el rojo cadmio y el rojo carmesí, aunque sus matices sean bastante parecidos —el rojo cadmio cubre perfectamente las superficies, mientras que el carmesí queda siempre transparente.

Nombres del rojo en el lenguaje ordinario y en el de los pintores:

Anaranjado rojizo
Bermellón
Carmín
Encarnado
Escarlata
Frambuesa
Fucsia
Granate
Magenta
Ocre rojo
Ocre tostado
Pink
Púrpura
Rojo alheña
Rojo almagre
Rojo amapola
Rojo anaranjado
Rojo arenisca
Rojo atardecer
Rojo aurora
Rojo bengala
Rojo brasa
Rojo brillante
Rojo Bugatti
Rojo Burdeos
Rojo cadmio
Rojo cangrejo
Rojo caoba
Rojo cardenal
Rojo carmesí
Rojo cereza
Rojo chillón
Rojo ciclamino
Rojo cinabrio
Rojo claro

Rojo cobre
Rojo Congo
Rojo coral
Rojo cresta de gallo
Rojo de China
Rojo de cochinilla
Rojo de cromo
Rojo de granza
Rosa de Parma
Rojo de uñas
Rojo diablo
Rojo Ferrari
Rojo flamenco
Rojo fresa
Rojo fuego
Rojo geranio
Rojo guinda
Rojo indio
Rojo inglés
Rojo jaspe
Rojo labio
Rojo lacre
Rojo ladrillo
Rojo langosta
Rojo lava
Rojo llama
Rojo luminoso
Rojo Marte
Rojo mate
Rojo melocotón
Rojo minio
Rojo neón
Rojo negro
Rojo original
Rojo orín

Rojo óxido
Rojo pálido
Rojo pardo
Rojo pastel
Rojo pavo
Rojo permanente
Rojo persa
Rojo pimienta
Rojo pimiento
Rojo Pompeya
Rojo prelado
Rojo primario
Rojo rosado
Rojo rubí
Rojo rubor
Rojo salmón
Rojo sangre
Rojo Saturno
Rojo semáforo
Rojo señal
Rojo subido
Rojo teja
Rojo Tiziano
Rojo tomate
Rojo tráfico
Rojo *vamp*
Rojo Venecia
Rojo viejo
Rojo vino
Rojo vivo
Rojo zanahoria
Sangre de buey
Siena tostado
Terracota
Violeta rojizo

1. Al principio fue el rojo

Al principio fue el rojo. Es el primer color al que el hombre puso un nombre, la denominación cromática más antigua del mundo.[2] En muchas lenguas, la palabra "coloreado" significa también "rojo", como el español "colorado".

El rojo es probablemente el primer color que los recién nacidos pueden ver. Y cuando se invita a alguien a nombrar espontáneamente un color, casi siempre dice "rojo" —aunque no sea su color preferido—. He aquí un juego asombroso: se pide a alguien que nombre de manera totalmente espontánea un color, luego un instrumento musical y, finalmente, una herramienta. Casi todo el mundo responde: rojo, violín y martillo.

El rojo agrada a hombres y mujeres en la misma proporción: en cada caso un 12% nombró el rojo como color favorito. Sólo el 4% de los hombres y de las mujeres nombró el rojo como "el color que menos me gusta".

Está muy extendida la opinión de que el rojo gusta especialmente a los adolescentes, pero no es cierto; sólo el 8% de los menores de 25 años nombró el rojo como color favorito frente al 17% de los hombres y el 16% de las mujeres mayores de 50 años. El rojo gusta a los mayores mucho más que a los jóvenes →Negro 2.

Como el primer nombre de color que los niños aprenden es el "rojo", la mayoría lo nombra como color preferido. Además, los niños asocian el rojo al sabor dulce, como el de los caramelos y el *ketchup*, y a éstos les encantan los dulces. No obstante, cuando los niños pintan, no parecen mostrar ninguna especial predilección por el rojo, y, simplemente, pintan de rojo lo que es rojo. Tampoco en el vestir valoran especialmente los niños este color. Más que el rojo como tal, a los niños les gustan los dulces a él asociados. El hecho de que algunos niños nombren espontáneamente el rojo como color preferido y los adultos, también de forma espontánea, como el primer color que se les ocurre, nada tiene que ver con sus verdaderas preferencias, y únicamente demuestra —y de una manera inequívoca— que en nuestro pensamiento "rojo" es desde el principio equivalente a "color".

El simbolismo del rojo está determinado por dos experiencias elementales: el fuego es rojo, y roja es también la sangre. En muchas lenguas, como la de los antiguos babilonios y la de los esquimales, "rojo" significa, en sentido literal, "como sangre".

Fuego y sangre tienen, en todas las culturas de todos los tiempos, un significado existencial. Por eso son sus símbolos universales y por todo el mundo conocidos, pues todo el mundo comprende vitalmente el significado del "rojo".

La sobresaturación ambiental del rojo, sobre todo por obra de la publicidad, es la causa de que este color cuente cada vez con menos adeptos,[3] pues sin duda vemos más cosas rojas de las que desearíamos. Cuando todo se vuelve demasiado cromático, el primer color que molesta es el rojo, pues el rojo es el color de los colores.

2. El rojo, del amor al odio

El amor: rojo, 75% · rosa, 7%
El odio: rojo, 38% · negro, 35% · amarillo, 15%

Del amor al odio: el rojo es el color de todas las pasiones, las buenas y las malas. La experiencia da origen a los símbolos: la sangre se altera, sube a la cabeza y el rostro se ruboriza —por timidez o por enamoramiento, o por ambas cosas a la vez—. Uno enrojece también porque se avergüenza, porque está airado o porque se halla excitado. Cuando la razón pierde el control, "todo se ve rojo". Los corazones se pintan rojos porque los enamorados piensan que toda su sangre afluye a su corazón. También las rosas rojas y las cartas rojas se asocian al amor.

En los acordes cromáticos del amor y del odio se muestra con particular claridad que los colores nombrados en segundo o tercer lugar revelan la valoración moral de estos sentimientos. El amor es rojo, y en segundo lugar, delicadamente rosa. El odio es rojo, y en segundo lugar es negro, símbolo de lo malo. Y así, el rojo del amor se transforma con el negro en odio →Negro 5.

Reglas básicas sobre el efecto de los colores:

1.ª El mismo color tiene un efecto completamente distinto si se combina con otros colores.
2.ª Si un color se combina con el negro, su significado positivo se convierte en el significado contrario.

Esto ya era así en el simbolismo medieval, y la conciencia moderna reacciona también de acuerdo con este viejo patrón. Podemos especular todo cuanto queramos sobre las causas: ¿algo innato?, ¿estructuras anímicas inconscientes heredadas a lo largo de la historia de la humanidad?, ¿debemos hablar de "arquetipos"?, ¿de verdades transculturales? La mejor explicación científica es que hay muchos más sentimientos que colores, por lo que hemos de asociar parcialmente a cada color sentimientos y conceptos muy distintos. A pesar de lo limitado de nuestra selección de colores, hemos construido aquí un sistema lógico en el que, mediante colores adicionales, caracterizamos un significado positivo o negativo.

Los efectos de los colores no son innatos, de la misma manera que no es innato el lenguaje. Pero como los colores se conocen en la infancia, a la vez que se aprende el lenguaje, los significados quedan luego tan interiorizados en la edad adulta, que parecen innatos.

En esta investigación sobre los efectos de los colores, los encuestados pudieron elegir más colores que en otras investigaciones conocidas. Pero, aún así, la elección sigue siendo limitada. Carecería de sentido ampliar indefinidamente las posibilidades de elección queriendo encontrar para el concepto "amor" un matiz especial de rojo, pues la elección de este matiz especial estaría determinada por el resto de los conceptos a los que se asocia igualmente el rojo. El rojo del odio es seguramente más oscuro que el rojo del amor, ¿pero es el rojo del erotismo más cla-

ro que el del odio o sólo más oscuro que el del amor? Y ¿cómo es el rojo del peligro? Los resultados no serían verdades, sino relaciones válidas sólo en el sistema de los conceptos propuestos. (Los expertos en estadística criticarían con razón esta falta de lógica.) Por eso, los colores secundarios y terciarios dicen mucho más sobre un sentimiento o un concepto que todos los matices; ellos forman el acorde cromático típico.

Naturalmente, el amor tiene más colores que los universalizados en los simbolismos. Los colores del amor oscilan tanto como las alegrías y los sufrimientos ligados al amor. El amor puede a veces ser gris, y a veces incluso negro, y unas veces puede ser dorado y otras azul. Y todo esto es "normal". Con todo el 25% de los encuestados no nombró el rojo como color del amor: el 7% citó el rosa, el 4% el oro, el 3% el naranja, otro 3% el azul, el 2% el violeta, otro 2% el blanco, el 1% el negro y también el 1% el amarillo, el plata y el verde. Los motivos fueron tan diferentes como los mismos colores.

3. El color de la sangre y de la vida

La fuerza / el vigor: rojo, 28% · negro, 20% · azul, 17%
El valor: rojo, 28% · azul, 23% · oro, 12% · plata, 8% · verde, 8%
Lo atractivo: rojo, 23% · azul, 14% · oro, 12% · negro, 9%

El efecto psicológico y simbólico de la sangre hace del rojo el color dominante en todos los sentimientos vitalmente positivos. El rojo, el más vigoroso de los colores, es el color de la fuerza, de la vida; como dice un refrán alemán, *Heute rot, morgen tot* [Hoy rojo, mañana muerto]; y, en este mismo idioma, la antigua palabra *blutjung* ["joven de sangre" = muy joven] continúa utilizándose.

En el acorde rojo-azul se unen fuerzas corporales y espirituales. Rojo-azul-oro es el acorde de →lo atractivo, →el valor y →el mérito; de todas las cualidades ideales resultantes de la superioridad corporal y espiritual.

En muchas culturas, la sangre es la morada del alma. En todas las religiones primitivas eran comunes los sacrificios con derramamiento de sangre. Para contentar a los dioses se sacrificaban no sólo animales, sino también, y como la ofrenda más valiosa, la sangre joven de niños. La disposición al sacrificio del primitivo pueblo sueco era única: para evitar una catástrofe natural, una hambruna o una epidemia sacrificaban hasta a su propio rey.

En la época de las persecuciones, se afirmaba que los cristianos degollaban a un niño en las celebraciones de la Santa Cena, y que el vino tinto que se bebía en estos rituales era en realidad la sangre de niños asesinados. Cuando el cristianismo se hizo religión oficial, los cristianos propagaron la misma calumnia de los judíos. Pero en la Tora, la Biblia judía, se prohíbe el consumo de sangre bajo pena de muerte. Y en la cocina judía, incluso una chuleta sanguinolenta es inimaginable. Incluso

en nuestro siglo se difama a algunas comunidades religiosas acusándolas de cometer asesinatos rituales con el fin de utilizar la sangre.

Y en la Eucaristía cristiana se continúa bebiendo vino, que simboliza la sangre de Cristo. Jesús dijo: "Tomad y bebed, que ésta es mi sangre." El antiguo simbolismo sigue vivo.

El rojo como color litúrgico de la Iglesia católica es también recuerdo de la sangre del sacrificio. Las ropas de los sacerdotes católicos, el mantel del altar y la cubierta del púlpito son rojos en los días en que se recuerda la Pasión de Jesús, como el Domingo de Ramos y el Viernes Santo, así como en los días de los mártires que murieron por su fe.

En tiempos remotos se bañaba a los recién nacidos en sangre de animales especialmente vigorosos y a las parejas de novios se las rociaba con esta sangre para transferirles el vigor del animal. Los gladiadores romanos bebían la sangre de las heridas de sus adversarios moribundos para recibir su fuerza. Los griegos vertían sangre en las tumbas para que los muertos tuvieran fuerzas en el más allá. Y la tradición alemana cuenta cómo Sigfrido se bañó en la sangre del dragón e hizo su cuerpo invulnerable, excepto en un lugar secreto.

A la sangre humana fresca se le atribuían efectos milagrosos, como la curación de enfermedades graves. La sangre de criminales ajusticiados era un remedio muy solicitado. Según la leyenda bíblica, un faraón de Egipto exigió la sangre de 150 niños judíos para beberla y curarse así la lepra. Los judíos huyeron de Egipto.

Incluso en épocas ilustradas era la sangre la esencia de la fuerza vital. Y es que, a diferencia del verde —el color de la vida vegetal—, el rojo es el color que simboliza la vida animal.

4. El simbolismo del fuego

El calor: rojo, 47% · amarillo, 26% · naranja, 17%
La energía: rojo, 38% · amarillo, 20% · naranja, 12% · azul, 11%
La pasión: rojo, 62% · naranja, 12% · violeta, 8% · amarillo, 8%
El deseo: rojo, 50% · amarillo, 14% · violeta, 12% · naranja, 10%

El rojo, el naranja y el amarillo son los colores del fuego, de las llamas, y, por ende, los colores del calor. Rojo y naranja son también los colores principales de la pasión, de la "sangre ardiente", pues la pasión puede "arder" y "consumir" como el fuego. El simbolismo del fuego se une aquí con el de la sangre.

Si pensamos en las llamas, automáticamente nos las imaginamos de color rojo —aunque de hecho las llamas son amarillas o azules—. Y a pesar de haber visto cabezas de cerillas de muchos colores, éstas se imaginan siempre rojas.

Tan antigua como la creencia en el poder de la sangre es la adoración del fuego como fuerza divina. El fuego hace desaparecer el frío y ahuyenta los poderes de las

tinieblas. El fuego purifica al tiempo que aniquila; es tan poderoso, que nada puede resistírsele. Todas las llamas se dirigen hacia arriba, a lo alto, y en ello se veía su origen divino, pues quieren regresar al cielo, del que descendieron a través del rayo.

El fuego es imagen de lo divino; es Dios mismo: en todas las religiones los dioses se aparecen como nubes de fuego. Moisés ve a Dios como una zarza ardiente. El Espíritu Santo se aparece como una llama.

La Iglesia católica también celebra el Pentecostés de rojo; en este caso, el rojo simboliza la llama del Espíritu Santo. Y por eso el rojo litúrgico está también presente en las festividades de los Apóstoles y los Evangelistas.

Cuando aún se creía que la Tierra era un disco, se creía también que el rojo del atardecer procedía del fuego del infierno.

Allí donde el calor del Sol amenaza la vida, el rojo es el color de lo demoníaco. En el antiguo Egipto, el color rojo era símbolo de todo lo "malo" y "destructor"; era el color amenazador como el calor sofocante del desierto. "Hacer rojo" (="hacer sangre") significaba "matar". Y un conjuro del antiguo Egipto reza así: "Oh Isis, líbrame de todas las cosas malas, perversas y rojas".

En los países de clima frío, donde se busca el calor, el rojo tiene un significado positivo. En ruso, lo rojo (*krasnij*) es "hermoso, magnífico, bueno, valioso" (*krasivej*). El "rincón rojo" era el lugar de honor para los iconos. Unas "palabras rojas" son unas observaciones ingeniosas. La plaza Roja de Moscú es la "Plaza Hermosa" ya se llamaba así mucho antes de la revolución.

5. Rojo masculino y rojo femenino

El rojo es un color masculino, y esto se muestra en muchos significados. Goethe lo llamó el "rey de los colores" —no la "reina" ["color" en alemán (*Farbe*) es femenino]. El rojo masculino es el color de la fuerza, la actividad y la agresividad. Es el polo opuesto al pasivo, suave azul y al inocente blanco. El fuego es masculino, el agua femenina. Rojo es el color de Cristo, azul el de María →fig. 18. También en China es el rojo uno de los colores masculinos; los femeninos son allí el blanco y el negro →Amarillo 14. El rojo puede ser, incluso, el opuesto masculino del amarillo: en los frescos egipcios, las mujeres tienen la piel amarilla, y los hombres roja →figs. 22 y 33.

En todas las lenguas hay nombres de varón que significan "rojo". En latín tenemos Rufus, y en Inglaterra y en Estados Unidos Roy es un nombre muy común, cuya proximidad a *royal* a nadie se le escapa —con lo que tenemos "rojo real". El cantante Roy Black tenía un nombre artístico "bicolor". El nombre del popular Robin Hood es un nombre "rojo", derivado de Rubin, y Robinson significa "hijo de Robin". Adán significa "hecho de arcilla roja". La palabra germánica *hroth* significaba *Ruhm* [gloria, fama]. Fonéticamente es muy parecida a *rot* [rojo], y corresponde al simbolismo de la sangre, pues *hroth* era la gloria del guerrero. Esta pala-

bra se encuentra en muchos nombres alemanes, como Ruprecht, Robert, Roger, Roland, Rüdiger, Rudolf, etc.

En cambio, apenas hay nombres rojos de mujer. Escarlata y Ruby son dos nombres muy recientes. El nombre de Susanna o Susana es un nombre antiguo de origen hebreo-griego que, originariamente, era el nombre de una azucena roja.

En todas las lenguas, la palabra para rojo es también un apellido bastante extendido. En alemán aparece casi siempre escrita *Roth,* lo cual revela que la palabra *rot* perdió la "h" como consecuencia de las reformas ortográficas, mientras que la forma utilizada como apellido no sufrió ningún cambio. Roth aparece muchas veces combinada con otras palabras en apellidos, como el de la familia de banqueros Rothschild; a veces otras palabras "rojas" se convierten en apellidos, como Rubinstein.

En contraste con "rojo", "azul" es raro como apellido. Como durante siglos los apellidos se continuaron sólo por la línea masculina, todo lo femenino resultaba impropio en apellidos. Son frecuentes los nombres de animales de género masculino, como Buey, Toro, etc., y raros los nombres de género femenino, como podría serlo Vaca. Y, en alemán, el apellido Mann (=hombre) es muy frecuente, mientras que Frau (=mujer) es extremadamente raro.

Sin embargo, cuando se pregunta por el color de lo masculino, apenas se nombra el rojo. En las correlaciones de colores con "masculino" y "femenino", sólo el 5% de los encuestados nombró el rojo como color masculino, mientras que el 25% lo señaló como color femenino.

Las razones son conocidas: los colores de los recién nacidos son azul claro y rosa. Como el color para las niñas es el rosa, y el rosa viene del rojo, el rojo queda asociado a lo femenino. Pero estos colores para los niños empezaron a usarse alrededor de 1930, y esta moda está en trance de desaparecer →Rosa 5. Por eso, el rojo será, cada vez más, nombrado como color masculino.

Pero hay un rojo típicamente femenino: el rojo oscuro. En las religiones próximas a la naturaleza hay un simbolismo de la sangre relativo al sexo. El rojo masculino es el luminoso rojo sanguíneo de la carne, y el femenino es el rojo oscuro que simboliza la sangre de la menstruación. Para fertilizar la tierra se vertía en ella sangre de la menstruación. Otra superstición es que bebiendo sangre de menstruación, una mujer podía obtener el amor de cualquier hombre.

También la Iglesia católica distingue los efectos de la sangre masculina y la sangre femenina. En la Eucaristía se bebe simbólicamente sangre, la sangre de Cristo, pero, por otro lado, algunos sacerdotes excluían a las mujeres menstruantes porque profanaban el altar.

El rojo claro y el rojo oscuro se complementan como los contrarios "masculino" y "femenino". El rojo claro simboliza el corazón, y el oscuro el vientre. El claro simboliza la actividad, mientras que el oscuro es un color quieto, uno de los colores de la noche. Por eso produce el rojo oscuro un efecto completamente distinto al del claro cuando ambos están junto al negro.

6. El color de la alegría

La alegría / el gozo de vivir: rojo, 22% · amarillo, 20% · naranja, 15% · verde, 13%
La felicidad: oro, 22% · **rojo, 15%** · verde, 15% · amarillo, 13%

Oro, rojo y verde —esto es: dinero, amor y salud— son los colores de la felicidad. Pero el oro es menos nombrado como color y más como metal noble; por eso es el rojo el color principal de la felicidad.

La idea de un color de la felicidad es especialmente popular en China: como en los restaurantes a menudo se celebran eventos felices, en la mayoría de los restaurantes chinos abunda el color rojo. Para la fiesta del Año Nuevo chino, que coincide con nuestra Navidad, se cuelgan carteles rojos en los que se leen deseos de felicidad para el nuevo año escritos con letras doradas. A los niños se les regala dinero en bolsas rojas. Un regalo típico de Año Nuevo son los huevos, que al igual que nuestros huevos de Pascua, simbolizan todo lo que comienza. Estos huevos son siempre rojos.

En los países occidentales, san Nicolás reparte los regalos pequeños, y Papá Noel los grandes —y ambos visten de rojo. San Nicolás —o Santa Claus— viste de rojo también porque el santo histórico era el obispo Nicolás de Myra, que vivió en torno a 300-350, una época en que el color de los obispos no era el violeta, como ahora, sino el rojo.

Como el rojo es el color de la felicidad, los niños chinos visten sobre todo de rojo. En la novela de Pearl S. Buck *Viento del Este, viento del Oeste,* una mujer china visita a una madre estadounidense y describe asombrada el modo de vestir a los niños norteamericanos: "La madre me mostró también la ropa de los niños. Todas las prendas interiores eran blancas, y hasta al niño más pequeño lo envolvía en ropa blanca de la cabeza a los pies. Pregunté a la madre si el niño vestía de luto por algún pariente fallecido, porque el blanco es el color de la aflicción y el duelo, pero ella contestó que no, sino que lo hacía para tener al niño limpio. [...] Luego vi sus camas; los sobrecamas también eran blancos, y daban una impresión completamente sombría. No podía entender por qué había tanto blanco, el triste color del dolor y de la muerte. A un niño hay que vestirlo o envolverlo en los colores de la alegría: escarlata, amarillo y azul. Nosotros vestimos a los niños de rojo escarlata de la cabeza a los pies para expresar nuestra alegría por haberlos traído al mundo. Pero entre estos extranjeros no había nada natural."

Las chinas se casan también de rojo. El signo chino para "rojo" contiene también el signo para "seda", pues sólo los trajes de fiesta se hacían con las telas rojas. También las mujeres hindúes llevan vestidos rojos en su boda. El rojo es el color sagrado de Lakshni, la diosa india de la belleza y la riqueza. En la antigua Roma, donde existía el oficio del tejedor de velos de novia, las novias llevaban un "flamante" velo rojo, el *flammeum.*

Hay un escarabajo, la mariquita, que ha llegado a ser símbolo de felicidad por su color rojo. Es el único escarabajo que encontramos gracioso; y hasta es útil: se alimenta de parásitos. Por eso le cupo a este escarabajo rojo el honor de llevar el nombre de María.

Y cuando vemos marcado con rojo un día del calendario, suponemos que será un día afortunado.

7. Corales y caperuzas rojas contra el mal de ojo

El color rojo protege de las miradas malignas de los demonios y los envidiosos. En otros tiempos se pensaba que los recién nacidos aún no bautizados estaban especialmente expuestos a esas miradas —algo que no debe sorprendernos si tenemos en cuenta la alta mortalidad de niños y madres en los alumbramientos. Cuando las pinturas de la edad media representan una escena de parto —casi siempre el nacimiento de un santo—, el lecho tiene una cobertura roja, y casi siempre también un baldaquín y unas cortinas del mismo color, para hacer del lecho un lugar protegido contra todo mal →fig. 37.

Las almohadas en que antiguamente se transportaba a los recién nacidos eran rojas o con lazos rojos →fig. 17. Hasta alrededor de 1930 se vestía a los recién nacidos y a los niños pequeños con faldones blancos, pues antes no había pantaloncitos. Casi siempre los faldones blancos de niños y niñas se ceñían con una cinta roja. En pinturas antiguas, hay niños a los que de la cinta roja les cuelga un coral rojo semejante a un gran diente. Estos amuletos se usaban también como chupetes.

Aún hoy suelen hacerse amuletos de coral rojo. En Italia es frecuente una mano roja como talismán protector contra el mal de ojo. En los lugares de peregrinación aún se ven ranas de cera roja; son "ranas-útero". Como antiguamente se comparaba el útero de una embarazada a una rana, con estas ranas de cera se pide un buen parto. Y, en Alemania, las embarazadas ponían delante de la Sagrada Custodia un *Fatschenkindl* —como se llamaba a los niños envueltos y arrebujados en las almohadas de las cunas (*fatschen* es una antigua palabra para *quatschen* [prensar, aplastar])— también de cera roja.

Y Caperucita lleva una caperuza roja como protección mágica contra el malvado lobo.

8. Cerca y alto

La cercanía: rojo, 28% · naranja, 12% · amarillo, 12% · verde, 10%
La voz alta: rojo, 28% · amarillo, 25% · naranja, 23% · negro, 12%
La extraversión: rojo, 27% · naranja, 19% · amarillo, 19% · oro, 10% · violeta, 8%

Como el calor, y como todo lo que suena alto, el rojo actúa siempre en la cercanía. Y, ópticamente, el rojo se sitúa siempre delante. Pocos son los cuadros en los que el

color del fondo es rojo, y en todos los casos son cuadros en los que el efecto de profundidad está ausente.

Si se observa a los paseantes en un espacio abierto, los que visten de rojo parecen más cercanos que los que, estando a su misma distancia, visten de verde o de azul. El rojo es por lo general el color de los extrovertidos. El rojo no puede quedar en segundo plano.

En este contexto, el polo opuesto al rojo es siempre el azul. Azul es lo frío, lo que suena bajo, lo lejano. Azul es lo inmaterial. En el antiguo simbolismo, el rojo es el color de la materia, por ser la materia lo próximo y tangible. Este simbolismo está aún vivo: la cantante Madonna lleva en su *videoclip* titulado *Material Girl* —que trata de una mujer interesada en cosas materiales, como las joyas y el dinero— naturalmente un vestido de color rojo luminoso. Ningún otro color es tan materialista.

Rojo y azul son colores psicológicamente contrarios. Las tablas de colores muestran este constraste entre rojo y azul en todas sus variaciones →primer grupo de láminas, después de la pág. 48.

9. El color de la nobleza y de los ricos

Antes, el color de un abrigo, de un vestido o de un traje no era una cuestión de gusto, sino un símbolo de estatus que inmediatamente mostraba a todo el mundo quién era quien. Hasta la época de la Revolución Francesa hubo legislaciones en el vestir que establecían qué colores podían llevarse. Había colores, tejidos y prendas propios e impropios de cada estamento. Estas normas distinguían colores, tejidos y prendas para la alta y la baja nobleza, el alto y el bajo clero, los burgueses ricos, los burgueses pobres, los campesinos ricos, los campesinos pobres, los criados y los siervos, las viudas y los huérfanos sin fortuna, y los mendigos. Nadie podía vestir más lujosamente de lo que le correspondía según su clase social. La policía se incautaba de todo atuendo inadecuado a la clase a la que se pertenecía.

Cuanto más tejido se empleaba en una prenda de vestir, más elegante era. Las telas eran tan caras, que "estar envuelto" en ellas significaba lo mismo que "ser rico". Hasta el siglo xx, las campesinas y las mujeres de obreros o de humildes empleados no poseían más de dos vestidos de verano y dos de invierno —y de cada par, uno para los domingos y otro para los días laborables. Y todos los usaban durante años y años. De los vestidos gastados se hacían blusas y mandiles.

Durante siglos se consideraron hermosos sólo los colores puros y luminosos. En consecuencia, los colores luminosos eran privilegio de las clases superiores. Tal era la norma: colores luminosos para los ricos, colores apagados para los pobres.

Carlomagno (742-814), que declaró su residencia en Aquisgrán, centro del Sacro Imperio Romano de la Nación Alemana, hizo pintar el palacio imperial y la catedral, donde estaba su trono, de brillante color rojo. No había podido demostrar su poder sobre la Iglesia con más claridad: lo que era rojo, pertenecía al emperador.

La valoración de los colores puros y luminosos era indisociable de su precio. Cuanto más luminoso era un color, más caro, pues era difícil limpiar de impurezas los tintes naturales. El rojo era el color más caro en las tintorerías: la fabricación de los tintes era difícil, el teñido costoso, y los tintes e ingredientes necesarios para teñir de rojo había que importarlos →Rojo 10. El verde era un color pequeñoburgués. El azul sólo era un color distinguido si era un luminoso azul celeste, siendo el azul oscuro el color común de las ropas sencillas de labor y de la vida cotidiana. Los pobres sólo podían vestir ropas sin teñir, es decir, pardas y grises.

La antigua creencia de que el rojo da fuerza y poder se evidencia en el hecho de que la nobleza dominante prohibiera a sus súbditos vestir de rojo. Quien vestía de rojo sin pertenecer a la clase que podía usarlo, era ejecutado.

La prenda de vestir típica de la edad media era una capa cortada a la manera de los trajes talares. Sólo los nobles podían tener esa capa de color rojo, que en su caso llegaba hasta el suelo y tenía pliegues en campana y anchas mangas. Las capas, o capotes, de las clases inferiores eran, en cambio, de colores apagados, tejidos baratos, largas sólo hasta las caderas y sin mangas.

Cuando la nobleza perdió su poder económico, perdió también el privilegio de la capa roja. En 1498, una disposición de la villa de Friburgo permitió llevar capa roja a los hombres de letras. En el periodo 1524-1525, en la Alemania sacudida por la llamada guerra de los Labradores, éstos se rebelaron contra su explotación por la nobleza y exigían, entre otras cosas, el derecho a llevar capa roja —como signo de su revalorización social—. Fue inútil. Sofocadas las rebeliones, los campesinos, derrotados, se quedaron con menos derechos que antes.

Pero un pequeño estrato de burgueses, los patricios, llegaron a ser, gracias al comercio, más ricos que los nobles. Y ellos no permitieron que se les reglamentara la vestimenta. Los patricios convirtieron el rojo en el color de los ricos. En el renacimiento, el rojo era el color más apreciado por mujeres y hombres, jóvenes y viejos.

Quien podía vestir de rojo se casaba también de rojo. Hasta mediados del siglo XVIII, las patricias de Nuremberg se casaron de rojo, y sus novios vestían calzones rojos.

En la moda del siglo pasado, los colores luminosos casi han desaparecido de la ropa masculina. Y en la moda femenina dominan igualmente los colores apagados. Niños y adolescentes visten cada vez más como adultos. A un hombre del renacimiento le hubieran desagradado los colores atenuados de nuestra moda.

Pero algo quedó del rojo de los nobles: aún hoy se desenrolla a la entrada de la ópera, de un teatro o de un hotel la "alfombra roja" para los reyes.

El *Gotha,* o libro de la nobleza, en el que figuran todos los nobles, se halla tradicionalmente encuadernado en rojo. Y en Inglaterra, el Calendario de la Nobleza se llama *The Red Book.*

La caza del zorro es un deporte real, por eso lucen los cazadores chaquetas de un luminoso rojo. Estas chaquetas se denominan *redingotes* —abreviatura de *red riding coat.* Y los abrigos confeccionados en el estilo de estas chaquetas —muy ajustadas, de ancha caída y doble botonadura— se denominan aún hoy *redingotes* cualquiera que sea su color.

En el siglo XVIII, a la nobleza sólo le quedó un privilegio simbólico en el vestir. En el cuadro de la coronación de Luis XIV, pintado en 1701 por Rigaud, el lujo que rodea al rey es azul, blanco y dorado, los colores de los Borbones. Bajo el manto azul de la coronación, Luis XIV aparece vestido enteramente de seda blanca: unos cortos bombachos —más cortos que la más breve de las modernas minifaldas— y unas medias blancas de seda, y zapatos blancos. Sólo un detalle es rojo: los tacones de sus zapatos →fig. 19. Llevar zapatos con tacones rojos era un privilegio de la nobleza.

10. Color de lujo (extraído de cochinillas) para reyes, cardenales y barras de labios

La historia de las telas rojas es un capítulo de la historia del lujo.

El rojo más noble es el rojo púrpura. En su coronación, los reyes lucen mantos púrpura, y es conocida "el púrpura cardenalicio" de los cardenales. Púrpura son también los trajes talares de los jueces de los tribunales superiores. Quien habla del rojo púrpura no puede evitar pensar en él como color simbólico del poder. Pero ¿qué clase de rojo es el rojo púrpura? ¿Es como el de los tomates, como el de las fresas o como el de las cerezas maduras?

El auténtico púrpura es un violeta como el de las amatistas. Este púrpura violeta era el color más costoso de la antigüedad; su producción era un secreto de los tintoreros imperiales de la corte bizantina. Con la caída de Constantinopla se perdió el secreto de su producción, y el púrpura se convirtió en rojo. A partir de entonces, las telas más ricas se tiñeron con el que era el segundo tinte más caro, el rojo. El púrpura violeta se quedó en púrpura rojo →Violeta 3.

El púrpura rojo se obtenía de unos insectos hembras parecidos a las cochinillas. Estos insectos, también llamados quermes, viven en las coscojas mediterráneas, árboles achaparrados de hoja perenne semejantes a las encinas. Los quermes son redondos y del tamaño de un guisante, sorben la savia de las hojas, ponen unos huevos llenos de un jugo rojo y mueren sobre los huevos. De su nombre provienen los nombres carmesí y carmín.

Con un kilo de tinte de quermes se pueden teñir diez kilos de lana, y para obtener ese kilo hay que recoger 140.000 quermes de las hojas con pequeñas espátulas de madera. Una vez secos, los insectos son reducidos a un polvo rojo.

La producción era laboriosa, lo cual encarecía el tinte. Pero este rojo carmín no era apreciado sólo por su intensidad, sino, aún más, por su estabilidad a la luz. La mayoría de los tintes naturales palidecen pronto, y no es posible teñir con ellos prendas caras que se puedan usar durante varias generaciones. Los fenicios ya teñían de rojo de quermes la lana, la seda y el cuero. Con este tinte están teñidos los aún hoy luminosos tapices rojos medievales. Y aún hoy llevan los marroquíes como atuendo festivo común el *fes,* una capa roja, teñida de rojo carmín, sobre una túnica blanca, como prescribe el Corán.

Como todo lo que era caro, el rojo de quermes se usó también como medicina. Se creía que un jarabe elaborado con quermes curaba las "enfermedades rojas".

Otro célebre tinte rojo, conocido desde la antigüedad, es el de granza. Se obtiene de esta planta, un arbusto de flores amarillas. El tinte se halla en las raíces, que, al secarse, toman un color rojo luminoso, y luego son molidas. La granza se conserva bien, y tras varios años almacenada tiñe incluso mejor —algo ideal para el comercio. Con granza se fabricaron tintes textiles y también colores para pintores →Rojo 18.

Para que el colorante de quermes o de granza se fije bien al tejido, éste se trata con mordientes. Para teñir de rojo se usaba alumbre, que había que importar de Egipto o de Turquía. Ésta es una razón más que explica por qué los tejidos rojos eran tan caros.

El teñido de rojo exigía un trabajo intenso. En la época en que las tintorerías estaban ya muy desarrolladas, los manuales de los tintoreros mencionaban aún diecisiete pasos necesarios para teñir de rojo, y el proceso duraba de cinco a ocho días.

En 1434, en una época en que sólo los nobles podían usar prendas rojas, Jan van Eyck pintó uno de los cuadros más célebres del mundo, que actualmente se halla en la National Gallery de Londres: *El matrimonio Arnolfini*. Es un cuadro que representa de manera realista los esponsales de una pareja de ricos burgueses. Él lleva un suntuoso manto de piel, y ella un lujoso vestido verde primaveral, y ambos se hallan en una habitación en la que se ve una cama roja con cortinas también rojas →fig. 37. Son ricos, muy ricos, pues de otro modo no habrían podido hacerse retratar por Van Eyck. Y puede preguntarse, con razón: ¿por qué una pareja tan rica se hace retratar delante de su cama? Una cama la tiene cualquiera. Además, es tan evidente que la novia está embarazada, que huelga toda indicación sobre ese aspecto de la relación. (Las explicaciones de algunos estudiosos, según las cuales la mujer no está embarazada, sino que lleva un vestido muy abultado, conforme a la moda de la época, no se ajustan al espíritu de esa misma época, sino al de principios del siglo XX, cuando las novias embarazadas se consideraban personas inmorales.) La cama roja es seguramente un símbolo de estatus elevado, pues cuando se pintó este cuadro, los colorantes rojos eran los más caros. A burgueses como los Arnolfini no les estaba permitido vestir trajes rojos, pero los burgueses sí podían tener, como protección contra el mal de ojo, según la superstición tradicional, una cama roja —si podían permitírselo. Esta cama roja era tan cara, que debía aparecer en el cuadro.

La mejor granza se importaba de Asia Menor. En la Europa central se intentó durante siglos aclimatar esta planta y, en el siglo XVI, los holandeses consiguieron finalmente cultivar granza de la mejor calidad. Las prendas rojas quedaron entonces al alcance de todos. De modo que no fue sólo la pérdida de poder de la nobleza lo que hizo del rojo un color burgués.

Holandeses distinguidos vestían trajes de seda roja, y los campesinos pantalones y chaquetas rojas en los días de fiesta. Las mujeres tenían predilección por las enaguas rojas, que destellaban bajo los vestidos negros. La pintura holandesa gustaba entonces de las escenas de la vida cotidiana, y en ellas todos iban de rojo, lo mismo los señores mientras patinaban que las sirvientas mientras cocinaban.

No fue sólo el cultivo europeo lo que abarató la granza. Otro acontecimiento de la época contribuyó al desclasamiento del rojo: el descubrimiento de América. De México llegó un nuevo rojo: el rojo de las cochinillas. Los mayas teñían ya con este tinte. En 1526, los marinos españoles importaron por primera vez la cochinilla mexicana. Más tarde llevaron a España los cactus en los que vivían las cochinillas. El rojo de los insectos mexicanos era el más hermoso e intenso.

A mediados del siglo XIX, las artes de los tintoreros se tornaron superfluas ante las de los químicos. Se habían descubierto los colores de anilina, y el rojo de granza fue el primer tinte desplazado por una sustancia sintética.

En 1871, la Fábrica de Colores de Anilina y Soda de Baden —la actual empresa de productos químicos BASF— consiguió producir rojo de granza sintético. Pero el kilo costaba 270 marcos, mientras que el kilo de colorante natural costaba 60 marcos. Los cultivadores franceses de granza, que proveían a toda Europa de la mejor granza, no se sintieron amenazados. Pero el rojo de granza artificial de Alemania se abarataba día a día. Para salvar al tinte natural francés frente al artificial alemán, el ejército francés cambió sus uniformes: los soldados debían llevar pantalones rojos de granza. De ahí les vino el nombre de "pantalones rojos". Pero el apoyo estatal resultó inútil, pues en 1886, el rojo de granza artificial de Alemania costaba 9 marcos el kilo. Los cultivadores franceses capitularon. Y la granza desapareció como desapareció el glasto. En los campos donde cultivaban la granza, los franceses plantaron vides.

Hace mucho que los colorantes de insectos del género de la cochinilla fueron sustituidos por los sintéticos. En España y en México todavía hay plantaciones de cactus de las cochinillas, pero se explica porque la sustancia orgánica colorante de las cochinillas se necesita para preparar medicamentos, alimentos, bebidas —como el Campari— y barras de labios.

11. El color de la agresividad, de la guerra, de Aries y de Escorpión

La ira: rojo, 52% · negro, 21% · naranja, 8% · verde, 8%
La agresividad: rojo, 37% · negro, 21% · naranja, 8%
La excitación: rojo, 37% · naranja, 18% · violeta, 11% · amarillo, 8%

Rojo-naranja-violeta es el acorde de la excitación. Cuanto más peligrosa se muestra la excitación, más color negro se le asocia: rojo-negro-naranja es el acorde de la ira, de la máxima agresividad.

El rojo es el color de la guerra. A Marte, el dios de la guerra, se le atribuía el color rojo, el color de la sangre, por eso el planeta Marte es el "planeta rojo". El mes de marzo es el mes de Marte —de quien toma el nombre—, y marzo y abril son los meses de Aries. El que el carnero llegara a ser animal simbólico se debe a una anti-

gua confusión: el dios romano de la guerra se llama en griego Ares, y un pequeño error de escritura dio como resultado alguna vez el nombre "Aries", que significa carnero. Aries es el primer signo zodiacal del año astrológico, porque en los tiempos precristianos el comienzo de la primavera era también el comienzo del año. También aquí el primer color es el rojo. Los astrólogos asignan, con excepcional unanimidad, a los nacidos bajo el signo de Aries el color rojo y todas las cualidades "rojas". A Marte le corresponde también el signo de Escorpión. Naturalmente, estos signos no están relacionados solamente con las "cualidades rojas" negativas, como la agresividad y la ira, sino también con las positivas, como la actividad y el valor. A los "signos rojos" del Zodiaco les atribuyen los astrólogos, de acuerdo con la idea tradicional del rojo como color masculino, cualidades predominantemente masculinas →Rojo 23.

El rojo da fuerza, por eso los guerreros iban vestidos de rojo o se pintaban de este color. Casi todos los uniformes históricos son rojos: desde los que lucen los *beefeaters* ante el palacio de Buckingham hasta los de la guardia suiza del Papa. Antes de las batallas, los uniformes rojos permitían avistar desde lejos al enemigo, lo que contribuía a que, a veces triunfara la razón: ante la visión de un gran ejército, los enemigos inferiores en número huían.

Todavía en la Primera Guerra Mundial, Manfred von Richthofen, el "barón rojo", hizo pintar de luminoso rojo su pequeño aeroplano de combate. Quería que sus enemigos lo vieran para así atraerlos. Fue el más célebre piloto de combate de la Primera Guerra Mundial; derribó ochenta aeroplanos, hasta que él mismo fue derribado.

El día 11 de noviembre, en que se conmemora a los caídos de la Primera Guerra Mundial, todos los ingleses llevan una amapola en la solapa. Estas amapolas son artificiales, y la reina de Inglaterra lleva a veces varias en un broche de amapolas guarnecido con diamantes. La amapola simboliza la sangre de los soldados vertida en los campos de batalla, donde florece la amapola.

12. Rojo con negro: el peligro y lo prohibido

El peligro: rojo, 40% · negro, 22% · naranja, 14% · amarillo, 14%
Lo prohibido / lo no permitido: rojo, 35% · negro, 26% · violeta, 12% · marrón, 8%

El ámbito más cotidiano donde podemos estudiar el simbolismo moderno de los colores es el del tráfico automovilístico. El color más importante es el rojo. Quien se salta un semáforo en rojo se encuentra con una multa, porque pone en peligro a los demás. Y cuando cualquier instrumento de medida señala algo en rojo, es que algo no marcha bien.

¿Cómo se establecieron los colores de los semáforos, que son los mismos en todo el mundo? A la luz del día, el color más claro es el amarillo, siguiéndole, por

este orden, el rojo, el verde y el azul. En el crepúsculo, el color que mejor se ve es el verde, luego el amarillo, luego el azul y finalmente el rojo. ¿Por qué se eligieron los colores de los semáforos sin tener en cuenta su claridad? Porque el que los colores se vean mejor o peor no depende sólo de ellos; más importante es el medio en que el color aparece. El azul no está en los semáforos porque no contrasta con el cielo. Una luz amarilla tendríamos que distinguirla de las lámparas de la calle y de los faros de los demás coches. El verde lo encontramos continuamente en todos los paisajes —pero no es tan importante ver la luz verde, ya que significa "vía libre". Como el rojo es, de día y de noche, el color menos natural en el cielo y en el paisaje, es el más importante de los semáforos.

Cuando un color es tan importante como símbolo que no puede ser ignorado, se le refuerza con símbolos no cromáticos. Para que los daltonianos se aclaren con los semáforos, en todo el mundo la luz roja se halla arriba y la verde abajo. Y los semáforos para los peatones muestran además una figura quieta y otra caminando —una imagen más concreta que pueda ser comprendida incluso por los niños.

El simbolismo de los semáforos, profundamente interiorizado por todo el mundo, se ha extendido a otros dominios. Rojo significa: ¡alto!, ¡peligro! Los frenos de emergencia y los botones de alarma son rojos. En los globos, el cabo del que sólo puede tirarse para hacerlos descender es rojo. El color rojo dice: ¡deténgase!, ¡prohibida la entrada! Una luz roja en la puerta de un estudio radiofónico o de una sala de operaciones prohíbe el acceso.

En el fútbol, un jugador tiene prohibido seguir jugando cuando el árbitro le enseña la "tarjeta roja".

Desde la señal que prohíbe estacionar hasta el cartel que prohíbe fumar, las señales de prohibición tienen internacionalmente dos elementos comunes:

1.º Un margen rojo.
2.º Forma redonda.

13. Rojo con violeta y rosa: rojo con sexo

Lo seductor: rojo, 35% · violeta, 14% · rosa, 12% · negro, 10% · oro, 8%
La sexualidad: rojo, 50% · rosa, 10% · violeta, 8% · negro, 8%
El erotismo: rojo, 55% · negro, 15% · rosa, 12% · violeta, 10%

Rojo-violeta-rosa es el acorde típico de lo seductor, de la sexualidad. Al amor corresponde el delicado rosa, pero cuanto más se asocia el amor a la sexualidad, con más fuerza entra el violeta. El violeta se halla, moralmente, entre el bien y el mal, es el color de la ambivalencia, porque oscila entre el rojo y el azul. El violeta es también el color de la decadencia, porque tiende al negro. Ningún otro color resalta tanto el erotismo del rojo como el violeta.

El rojo con el violeta y el rosa es una combinación excepcional, sobre todo para el gusto europeo. Desde una posición conservadora, esta combinación es el grado más bajo del mal gusto. Y, sin embargo, es un acorde frecuente en la pintura moderna, que lo considera armónico, pues al fin y al cabo el rojo, el rosa y el violeta son colores emparentados.

La combinación rojo-violeta o rojo-rosa nunca ha sido popular en la moda. Sólo en la época del *pop art,* en torno a 1970, cuando se usaban tantos colores como era posible y llegaron los "colores chocantes", se consideró elegante la combinación de rojo con violeta y rosa porque era chocante. En la moda masculina actual, esta combinación está ausente, y en la femenina se encuentra en todo caso en la moda de noche y en tejidos brillantes. Una mujer que no sea consciente de la extravagancia de esta combinación de colores, no debería llevarla, pero una mujer que sabe lo que hace utilizará la combinación rojo y violeta como una refinada muestra de seducción y gusto extraordinario. Las mujeres que combinan el rojo con el violeta o con el rosa, en su mayoría han estudiado arte. La pintora Elvira Bach y la diseñadora Paloma Picasso llevan a menudo vestidos largos de noche en rojo-rosa.

14. El color de lo inmoral. Colorete y pelo rojo ¡Dios nos libre!

Lo inmoral: rojo, 25% · violeta, 20% · negro, 20% · rosa, 10%

Cuanto más negro pecaminoso y más violeta decadente se combinan con el rojo, más inmoral se nos antoja la combinación. El diablo viste de rojo y negro. El infierno es rojo, también en el más acá —donde brillan ciertas luces rojas. Y una tenue luz roja crea un ambiente de pecado.

El rojo es el color típico de las meretrices. "No te pongas tanto rojo, que te tomarán por una pelandusca", advertían antes las madres a las hijas.

En el Nuevo Testamento encontramos a la "madre de las fornicaciones", una mujer vestida enteramente de rojo. En traducciones actuales, este rojo se define como "escarlata y púrpura", y Lutero lo tradujo como "escarlata y rosa". Da igual qué rojo sea: no tiene ninguna base histórica despreciar el rojo por ser el color de las prostitutas. Mientras el color de la vestimenta tuvo significado social, el rojo fue el color del máximo prestigio. Durante siglos, sólo los reyes podían vestir de púrpura, y sólo los nobles de rojo. Un dicho antiguo: "rojo y púrpura no convienen a los ropajes vulgares". La "madre de las fornicaciones" vestida de rojo era imaginada más bien como una reina, pues incluso se dice que estaba enjoyada de oro.

Sólo en el siglo XX, cuando todo el mundo podía elegir libremente el color de su vestimenta, pudieron hacerse interpretaciones psicológicas de los colores indumentarios. Sólo cuando las democracias hicieron importante al ciudadano medio

nació la moral y la moda del término medio en el color, y la idea de que "lo correcto es lo que no llama la atención". Sólo entonces se identificaron los colores discretos con la seriedad y los llamativos con la inmoralidad.

El desprecio por los cabellos rojos es, en cambio, una tradición más antigua. En la edad media, las mujeres pelirrojas podían temer que las quemaran por brujas, sobre todo en Alemania y en España, donde las personas pelirrojas son la excepción. El motivo era que a menudo los niños pelirrojos no eran hijos de padres pelirrojos, y en la edad media estaba extendido el temor a los cambios de bebés. Ocurría a menudo de forma accidental, y, a menudo, también se cambiaba intencionalmente a un niño sano por otro enfermo o deforme, y estos cambios los hacían "malas personas" o el mismo diablo —*Wechselbalg,* es decir, "suplantado" se llamaba en Alemania a un niño cuyos padres se preguntaban si de verdad era su hijo. Cuentos y leyendas hablan frecuentemente de estas criaturas. Un niño pelirrojo de padres que no eran pelirrojos era motivo de recelo —¿habría hecho el diablo un cambio?

También los hombres pelirrojos estaban ligados al diablo. A Judas Iscariote, el traidor, se le ha pintado a menudo con cabellos rojos. Un viejo refrán alemán dice: *"Roter Bart — Teufelsart"* [Barba roja, cosa del diablo], y otro: *"Rote Haare — Gott bewahre!"* [Pelo rojo -¡Dios nos libre!]. Hasta los zorros y las ardillas eran animales del diablo por el rojo de su piel. De ahí el dicho alemán "el diablo es una ardilla". En Inglaterra, la ardilla simbolizaba en otros tiempos a las prostitutas.

La tradición sigue viva pues una Virgen moderna con cabellos rojos se consideraría aún hoy como una imagen blasfema. Y todavía se cree que las pelirrojas son especialmente pasionales. Como los cabellos rojos no son propios de "mujeres decentes", las mentes conservadoras todavía los ven como típicos de las meretrices.

En Irlanda, donde hay muchos pelirrojos, la cosa cambia. El personaje de Scarlett O'Hara, de la novela de Margaret Mitchell *Lo que el viento se llevó* (1936), dio fama al nombre Escarlata y al color "rojo escarlata". En la novela de Mitchell, todos los personajes principales aparecen caracterizados con nombres de colores. La pasional y poco convencional Escarlata está casada con Rhett, nombre fonéticamente muy parecido a *red.* Escarlata se siente extrañamente atraída por Ashley, el hombre gris ceniza, cuyo nombre se corresponde con su naturaleza descolorida y aburrida. Ashley está casado con Melanie, cuyo nombre significa "negro", lo que simboliza su proximidad a Ashley y su contraste con la luminosamente roja Escarlata. El nombre de Escarlata es también indicativo de su origen irlandés, considerado honroso —aunque "escarlata" es también sinónimo de "impúdico"—. En *Lo que el viento se llevó,* Mamy, el ama negra, que siempre mira por la decencia, sueña durante años con tener unas enaguas de tafetán rojo como las que llevó su madre, hasta que finalmente Rhett Butler se las regala. Ella las lleva de la forma debida en 1870, es decir, ocultas bajo el largo vestido negro pero oyendo su susurro mientras camina.

Un símbolo de inmoralidad propio de Inglaterra y en Estados Unidos es "la letra escarlata" (de la novela de Nathaniel Hawthorne, 1850), que es la letra A, inicial de *adultery.*

Las mujeres usan barra de labios para que parezca que tienen más sangre, y, por tanto, son más pasionales. *Rouge,* la palabra francesa para "rojo", es el nombre con

que se conoce en el mundo entero el cosmético rojo, o colorete, para las mejillas, usado para que la piel parezca más joven. En una canción de las *Carmina Burana* medievales hay un verso que dice: "Vendedor, dame el color", y "el color" es, naturalmente, rojo —para las mejillas. Durante siglos se fabricó el *rouge* con polvo de cochinillas secas. En el renacimiento, cuando la moda femenina exigía grandes escotes, las damas también se maquillaban de rojo el pecho. Pero el esmalte de uñas no apareció hasta 1924, año en que Peggy Sage lo introdujo en el mercado estadounidense.

15. El rojo político: color de la libertad, de los obreros y del socialismo

El rojo es el color más frecuente en las banderas. Las enseñas rojas se ven mejor. Pero hay otra razón, pues una enseña debe ser estable a la luz, y antiguamente pocos colores lo eran tanto como los rojos de granza y de quermes.

Las banderas rojas aparecen continuamente en la historia como banderas de guerra.

En 1792, los jacobinos declararon la bandera roja, bandera de la libertad.

En 1834, en el motín de los tejedores de seda de Lyon, la bandera roja de la libertad se convirtió en la bandera del movimiento obrero.

En la Revolución rusa de 1907, la bandera roja del movimiento obrero se convirtió en la bandera del socialismo y el comunismo.

El rojo es el color político del marxismo-leninismo, pues en ruso "rojo" es mucho más que un color. "Rojo" (*krasnij*) pertenece a la misma familia de palabras que "bello", "magnífico", "bueno" (*krasivej*). "Los rojos" eran "los buenos". Y el "ejército rojo" era el "glorioso ejército".

El anticomunismo, en cambio, hablaba del "peligro rojo", y llamaba a los ministros de los estados socialistas los "zares rojos". A la República Popular China se la llamó la "China roja".

Según sus adversarios políticos, "los rojos" son también los socialdemócratas, los radicales de izquierda o los terroristas. La psicología lo sabe: cuanto más débil es la propia posición política y el propio color, más fuerte aparece el color del adversario político.

La reserva alemana ante las banderas rojas es también el recuerdo del régimen de Hitler. Hitler eligió deliberadamente el rojo como color de fondo de la bandera con la esvástica. Para establecer un partido de masas necesitaba las simpatías de los trabajadores: Hitler eligió el rojo por su referencia psicológica al movimiento obrero.

16. El color de las correcciones, los controles y la justicia

Todo escolar sabe que el rojo es el color de las correcciones. Con rojo se indican también los precios rebajados. "Aquí manda el lápiz rojo", "nuestros precios se ponen al rojo", dice a veces la publicidad en algunos países. Como también se dice, en la planificación y la dirección empresarial, que algo ha sido "víctima del lápiz rojo" con el significado de haber sido suprimido o tachado por falta de dinero; o que alguien tiene su cuenta corriente en "números rojos" cuando el saldo es negativo. El rojo es aquí una advertencia.

"El hilo rojo" que recorre un acontecimiento nada tiene que ver con el hilo que Ariadna dio a Teseo para poder salir del laberinto del Minotauro. El origen de esta expresión es un truco mediante el cual la marina inglesa asegura sus cabos y maromas contra los robos: todos los cabos tienen entre sus fibras un hilo rojo que, sin ninguna duda, identifica a la marina inglesa como su propietaria. Para quitar ese hilo, el ladrón tendría que deshacer el cabo.

Una curiosidad inglesa, conocida de los lectores de novelas policiacas, es el *red herring* o "arenque rojo". Pero no es un pez, sino un extravío, una pista falsa, que debería llamar la atención, pues los arenques no son rojos.

El rojo es también el color de la justicia, pues durante siglos las sentencias establecieron que la sangre debía repararse con sangre. En las villas medievales se izaban banderines rojos los días en los que iba a celebrarse un juicio. Los jueces firmaban con tinta roja las sentencias de muerte. Y el verdugo vestía de rojo.

Aún hoy los jueces de tribunales superiores visten toga roja. Los del Tribunal Administrativo de la República Federal de Alemania llevan togas de lana roja, y los del Tribunal Constitucional togas de seda roja.

17. El color del dinamismo

El dinamismo: rojo, 24% · plata, 22% · azul, 20% · naranja, 10%
La actividad: rojo, 25% · naranja, 18% · amarillo, 18% · verde, 15%

El rojo es activo, es dinámico. El artista Alexander Calder, inventor de las esculturas móviles y en continuo cambio, decía: "Amo tanto el rojo, que pintaría todo de rojo".

No se puede imaginar para un coche de carreras otro color más indicado que el rojo. Todos los Ferrari que han participado en carreras de coches son rojos. Hay gente que cree que esto se debe a motivos psicológicos, para mostrar que Ferrari construye los coches más rápidos, pero para Ferrari el rojo es fruto de una casualidad afortunada. Cuando, a comienzos del siglo xx, se organizaron las primeras ca-

rreras internacionales, el AIACR, la Federación Internacional de Clubes Automovilísticos fijó un color para cada nación. Para los fabricantes alemanes el blanco —luego también el color plata—; para Inglaterra el verde —el color típico del Jaguar es el *racing green*—; para Francia, el azul; para Holanda, el naranja; y para Italia, el rojo.

Para una bebida como la Coca-Cola, de efecto estimulante, ningún otro color es más adecuado que el rojo. Por el mismo motivo es el rojo uno de los colores preferidos de las cajetillas de cigarrillos, como, por ejemplo, las de Marlboro. El rojo se vincula a la imagen del fumador dinámico.

El rojo es el color simbólico de todas aquellas actividades que exigen más pasión que razonamiento. Los guantes de boxeo son tradicionalmente rojos.

18. El rojo de los artistas

El rojo es un color originario, también llamado "color primario" en la teoría de los colores, porque no es un color que resulte de la mezcla de otros. El rojo totalmente puro, el que no contiene mezcla alguna de amarillo ni de azul, se denomina "magenta". Sorprendentemente éste es un rojo que parece tener una pizca de azul; muchos lo llaman *"pink"*, y lo tienen por una especie de violeta. Lo que tomamos por un rojo puro es técnicamente magenta con mezcla de amarillo →fig. 50.

Cuando los seres humanos aún vivían en cavernas y pintaban en sus paredes rocosas, conocían ya las pinturas rojas: eran "tierras rojas". Las más conocidas son el ocre rojo o almagre y el bolo rojo, tierras ambas que contienen óxido de hierro. Cuando el hierro se oxida toma color rojo —*Rost,* la palabra alemana para "óxido" viene de "rojo" *(rot)*. Algunas tierras rojas se encuentran en la naturaleza en fragmentos blandos, y otras en trozos duros como la piedra, que, ya en la antigüedad, se cortaban para hacer barritas para dibujar. Todos estos colores son perfectamente estables a la luz y a la intemperie; son los colores más sólidos que existen. Todas estas tierras rojas tienen tonos ligeramente pardos.

Pero en la antigüedad ya se conocía el rojo luminoso del cinabrio. Éste es un mineral que se presenta en forma de terrones rojos adheridos a las rocas, o de cristales violeta-pardos que se vuelven rojos al pulverizarlos. Posteriormente, los alquimistas descubrieron que el cinabrio es una combinación de azufre y mercurio. Las expresiones "todo esto no es más que cinabrio" y "fuera con todo el cinabrio", que vinculan el color rojo al fracaso y la inutilidad, ilustran la vanidad de los esfuerzos de los alquimistas, quienes nunca dejaron de intentar obtener oro a partir de mezclas de mercurio y azufre: el resultado era siempre cinabrio.

El rojo carmín, el color de los quermes, es uno de los pocos colores que se empleó tanto para teñir tejidos como para pintar. El auténtico carmín de cochinilla se usa aún en acuarelas, y es un rojo de aspecto ligeramente azulado. No obstante, los pintores evitan este color, pues es muy poco estable a la luz.

El rojo de granza, obtenido de las raíces de esta planta, también es usado por los pintores, y también es poco sólido a la luz, pero se prefiere al rojo de quermes porque, aun diluido, es de una intensa luminosidad; es el llamado barniz de granza o barniz de rubia.

El rojo más estable y más caro de los pintores es el rojo de cadmio, un color sintético.

19. El color de los anuncios publicitarios

El rojo es un color omnipresente en la publicidad. Es el color de los anuncios —y ésta puede ser la razón de que el rojo sea un color cada vez menos apreciado—. En torno a 1950 era aún el color preferido de mucha gente. Era el símbolo del deseo de vivir de la posguerra. Luego comenzó la era del consumo, y el rojo, el color de los anuncios publicitarios, se convirtió en símbolo del bienestar. Pero vino el hartazgo. En cuanto aparecen los anuncios en la televisión, muchos cambian automáticamente de canal, y las páginas de publicidad de los periódicos se pasan con automática celeridad. Después de que todo lo que podía colorearse hubiera sido coloreado, de que todo lo que debía ser resaltado, se hubiera impreso en rojo, no se veía más que este color por todas partes, y ya no se pudo más.

Como casi todas las cosas existen también en rojo, apenas es posible emplear este color de forma creativa, de manera sorprendente pero a la vez con sentido →fig. 21.

La creencia en la eficacia ilimitada del rojo en la publicidad olvida lo siguiente: una información impresa en rojo, ópticamente llama más la atención que si está impresa en negro, pero como tiene aspecto "publicitario" no se lee, y un mensaje publicitario que no se lee vale tanto como nada —pero más caro, mucho más caro—.

A los publicistas no les gusta oír esto. Ellos prometen más atención del consumidor con un diseño generoso en el color; pero no es cierto. La razón más importante es ésta: un diseño con mucho color cuesta más, y, cuanto más cara la publicidad, más gana el publicista. Por este motivo seguirá la publicidad abusando de los colores, aunque sean inútiles para su propósito. Por otro lado, está comprobado que en las revistas en las que abundan las imágenes en color, los anuncios en blanco y negro, que parecen pertenecer al texto, son los más leídos. El lector puede comprobar por sí mismo este efecto.

La escasa atención a los textos con letra roja tiene también una explicación en la psicología de la percepción. Las letras rojas se leen mal. El efecto téoricamente perseguido de las palabras que resaltan gracias al color rojo se torna en la práctica en su contrario.

En una campaña publicitaria estatal, hecha en Alemania, contra el trabajo clandestino →fig. 16, se leía: "Trabajos y ocupaciones ilegales: fraudulentos y antisociales". El texto "Trabajos y ocupaciones ilegales" estaba impreso en blanco sobre

un fondo negro y junto a él se veía una mano que daba a otra a escondidas un fajo de billetes. Las palabras "fraudulentos y antisociales", impresas en rojo, no podían leerse a media distancia. Lo que a tal distancia quedaba ópticamente destacado era un mensaje contrario: el trabajo ilegal significa dinero negro directamente a la mano —el argumento más convincente en favor del trabajo clandestino.

También se distribuyeron pegatinas de esta campaña —que durante años se vieron en muchos vehículos de empresas— sin la segunda parte del mensaje, "fraudulentos y antisociales". Las letras rojas sobre fondo negro no eran estables a la luz, se desvanecían, y la parte del mensaje que permanecía les gustaba mucho más a los trabajadores. Hay muchas campañas de este tipo.

La fig. 51 muestra el efecto de las letras de color sobre fondo también de color. Se observa que cuanto más vivo es el color de las letras, menos importante parece la información.

20. ¿Cómo reaccionan los animales ante el rojo?

Existe la creencia de que el color rojo excita al toro, pero los que realmente lo hacen son el picador y el banderillero. El torero podría usar perfectamente un trapo azul. El toro embiste contra lo que se mueve, contra la muleta del torero o contra el torero que huye sin muleta. La única razón del trapo rojo es disimular la sangre fresca.

Los animales oyen y huelen mejor que nosotros, y nosotros distinguimos mejor los colores. Los animales de vida nocturna pueden ver en la oscuridad, pero su capacidad para distinguir colores es escasa. Los únicos mamíferos que pueden ver los colores tan bien como nosotros son los monos antropoides. Ni siquiera los perros lazarillos distinguen entre el rojo y el verde —tampoco les resulta necesario: el perro puede reaccionar correctamente también sin semáforo. Sería demasiado peligroso confiar en que el perro lazarillo atendiera sólo al semáforo; el animal debe observar el tráfico, y se orienta mejor con el oído.

Los seres humanos vemos los colores en el espectro de rojo-naranja-amarillo-verde-azul-violeta. La mayoría de los animales tienen su espectro desplazado: ellos ven amarillo-verde-azul-violeta-ultravioleta; no ven el rojo, y sí el ultravioleta, que sigue al violeta y que resulta invisible para el hombre.

Creemos que algunos peces tienen el vientre rojo para atraer al sexo opuesto, pero ningún pez ve el rojo; ve una mancha ultravioleta que nosotros no vemos.

Tampoco las abejas y otros insectos ven el rojo, pero sí el ultravioleta. Muchas flores tienen partes ultravioleta. La visión de los insectos fue determinante en la selección de los colores de las plantas: las flores que son polinizadas por los insectos raras veces son rojas, por eso la amapola es negra en el centro.

Pero los pájaros sí pueden ver el rojo. Entre las flores tropicales hay muchas que son rojas, pues son polinizadas por los colibríes.

21. ¿Efectos milagrosos en ciegos? Cómo el rojo nos vuelve agresivos

Una y otra vez leemos que está científicamente demostrado que el color rojo actúa incluso cuando no se ve, pues hasta los ciegos sienten que las habitaciones pintadas de rojo están más calientes que las pintadas de azul o de blanco. Pero nunca leemos de qué manera se ha demostrado esto, que es lo primero que interesa al científico. ¿Fueron esos ciegos siempre ciegos o conocieron los colores? ¿Cuánto tiempo permanecieron en esas habitaciones antes de apreciar la temperatura? ¿Fue una breve impresión espontánea o una sensación más duradera? Y, sobre todo, ¿sabían los ciegos de qué color estaban pintadas las habitaciones?

Comencemos por los hechos indiscutidos: si a una persona se le vendan los ojos y se la conduce a distintas habitaciones de distintos colores, que ella no conoce, no nota ninguna variación de temperatura si las habitaciones están igual de calientes, o nota variaciones de temperatura que son totalmente independientes del color de sus paredes.

¿Habrá que creer que los ciegos tienen sensores secretos para los colores? ¿Innatos o adquiridos? ¿No hay que distinguir entre las personas que son ciegas de nacimiento y las que han perdido la vista? ¿Por qué habrían estado esos sensores hasta ahora ocultos a la ciencia? Pero, en lugar de especulaciones, bastan los hechos para explicar las cosas: también los ciegos de nacimiento aprenden, con el lenguaje, a asociar colores a cualidades. Aprenden que muchas cosas que "queman" son de color rojo, o que el rojo es el color del amor y de la pasión. Aprenden que la fría nieve es blanca, que las manos frías están "amoratadas", o que el miedo puede ponerle a uno pálido, y que a los ciegos la envidia también les pone verdes —aprenden, en suma, el simbolismo de los colores igual que los videntes, porque hablan la misma lengua. Los ciegos aprenden el significado de cada color igual que el significado de cualquier otro concepto; en su caso es ciertamente más difícil, pero no distinto. Los ciegos también aprenden que los cuartos rojos parecen más cálidos que los azules o los blancos, y por eso pueden tener esa misma sensación —igual que la tienen los videntes— aunque de hecho no sientan nada.

Quien cree en los efectos mágicos de los colores, se interesa siempre por los efectos inconscientes, que se desarrollan sin el control del entendimiento, pero olvida que toda impresión espontánea es comprobada por el entendimiento, y si éste no la confirma, la impresión espontánea queda apartada como un error, con lo que no tiene un efecto permanente. Por eso, en este experimento también es decisivo saber cuánto tiempo permanecieron estas personas en las habitaciones.

Todos los misterios del experimento se desvanecen cuando se sabe que primero se informó al grupo de invidentes de cuál era el color de la estancia cuya temperatura tenían que apreciar. Y el experimento sólo funciona en este supuesto. Cuando los invidentes no saben de qué color está pintada la habitación, su estimación de la temperatura es tan independiente de los colores y tan insegura como la de los videntes.

Puede hacerse el siguiente experimento con personas que ven normalmente: se les vendan los ojos, se las conduce desde una habitación blanca a otra también blanca, pero se les dice que la segunda habitación es roja. La mayoría siente que la habitación supuestamente roja, que en realidad es blanca, es más caliente.

Los experimentos psicológicos obran a menudo de una manera muy sencilla, pero en todas partes acechan posibles errores que falsean el resultado. Incluso cuando no se les dice a los ciegos de qué color es la habitación en cuestión, y se les conduce desde una habitación azul o blanca a otra roja, la pregunta, aparentemente tan objetiva, "¿siente aquí más calor?" influye ya en ellos. La mayoría responde "sí". Todos los sujetos del experimento tratan de amoldarse al tema del experimento y de reaccionar de la manera que se espera de ellos —todos quieren dar una impresión de "normalidad". Como los invidentes no tienen la información adicional de los gestos y la mímica de quien les pregunta, saben reconocer, por los matices de lo que oyen, lo que espera oír el que pregunta, y reaccionan muy fácilmente a las maneras del investigador, aunque éste no se proponga, en absoluto manipular a los sujetos investigados. Los científicos llaman a estos resultados "artefactos", pues no son sino hechos artificiales sin valor científico por estar basados en defectos del experimento.

A pesar de todo, la creencia popular en los efectos mágicos de los colores se mantiene incólume. Quien, exhibiendo argumentos científicos, se atreve a dudar de estos efectos, no tiene nada que hacer frente a quienes creen en ellos. Continuamente se observa que quienes creen en milagros antes dudan de la ciencia que de sus creencias.

A continuación se describe otro efecto espectacular del rojo como color de espacios interiores: las habitaciones rojas hacen a las personas agresivas. Cuando el director de cine Antonioni rodó *Desierto rojo* —una película con un colorido nada natural y poco habitual—, la cantina del personal se pintó de rojo, lo que provocó un estado de ánimo agresivo en el equipo de filmación. La cantina se pintó después de verde, y volvió la paz a ella. Estas informaciones parecen plausibles, pues el rojo es, después de todo, el color de la agresividad. Pero si uno reflexiona lo suficiente, se da cuenta de que en muchas ocasiones se ha hallado en espacios rojos sin volverse agresivo. En la decoración de los teatros de ópera domina tradicionalmente el rojo: sillones rojos y paredes tapizadas de rojo. Y los salones rojos de los palacios barrocos crean también un ambiente muy agradable. En los bares son comunes las rinconeras rojas, que encontramos más cómodas que las azules. Tampoco entre paredes de ladrillo rojo se observa un aumento de la agresividad. Algunos museos, como la Antigua Pinacoteca de Múnich, tienen salas empapeladas de rojo.

Sin embargo, tiene sentido pensar que una cantina pintada de rojo favorece la irritabilidad. En una cantina roja, la comida toma un color extraño: la carne roja parece menos roja, como estropeada, y la ensalada parece tener un color artificial. Nunca somos tan sensibles a las impresiones que nos producen los colores como en el caso de los alimentos. Y cuando alguien pierde el apetito, se enfada.

O imaginemos que alguien va a su delegación de Hacienda y entra en una oficina totalmente roja —mesa roja, alfombra roja, paredes todas rojas—; natural-

mente su nivel de adrenalina aumentará, y se preguntará nervioso: "¿Pero qué es esto?". Lo inesperado e inusual produce siempre una impresión desagradable si se siente como algo impropio. Los colores despiertan sentimientos negativos cuando su empleo no es funcional.

22. Curar con colores

Está históricamente documentado que durante milenios se ha intentado curar con colores. —¿Tuvieron éxito esos intentos?

Cuando la medicina se hallaba aún determinada por la magia, valía la fórmula *"similia similibus"* —lo semejante cura lo semejante, o lo hace desaparecer como por ensalmo. Las enfermedades "rojas" se trataban, cuando no con sangre, con alguna sustancia roja. Una de estas sustancias, que se tomaba con mucho gusto y que siempre produce algún efecto, era el vino tinto. Contra las erupciones se colocaban sobre la piel pétalos de rosas rojas. A los enfermos de escarlatina se los vestía de rojo. Se llevaban collares de coral rojo contra la epilepsia, las inflamaciones y la fiebre. El coral supuestamente palidecía cuando el que lo llevaba estaba enfermo, y recuperaba su color cuando sanaba. Pero, de hecho, el coral rojo colocado sobre la piel enrojecida por alguna enfermedad o por la fiebre, parece menos rojo.

Un rubí colocado dentro de la boca reducía la taquicardia —se puede suponer que esta terapia era efectiva, al menos cuando el trastorno era de breve duración. Para explicar este efecto no hace falta creer en radiaciones emitidas por la gema: quien tiene una piedra preciosa en la boca no puede continuar quejándose a gritos, sino que se tranquiliza y mantiene la boca cerrada por miedo a tragarse tan valiosa piedra.

Durante siglos estuvo difundido el encantamiento con hilos de lana y cintas rojos. Los hilos rojos se ataban al brazo o la pierna enfermos, porque se creía que su color alejaba la enfermedad. Los hilos rojos se usaban incluso para proteger las vides de los insectos.

No son los métodos ni las posibilidades curativas de los medios empleados lo que aquí nos interesa. Y esto vale para todas las variantes modernas de las terapias con colores. Hoy se dice que la irradiación con luz coloreada, o el uso de cremas coloreadas, o la observación de piedras de ciertos colores tiene efectos curativos; más sobre este tema →Violeta 10. Los cromoterapeutas se remiten siempre a tradiciones muy antiguas —pero la tradición no prueba la eficacia de sus tratamientos.

Aún hoy se halla firmemente anclado en la creencia popular el convencimiento de que en las clínicas para enfermos mentales hay habitaciones de colores especiales; que a los pacientes hiperactivos se los encierra en habitaciones azules para tranquilizarlos, y a los depresivos en habitaciones rojas para animarlos —que los efectos conocidos de los colores pueden compensar las carencias de los pacientes. Pero la verdad es que en ninguna clínica reconocida hay tales habitaciones de cro-

moterapia. Naturalmente, las habitaciones de los enfermos se pintan de algún color, pero no hay ninguna especial para semejantes terapias. Pero quien cree en el efecto curativo de los colores, o no creerá en este hecho, o lamentará que la medicina hoy dominante ignore estos métodos conocidos desde antiguo. La medicina dominante se orienta a los efectos demostrables, no a profesiones de fe.

Un consuelo para los que creen es que está psicológicamente documentado que la creencia en la eficacia de una terapia a menudo es más determinante que la terapia misma. Esto ocurre sobre todo en enfermedades y trastornos cuya curación es cuestión de tiempo, como la gripe, las alteraciones de la menstruación o la depresión causada por el mal tiempo, pero también el acné y los trastornos propios del embarazo. Además hay muchas enfermedades y molestias en las que es posible la curación espontánea. La impotencia o las enfermedades dermatológicas cuyas causas a menudo no están claras pueden desaparecer repentinamente; las jaquecas constantes causadas por múltiples causas dejan de aparecer un buen día; quien padece insomnio vuelve a dormir sin problemas —y no se sabe por qué.

Cuando la curación es cuestión de tiempo, o cuando es posible la curación espontánea, una terapia basada en los colores puede ser de ayuda. ¿Y de qué depende esa terapia?

Los cromoterapeutas dicen que del color correcto, del empleo correcto y del medio correcto para que pueda desarrollarse el aura del color, etc.

Los científicos dicen que lo único que obra en estos casos es la creencia en el poder curativo de los colores. Qué color se emplee para tratar un desarreglo es completamente indiferente, pues no es científicamente demostrable que haya un solo color que tenga efectos curativos. Es indiscutible que los colores actúan sobre los sentimientos y sobre el entendimiento, pero sus efectos no curan los huesos, el hígado, los pulmones o la dentadura.

Es posible que quien cree en la virtud curativa de los colores pueda experimentar una rápida mejoría en ciertas enfermedades no crónicas debido a su efecto psicológico. Los trastornos que pueden curarse espontáneamente son en su mayoría aquellos que no tienen causas orgánicas, por lo que es posible una mejoría espontánea. Para los que creen en la curación por medio de los colores, cada color es igual de eficaz, suponiendo que el padecimiento se cura con el tiempo y con el deseo de curarse. Las cromoterapias no tienen efectos secundarios —pero tienen el riesgo de no producir ningún efecto—.

Cuanto más mágica sea la índole de los supuestos efectos de la cromoterapia, más probable es su inefectividad. Cuando un cromoterapeuta pone al paciente ante un espejo y le irradia durante unos minutos con luz roja, después de apagar esa luz el paciente, que continúa ante el espejo, ve una luz verde en todo su cuerpo; pero esto no es ningún aura misteriosa, ni se debe a presencia de espíritus que se hacen visibles saliendo del cuerpo: el efecto es el resultado de cómo el ojo humano ve los colores. En los conos de la retina, la percepción del rojo y la del verde están unidas, y cuando el ojo se concentra largo tiempo en el rojo, al cesar el estímulo rojo reacciona viendo la misma figura, pero en verde. Cualquiera puede comprobarlo en un día soleado: si se mira durante un minuto al sol con los ojos cerrados, se ve un intenso color rojo, el de

la sangre de los párpados, y al apartarse del sol, los ojos todavía cerrados ven un verde amarillento. También se puede mirar una superficie roja y, a continuación, otra blanca: se ve un color verde. Del mismo modo que, después de un baño muy frío, la piel se pone especialmente caliente por un tiempo breve. Se trata de una reacción normal del cuerpo, no de un milagro. Quien cree en milagros, se verá engañado.

La creencia acrítica en milagros, que ignora toda realidad, se halla muy extendida incluso entre estudiantes —y comprobar esta realidad es siempre una experiencia aterradora para los científicos. Al menos queda el consuelo de que los seres humanos no son tan fáciles de manipular como les gustaría a los que creen en milagros.

Quisiera citar una ocurrencia que algunos conocidos míos han encontrado divertida: una costosa gema de nuestro color favorito puede ayudarnos estupendamente a combatir el sobrepeso sobre todo si compramos la gema con el dinero que se había ahorrado al comprar menos comida.

No cabe discutir científicamente sobre el supuesto efecto de colores especiales en padecimientos especiales. Como tampoco cabe discutir científicamente sobre qué oración o qué santo ayuda más en situaciones especialmente arriesgadas. Para la ciencia médica sólo hay un principio cierto sobre este tema: los colores pueden curar si la fe puede curar.

Otra cosa completamente distinta son las terapias pictóricas o creativas. En ellas se invita a los clientes a pintar situaciones típicas de sus vidas con sus colores favoritos o con aquellos que más rechazan. Como los colores se combinan con sentimientos, en la elección de los colores se revelan a menudo sentimientos de los que nunca antes habían hablado. Estas terapias tienen sentido cuando pueden ayudar a reflexionar sobre ciertos problemas y a hablar de los mismos con otras personas.

Pero también tienen riesgos pues un mal terapeuta puede hacer creer a sus clientes que tienen más problemas de los que pensaban, y crear en ellos una profunda relación de dependencia psíquica. El criterio más importante para valorar a un terapeuta es una titulación en psicología o en alguna otra disciplina afín, como sociología, teología, filosofía o medicina, obtenida en una escuela superior o en una universidad. Pues todo terapeuta es tan bueno como su formación.

Las terapias pictóricas también tienen sentido como forma de asistencia psicológica complementaria a los enfermos de cáncer y otras enfermedades crónicas. En la terapia pictórica se anima a los enfermos a representar con imágenes su lucha contra la enfermedad y el éxito del tratamiento médico. El éxito de la terapia radica en que los sentimientos de angustia e impotencia, por saberse víctima de la enfermedad, son sustituidos por la posibilidad de hacer algo contra el sentimiento de angustia al representarse las fuerzas defensivas de forma tan concreta que éstas pueden pintarse. Frente a la desesperanza pasiva brotan representaciones positivas de un proceso de curación, imágenes que generan esperanza.

Ya el solo proceso de pintar algo es, para muchas personas que no habían pintado nada desde la edad escolar, una experiencia muy satisfactoria. Más importante que el talento como pintor es aquí la perseverancia —la misma cualidad que se necesita para superar una enfermedad.

Incluso médicos muy críticos ante los métodos alternativos confirman el éxito de las terapias pictóricas como tratamiento psicológico complementario. El estado anímico de los enfermos mejora a todas luces y en casos concretos tales terapias pueden incluso inhibir el crecimiento de un tumor.

En la elección del terapeuta adecuado es esencial que éste no entienda el pintar como una ocupación para distraer al enfermo de su enfermedad (ponerle a pintarrajear con colores mientras oye música para que no piense en su enfermedad) como tan a menudo propugnan ciertos pseudopsicólogos animadores, pues las distracciones no tienen aquí ningún efecto duradero. La pintura terapéutica y el acto de pintar en general, en el sentido clásico, favorecen la concentración: quien pinta tiene que ordenar sus ideas sobre lo que pinta, distinguir lo esencial de lo superfluo. Un buen terapeuta debe tener más paciencia y perseverancia que el propio paciente, pues toda promesa de efectos milagrosos espontáneos a través de los colores no es realista.

Para resumir: muchas personas encuentran difícil expresar sus sentimientos por medio del lenguaje o de la música, pero la mayoría pueden hacerlos visibles a través de los colores y de su simbolismo. Aunque las terapias pictóricas no pueden vencer las enfermedades, sí pueden reducir el temor a sus efectos: quien se siente mejor, es más fuerte contra la enfermedad.

23. ¿Cuál es el color de los signos zodiacales?

Signo	Color	Planeta	Gema/ metal	Razón de la asignación
Aries 21·3-20·4	rojo	Marte	rubí	Marte es el dios de la guerra, por eso su color es el de la sangre
Tauro 21·4-20·5	verde	Venus	esmeralda	Venus es la diosa de la fertilidad, por eso su color es el de la vegetación, propio del mes de mayo
Géminis 21·5-21·6	violeta	Mercurio	amatista	Mercurio es el dios del comercio, simboliza todo lo variable, y por eso su color es el violeta, un color mixto
Cáncer 22·6-22·7	plata blanco	Luna	perla plata	A la Luna se le asigna el metal plata por ser su color blanco. Cáncer se asocia al agua, de ahí la perla

Leo 23·7-23·8	oro amarillo	Sol	oro	Al Sol se le asigna el metal oro por ser su color amarillo. Al Sol se asocia la estación más calurosa y el león amarillo, rey de los animales
Virgo 24·8-23·9	azul	Mercurio	zafiro	El color más adecuado a Virgo es el azul femenino
Libra 24·9-23·10	verde	Venus	esmeralda	En la simbología de los colores, el verde es el color más equilibrado, adecuado a Libra
Escorpión 24·10-22·11	rojo	Marte	rubí	Al dios de la guerra Marte le conviene el color de la sangre
Sagitario 23·11-21·12	azul	Júpiter	zafiro	Júpiter es el señor del cielo, y el azul es el color de su reino
Capricornio 22·12-20·1	negro	Saturno	diamante	Saturno es el dios del tiempo, y el negro es el color propio del comienzo y del fin del mundo. Por eso es Saturno el "planeta negro"
Acuario 21·1-19·2	negro	Urano; antes Saturno	diamante aguamarina	Urano no entró en la astrología hasta el siglo XVIII. Urano es el dios griego más viejo, y Saturno es su hijo. Los signos zodiacales negros son los propios de la estación más oscura
Piscis 20·2-20·3	violeta	Neptuno; antes Júpiter	amatista perla	Neptuno entró en la astrología en el siglo XIX. Neptuno es el señor de los mares y de los peces. Violeta es el púrpura de los soberanos, pero también el color de la cuaresma

La astrología se enfrenta al problema de que siempre se descubren nuevos planetas. Las asignaciones de colores a los signos zodiacales varían de unos astrólogos a otros. La tabla se basa en las más frecuentes.

AMARILLO

El color más contradictorio.

Optimismo y celos.

El color de la diversión, del entendimiento y de la traición.

El amarillo del oro y el amarillo del azufre.

¿Cuántos amarillos conoce usted? 115 tonos de amarillo
1. El color más contradictorio
2. El color de la diversión, la amabilidad y el optimismo
3. La luz y la iluminación —el color del entendimiento
4. El amarillo del oro. Rubias y hombres bellos
5. El color de la madurez y del amor sensual
6. El color de la envidia, los celos y la mentira
7. El gusto ácido
8. El efecto óptimo en la escritura en color
9. El amarillo llamativo y chillón como color de advertencia
10. Colores y formas. El amarillo es agudo —en esto están los estudiosos de acuerdo—
11. Azafrán: la reina de las plantas
12. Manchas amarillas de la deshonra para prostitutas, madres solteras y judíos
13. El amarillo político: el color de los traidores
14. El amarillo masculino e imperial de China
15. El amarillo viejo
16. El amarillo de los artistas
17. El amarillo creativo

¿Cuántos amarillos conoce usted?
115 tonos de amarillo

¿Cuál es el amarillo de un canario? ¿Y el de un girasol?

Van Gogh pintó la mayoría de sus girasoles con amarillo de cromo porque raras veces podía permitirse usar el amarillo de cadmio.

Amarillo absenta	Amarillo anís	Amarillo barita
Amarillo albaricoque	Amarillo arena	Amarillo brillante
Amarillo albumen	Amarillo azafrán	Amarillo cadmio
Amarillo ámbar	Amarillo azufre	Amarillo cal
Amarillo anaranjado	Amarillo bambú	Amarillo caléndula

Amarillo canario
Amarillo cera
Amarillo cerveza
Amarillo champaña
Amarillo Chartreuse
Amarillo claro
Amarillo colza
Amarillo crema
Amarillo cromo
Amarillo crudo
Amarillo de alarma
Amarillo de China
Amarillo de oliva
Amarillo descolorido
Amarillo esparto
Amarillo fulminante
Amarillo girasol
Amarillo Goya
Amarillo gris
Amarillo gutagamba
Amarillo Hansa
Amarillo hoja
Amarillo humo
Amarillo indio
Amarillo jengibre
Amarillo jirafa
Amarillo latón
Amarillo lima
Amarillo limón
Amarillo lino
Amarillo llama
Amarillo macarrón
Amarillo maíz
Amarillo mantequilla

Amarillo margarina
Amarillo melón
Amarillo membrillo
Amarillo miel
Amarillo mimosa
Amarillo mostaza
Amarillo Nanquín
Amarillo Nápoles
Amarillo neón
Amarillo nicotina
Amarillo níquel-titanio
Amarillo orín
Amarillo orina
Amarillo oro
Amarillo oscuro
Amarillo óxido
Amarillo paja
Amarillo pálido
Amarillo pastel
Amarillo patata
Amarillo pelota de tenis
Amarillo pera
Amarillo permanente
Amarillo piña
Amarillo plátano
Amarillo polluelo
Amarillo Pompeya
Amarillo postal
Amarillo primario
Amarillo primavera
Amarillo primitivo
Amarillo rojizo
Amarillo ruinas
Amarillo Sahara

Amarillo señal
Amarillo sésamo
Amarillo solar
Amarillo sólido
Amarillo suave
Amarillo subido
Amarillo sucio
Amarillo té
Amarillo tigre
Amarillo tráfico
Amarillo trigo
Amarillo uva
Amarillo vainilla
Amarillo verdoso
Amarillo veronés
Amarillo viejo
Amarillo yema
Amarillo zinc
Beige
Chamois
Curry
Helio
Ocre
Ocre amarillo
Ocre oro
Rubio
Rubio claro
Rubio dorado
Rubio oxigenado
Rubio pajizo
Topacio
Yellow

1. El color más contradictorio

El amarillo es el color favorito del 6% de las mujeres y de los hombres. Lo prefieren más los mayores que los jóvenes —todos los colores luminosos gozan de mayor preferencia conforme las personas se hacen mayores—.

El 7% de las mujeres y de los hombres desprecia lo amarillo; es el color que menos les gusta.

El amarillo es, como el azul y el rojo, uno de los tres colores primarios, los que no resultan de ninguna mezcla de colores. Y es el más claro de todos los colores vivos.

El amarillo está presente en experiencias y símbolos relacionados con el Sol, la luz y el oro. ¿Por qué, entonces, es el amarillo tan poco apreciado?

Entre las experiencias y los símbolos en que el amarillo está presente se cuenta también el hecho de que ningún otro color es tan poco estable como el amarillo. Una pizca de rojo convierte el amarillo en naranja, una pizca de azul en verde, y un poco de negro lo ensucia y ahoga. El amarillo depende, más que ningún otro color, de las combinaciones. Junto al blanco se muestra radiante, y junto al negro enojosamente chillón.

El amarillo es el color del optimismo, pero también el del enojo, la mentira y la envidia. Es el color de la iluminación, del entendimiento, pero también el de los despreciables y los traidores. Así de contradictorio es el amarillo.

Y aún hay otro amarillo completamente distinto: el amarillo de Asia.

2. El color de la diversión, la amabilidad y el optimismo

Lo divertido: amarillo, 30% · naranja, 28% · rojo, 16%
El placer: amarillo, 18% · naranja, 18% · rojo, 15% · azul, 12% · verde, 11%
La amabilidad: amarillo, 20% · azul, 18% · rosa, 13% · verde, 12% ·
naranja, 12%
El optimismo: amarillo, 27% · verde, 21% · azul, 15% · naranja, 9%

Nuestra experiencia elemental del amarillo es el Sol. Esta experiencia encuentra siempre una generalización simbólica: como color del Sol, el amarillo serena y anima. Los optimistas tienen un ánimo radiante, y el amarillo es su color. El amarillo irradia, sonríe, es el color principal de la amabilidad. Los *smile-buttons* son, naturalmente, amarillos →fig. 26. El amarillo es divertido, es radiante como una amplia sonrisa.

Re mayor es la "tonalidad radiante". El compositor Alexander Scriabin estaba convencido de que toda tonalidad tiene un color. Y la tonalidad re mayor era amarilla.

Muchos compositores han asignado colores a las tonalidades. He aquí las asignaciones más frecuentes:

Re mayor	amarillo
Sol mayor	rojo
Si bemol mayor	azul
Fa mayor	verde
Do mayor	blanco
Do menor	negro

Para que el amarillo resulte amable, necesita siempre el naranja y el rojo a su lado. Amarillo-naranja-rojo es la tríada típica de lo entretenido y de todo lo que se le asocia; es el acorde cromático →del gozo de vivir, →de la actividad, →de la energía y →de la voz alta.

"Todo el mundo sabe que el amarillo, el naranja y el rojo infunden y representan ideas de alegría y de riqueza", escribió el pintor Eugène Delacroix.

3. La luz y la iluminación —el color del entendimiento

La luz solar se percibe como amarilla, aunque propiamente no tiene ningún color. Vincent van Gogh escribió lo siguiente sobre la luz del *midi* francés: "En todas partes hay una tonalidad como la del azufre, el sol se me sube a la cabeza. Una luz que, a falta de expresiones mejores, sólo puedo decir que es amarilla, de un amarillo azufre pálido, de un amarillo limón pálido. Es bello el amarillo." Van Gogh pintó su casa de Arles de amarillo solar, y también lo utilizó sobre sus telas; todo lo amarillo le entusiasmaba.

Como color claro y luminoso que es, el amarillo está emparentado con el blanco. Lo luminoso y lo ligero son cualidades del mismo carácter. El amarillo es el más claro y ligero de los colores vivos. Tiene un efecto ligero porque parece venir de arriba. Una habitación con techo amarillo es alegre, porque parece inundada de luz solar. También la luz de una lámpara es amarillenta, y cuanto más amarillenta, más natural y hermosa.

La levedad del amarillo se acentúa junto al rosa. El amarillo combinado con el rosa y el blanco está en los acordes cromáticos de →lo ligero, →lo pequeño y →lo delicado. El amarillo tiene la calidez del Sol, pero sólo resulta en verdad cálido combinado con el rojo y el naranja. Rojo-naranja-amarillo es el acorde →del calor y →la energía.

El color de la luz es, en sentido figurado, el color de la iluminación mental. En muchos idiomas, "claridad" es sinónimo de "inteligencia". En el mundo islámico, el amarillo dorado es el color simbólico de la sabiduría. También en el antiguo simbolismo europeo el amarillo es el color del entendimiento; el azul es el color de lo espiritual, que pertenece al orden de los poderes supraterrenales; el rojo el de las pasiones, que pertenecen al corazón; y amarillo el del entendimiento, que pertenece a la cabeza.

Dios se representa simbólicamente como un triángulo amarillo, a menudo con un ojo dentro de ese triángulo —es el símbolo de la omnisciencia y la omnipresencia del Ser que todo lo ve— →fig. 28. En la época en la que los profesores universitarios vestían toga, las distintas facultades tenían distintos colores. En las celebraciones, los profesores llevaban toga y birrete del color de su facultad. En la universidad de Francfort del Meno, como en muchas otras, los colores se repartían de la siguiente manera:

Los médicos, rojo claro —el color de la sangre

Los juristas, rojo oscuro —el color de la sangre culpable

Los filósofos, azul —el color de lo espiritual

Los teólogos, violeta —el color de la Iglesia

Los economistas y estudiantes de ciencias sociales, verde —el color del crecimiento y de la prosperidad

Los científicos, amarillo —el color del entendimiento y de la investigación.

4. El amarillo del oro. Rubias y hombres bellos

Las palabras alemanas *gelb* (amarillo), *Gold* (oro) y *Glanz* (brillo) están emparentadas. *Gelb* se convierte en *Gold* cuando se trata de algo bello o valioso. Pero de lo que es bello o valioso no se dice que es *gelb*. Por eso, los poemas y las canciones nunca alaban al Sol "amarillo", sino al Sol "dorado".

Los cabellos de este color son, en el lenguaje lírico, cabellos dorados. Como en nuestro simbolismo el amarillo es tan frecuentemente negativo, para el cabello de color amarillo hemos inventado la palabra "rubio". Para una rubia sería ofensivo decir de ella que es una mujer "de pelo amarillo". En Estados Unidos, *goldie* es un diminutivo muy común aplicado a las rubias. Y en inglés la palabra para "rubio" es la misma que para lo que es bello: *fair*.

Los nombres de pila "amarillos" se refieren siempre al cabello rubio. El nombre Flavio, o Flaviano, significa "el rubio", y Flavia, "la rubia". Lo mismo Bionda en italiano y Ambre en francés. Y el nombre inglés Ginger es el del genjibre, la especia amarillenta, hecho nombre propio.

Los antiguos griegos representaban a sus dioses con cabellos rubios. En la antigua Grecia también los mortales, incluidos los varones, querían ser rubios. Untaban sus cabellos con un ungüento decolorante que se fabricaba en Atenas, se ponían durante horas al sol y esperaban hasta que los cabellos se volvían rubios.

El color amarillo se vinculaba a Helios, a Apolo, a Sol —a los dioses solares—. Era el amarillo que es oro sin ser metal —oro inmaterial, supraterrenal—. Donde hay flores amarillas, se dice en las leyendas alemanas, hay oro enterrado.

También en la astrología se asigna el color amarillo al Sol y a los meses de julio y agosto, los más soleados del año. Los meses también de Leo, el animal amarillo que, como el astro rey en el cielo, es el rey de los animales →Dorado 8.

5. El color de la madurez y del amor sensual

El verano: amarillo, 38% · verde, 28% · naranja, 9% · rojo, 9%

El verano es amarillo como la primavera es verde. El brotar es verde; el florecer, amarillo. El amarillo es el color más frecuente en las flores. En libros de fitografía que clasifican las flores por su color, el capítulo más extenso es siempre el dedicado a las amarillas. Esto se comprueba claramente en primavera: la mayoría de las flores primaverales son amarillas: mimosas, forsitias, crocos, primaveras, farolillos, primuláceas.

Y los perfumes son en su mayoría amarillos; aunque su color sea artificial, recuerdan a las flores y sus aromas.

El amarillo es el color de la madurez, idealizado como dorado: espigas doradas, frutos dorados, hojas doradas, otoño dorado. Si juntamos manzanas o peras verdes con otras amarillas, e invitamos a alguien a tomar las más maduras, las que saben más dulces, todos elegirán las amarillas.

Los trovadores, que gustaban de comparar los cambios en los sentimientos con los ciclos de la naturaleza, convirtieron el color de la madurez en el color del amor sensual. El amarillo simboliza la sexualidad, o, poéticamente expresado "la recompensa del amor". Un antigua costumbre de Pascua: cuando una muchacha regalaba a un admirador huevos de Pascua pintados de amarillo, era una señal de aceptación.

El dios griego Helios quiso librarse de su amada Clitia, pues le aburría el que ella, enamorada, le adorara continuamente. Helios convirtió a Clitia en un girasol. Por eso los girasoles miran continuamente al Sol. Y por eso es también el girasol símbolo de la pasión ciega.

El amarillo luminoso es también el color de las ropas de Dioniso, dios del vino y de la fertilidad, en cuyo honor se celebraban en la antigüedad orgías con mucho vino y mucho sexo.

Sobre el "tipo verano" y su vestimenta más adecuada →Rosa 12.

6. El color de la envidia, los celos y la mentira

La envidia: amarillo, 38% · verde, 22% · gris, 10% · negro, 8%
Los celos: amarillo, 35% · verde, 17% · negro, 15% · violeta, 8%
La avaricia: amarillo, 26% · gris, 21% · negro, 13% · marrón, 12% · verde, 10%
El egoísmo: negro, 20% · **amarillo, 16%** · rojo, 14% · violeta, 12% · oro, 9%

En el amarillo dominan las asociaciones negativas. El amarillo malo no es el del Sol ni el del oro; es el amarillo pálido con una pizca de verde, el apestoso del azufre.

El amarillo es el color de todo lo que disgusta. La envidia es amarilla —la envidia es el disgusto por los bienes ajenos. Y amarillo es el color de los celos —el

disgusto por la existencia de otros. También la avaricia es amarilla. En la doctrina cristiana, la envidia y la avaricia son dos de los siete pecados capitales. Todos esos pecados son facetas del egoísmo.

Todo pecado capital es portador de su propio castigo pues el pecador es el que más sufre. La envidia y los celos son fuentes de perpetuo sufrimiento. Y el avaro tiene que vivir continuamente preocupado y a disgusto, pues cree que todo el mundo le quiere engañar. En un sentido figurado podría decirse que el codicioso sufre de ictericia.*

Según la creencia antigua, la irritabilidad y el enojo están vinculados a la bilis. La palabra alemana *Galle* (bilis, hiel) pertenece a la misma familia que *gelb* (amarillo). Como el color de la bilis es un amarillo verdoso, también se dice que alguien está verde de envidia →Verde 14.

Quien se irrita mucho, es bilioso. En los grandes enfados, los conductos biliares se contraen, la bilis ya no puede ser conducida al intestino y va directamente a la sangre, con lo que la piel se pone amarilla. Antiguamente, los brujos intentaban curar las "enfermedades amarillas" con remedios amarillos —con nabos amarillos, flores amarillas, orina, y también se recomendaban las arañas amarillas fritas con manteca. El simbolismo del amarillo como color del enojo es internacional. En francés y en inglés, las palabras "amarillo" y "celos" incluso son fonéticamente próximas: en francés, amarillo es *jaune,* y celos *jalousie;* y cosa parecida ocurre en inglés con *jealousy.* En Francia, el enojado no se pone, como en Alemania, negro, sino amarillo (*jaunir*).

En el simbolismo de los colores, el negro es el color de los pecados, de las malas cualidades. El amarillo puro, el color de la iluminación, combinado con el negro, se convierte en símbolo de la impureza. El amarillo del entendimiento se enturbia y se convierte en el color de la falta de entendimiento.

Hugo van der Goes pintó la serpiente que tentó a Adán y a Eva como un reptil amarillo verdoso con cabeza humana →fig. 30. Y los insectos, los seres vivos que menos nos agradan, no tienen sangre roja, sino amarillenta.

Junto al gris, el amarillo se torna en el color de →la inseguridad. El gris parece inseguro porque no es ni blanco ni negro, y el amarillo parece inseguro porque otros colores influyen fácilmente en él. La más leve mezcla de otro color destruye el amarillo, lo transforma de manera irrecuperable en marrón, naranja o verde.

En inglés, *yellow* significa también "cobarde". A la risa falsa la llaman los franceses "risa amarilla". Y en Francia y Rusia, "una casa amarilla" (*maison jaune / zeltyi dom*) es un manicomio.

Johannes Itten escribe sobre este efecto del amarillo: "Hay un solo amarillo igual que hay una sola verdad. La verdad enturbiada es una verdad enferma, es una

* N. del E.: En alemán, la palabra para ictericia es "Gelbsucht", que literalmente se podría traducir por "pasión o adicción por el amarillo". Avaricia es "Geldgier", que es "afán por el dinero" en sentido literal. Esto es, en sentido figurado equiparar la adicción al amarillo con el afán por el dinero. Al traducirlo, el juego de palabras se pierde.

anti-verdad. Y el amarillo enturbiado expresa envidia, traición, falsedad, duda, desconfianza y error."

Goethe llamó al amarillo descolorido "color cornudo" —cornudo en la acepción de engañado, como algunos maridos—.

7. El gusto ácido

Lo ácido: amarillo, 43% · verde, 40%

Ácido, refrescante y amargo, estas sensaciones del gusto se asocian al amarillo: basta pensar en los limones, los frutos más ácidos.

Otra razón de la imagen negativa del amarillo es que, después del verde, es el segundo color de →lo venenoso, algo que hace recordar la expresión "escupir veneno y bilis". El amarillo ácido siempre nos lo representamos como amarillo con una pizca de verde.

En cambio nos representamos el amarillo de la yema de huevo como amarillo dorado, preferiblemente un poco anaranjado. La yema de huevo sabe mejor que la clara y es más alimenticia, por eso se dice en alemán de algo que no es malo, pero tampoco lo ideal, que "no es el amarillo del huevo".

8. El efecto óptimo en la escritura en color

La escritura negra sobre fondo amarillo es la que mejor se lee desde lejos. Por eso, las señales de tráfico cuyo cumplimiento es fundamental consisten en letras o símbolos negros sobre fondo amarillo →fig. 51.

Reglas para el diseño de señales con visibilidad óptima desde lejos:

1.ª El color del fondo debe contrastar al máximo con el entorno. En un desierto de arena, el verde sería mejor color para el fondo que el amarillo.

2.ª Los colores de la señal deben contrastar al máximo unos con otros en términos de claridad y oscuridad. Como el amarillo es más claro que el rojo, es más apropiado como color del fondo. Sobre un fondo claro es mejor que las letras sean negras. Y sobre un fondo oscuro las letras blancas ofrecen el contraste óptimo.

3.ª El color más claro debe ser el del fondo. Y el color más oscuro, el de las letras. Lo inverso produce una impresión de vibración de las letras que dificulta la lectura.

4.ª Un color vivo debe combinarse con negro o con blanco, pues entre los co-

lores vivos hay resplandores mutuos, y hacen que la imagen carezca de nitidez. Son especialmente desaconsejables las combinaciones de colores de igual intensidad, como rojo-verde, y aún más desaconsejables las combinaciones de colores igual de claros, como azul-verde.

Las reglas para conseguir una visibilidad óptima desde lejos no son universalmente válidas para un efecto óptimo. La visión desde lejos y la visión desde cerca exigen colores diferentes, porque la información que se transmite es diferente. La información que debe ser conocida desde la lejanía ha de ser breve y los símbolos usados deben ser conocidos.

Lo que se ve desde cerca suele ser una información más extensa y nueva. Cuando un texto demanda atención, los colores vivos estorban, porque irritan y porque todos los colores, vistos de cerca, parecen más fuertes. Lo que desde lejos produce un efecto óptimo, desde cerca resulta fatigoso.

Como el amarillo es un color de óptima visibilidad desde lejos, en el Tour de Francia el mejor ciclista de toda la carrera viste el *maillot* amarillo —así se le ve desde lejos.

En Wimbledon se introdujeron las pelotas de tenis de color amarillo chillón porque en las retransmisiones televisivas se ven mejor que las tradicionales blancas.

En este contexto se inscribe también la costumbre estadounidense de poner un "lazo amarillo" o *yellow ribbon* en un árbol, en la valla del jardín o en la antena del coche cuando se tienen amigos o parientes que participan en una guerra o en otras empresas peligrosas. El lazo amarillo indica desde lejos que quien lo coloca se siente unido al amigo o al familiar y le desea un feliz regreso a su hogar.

9. El amarillo llamativo y chillón como color de advertencia

Lo espontáneo / la impulsividad: amarillo, 24% · azul, 17% · naranja, 15% · verde, 14%

Lo impertinente: naranja, 18% · **amarillo, 16%** · violeta, 16% · rojo, 13% · rosa, 12%

La presuntuosidad: dorado, 28% · **amarillo, 16%** · naranja,16% · violeta, 12%

El amarillo reluce como un relámpago. Por eso es el amarillo el color de lo espontáneo, de la impulsividad.

El amarillo es más llamativo que el rojo. Junto al oro simboliza el brillo falso y llamativo de lo presuntuoso.

Por su efecto óptimo visto desde lejos —e irritante visto desde cerca—, el amarillo ha sido adoptado internacionalmente como color de las señales de advertencia.

Las señales que advierten de la presencia de sustancias tóxicas, explosivas o radiactivas muestran signos negros sobre fondo amarillo →fig. 31. Las rayas negras y amarillas indican a los conductores la presencia de pasos inferiores o estrechos, y a los operarios, de bordes o ángulos peligrosos en las máquinas.

En el fútbol, la "tarjeta amarilla" es un signo de advertencia, y en algunos idiomas se ha llegado a adoptar la expresión "mostrar a alguien la tarjeta amarilla" con el significado de advertirle de las consecuencias perjudiciales de algún acto. Una bandera amarilla izada en un barco significa que en él se ha declarado una epidemia, por lo que nadie debe abandonarlo ni nadie debe subir a él. En el lenguaje de señales, una bandera amarilla significa la letra Q —inicial de *quarantine* [cuarentena]. Y la bandera amarilla izada en una ciudad medieval significaba que en ella se había declarado la peste.

La palabra alemana *gelb* (amarillo) está emparentada con *gellen*, un viejo verbo que significa chillar, dar voces. Y en inglés *yellow* lo está con *yell*, que también significa gritar. En el famoso cuadro de Edvard Munch *El grito* puede apreciarse este amarillo "chillón".

Yellow press [prensa amarilla] es una expresión internacional para designar a la prensa sensacionalista. En alemán hay otra expresión más amable: *Regenbogenpresse* [prensa de arco iris]. El hecho de que el amarillo llame la atención sobre algo que puede ser peligroso o desagradable lo hace antipático.

Dice Kandinsky sobre el efecto del amarillo: "El amarillo limón hace daño a la vista al cabo de cierto tiempo, igual que una trompeta que suena muy aguda hace daño al oído. Produce desasosiego en el hombre, le punza, le irrita." Y: "El amarillo es de sabor agrio, cáustico y de olor acre."

Muchas personas perciben este carácter del amarillo como agudo e hiriente.

10. Colores y formas. El amarillo es agudo — en esto están los estudiosos de acuerdo

Lo triangular: amarillo, 18% · verde, 13% · negro, 11%
Lo redondo: rojo, 18% · naranja, 16% · **amarillo, 15%** · dorado, 12%
Lo anguloso: negro, 20% · gris, 16% · plata, 12% · marrón, 10% · azul, 8%
Lo ovalado: violeta, 15% · naranja, 14% · blanco, 13% · **amarillo, 12%**

El color se encuentra siempre vinculado a alguna forma. ¿Hay para cada color una forma óptima?

En la Bauhaus (1919-1933), aquella escuela de arte y diseño determinante del estilo del siglo XX, enseñaron Kandinsky, Oskar Schlemmer, Paul Klee y Johanes Itten. En aquellos años del nacimiento de la pintura abstracta, sobre todo de la pintura sin objetos, se discutió mucho sobre este tema: ¿cuál es la forma más adecuada a cada color? Esta cuestión nunca se planteó cuando se pintaban las cosas con su

color natural —y lo que no tenía un color natural, recibía el adecuado al simbolismo cromático de la edad media.

De acuerdo con este simbolismo medieval, a la forma geométrica "círculo" le correspondía el azul, porque el cielo es azul, y el hombre se lo representaba como una cúpula redonda.

A la forma geométrica "cuadrado" le correspondía el rojo, porque el cuadrado no es una forma natural, sino creada por el hombre; el activo color rojo era símbolo de la materia, de la realidad que se materializa en el estable cuadrado. Y a la tercera forma geométrica fundamental, el "triángulo", se le ha asignado tradicionalmente el color amarillo.

Con frecuencia se representaba simbólicamente a Dios como un ojo dentro de un triángulo amarillo —el centro de todo que a todo ilumina—.

En la Bauhaus, el simbolismo religioso estaba, naturalmente, excluido de los fundamentos de la pintura abstracta, pues lo que se quería era una teoría fundada exclusivamente en colores y formas.

Hay tres colores fundamentales: azul, rojo y amarillo. Y tres formas fundamentales: el círculo, el cuadrado y el triángulo. ¿Cómo se relacionan? Sobre el hecho de que al triángulo le correspondía el color amarillo hubo inmediata unanimidad entre los profesores. Pero el azul o el rojo, ¿eran angulosos o redondos? El ángulo recto es rojo, decían Kandinsky e Itten; el círculo es rojo, decía Schlemmer. En 1923 se llevó a cabo una encuesta entre 1.000 estudiantes de arte y miembros de la Bauhaus. Los encuestados debían pintar un triángulo, un círculo y un cuadrado con uno de los tres colores fundamentales para cada figura, y explicar en qué basaban su elección de los colores.

Curiosamente, el resultado nunca se dio a conocer en sus porcentajes exactos, pero era evidente que se correspondía con el antiguo simbolismo. Schlemmer, a quien no se le había preguntado si deseaba participar en la encuesta —otra curiosidad—, escribió al respecto: "El resultado, cuyos porcentajes desconozco, fue: el círculo, azul; el cuadrado, rojo; y el triángulo, amarillo. Sobre el triángulo amarillo, todos los estudiosos están de acuerdo. Sobre lo demás, no. Yo siempre hago inconscientemente el círculo rojo, y el cuadrado azul."

El problema de esta encuesta era que los estudiantes conocían el simbolismo tradicional, y para ellos era la cosa más fácil explicar su elección en base a ese simbolismo. Hoy apenas hay alguien que sepa que el rojo es el color simbólico de la materia en el cristianismo; y es que hoy ha cobrado más importancia un contexto completamente distinto: el rojo como color del dinamismo, de la publicidad. El rojo es hoy un color rasante, y redondo como una rueda. En las encuestas realizadas para el presente libro la elección de los colores no ha estado limitada a los colores fundamentales, pero muestran inequívocamente que hoy el círculo es rojo o de su color pariente, el naranja.

A lo anguloso se asocia en primer lugar el negro, pesado e inmóvil; luego el gris, y, de los colores fundamentales, el azul. Para lo ovalado, forma mixta de círculo y cuadrado, se obtuvo, lógicamente, el color mixto violeta. También para la sensibilidad actual el triángulo es básicamente amarillo.

Aunque las formas son algo muy concreto, la asignación de un color a una forma es mucho más difícil que la asignación de colores a conceptos abstractos. (En los resultados de la encuesta, se evidencia en las mayorías escasas de los colores más nombrados en comparación con todos los demás conceptos.) Es tan difícil porque aquí se pide valorar forma y color sin contexto alguno que dé un sentido a esta valoración, y eso no es posible, pues toda asignación de colores está determinada por una experiencia o por un simbolismo aprendido.

11. Azafrán: la reina de las plantas

La planta más famosa de las que se emplearon para teñir de amarillo es el azafrán. El azafrán auténtico el croco, es conocido como flor primaveral. El colorante obtenido se llama igualmente azafrán, y es uno de los colorantes más caros de todos los tiempos. Con un kilo de azafrán se pueden teñir unos diez kilos de lana, y para ello se necesitan de 100.000 a 200.000 flores. Como cada bulbo da una o dos flores, para obtener un kilo de colorante se necesitan campos enteros. La cosecha es laboriosa, pues sólo se recogen los filamentos amarillos de las flores. El polen seco se usa luego para teñir.

El color del azafrán es un amarillo rojizo estable a la luz y a los lavados; el color dura eternamente. En Europa no se empleó para teñir ropas por ser demasiado caro, pero, en los países árabes, la planta está tan extendida, que su mismo nombre equivale a color: en árabe, zafaran significa "color".

El azafrán es más que un tinte. Ya en los más antiguos libros de medicina de la India, así como en Salomón, Homero e Hipócrates, el azafrán se nombra como planta medicinal. Tomada en grandes cantidades tiene un fuerte efecto excitante, y con ella se puede inducir una fiebre artificial. La medicina moderna es, sin embargo, escéptica respecto a sus propiedades curativas.

En todo el mundo se usa el azafrán como especia. Hacia 1900 todavía se cultivaba en la Baja Austria, en el sur del Tirol, en Hungría y en Provenza; hoy, casi todo el azafrán viene de la India o de China. Su gusto, suavemente amargo, se aprecia sólo en combinación con otras especias.

"El azafrán vuelve el pastel amarillo", dice una canción infantil, y de hecho tiñe también quesos, licores, perfumes y lociones capilares. En la cocina india juega un papel muy especial, pues en los banquetes se tiñe el arroz de amarillo. También una auténtica paella española y una auténtica bullabesa francesa tienen que ser amarillas de azafrán. El azafrán también se empleó para fabricar barnices dorados. Y los bulbos de la planta tampoco son despreciables: se comen crudos o asados a la parrilla. Por algo se llamó a la planta del azafrán la "reina de las plantas".

12. Manchas amarillas de la deshonra para prostitutas, madres solteras y judíos

En la edad media, el amarillo era el color que identificaba a los proscritos de la sociedad. Una ordenanza de Hamburgo de 1445 obligaba a las prostitutas a ponerse un pañuelo amarillo en la cabeza, y una ley de Leipzig de 1506, a llevar un mantón amarillo; y en Meran debían usar calzado con cordones amarillos. También las madres solteras debían mostrar su deshonra mediante el color amarillo, como en Friburgo, donde debían llevar un gorro amarillo. A los herejes se les colgaba a la hora de su ejecución una cruz amarilla. Quien tenía deudas, debía coser a su ropa un disco amarillo. Estas prendas y trozos de tela amarillos eran las "manchas de la deshonra".

Los judíos fueron especialmente discriminados. Desde el siglo XII se vieron obligados a llevar sombreros amarillos. Estos sombreros eran altos y cónicos, a veces curvados como un cuerno. También debían prender a sus ropas aros amarillos. A veces estos aros eran de latón, pero en la mayoría de los casos eran de tela e iban cosidos. Martín Lutero escribió que "a los mendigos y a los judíos se les reconoce por sus aros amarillos".

La prescripción del amarillo a los judíos por parte de los cristianos tenía un sentido discriminatorio aún más profundo: en las tradiciones judía y cristiana, el amarillo estaba prohibido en la liturgia. La Iglesia católica estableció esta prohibición en el siglo XIX: las vestiduras de los sacerdotes podían estar bordadas de oro, pero no de amarillo. El amarillo de los confalones y guiones de la Iglesia se supone y se dice que es color dorado →Negro 22. Un color usado para discriminar a quienes profesan otra fe religiosa nunca será un color respetado por la religión discriminada. Y tampoco un color respetado en la religión de los opresores. En el siglo XX los judíos tuvieron que sufrir de nuevo el amarillo como color de la discriminación. Los nacionalsocialistas los obligaron a llevar una estrella de David amarilla cosida a sus ropas —en la religión judía, la estrella de David es azul.

El amarillo se convirtió en el color de los proscritos porque los que tenían que llevar un distintivo amarillo no podían ocultarlo: se ve incluso en la oscuridad.

El amarillo nunca fue un color aceptable para las vestimentas. El azafrán era demasiado caro para teñirlas, y todos los demás tintes amarillos no daban un color de luminosidad duradera.

Mucho más económico que el azafrán era el polen de un cardo: el alazor o azafrán bastardo. Se han encontrado en las pirámides de Egipto prendas de algodón teñidas con alazor. Esta planta se cultivó en Europa desde la edad media. Era, junto al índigo, la más importante planta tintórea. Además, de sus semillas se extraía un aceite comestible también usado en lámparas. El alazor tiñe intensamente, pero su color no es sólido a la luz ni a los lavados, por lo que ningún tejido caro se teñía con él. De un teñido doble con alazor y con glasto se obtenía un hermoso verde.

Otra posibilidad de teñir de amarillo era con gualda, también llamada reseda. Esta planta tintórea, conocida desde la edad de piedra, aún se cultivaba en Alemania en el siglo XX. El teñido con gualda es simple: se cuece la planta entera y se realiza el teñido directamente en el mismo recipiente. Los tejidos teñidos con gualda también solían

reteñirse de azul, pues el amarillo de gualda es pálido, y el amarillo pálido es el color menos deseado en las prendas de vestir, pues quien las lleva parece viejo y enfermo.

Cuando desaparecieron las leyes sobre el uso de los colores en los atuendos, el amarillo continuó siendo un color poco aceptado. Cuando el color natural de los tejidos sin teñir era grisáceo-pardusco, el amarillo luminoso sólo podía conseguirse con la seda, pues en todos los demás tejidos, los tintes daban un amarillo sucio y escaso. Todavía Goethe escribió en su teoría de los colores: "Cuando el color amarillo se comunica a superficies que no son puras ni nobles, como el paño común, el fieltro y otras semejantes, donde este color no brilla con toda su energía, el producto es de un efecto desagradable. Un mínimo e imperceptible movimiento convierte la bella impresión del fuego y del oro en la sensación que produce el lodo, y el color del honor y la gloria en color de lo vergonzoso, lo repulsivo y lo ofensivo...."

En la actualidad, el amarillo sólo se ve con frecuencia en las ropas informales veraniegas. Sólo cuando luce el sol parece adecuado el amarillo. En la moda elegante, el amarillo aparece en todos los casos en brillantes tejidos de seda y satén como oro textil. Un vestido amarillo de terciopelo noble, pero mate, es excepcional.

El amarillo es, en general, tan poco apreciado en las prendas de vestir como poco admirable es para los europeos la piel amarilla. La cosa cambia en Asia: allí el amarillo es muy apreciado porque las prendas amarillas subrayan el tono amarillo de la piel.

En el mundo de la moda, el amarillo se considera un color que no agrada de verdad fuera de algún breve *flirt,* de alguna locura pasajera de la moda.

13. El amarillo político: el color de los traidores

La mentira: violeta, 18% · negro, 16% · **amarillo, 12%** · verde, 11% · marrón, 10%

Como color político, el amarillo tiene para nosotros en todos los casos un carácter negativo. Nunca ha habido un partido cuyos miembros se llamaran "los amarillos". Porque, en el sentido político, el amarillo es el color de los traidores. Ya Hans Sachs escribió:

> *Ein Verräter bist du, ein Gelber,*
> *friss deinen vergifteten Apfel selber.*[4]
>
> ["Un traidor eres, un amarillo,
> cómete tú mismo tu manzana envenenada."]

El amarillo como color de los traidores tiene una antigua tradición: Judas Iscariote, el que traicionó a Jesús, aparece frecuentemente representado con túnica de color amarillo pálido →fig. 29.

En la España del siglo XVI, época de la Inquisición, los herejes, es decir, todos aquellos que no habían obedecido hasta la autorrenuncia los mandatos de la Iglesia católica, comparecían ante los tribunales de la Inquisición con un capote amarillo.

En Alemania, en Francia y en España había "sindicatos amarillos", pero sólo sus adversarios los llamaban así; ellos se denominaban a sí mismos "comunidades laborales", y defendían intereses comunes de trabajadores y empresarios. Para los sindicatos obreros que se autodenominaban "sindicatos rojos", los miembros de las comunidades laborales eran esquiroles y traidores. De ahí que se los llamase "los amarillos".

Para los europeos, amarillo es también sinónimo de asiático. El rechazo europeo del amarillo está a menudo ligado al rechazo de lo extranjero. La tantas veces conjurada amenaza de Asia a Europa recibió en el mundo político el nombre de "el peligro amarillo".

14. El amarillo masculino e imperial de China

Color de la felicidad, color de la gloria, color de la sabiduría, color de la armonía, color de la cultura, todo esto es el amarillo en Asia.

Cada raza se ve a sí misma como la coronación de la Creación. Los blancos idealizan el blanco, y para los asiáticos el amarillo es el más bello de los colores —cosa que a muchos europeos les cuesta creer. He aquí una historia china de la Creación: Dios creó a los hombres modelándolos con masa y cociéndolos luego en un horno. Pero los primeros hombres que había cocido no los tuvo el tiempo suficiente en el horno, por lo que salieron de él demasiado pálidos, blancos. Al segundo intento, los tuvo demasiado tiempo en el horno, por lo que salieron negros. Sólo al tercer intento consiguió Dios obtener los hombres del color ideal: amarillo dorado.

Los chinos ven en el amarillo la fuerza natural dispensadora de vida. El norte de China se cubre constantemente de polvo amarillo del desierto de Gobi, un polvo soluble muy beneficioso para las tierras de labor. El *Huang He,* o río Amarillo, es amarillo por la gran cantidad de limo que arrastra.

China se ha autodenominado desde siempre el "Imperio del Medio", siendo la residencia del emperador el centro del mundo. El color de la majestad imperial era el amarillo. Y hay una figura legendaria, el "emperador amarillo" Huang-ti, venerado como dios, que dio a los hombres la cultura.

El último emperador de China, Pu Yi, nacido en 1906, escribió en sus memorias: "Cada vez que evoco mi infancia, un velo amarillo se extiende sobre mis recuerdos: las tejas esmaltadas del tejado eran amarillas; el palanquín era amarillo; los almohadones eran amarillos; el forro de mis trajes y mi sombrero y mi cinturón eran amarillos; los cuencos y platos en los que bebía y comía eran amarillos; mis li-

bros estaban encuadernados en amarillo; las cortinas de mi cuarto y las riendas de mi caballo eran amarillas —entre las cosas que me rodeaban ninguna había que no fuera amarilla—. Este color, llamado 'amarillo radiante' era privilegio exclusivo de la familia imperial, y desde niño infundió en mi conciencia la idea de que yo era alguien único, que poseía una 'naturaleza celeste'".

Cuando el emperador Pu Yi contaba diez años pudo visitar por primera vez a su hermano Pu Dshie, un año menor que él, el cual no pertenecía a la familia imperial. Casualmente ve el joven emperador de diez años en la manga del quimono de su hermano el color del forro:

—"Pu Dshie, ¿cómo llevas ese color?, ¿quién te ha permitido llevarlo?, pregunté con gesto adusto.

—¿No es amarillo albaricoque?

—¡Mentiroso! ¡Es amarillo imperial!

—Sí, Majestad, lo que diga Vuestra Majestad...

—Es amarillo radiante, y no tienes ningún derecho a llevar ese color.

—Lo que diga Vuestra Majestad."

Los emperadores chinos eran hijos del cielo. El amarillo, el color imperial, es también el color del Estado y de la religión. Los simbolismos religiosos y políticos son idénticos, y el amarillo es siempre el color supremo. Los europeos desenvolvemos una alfombra roja para que sobre ella caminen los soberanos, la alfombra de los chinos es amarilla.

También en la India es el amarillo el color de los dioses y de los gobernantes. La fig. 27 muestra al dios Krishna con su amada. Krishna viste de amarillo.

La filosofía china explica el destino del mundo, que es el destino del hombre, por medio de los contrarios complementarios yin y yang. Yin es la fuerza femenina, el principio pasivo, receptivo. Yang es la fuerza masculina, el principio activo, creador. Yin y yang son contrarios como causa y efecto: uno no puede existir sin el otro. Todo lo que vive y todo lo que pertenece a la vida —sentimientos, elementos, alimentos, animales, puntos cardinales, órganos de los sentidos y colores— corresponde al yin o al yang.

Como color supremo, el amarillo es yang, es masculino. En todas las culturas, el color más importante es masculino. Al amarillo masculino se opone, como polo femenino, el negro. En China, el blanco y el negro son los colores femeninos. El negro simboliza el comienzo, el nacimiento, y el blanco el fin, la muerte. Éstas son las fuerzas femeninas. Las fuerzas masculinas son las de la vida y las de los colores vivos: también el rojo y el verde son, además del amarillo, colores masculinos. El azul no es en China color fundamental, sino una variedad del verde. Todas estas concepciones son opuestas al sentir europeo. Para nosotros, el negro es un color masculino. El amarillo no lo consideramos como color propiamente femenino, pero nuestro simbolismo tampoco le asocia ninguna de las cualidades masculinas que solemos asociar al negro. Para nosotros, el color naturalmente opuesto al negro es el blanco, no el amarillo, que es el naturalmente opuesto al negro para los chinos. Según el simbolismo chino, el amarillo nació del negro, igual que la amarilla tierra surgió de las oscuras aguas primordiales.

El símbolo del yin y el yang, consistente en un círculo curvamente dividido en dos →fig. 23, la mayoría de las veces nos lo encontramos con una mitad negra y la otra blanca porque para nosotros el negro y el blanco son los contrarios más elementales, pero esto no está de acuerdo con el simbolismo cromático chino. Como los chinos prefieren que el papel tenga cierto tono amarillo, en la impresión de libros se obtiene automáticamente el contraste fundamental amarillo-negro.

En China, el amarillo es siempre bueno, sea cual sea su composición. Según la superstición china, si se frota con azufre amarillo el vientre de una embarazada, la criatura, si es una niña, se convertirá en niño. Incluso el oro es bueno ante todo por ser amarillo: el oro es símbolo de riqueza, pero el "oro amarillo" es el símbolo de la lealtad y la incorruptibilidad.

En la fig. 25 se ven jinetes portadores de banderas que representan el simbolismo chino de los colores: en la primera fila, los colores masculinos: un jinete con bandera roja, otro con bandera amarilla y, a su lado, un tercero con bandera verde. En la fila posterior, los colores femeninos: una bandera blanca y otra negra.

Los europeos se asombran de que el azul no se cuente entre los colores básicos y sí el verde. Un proverbio chino dice: "El verde sale del azul y lo sobrepasa" —lo cual quiere significar que un buen alumno puede llegar a ser mejor que su maestro. El verde es más importante que el azul, pues el verde contiene amarillo.

Al modo de pensar europeo le resulta igualmente extraño el simbolismo chino centrado en el número 5. Todo lo que se puede dividir, articular y ordenar se divide en cinco especies, por eso se conocen cinco colores →fig. 24.

El simbolismo europeo está centrado en el número 3 cuando se refiere a temas religiosos, como la Trinidad. También son típicamente tres los deseos de los cuentos. Nuestro simbolismo, cuando se refiere a la naturaleza, se centra en el número 4.

A nosotros nos parece difícil de entender que haya más de cuatro puntos cardinales —en China hay cinco. El quinto punto cardinal es el de en medio— justo donde se halla China—. ¿Cuál es el color de este punto medio? Naturalmente el amarillo.

La tabla del simbolismo cromático chino muestra las conexiones de los colores con otros dominios y con el principio femenino del yin y el masculino del yang. De acuerdo con el significado del número 5, todo está dividido en cinco dominios.

Los animales se dividen en animales con escamas, animales con plumas, animales con coraza, animales con pelo y animales desnudos. Cada clase tiene un animal que la representa: la de los animales con escamas, un dragón; la de los animales con plumas, la mítica ave Fénix; la de los acorazados, la tortuga; la de los que tienen pelo, el tigre; y la de los desnudos, el hombre. Naturalmente el hombre asiático, cuyo color es amarillo.

En China también hay cinco estaciones del año, y la más bella es la que sigue al verano, pues entonces las hojas se vuelven amarillas.

La Tierra es amarilla como el fértil suelo de China.

Todos los elementos del simbolismo pueden combinarse: una tortuga negra simboliza el norte; un Fénix rojo, el fuego; un dragón verde, la primavera.

Color	Amarillo	Rojo	Verde	Blanco	Negro
Sexo	Yang masculino	Yang masculino	Yang masculino	Yin femenino	Yin femenino
Animal simbólico	El hombre ¡amarillo!	Fénix	Dragón	Unicornio /tigre	Tortuga
Clase de animal	Animales desnudos	Aves	Animales con escamas	Animales con pelo	Animales con coraza
Punto cardinal	Medio	Sur	Este	Oeste	Norte
Estación	Posestío	Verano	Primavera	Otoño	Invierno
Elemento	Tierra	Fuego	Madera	Metal	Agua
Astro	Sol	Marte	Júpiter	Venus	Luna
Órgano corporal	Bazo	Corazón	Hígado	Pulmones	Riñones

15. El amarillo viejo

La suciedad, por insignificante que sea, quita al amarillo su luminosidad y lo vuelve pardo o grisáceo. El amarillo puro es siempre color de algo nuevo, y al amarillo sucio se le llama también "amarillo viejo". El papel amarillea con el tiempo, y los dientes, la tez y el blanco de los ojos amarillean con la edad. El amarillear es signo de envejecimiento y decadencia. La piel también se pone amarillenta con el enojo, la enfermedad y la vida insana. Pintores como Toulouse-Lautrec, Otto Dix y Egon Schiele pintaron a las damas y los caballeros de los ambientes relajados con la piel amarilla.

También el mal olor se visualiza en la publicidad con vahos de color amarillo sucio.

En el simbolismo europeo, el amarillo es el color de la mala reputación y nuestra experiencia nos dice que el amarillo es el color del mal aspecto.

16. El amarillo de los artistas

Buen o mal amarillo —para los pintores, esta cuestión tiene un sentido muy real. Hay pinturas amarillas que conservan su luminosidad y otras que se alteran con el tiempo. Ningún pintor quiere que los colores de sus cuadros se modifiquen de manera incontrolable, pero muchos de ellos tuvieron que resignarse porque no conocían otro color más estable o no podían permitírselo.

Quien más sufrió por este motivo fue Van Gogh (1853-1890), y habría sufrido muchísimo más si hubiera podido ver lo mucho que cambió su amarillo al cabo de unos decenios. Su luminoso amarillo se convirtió en verde pálido y el naranja tomó un tono pardusco. Sus radiantes girasoles declinaron en abúlicas flores de turbio ocre. Van Gogh pintó con amarillo de cromo, un pigmento muy venenoso que contiene plomo y azufre. El amarillo de cromo, que era entonces una novedad en el mercado, era mucho más barato que el también nuevo amarillo de cadmio, un color que Van Gogh no podía permitirse. Del amarillo de cromo había distintos tonos, del amarillo limón al amarillo anaranjado, y Van Gogh sabía que todos ellos palidecerían con el tiempo, por lo que recurrió a una pincelada especialmente gruesa. Los amarillos de cromo, aplicados en pinceladas finas son tan sensibles, que incluso en las salas de los museos con iluminación moderada desaparecen poco a poco.

Por otra parte, el amarillo de cadmio es uno de los más sólidos pigmentos amarillos, y además no es venenoso, pero un tubo de pintura al óleo con este pigmento cuesta tres veces más que un tubo de amarillo de cromo. Los expertos desaconsejan el amarillo de cromo en la pintura y recomiendan usar en su lugar el amarillo Hansa, un pigmento conocido desde 1900, y, sobre todo, el amarillo de níquel-titanio, conocido desde 1950. El amarillo de níquel-titanio es, en opinión de los expertos, el mejor amarillo que jamás ha habido.[5]

Hay un célebre amarillo antiguo llamado amarillo Nápoles. El nombre se debe a que este color de sal de plomo se encontró en forma de mineral en el golfo de Nápoles.

El amarillo indio es un color conocido pero tiene mala fama. Se empleó principalmente en acuarelas porque era un amarillo intenso, pero cubría muy poco. Se importó de la India desde 1750. El amarillo indio se distribuía en los comercios en forma de pelotas pardas del tamaño de un puño que contenían una masa blanda de brillante color amarillo y fuerte olor a orina. Durante mucho tiempo se desconoció en Europa de qué estaba hecha esa masa que disuelta en agua se usaba para pintar. Y estaba hecha de orina de vacas alimentadas exclusivamente con hojas de mango y que apenas bebían agua, por eso era su orina tan amarilla. La tierra sobre la que caía la orina de estas vacas se amasaba luego en pelotas. En 1921 el amarillo indio desapareció del mercado al prohibirse esta tortura que sufrían las vacas para producirlo. En la actualidad, el amarillo indio de las cajas de acuarelas es un color sintético.

17. El amarillo creativo

Un huevo frito con yema azul, un plátano violeta, una pera negra, una panocha de maíz rosa, un limón rojo, una piña azul... —si se sustituye el amarillo natural de estos alimentos por colores extraños, imposibles, se puede dar rienda suelta a la creatividad.

La pasta italiana es amarilla, pero también hay pasta verde de espinacas, roja de tomate y parda de centeno; incluso negra de tinta de calamar. Pero ¿quién querría pasta azul, aunque el azul fuera su color favorito?

La resistencia a los alimentos coloreados artificialmente es menor cuantos más productos artificiales se consumen: las patatas *chips* podrían venderse y consumirse en diversos gustos y colores, como el verde menta y el rojo Burdeos. Las palomitas de maíz se venden de todos los colores. Y aún son posibles variaciones semejantes en la miel, la mostaza, los copos de maíz y el queso.

Aparte de estas ocurrencias, son asombrosamente escasos los artículos empaquetados en colores amarillos. La empresa más conocida de las que emplean el amarillo es el hoy privatizado servicio de correos alemán. Los buzones amarillos se ven mejor desde lejos que los azules, rojos o verdes de algunos países. Y las antiguas cabinas telefónicas amarillas de Alemania se reconocen mucho mejor desde lejos que las actuales, de color gris y con el techo rojo *pink*.

El amarillo del correo alemán tiene orígenes históricos: negro y amarillo eran los colores de los uniformes del servicio postal de los Turn-und-Taxis, los mismos colores del imperio de los Habsburgo. Los buzones pasaron a ser verdes y durante la época del dominio nazi, se pintaron de rojo. Hasta 1946 no volvió el amarillo a ser el color del servicio postal. Y con la disolución del monopolio estatal, el amarillo del servicio de correos alemán está desapareciendo.

A pesar de que es más llamativo, los diseñadores de cajas y envases sólo emplean el amarillo cuando tiene clara relación con el contenido: para las cremas solares, lo más apropiado es un envase amarillo; los perfumes en frascos amarillos sugieren aromas de flores; y los envases para el aroma de vainilla no podrían ser sino amarillos.

El amarillo es un color demasiado difícil para la mayoría de los diseñadores, debido a que los colores que lo acompañan forman fácilmente con él un acorde negativo. Encontramos una excepción en un famoso producto en negro y amarillo: el pegamento universal Uhu. Negro-amarillo, el acorde del peligro, es ideal para el *slogan* sempiterno de este producto: *Im Falle eines Falles klebt Uhu wirklich alles* [Si algo se le rompe, Uhu se lo recompone].

Propuestas para etiquetas y símbolos con colores creativos: un Sol azul, una Luna verde, un león violeta, una abeja azul-roja, un pollito rosa.

VERDE

El color de la fertilidad, de la esperanza y de la burguesía.
Verde sagrado y verde venenoso.
El color intermedio

¿Cuántos verdes conoce usted? 100 tonos de verde
1. Verde bonito y verde feo
2. El color intermedio
3. La naturaleza y lo natural
4. El color de la vida y la salud
5. El color de la primavera, de los negocios florecientes y de la fertilidad
6. El color de lo fresco
7. La inmadurez y la juventud
8. El color del amor incipiente, de Venus y de Tauro
9. La esperanza es verde
10. El color sagrado del Islam
11. Verde masculino y verde femenino
12. El verde litúrgico de la Iglesia católica y el verde del Espíritu Santo
13. El verde venenoso
14. El verde horripilante
15. El color burgués
16. ¿Por qué se cree que el verde y el azul no armonizan?
17. El extravagante vestido de seda verde
18. El color tranquilizante
19. El color de la libertad y de los irlandeses
20. Servir al palo sobre el tapete verde
21. El verde funcional
22. Los colores de las estaciones según Itten. Impresión individual y comprensión universal

¿Cuántos verdes conoce usted? 100 tonos de verde

¿Cuántos verdes necesita un artista? A muchos profesionales les basta con el "verde de óxido de cromo vivo" y el "verde de óxido de cromo apagado". Estos colores, mezclados con amarillo, azul, rojo y blanco, dan todos los verdes del mundo.
Nombres del verde en lenguaje coloquial y en la jerga de los pintores:

Caqui
Gris oliva
Tierra verde
Turquesa
Umbra verde
Verde abedul
Verde abeto
Verde acuático
Verde aguacate
Verde aspérula
Verde azulado
Verde billar
Verde botella
Verde brillante
Verde bronce
Verde cadmio
Verde cardenillo
Verde cedro
Verde césped
Verde cloro
Verde cobalto
Verde cromo
Verde de cobre
Verde de óxido de cromo
 apagado
Verde de óxido de cromo
 vivo
Verde de Schweinfurt
Verde de uva espina
Verde esmeralda
Verde espinaca
Verde eucalipto
Verde fieltro
Verde francés

Verde fronda
Verde grisáceo
Verde guisante
Verde helecho
Verde heliógeno
Verde hiedra
Verde hiel
Verde hierba
Verde hoja
Verde *hooker*
Verde jade
Verde jaguar
Verde junco
Verde jungla
Verde lago
Verde lechuga
Verde loden
Verde luminoso
Verde malaquita
Verde manzana
Verde máquina
Verde mar
Verde marchito
Verde mate
Verde mayo
Verde menta
Verde moho
Verde militar
Verde monte
Verde musgo
Verde neón
Verde Nilo
Verde oliva
Verde ópalo

Verde pálido
Verde pardo
Verde París
Verde pastel
Verde pátina
Verde pavo
Verde permanente
Verde petróleo
Verde *phtahlo*
Verde pigmento
Verde pino
Verde Pipermint
Verde pistacho
Verde pizarra
Verde policía
Verde prado
Verde primavera
Verde primitivo
Verde *racing*
Verde rana
Verde reseda
Verde ruso
Verde savia
Verde seda
Verde semáforo
Verde sólido
Verde sucio
Verde tilo
Verde tráfico
Verde turmalina
Verde veneno
Verde veronés
Verde victoria
Verde viridiano

1. Verde bonito y verde feo

El verde es el color preferido del 16% de los hombres y el 15% de las mujeres.[6] Esta preferencia aumenta con la edad, sobre todo entre los hombres. Hasta los 25 años de edad, el 12% de los hombres cita el verde como color favorito, y de los mayores de 50 años el 20%. Con la edad, los colores apagados, sobre todo el gris, pierden preferencia, y la ganan todos los colores que simbolizan la juventud.

Pero hay personas a las que no les gusta el verde: el 6% de los hombres y el 7% de las mujeres de todas las edades nombraron el verde como el color que menos les agrada.

El verde es más que un color; el verde es la quintaesencia de la naturaleza; es una ideología, un estilo de vida: es conciencia medioambiental, amor a la naturaleza y, al mismo tiempo, rechazo de una sociedad dominada por la tecnología.

Quien dice que no le gusta el verde, piensa en el color en sí. Un estudio particular llevado a cabo por la autora del presente libro demostró que los enemigos del verde definen el "verde típico" como un color oscuro y turbio, como lo son el verde militar, el verde botella o el verde loden. Los amantes del verde, en cambio, ven el "verde típico" como verde mayo, verde esmeralda o verde mar. Los partidarios y los detractores del verde parece que no se ponen de acuerdo sobre lo que consideran el verde típico →figs. 34 y 35.

El verde es una mezcla de azul y amarillo, aunque en todas las teorías antiguas de los colores se consideraba un color primario. Estas teorías no clasificaban los colores por su origen en el actual sentido técnico, sino según su efecto psicológico. Y como en nuestras experiencias y en nuestro simbolismo el verde es un color elemental, en el sentido psicológico es un color primario.

Ante el violeta pensamos siempre en los colores de los que procede, esto es, en el rojo y el azul, y en vez de violeta decimos también "rojo azulado" o "azul rojizo", como también decimos "rojo amarillento" o "amarillo rojizo" en lugar de naranja, pero jamás decimos "azul amarillento" o "amarillo azulado" en lugar de verde. El verde es un color muy independiente.

El verde es también el color más variable. Sólo una pizca de azul convierte el amarillo en verde. En cambio, el verde puede contener todos los colores: blanco, negro, marrón o rojo, sin dejar nunca de ser verde. Pero con el cambio de la luz natural a la luz artificial, el verde cambia más que los demás colores. También en su simbolismo es el verde un color muy variable.

En los acordes cromáticos, el verde aparece frecuentemente combinado con azul, siendo su efecto siempre positivo. Combinado con negro y violeta, su efecto es negativo.

Pero, en sí, el verde no es ni bueno ni malo.

2. El color intermedio

Lo agradable: verde, 22% · azul, 20% · naranja, 14% · amarillo, 12% · rosa, 8%
La tolerancia: verde, 20% · azul, 18% · blanco, 17% · violeta, 14%

El rojo parece cercano, el azul lejano, y en medio queda el verde —tal es la ley de la perspectiva cromática →fig. 36.

El verde es el color intermedio en las más variadas dimensiones: el rojo es cálido, el azul frío, y el verde es de temperatura agradable. El rojo es seco, el azul moja, y el verde es húmedo. El rojo es activo, el azul pasivo, y el verde tranquilizador. El verde se halla entre el rojo masculino y el azul femenino. Según la teoría de los colores, el verde es complementario del rojo, pero de acuerdo con nuestras sensaciones y nuestro simbolismo, el color que más contrasta con el rojo es el azul; incluso en este sentido se halla el verde también en medio.

Los extremos son excitantes, peligrosos. El verde, situado en perfecta neutralidad entre los extremos, proporciona una sensación de tranquilidad y seguridad.

Como el verde es el color más neutral en nuestro simbolismo, su efecto está particularmente determinado por los colores con él combinados. La combinación verde-azul domina en los acordes correspondientes a todas las cualidades positivas, aquellas que no permiten ningún grito, las que se basan en un tranquilo acuerdo: verde y azul son los colores principales de lo agradable y de la tolerancia.

Los astrólogos asignan el verde a los nacidos bajo el signo de Libra. Como éstos son especialmente equilibrados y buscan siempre, diplomáticamente, la armonía, el color que les conviene es el color del término medio, el color tranquilizador: el verde. Y su gema es la esmeralda, una de las piedras más caras.

3. La naturaleza y lo natural

Lo natural: verde, 47% · blanco, 18% · marrón, 12% · azul, 9%

El empleo del verde como símbolo de la naturaleza muestra la perspectiva de la civilización. Sólo los habitantes de las ciudades hacen excursiones al "verde campo" y llaman a algún bosque el "pulmón verde"; sólo en la ciudad hay "zonas", "áreas" o "espacios verdes" administrados por los concejales de medio ambiente. El *green* numerado del golf es igualmente naturaleza artificial. En Alemania se dice que un aficionado a la jardinería tiene un "pulgar verde", y que en los suburbios esperan las "viudas verdes".

Con el adjetivo "verde" puede darse a múltiples fenómenos de la civilización una pincelada "natural". Una "cosmética verde" da a entender que emplea ingredientes naturales, y una "medicina verde" es la que pretende curar sólo con sustancias naturales. Hasta se ha dado el caso de que la publicidad de una empresa química aseguró que la suya era una "química verde".

El partido de "Los Verdes" no pudo nacer sino en una sociedad altamente industrializada, en la que la naturaleza había llegado a carecer de importancia, y se había visto reducida a "entorno". La elección del nombre fue inteligente: como color de la naturaleza, el verde resumía los objetivos del partido, y como color en sí, simbolizaba su posición independiente entre los dos bloques políticos de "los rojos" y "los negros".

La organización ecologista *Greenpeace* también eligió la palabra "verde", y a los ecologistas en general se les llama "verdes".

El efecto naturalista del verde no depende de ningún tono especial del verde, sino de los colores que con él se combinan: con azul y blanco —los colores del cielo— y marrón —el color de la tierra—, el verde se muestra absolutamente natural.

El color que psicológicamente más contrasta con el verde es el poco natural, el artificial violeta.

4. El color de la vida y la salud

La vivacidad: verde, 32% · amarillo, 20% · naranja, 18% · rojo, 12%
Lo sano: verde, 40% · rojo, 20% · azul, 11% · rosa, 10% · naranja, 10%

El color verde es símbolo de la vida en el sentido más amplio, es decir, no sólo referido al hombre, sino también a todo lo que crece. "Verde" se opone a marchito, árido, mortecino. El simbolismo es tan internacional como la experiencia: un inglés que se siente en plena forma está *in the green*.

Lo sano es verde, pues verdes son las sanas hortalizas, las verduras. En este sentido un "verde" en alemán es también un vegetariano. En el "mercado de frutas y verduras" se venden productos vegetales, que son siempre verdes o ligados a lo verde. Una "sopa verde" es siempre una sopa de verduras. Combinado con nombres de otros alimentos, el adjetivo "verde" designa la adición de verduras o hierbas —pasta verde, salsa verde. Aquí son posibles muchas invenciones culinarias: caviar verde para los menús exquisitos, pan verde, chocolate verde...

La llamada *Grie Soß*, especialidad de Francfort y plato favorito de Goethe, consiste en huevos cocidos cubiertos de una espesa salsa de siete hierbas.

A los bueyes les gusta con preferencia comer tréboles. Quien alabe "algo más allá del verde trébol" —una forma de hablar que se refiere a una alabanza excesiva, que no hay que tomar en serio— está valorando como un buey. El trébol sólo es placer supremo para el ganado vacuno.

El trébol de cuatro hojas, símbolo de la suerte, es común en las tarjetas de felicitación del año nuevo, y en el mismo día de año nuevo se regalan en algunos países tarros con uno de estos tréboles en su interior para desear prosperidad.

El verde es el color de la vida vegetativa como el rojo es el color de la vida animal. El acorde verde-rojo simboliza la vitalidad máxima.

El verde se halla también en el acorde de la felicidad, formado por los colores oro, rojo y verde —el oro representa la riqueza, el rojo el amor y el verde la salud.

5. El color de la primavera, de los negocios florecientes y de la fertilidad

La primavera: verde, 62% · amarillo, 18% · azul, 6% · rosa, 5%

Germinar, brotar, verdecer. El verde es el color de la primavera. Verde-amarillo-azul-rosa, el acorde de la primavera, es único, pues ningún otro concepto lo comparte; también se ve aquí de qué múltiples maneras puede obrar cada color según los colores con que se combina.

La primavera significa crecimiento, y el acorde del → comienzo es blanco-verde. El verde se convierte entonces en color simbólico de todo lo que puede desarrollarse y prosperar. Con la antigua expresión "en el tiempo verde" no se hace referencia a la primavera, sino a una época de florecimiento económico y cultural. De aquel que no consigue nada positivo en la vida se dice también que "no se posa en ninguna rama verde".

La primavera es la estación de la fertilidad. En China, el jade, la verde piedra ornamental es la más bella de todas las piedras, y con ella se decoran muebles, instrumentos y armas. El jade es además un muy peculiar símbolo de fertilidad: según el simbolismo chino, es el esperma del dragón celeste, en el que se concentra la máxima fuerza celeste, vital y masculina.

El color del jade varía desde el blanco verdoso hasta el más claro e intenso verde, y las diferencias de calidad y de precio de esta piedra apenas pueden entenderlas los europeos. La casa internacional de subastas Christie's anunció en 1997 un récord: vendió en Hong-Kong la joya de jade más cara de las vendidas en toda su historia, e incluso la pieza más cara vendida en toda Asia en una subasta. Se trataba de una gargantilla de 27 cuentas de jade, sencilla como un collar de perlas; cada pieza medía 13 milímetros de diámetro, y todas eran del mismo color verde traslúcido —que podría definirse como verde esmeralda, o verde espinaca, o verde veneno, o verde permanente claro en la terminología de los pintores—, y la puja máxima alcanzó los 7,5 millones de euros. El diseño sencillo y el elevado precio hacen pensar que había sido hecha para un hombre. En otros tiempos, los adornos de jade que usaba la nobleza eran signos de la posición y la dignidad de su portador. El rey chino Zhoo Mo fue enterrado con unas vestiduras guarnecidas con 2.000 plaquitas de jade.

También la rana es símbolo de fertilidad. Es verde, pone numerosos huevos y se asemeja a un embrión humano. Por eso desea el rey de los sapos del cuento ir inmediatamente al lecho con la princesa.

6. El color de lo fresco

Lo refrescante / lo fresco: verde, 27% · azul, 24% · amarillo, 22% · naranja, 14%

La vinculación de "verde" y "fresco" la muestra también el propio lenguaje. Lo "fresco" es lo contrario de lo conservado, lo preparado, lo ahumado, lo secado.

"Madera verde" es la madera recién cortada y todavía húmeda; las "albóndigas verdes" están hechas con patatas crudas; en Inglaterra hay incluso *green meat* —que no es una carne verde, sino carne fresca. Y *a green machine* no es necesariamente una máquina pintada de verde, sino algo "recién salido de fábrica".

Grüne Hochzeit [bodas verdes] se llama en Alemania al aniversario de boda de un matrimonio que aún no celebra las de plata. A una canción, antigua ya, pero que nunca pasa de moda, se la llama *evergreen* (siempre verde).

Las cosas verdes parecen frescas. Incluso un perfume coloreado de verde sugiere un aroma fresco, y se dice entonces que el aroma tiene una "nota verde".

El verde junto al azul resulta especialmente refrescante —en esta combinación el azul obra como color del agua—. El verde con algo de azul, el llamado turquesa, es el color favorito de las piscinas y de todos los accesorios de baño que deben causar una impresión de frescor.

Sin embargo, la regla de que el verde está ligado a la sensación de lo fresco y del frescor, depende del producto. Una toalla verde no parece más fresca que otra roja; el pan que se ha puesto verde produce precisamente sensación contraria. Sin duda son determinantes los significados aprendidos con la experiencia.

El verde junto al marrón es el acorde de →lo agrio y de lo amargo. Piénsese en el gusto de bebidas a base de hierbas; los licores de color verde pardo son especialmente agrios y amargos.

El verde junto al amarillo forma el acorde de →lo ácido.

Combinado con el naranja, el verde forma el acorde de →lo aromático.

El verde tiene mucho sabor.

7. La inmadurez y la juventud

La juventud: verde, 22% · amarillo, 16% · rosa, 13% · blanco, 12%

En la naturaleza, los procesos de maduración pueden requerir muchas etapas: del verde al amarillo y de éste al rojo en las cerezas; del verde al rojo, del rojo al azul y del azul al negro en las ciruelas y los arándanos; o del verde al marrón en las nueces. Las mazorcas de maíz y las piñas son primero verdes, y, en general, de un capullo verde puede salir una flor de cualquier color. Pero no hay ninguna planta, ninguna flor, en la que este orden se invierta —el estadio de la inmadurez es siempre verde—.

Esta experiencia es tan universal, que ha rebasado todos los dominios. El verde es el color de la juventud. Un joven que aún está "verde" es aquel cuyas formas de pensar son como la "fruta verde", o como el mosto que aún no ha fermentado, del que en alemán se dice que es "vino verde". También se emplea en este idioma la expresión "pico verde" —por la piel verdosa que los pájaros jóvenes tienen alrededor del pico—. La piel de los cuernos de los carneros jóvenes es todavía verde, de ahí el *greenhorn* de los ingleses.

"A quien se pone verde se lo comen las cabras", reza un antiguo refrán alemán, queriendo decir que a quien se hace el tonto acaban tomándole por tonto. Y cuando un inglés pregunta *Do you see any green in my eye?*, quiere decir: ¿me tomas por tonto?

8. El color del amor incipiente, de Venus y de Tauro

También los sentimientos crecen, se desarrollan. En la poesía trovadoresca, el comienzo del amor es verde. La señora Minne, personificación medieval del amor en el mundo germánico, lleva un vestido verde. En Friedrich Schiller leemos acerca de un amor juvenil: "Nuestra relación está aún verde".

En este mismo sentido, una "joven verde" era una muchacha soltera. Y esta idea tenía incluso su nota visual: entre los atavíos verdes, los de color verde claro eran propios de las jóvenes solteras en edad de contraer matrimonio. No es que llevaran exactamente vestidos de color verde claro, que eran muy poco prácticos; de este color eran los *accessoires,* los complementos. En la *Boda campesina* de Pieter Brueghel, la novia lleva un cuello verde claro. Las cofias que durante siglos llevaron las mujeres en las iglesias indicaban siempre el estado civil. Las de las mujeres solteras tenían bordados o encajes de color verde claro.

"Chiquita, ven, ven, siéntate a mi "lado verde", quiero estar junto a ti, te quiero tanto...". Esta canción que Friedrich Silcher escribió en 1836 no suele faltar en el repertorio de los coros masculinos alemanes, pero lo que casi nadie sabe es que el "lado verde" es el lado izquierdo, el lado del corazón. Quien se sienta al "lado verde" de alguien, queda cerca de su corazón. Este mismo sentido tiene la expresión alemana *man ist jemandem nicht grün* [no ser verde con alguien] —no soportar a alguien, o guardarle rencor—.

Para los romanos, el verde era el color de Venus. Venus es la diosa de los jardines, las huertas y las viñas. Y entre los griegos, Afrodita (Venus) era la diosa de la belleza y del amor.

Venus corresponde al signo de Tauro, por eso la mayoría de los astrólogos asigna a Tauro el color verde. Los Tauro, nacidos en abril o en mayo, tienen así un color adecuado a la estación primaveral. A los hombres Tauro les corresponden cualidades masculinas, pero como en el sistema astrológico Venus representa el principio femenino, en este signo las cualidades masculinas y las femeninas están equilibradas. Una vez más el verde como color del término medio.

9. La esperanza es verde

La esperanza / la confianza: verde, 48% · azul, 18% · amarillo, 12% · plata, 5%

El verde como color de la esperanza, ¿es sólo un clisé o es una atribución consciente? La cuestión se aclara investigando los colores asociados a conceptos afines. A una parte de los encuestados se les preguntó por el "color de la esperanza", y a otra por "el color de la confianza". La respuesta más frecuente fue siempre, y con diferencia, el verde.[7] Esto demuestra una vez más que a conceptos parecidos, acordes parecidos.

La idea de la verde esperanza permanece viva porque está emparentada con la experiencia de la primavera. Las analogías lingüísticas lo revelan: la esperanza germina, como la simiente en primavera. La primavera significa renovación después de un tiempo de carencia. Y la esperanza es también un sentimiento al que ha precedido un tiempo de privación. "Cuanto más áridos los tiempos, más verde la esperanza", dice un proverbio alemán. Y "mi corazón reverdece", se dice también en este idioma cuando se vuelve a albergar esperanzas.

Renovación en el sentido religioso significa liberarse del pecado, significa resurgimiento. Quien ha hecho penitencia cuaresmal durante los 40 días posteriores al miércoles de ceniza, ha reverdecido, se dice en Alemania. Y el último día de la cuaresma, el Jueves Santo, llamado en alemán *Gründonnerstag* [Jueves Verde] se comen verduras, especialmente espinacas, según una antigua costumbre.

10. El color sagrado del Islam

El color favorito del profeta Mahoma (570-632) era el verde. Mahoma llevaba un manto y un turbante verdes →fig. 41.

La más valiosa reliquia del Islam es el *sandshak-i-sherif,* la bandera santa, que es verde y está bordada en oro. Es la bandera que el profeta llevó en la guerra que concluyó con la conquista de La Meca. La bandera verde tiene un significado muy destacado: cada mahometano tiene el deber de seguirla en la guerra contra los infieles. De este modo se convirtió el Islam en una religión mundial.

Verde es el color del profeta, el color del Islam y el color de la Liga Árabe. Todos los Estados miembro tienen el verde en sus banderas. En la de Arabia Saudí, patria de Mahoma, hay esta inscripción: *La illaha illa Allah wa Muhammed ur-rusul Allah,* "No hay más que un Dios, y Mahoma es su profeta". Debajo, un sable en recuerdo de la guerra en nombre de la fe →fig. 42.

En el entierro del rey Hussein de Jordania, descendiente directo del profeta, se colocó sobre la tumba aún abierta un baldaquín verde como símbolo de la fe islámica.

La predilección de Mahoma por el color verde no se trataba de ningún gusto personal. Mahoma, el que difundía las revelaciones de Dios tal como se recogen en

el Corán, profetizaba a quienes llevaban una vida de respeto hacia Dios la recompensa de un más allá pleno de alegrías para los sentidos, un paraíso encantador de verdes prados floridos, bosques umbríos y oasis perpetuos. El verde era el color dominante en el paraíso —una idea que sin duda entusiasmaba a un pueblo que vivía en el desierto—.

11. Verde masculino y verde femenino

Los simbolismos dependen de la cultura, porque en las diferentes culturas se dan diferentes modos de vivir. Preguntarse cuál es el significado del verde es plantearse al mismo tiempo interrogantes acerca de las circunstancias vitales.

En medio del desierto, la naturaleza verde es grandiosa, y el color verde equivale a bienestar material y espiritual. Como color sagrado del Islam, como color de la vida eterna, el verde es, por supuesto, masculino.

También para los antiguos egipcios el verde era masculino. El dios Osiris tenía la piel verde. Es el dios de la vida —y a la vez de la muerte. En las religiones que creen en un renacer a otra vida eterna, esto no es ninguna contradicción. A Osiris se le llamaba también el "Gran Verde" →fig. 43.

Y los animales verdes eran sagrados. En las pirámides se han hallado miles de cocodrilos momificados. Por eso tiene un doble significado el que el Dios del Antiguo Testamento enviara a Egipto una plaga de langosta. Egipto debía sucumbir a sus animales verdes.

Pero en el norte de Europa, donde el verde es sobreabundante, la experiencia enseñó que la verde exuberancia no es una garantía de riqueza, ni siquiera de supervivencia. Donde el verde es cotidiano, aparece también como color de algunos demonios →Verde 14. Y como color cotidiano y negativo es, según la forma tradicional de pensar, un color femenino: con la serpiente verde y con Eva empezó, según la doctrina cristiana, el mal en el mundo. El verde es femenino en cuanto color de la profana naturaleza.

Existen multitud de nombres de mujer "verdes". "Flora" es la diosa romana de las flores y las plantas. "Silvia" significa "selva" o "bosque" en latín, como "Witta" en antiguo alemán. "Linde" o "Linda" es el nombre de un árbol [tilo], como también el francés "Yvonne", que es tejo, y "Olivia" es olivo. El árbol del laurel inspiró los nombres de "Laurenzia" y "Laura", además del nombre griego "Dafne". El nombre francés "Chloé" es "verde de mayo" —un verde claro como el del cloro—. También tenemos el nombre español "Esmeralda".

Pero el verde es tan equilibrado, que también hay numerosos nombres "verdes" de varón: de *laurus,* laurel en latín, proceden los nombres "Laurin", "Lorenzo" y "Lars". "Florián" es la forma masculina de Flora. "Oliver" es olivo. "Yves" procede del tejo. Y del antiguo alto alemán *witu* [=*Wald,* bosque] provienen los nombres "Veit", "Vitus", "Vito". Véase la tabla de nombres de pila y colores →Blanco 6.

12. El verde litúrgico de la Iglesia católica y el verde del Espíritu Santo

En 1570, el papa Pío V estableció los colores litúrgicos: blanco, rojo, violeta y verde. Éstos son los colores de los sacerdotes en la misa y los que adornan el altar y el púlpito.

Entre los colores litúrgicos, el verde es el más modesto y elemental; es el color de todos los días, de los días en que no se celebra ni conmemora nada en particular.

El rojo, el azul y el verde son los colores de la Trinidad: en esta coordinación, el rojo es el color simbólico de Dios Padre, el azul el de Cristo, y el verde el del Espíritu Santo.

Pero en la mayoría de los cuadros religiosos está también representada la Virgen María, y ella viste de azul; Cristo de rojo; Dios Padre de rojo oscuro o violeta, el llamado rojo púrpura; y el Espíritu Santo toma la forma en una paloma blanca, a menudo sobre un fondo verde →fig. 18. La paloma es un animal simbólico porque ya en la antigüedad se sabía que las palomas pueden recorrer distancias muy largas y regresar al sitio de partida. El Espíritu Santo viene de Dios y, como una paloma blanca, retorna a Él.

El Espíritu Santo se manifestó a los apóstoles, por eso los obispos, que se consideran sucesores de los apóstoles, tienen en su escudo un sombrero verde en recuerdo de los viajes que realizaron los apóstoles para difundir el cristianismo.

13. El verde venenoso

Lo venenoso: verde, 45% · amarillo, 20% · violeta, 8%

Verde es el color de lo venenoso. Curiosamente es también el color de lo saludable, aunque con lo saludable no se aviene el violeta. Nos imaginamos los venenos como sustancias verdes, y el alemán coloquial usa una palabra compuesta de "verde" y "veneno", *Giftgrün,* algo que no se encuentra en otros idiomas. Aquí se muestra que incluso un clisé idiomático único puede definir el efecto de un color. *Giftgrün* es un concepto tradicional. Nadie ha dicho jamás *Giftrot* [rojo veneno], aunque el rojo sea el color del peligro. Ni nadie ha dicho jamás *Giftblau* [azul veneno], a pesar de que no comemos nada que sea azul y unos macarrones azules o una nata azul, por ejemplo, nos provocarían náuseas.

El verde de los pintores se convirtió en el color del veneno. Desde la antigüedad se conocía un verde luminoso hecho con limaduras de cobre, que, tratadas con vinagre, daban el cardenillo o verdete, que se rascaba y se mezclaba luego con cola, yema de huevo o aceite como aglutinante —y éste era el color que usaban los pintores—. Es un verde intenso, como el de los tejados antiguos, al que se le llama "verde de cobre" y es tóxico.

En 1814, una empresa fabricante de colorantes de Schweinfurt logró producir un verde aún más intenso disolviendo el cardenillo en arsénico. Este nuevo verde recibió el nombre de "verde de Schweinfurt", pero llegó al mercado bajo otros muchos nombres, uno de ellos *Kaisergrün* [verde emperador], y en general con el nombre de los lugares donde se producía, como "verde de París", "verde de Leipzig" o "verde suizo" —nombres todos ellos que parecían querer disimular su alta toxicidad. El arsénico es uno de los venenos más fuertes. No sólo el proceso de fabricación de este color era perjudicial para la salud, sino que también el producto mismo lo era: la sustancia se disolvía con la humedad, y el arsénico que contenía se vaporizaba de manera imperceptible.

El verde era el color favorito de Napoleón. Y también el de su destino final. Su exilio en Santa Elena transcurrió en estancias tapizadas de verde. Hace unos decenios, químicos franceses analizaron los restos mortales de Napoleón, muerto en 1821, a los 52 años, para averiguar si había muerto de muerte natural. Encontraron grandes concentraciones de arsénico en sus cabellos y sus uñas. Pero Napoleón no fue envenenado por sus vigilantes. Con el clima húmedo de Santa Elena se disolvió el veneno de los tapices, los muebles y los cueros verdes: Napoleón murió lentamente intoxicado por el arsénico que contenían.

Napoleón no fue el único que murió de esta manera. A comienzos del siglo xx se prohibieron los colorantes verdes con arsénico. Aún puede encontrarse el nombre "verde de Schweinfurt" en las cajas de acuarelas, pero se trata de una imitación inocua. Sólo los restauradores utilizan hoy el auténtico "verde de Schweinfurt", que solamente se puede obtener con un permiso especial.

14. El verde horripilante

¿De qué color es un dragón, un demonio, un monstruo? "Verde", responde la mayor parte de la gente espontáneamente. ¿Por qué? Porque es el color más "inhumano". Un ser con piel verde no puede ser humano; tampoco puede ser un mamífero, pues no hay ningún mamífero verde. Una piel verde nos hace pensar en serpientes y lagartos, animales repulsivos para muchos, o en dragones y criaturas mitológicas, que infunden miedo. Incluso el rey de los sapos del cuento resulta repulsivo. Verdes son también las criaturas de ficción más modernas. Los marcianos son supuestamente hombrecillos verdes.

El diablo ha sido con frecuencia representado como un híbrido de serpiente y dragón. Uno de los diablos más creativamente representados en la pintura es "verde veneno", y tiene dibujada una cara en el trasero →fig. 40. Cuando el diablo aparece con figura humana, lo hace a menudo vestido de verde, como un cazador, pues es el cazador de almas. En nuestra fantasía, los seres demoniacos tienen ojos verdes.

Los demonios de Europa suelen ser verdes y negros. De acuerdo con el viejo simbolismo, el negro invierte el significado de cualquier otro color que se combine

con él. El verde, el color de la vida, combinado con el negro, forma el acorde de la destrucción.

El amarillo y el verde son los colores de la bilis y, por ende, de la perpetua amargura. En inglés, el verde está muy ligado a la envidia. La expresión *a look with green eyes* no se refiere al color de los ojos, sino a una mirada envidiosa. Una colonia masculina de Gucci se llama *Envy* (envidia), y su color es verde pálido.

En este punto, las culturas se separan: en el Islam, la asociación de "mal" y "verde" es inimaginable. Lo mismo en China. Allí no existen dragones malos, el dragón es símbolo de masculinidad y del emperador. Los dragones encarnan muchas buenas cualidades: el dragón verde es el símbolo de la primavera y de la fertilidad.

En Francia, por el contrario, el verde es para los supersticiosos un color que trae mala suerte. Muchos franceses no conducirían nunca un coche verde. Si un francés dice *je suis vert* [estoy verde], es que está muy enfadado. Los franceses se ponen incluso *vert de colère,* verdes de ira. Y entre los alemanes es el verde el color más nombrado en referencia a la ira.

15. El color burgués

Con hojas frescas de abedul, aliso y manzano, y con las cortezas de estos árboles, pueden teñirse de verde algunos tejidos. También con aquilea, brezo, musgo, helecho y liquen. El procedimiento es sencillo: se trata la lana con una lejía desengrasante para que pueda recibir el color, y luego se cuece durante unas horas, o a veces durante unos días, en un recipiente junto con esas plantas. Estos tintes eran baratos e inocuos, pero los tonos verdes que daban eran pálidos o parduscos. Y los tejidos se decoloraban rápidamente con la luz y el lavado. La poca permanencia de este verde hizo del color verde símbolo cromático de la infidelidad. En una canción trovadoresca francesa, un caballero se lamenta así por su amada: "Ha cambiado el azul por el verde" —es decir, le ha sido infiel—.

Un verde intenso exigía un doble teñido: primero se teñía de amarillo con azafrán, con flor de cardo o con hierba amarilla →Amarillo 11, y luego de azul con glasto o con índigo. Sólo así podía darse a los tejidos un color verde intenso. Y cuanto más luminoso era el verde, más elegantes eran las telas.

En *La boda de los Arnolfini*, de Jan van Eyck (1434) →fig. 37, la novia lleva un manto de color verde luminoso. Todo el mundo sabía que aquella mujer era muy rica. El señor Arnolfini, el novio, lleva un manto de piel noble de color marrón oscuro; era banquero, pero no noble —de otro modo, ambos novios hubieran ido vestidos de rojo. Su riqueza se aprecia también en la extensión de sus mantos: abundantes pliegues, una cola y, en las anchas mangas, una serie de volantes —y ello en una época en que las telas eran tan caras, que "ser rico" equivalía a "estar envuelto". No obstante, en aquella época, esta riqueza se habría reconocido a primera vista sólo reparando en el verde luminoso.

Cuán detalladas fueron durante siglos las reglamentaciones y prescripciones sobre los colores de las vestimentas, lo muestra una ordenanza de Brunswick de 1653, en la que se dispone incluso sobre los colores de las arcas de madera en las que las mujeres guardan sus ajuares, ser, "para el primer estado, rojo, para el segundo, verde y rojo, para el tercero, verde claro y oscuro, y para el cuarto de escaso color". El rojo era el color de la nobleza, y el verde el de la burguesía, y aún para ésta había diferencias: verde escaso, verde claro y verde oscuro para los burgueses pobres, y verde puro para los más ricos.

En los antiguos retratos, un fondo verde indicaba que el retratado era un burgués. El verde era el color que indentificaba a todo lo burgués.

Incluso la Mona Lisa de Leonardo (1503) lleva un vestido verde. Aún se desconoce quién era Mona Lisa —sólo se puede asegurar que no era una dama de la nobleza.

En la cámara baja británica —el Parlamento elegido por el pueblo—, los asientos son verdes. En la cámara alta, la de los lores, son rojos.

16. ¿Por qué se cree que el verde y el azul no armonizan?

El verde y el azul no armonizan; "se muerden", como se dice en alemán. Esta idea se ha asentado desde hace tiempo en la imaginería popular. La combinación de azul y verde en la vestimenta denota falta de gusto, dicen los "consejeros", a los que nunca nadie pide consejo. ¿Cómo se llegó a estas reglas del gusto? La teoría de los colores de Goethe puede darnos una explicación al respecto. Para más detalles sobre la teoría de Goethe →Gris 17.

En su teoría, Goethe utilizaba un círculo de colores para "simbolizar la vida del espíritu y del alma humanos". En ese círculo coordinaba los colores con categorías intelectuales —la razón, el entendimiento, el sentimiento o la fantasía— y con categorías morales —lo bello, lo noble o lo útil—. Goethe no lo dice, pero indirectamente coordina también los colores con el estatus social, pues se advierte que los colores que convienen a cada clase social están de acuerdo con el simbolismo medieval —y éste es el verdadero principio de las clasificaciones de Goethe.

El verde es el color de los burgueses —Goethe lo llama el color de lo "útil"—, como los comerciantes, los artesanos y los empleados. El azul es el color de los trabajadores —Goethe lo llama *gemein,* una palabra antigua para "corriente, ordinario"—. Entre burgueses y trabajadores siempre eran posibles las relaciones sociales y matrimoniales, aunque, naturalmente, eran mal aceptadas por la clase burguesa que procuraba distanciarse de los trabajadores mostrando sus diferencias —¡por este motivo no armonizan el azul y el verde!—.

Cuando, después de la Revolución Francesa de 1789, fueron desapareciendo poco a poco las normas de obligado cumplimiento sobre los colores en las vesti-

mentas, los burgueses sustituyeron aquellas normas por reglas del buen gusto, que debían corresponderse con las normas morales. *Grün und Blau schmückt die Sau* ["Verde y azul adornan al cerdo"], se decía en Alemania. Goethe no inventó esas reglas; también en Inglaterra se decía: *Blue with green should never be seen*.

Siglos atrás, los nobles de la lujosa corte del duque de Berry habían vestido ropas de color azul luminoso junto con medias de no menos luminoso verde. También la novia de Arnolfini lleva bajo su vestido verde luminoso otra prenda azul luminosa: ambos eran colores que sólo los ricos podían vestir, colores que armonizaban de forma ideal. Sólo cuando el teñido de tejidos se desarrolló lo suficiente como para hacer las telas de colores luminosos asequibles a todo el mundo; cuando incluso los trabajadores vestían de un azul luminoso, el azul dejó de llevarse bien con el verde. Pero esta norma del buen gusto no tenía que ver con los colores en sí mismos.

LAS CATEGORÍAS SENSIBLES-MORALES DE GOETHE Y SU RELACIÓN CON LA SOCIEDAD

Colores de Goethe	Rojo púrpura	Rojo	Amarillo	Verde	Azul	Violeta
Categoría moral del color	Bello	Noble	Bueno	Útil	Vulgar, es decir, corriente, ordinario	Inútil, es decir, económicamente no rentable
Categoría intelectual del color	Razón y fantasía, es decir, genialidad	Razón, es decir, sentimiento y entendimiento	Entendimiento	Sensualidad, es decir, sentimientos e impulsos	Sensualidad, es decir, sentimientos e impulsos	Fantasía, es decir, irrealidad
Color de estatus	Gobernantes	Nobles	Científicos	Burgueses	Trabajadores	Extravagantes, artistas
Tradición simbólica del color	Púrpura de reyes, príncipes y cardenales	Las normas sólo permitían el rojo a la nobleza	Color simbólico de la iluminación y de las ciencias	Las normas establecían el verde como color de la burguesía	Las normas establecían el azul como color de los trabajadores	Color simbólico de lo espiritual, de la magia y de la teología

117

Quien conoce este trasfondo comprende por qué desde mediados del siglo XX, cuando Alemania se convirtió en una verdadera democracia, se produjo un cambio en los gustos que reivindicó aquella combinación de colores. Desde entonces, el verde y el azul volvieron a llevarse bien, y, a veces, la combinación de los dos colores ha sido bien recibida en el mundo de la moda. Sólo los más anticuados se aferran a la antigua regla —sin conocer su trasfondo, sin querer percibir el efecto real de esa combinación—. ¿Quién se atreve a considerar falto de gusto un cielo azul sobre un paisaje verde? sea cual sea el tono azul del cielo —azur o azul nocturno—, o el tono verde del paisaje —verde prado o verde abeto—. En la expresión de muchos sentimientos positivos aparece el verde en perfecta armonía con el azul.

17. El extravagante vestido de seda verde

Aunque en siglos pasados el verde era muy popular en la vida diaria, no se aceptaba tanto en los atuendos de los días festivos, pues por la noche, a la luz de las velas, las telas verdes se volvían pálidas y parduscas.

No existe ningún tinte natural con el que se pueda conseguir un verde intenso. En 1863, el químico Eugen Lucius produjo un colorante verde intenso al que, como era costumbre en su época, bautizó con un nombre basado en su estructura química: verde aldehído. Con dos socios fundó la compañía "Meister, Lucius y Brüning" para introducir en el mercado el verde aldehído. Las condiciones del mercado eran malas, pues las necesidades de tintes verdes para las ropas de diario estaban cubiertas; todos los colores resultan hermosos, extraordinariamente luminosos en la seda, pero la demanda de trajes de sociedad verdes era limitada. Pero Lucius y sus socios lograron convencer a una tintorería de seda de Lyon de las excelencias de su verde, y llegaron a un acuerdo: los tintoreros se comprometían a comprar durante un año todo el verde aldehído producido, y los fabricantes del tinte a venderlo solamente en Lyón.

Los tintoreros tenían buenas relaciones con la corte de París, más concretamente con la emperatriz Eugenia, esposa de Napoleón III. Estaba considerada como la mujer más bella del mundo, y nadie la igualaba en elegancia. Una noche en que la emperatriz asistía a la ópera con un elegante vestido de seda de color verde aldehído, se vio que a la luz del gas el verde brillaba de una manera inexplicable. Ese verde aldehído causó sensación y se puso inmediatamente de moda. De la compañía de Meister, Lucius y Brüning nació la empresa Hoechst.

Después de este éxito, la industria química puso en el mercado muchos tintes verdes. Al verde aldehído siguió el verde de yodo, el verde de metilo y el verde de "aceite de almendras amargas" —todos muy tóxicos—. El de aceite de almendras amargas contiene el mismo veneno que da a las almendras amargas su olor característico: arsénico.

La impresión que puede causar una tela verde no depende sólo del matiz del color, sino también, y mucho más que en cualquier otro color, del tejido. En teji-

dos mates, el verde se presenta como un color aceptable, más bien modesto. Los uniformes verdes de la policía alemana resultan mucho menos elegantes que los uniformes de color azul oscuro o negro de sus colegas ingleses y franceses. Y los abrigos y trajes de color verde loden o verde oscuro nunca resultan elegantes, sino a lo sumo prácticos.

En tejidos brillantes, en cambio, el verde se vuelve especialmente llamativo —más extravagante que elegante—. Dicho de manera simplista: de día, el verde parece corriente, y de noche ordinario. Por eso, en el poema de Wilhelm Busch, la honrada tía advierte a la casquivana y poco piadosa Helene:

> *Du ziehst mir nicht das Grüne an,*
> *weil ich's nun mal nicht leiden kann.*

> [No te me vistas de verde,
> que no puedo sufrirlo.]

18. El color tranquilizante

Lo tranquilizador: verde, 38% · azul, 24% · blanco, 8% · marrón, 6%
El recogimiento: verde, 24% · marrón, 20% · azul, 19% · rojo, 9%

"El verde alegra la vista sin cansarla", observaba ya Plinio. Por eso su contemporáneo, el emperador Nerón contemplaba una y otra vez los espectáculos circenses, en los que prisioneros eran devorados por leones, y tanto hombres como leones aparecían cubiertos de sangre, a través de una esmeralda plana y pulida.

Goethe escribió lo siguiente sobre el efecto tranquilizante del verde: "No se quiere más y no se puede más. Por eso, para las habitaciones en las que más tiempo se está, el color verde es el más elegido para las paredes." En la época de Goethe, el verde era el color preferido en las salas de estar.

En los teatros ingleses, los camerinos de los actores son siempre de color verde, por eso se llaman *green rooms*. En una habitación verde, los ojos de los actores pueden descansar de los focos del escenario.

El color identificativo del famoso analgésico Aspirina es un verde azulado. Y su acorde quiere sugerir un estado de tranquilidad sin cansancio.

El verde es el color más tranquilizante, es el color de lo que alivia y de lo acogedor. Azul-verde es también el acorde de →la relajación.

Kandinsky, uno de los primeros pintores no figurativos, se dedicó intensamente a estudiar los efectos de los colores y no dice muchas cosas buenas del verde: "El verde absoluto es el color más tranquilo que existe: no se mueve hacia ninguna parte y no le acompaña ningún tono de alegría, tristeza o pasión; no pide nada ni invoca nada. Esta permanente ausencia de movimiento es una cualidad que produce un efecto bienhechor en las personas y las almas fatigadas, pero que tras cierto tiempo

de reposo puede volverse fácilmente aburrido. Los cuadros pintados con armonías verdes confirman esta afirmación ... el verde no produce más que aburrimiento ... La pasividad es la nota más característica del verde absoluto, y esta nota se presenta perfumada de crasitud y autosatisfacción. Por eso, el verde absoluto es, en el reino de los colores, lo que en el reino de los hombres la llamada burguesía: un elemento inmóvil, satisfecho de sí mismo y limitado en todas las direcciones. Este verde es como una vaca gorda y muy sana que, capaz sólo de rumiar, observa inmóvil el mundo que la rodea con mirada estúpida e indolente."

Nadie ha escrito nunca tan negativamente sobre el color verde como Kandinsky. Puede decirse que, en general, el verde no ha sido popular en la pintura del siglo XX. Los temas paisajísticos dejaron de estar de moda y quedaron relegados a la fotografía.

Cuando el color se convirtió en tema pictórico independiente, ya no subordinado a lo representado, sino interesante en sí mismo, el verde se quedó en el ambivalente color mixto resultante de la mezcla de azul y amarillo, y nada más. También Mondrian sentía antipatía hacia el verde, que para él era un color superfluo. En los cuadros constructivistas de Mondrian no hay ningún verde.

Lo que a unos tranquiliza, a otros aburre —esto al verde le es indiferente—.

19. El color de la libertad y de los irlandeses

En el siglo XIX, el verde se convirtió en el color de los movimientos burgueses contrarios al dominio absolutista. La libertad era verde.

La bandera verde, blanca y roja se inspiró en la bandera tricolor francesa. El rojo y el blanco eran los antiguos colores de Italia, y el verde simbolizaba "el derecho del hombre a la libertad y la igualdad".

El color verde tiene un significado especial en Irlanda. Es el color nacional de la "isla verde". En Irlanda es además el color del catolicismo desde que Guillermo de Orange sometiera a Irlanda como rey inglés. Guillermo de Orange era protestante, y el color de la casa de Orange era el naranja, por lo que los católicos irlandeses declararon el naranja el color de los protestantes, y el verde, el color nacional irlandés, el color del catolicismo. En Irlanda, un "verde" es un católico. El símbolo de Irlanda es la hoja de trébol con la que san Patricio explicó a los irlandeses la trinidad de Padre, Hijo y Espíritu Santo.

La fiesta nacional irlandesa se celebra el 17 de marzo, día de san Patricio. En Chicago, donde abundan los habitantes de origen irlandés, el típicamente americano Chicago River se colorea en ese día con un verde artificial.

20. Servir al palo* sobre el tapete verde

"Enseñar las cartas" es una expresión del juego de cartas. Corazón, diamantes, trébol y pica son los llamados colores de la baraja francesa; los alemanes son corazones, cascabeles, bellotas y verde —también llamado "hojas". El verde corresponde a la pica francesa. La expresión "lo mismo en verde" se refiere a la diferencia entre las cartas francesas y alemanas —una diferencia que nada cambia—. La expresión alemana "Ach, du grüne Neune!" (¡Vaya, un nueve verde!) empleada para expresar sorpresa, procede también de los juegos de cartas.

Cuando aún no había televisión, todas las casas burguesas tenían una mesa de juego. Estas mesas, en las que se jugaba a las cartas y a los dados, estaban tapizadas de fieltro verde, pues este color resulta agradable a la vista y ofrece un buen contraste con las cartas y los dados. Las mesas de billar también están tradicionalmente revestidas de fieltro verde. El reproche de "haber decidido algo en la mesa verde", que se dice en Alemania, significa que algo se ha decidido como por juego.

También en los auditorios y las bibliotecas las mesas estaban revestidas de verde. Las elegantes, de piel verde, y las modestas, de fieltro o linóleo verdes. Éste es el ambiente burocrático de las mesas verdes: quien "sólo hace planes sobre la mesa verde", no ha visto la realidad.

21. El verde funcional

La confianza / la seguridad: verde, 27% · azul, 22% · blanco, 10% · marrón, 9% · dorado, 9%

Los semáforos juegan un importante papel en la vida moderna, por eso se ha generalizado su simbolismo. También en los edificios hay carteles verdes que permiten el paso, o que indican salidas de emergencia. Las salidas de socorro suelen estar sentadas con flechas blancas sobre fondo verde.

Incluso el lenguaje coloquial ha adoptado los símbolos de los semáforos. Dar "luz verde" a alguien significa que se aprueban los planes de otra persona. En Alemania se dice que a alguien le ha llegado una "ola verde" cuando tiene una buena racha, e incluso que algo está *im Grünbereich* [en terreno verde] cuando se halla perfectamente.

La *greencard,* tan ansiada por los emigrantes, da "luz verde" para ir a Estados Unidos con permiso de residencia y de trabajo por tiempo ilimitado.

El llamado "verde estándar" es un verde más oscuro y de aspecto grisáceo. Se considera el tono de verde más adecuado para fijar la vista en él durante largo tiem-

* N. del E.: La expresión alemana es "Farbe bekennen", que literalmente significaría "reconocer el color". La traducción de esta expresión en los juegos de cartas es "servir al palo".

po, por lo que es el color más común de las pizarras de los colegios. Muchas máquinas están también pintadas de este verde. El color único garantiza que los accesorios y las piezas de recambio no desentonen una vez montados. Las botellas de vino son en su mayoría de color verde botella. Esto se debe a que el vidrio de color verde botella es el más barato. El vidrio marrón, usado en los frascos de los medicamentos, ofrece una mejor protección frente a la luz.

También las telas usadas en los quirófanos y las batas del personal quirúrgico son verdes por razones funcionales. Además de su efecto tranquilizante en los cirujanos, tienen la ventaja de que sobre ellas la sangre parece marrón e impresiona menos. En este caso, el verde obra como color complementario del rojo: si miramos fijamente algo rojo, como una herida, y luego dirigimos la vista hacia una superficie blanca, vemos una forma verdosa que puede resultar irritante. Sin embargo, si dirigimos la vista hacia los tejidos verdes de los quirófanos, ya no vemos esa mancha verde.

22. Los colores de las estaciones según Itten. Impresión individual y comprensión universal

La primavera: verde, 62% · amarillo, 18% · azul, 6% · rosa, 5%
El verano: amarillo, 38% · **verde, 28%** · naranja, 9% · rojo, 9%
El otoño: marrón, 48% · oro, 22% · naranja, 12% · amarillo, 10%
El invierno: blanco, 60% · gris, 16% · plata, 10% · azul, 10%

El artista, profesor y teórico de los colores Johannes Itten tomó los colores de las estaciones como ejemplo de que "las impresiones y vivencias que producen los colores pueden considerarse de una manera perfectamente objetiva, aunque cada individuo vea, sienta y juzgue los colores de una manera personal."

Itten observó que sus alumnos estaban convencidos de que las impresiones que les producían los colores eran algo individual, que sus sensaciones cromáticas eran únicas —una opinión muy extendida entre los artistas. Itten quiso probar lo contrario, y para ello se sirvió de cuatro pinturas que representaban las estaciones, pero sin objetos de ningún tipo. Cada pintura se componía de cuadrados iguales, diferenciándose sólo en los colores, usados como colores típicos de cada estación. Los colores que mostraban los "cuadrados de la primavera" de Itten eran amarillo claro, verde claro, azul claro y rosa, los colores claros y suaves que todos asociamos a la primavera —incluidos los estudiantes de Itten— →fig. 39. Entre los colores del verano de Itten dominaban el verde savia y el amarillo; entre los del otoño, el castaño, el naranja y el violeta →fig. 100; y entre los del invierno, el blanco, el gris y el azul.

Si se muestran a diferentes personas los acordes de cada estación de acuerdo con los resultados de la encuesta realizada para el presente libro, y se les pide que

los relacionen con las estaciones, el resultado es siempre el mismo. Todo el mundo podría relacionar de forma inmediata cada acorde con la estación a él correspondiente →figs. 38 y 99/100.

Los acordes que se muestran en este libro deben entenderse de la misma manera que los cuadros de las estaciones de Itten: a pesar de las sensaciones individuales, hay una comprensión universal.

NEGRO

El color del poder, de la violencia y de la muerte.

El color favorito de los diseñadores y de la juventud.

El color de la negación y de la elegancia.

¿Es el negro propiamente un color?

¿Cuántos negros conoce usted? 50 tonos de negro
1. ¿Es el negro un color?
2. El negro y la juventud
3. Negro es el final
4. El color del duelo. Reglas actuales del luto
5. El color de la negación: el negro transmuta el amor en odio
6. Negro con amarillo: egoísmo y culpa
7. Negro con violeta: misterioso e introvertido. Los signos negros del Zodiaco
8. El color de lo sucio y de lo malo
9. El color de la mala suerte
10. De color de los sacerdotes a color de los conservadores
11. La desaparición de los colores usados en la edad media
12. Color hermoso y color negro
13. El negro, moda mundial
14. El color de los protestantes y de las autoridades
15. Las novias vestían de negro
16. El color de la elegancia
17. ¿Por qué se prefieren las ropas negras?
18. Apellidos y colores
19. El negro maravilloso de África. Maquillajes para pieles oscuras
20. Ilegalidad y anarquía
21. El negro de los fascistas y de la brutalidad
22. Negro-rojo-oro: ¿por qué la bandera alemana es incorrecta?
23. Estrecho y anguloso, duro y pesado
24. El color más objetivo. El color favorito de los diseñadores
25. Manipular con colores

¿Cuántos negros conoce usted? 50 tonos de negro

¿Negro marfil? "¡El marfil es blanco!", piensa el lego —antes se tostaban astillas de marfil en recipientes de hierro, obteniéndose un polvo negro profundo.

Nombres del negro en el lenguaje ordinario y en el de los pintores:

Ébano
Negro alquitrán
Negro antracita
Negro asfalto
Negro azabache
Negro azulado
Negro betún
Negro brea
Negro carbón
Negro caviar
Negro cisco
Negro cuervo
Negro charol
Negro de anilina
Negro de carbón animal
Negro de carbón de huesos
Negro de coque

Negro de Francfort
Negro de humo
Negro de lámpara
Negro de manganeso
Negro de óxido de hierro
Negro de Paynes
Negro diamante
Negro dominó
Negro grafito
Negro grisáceo
Negro hollín
Negro marfil
Negro medianoche
Negro noche
Negro ónice
Negro óxido
Negro pardusco

Negro pez
Negro pigmento
Negro pizarra
Negro profundo
Negro regaliz
Negro terciopelo
Negro tinta
Negro tierra
Negro turmalina
Negro universal
Negro uva
Negro verdoso
Negro violeta
Negro zarzamora
Tinta de calamar
Tinta china

1. ¿Es el negro un color?

Ésta es una pregunta frecuente. Mucha gente está totalmente convencida de que el negro no es un color, pero no sabe por qué. Pero aunque lo nieguen, estas personas sin duda ven el negro y lo dotan de un simbolismo que no se puede comparar al de ningún otro color.

El impresionismo no reconoció el negro como color. Esta corriente pictórica, iniciada en Francia hacia 1870, fue muy popular y, aún hoy, el espectador común considera los cuadros impresionistas como la culminación de la belleza pictórica. El impresionismo tenía un único tema: el color. Lo representado era indiferente, así como el mensaje, por eso hay en ellos flores hermosas, mujeres hermosas y paisajes hermosos pero un único propósito: lograr efectos con los colores. Cuando el impresionismo se convirtió en corriente artística, el mundo estaba fascinado con la fotografía. Se pensaba que el final de la pintura estaba cerca: las fotografías eran más baratas que los cuadros; aún no existía la fotografía en color, pero las fotos en blanco y negro podían colorearse fácilmente; muchos pintores que hasta entonces habían vivido de pintar retratos se quedaron sin trabajo. Hasta entonces, los pintores con una buena formación habían tenido siempre buenas perspectivas profesionales, pero con la aparición de la fotografía surgió el concepto de la pintura como ocupación que no da para vivir.

El impresionismo reaccionó frente a la fotografía permitiendo a los pintores hacer lo que la fotografía no podía hacer: los pintores ya no se limitaban a reproducir los colores de las cosas, sino que mostraban los efectos más puros e intensos de los colores. En la pintura impresionista, la luz blanca del día se descompone, como a través de un prisma, en los colores del arco iris, y con una multitud de manchas de distintos colores se conseguía la impresión final de un cuadro invadido de luz.

La suma de todos los colores del arco iris es blanca. El negro es la ausencia de todos los colores. Por eso se decidió que el negro no es un color.

El negro quedó prohibido en la pintura, y los colores oscuros debían obtenerse mezclando el azul, el rojo y el amarillo; la oscuridad debía ser un efecto óptico, no un color particular.

La teoría era convincente, pero la práctica no siempre. A Auguste Renoir, el pintor precursor del impresionismo, se le preguntó más adelante: "¿No es la única innovación técnica del impresionismo la supresión del negro, que no es un color?" Renoir respondió: "¿El negro no es un color?, ¿cómo puede usted pensar eso? El negro es el rey de los colores. Yo siempre he aborrecido el azul de Prusia. He intentado sustituir el negro por una mezcla de rojo y azul, pero usando azul cobalto o ultramarino, y al final volvía al negro marfil." Renoir había llamado al negro "el rey de los colores".

Van Gogh, el pintor que superó el vacío de contenido del impresionismo y que está considerado como uno de los primeros expresionistas, tenía el mismo problema con el negro. Su hermano, la única persona que creía en su pintura, le dijo en una de sus cartas que no debía usarlo. Van Gogh le contestó así: "No, el negro y el blanco tienen su razón y su significado, y quien los suprime no tiene nada que ha-

cer." El negro de los pintores no era suficientemente negro para él, y lo mezclaba con índigo, siena, azul de Prusia y siena tostada para obtener un negro más negro: "Cuando oigo a la gente decir: 'en la naturaleza no hay ningún negro', pienso a veces: entre los colores tampoco hay, si se quiere, ningún negro." Y preguntaba a su hermano: "¿Entiendes verdaderamente lo que quieres decir cuando dices que 'no hay que emplear el negro'? ¿Y sabes lo que quieres cuando dices eso?". Estas preguntas habría que hacérselas a todos los que dicen que el negro no es un color.

La pregunta teórica: ¿es el negro un color?, tiene esta respuesta teórica: el negro es un color sin color.

2. El negro y la juventud

El negro es el color favorito del 10% de los hombres y de las mujeres. La preferencia por el negro depende, más claramente que en ningún otro color, de la edad —más exactamente de la juventud: de los varones de 14-25 años, el 20% declara que el negro es su color favorito; de los de 26-49 años sólo el 9%; y de los mayores de 50 años ninguno nombra el negro como su color favorito—. También entre las mujeres va desapareciendo con la edad la preferencia por este color: de las mujeres jóvenes, el 15% lo declara su color favorito, y de las mayores de 50 años sólo el 6%. Cuanto mayores son los hombres y las mujeres, menor predilección muestran por el negro.

MODIFICACIÓN DE LAS PREFERENCIAS CON LA EDAD

Mujeres	14-25	26-49	50+	Hombres	14-25	26-49	50+
Negro	15%	8%	6%	Negro	20%	9%	0%
Azul	52%	41%	38%	Verde	12%	16%	20%
Rojo	8%	12%	20%	Rojo	8%	12%	17%
Amarillo	4%	7%	7%	Amarillo	5%	6%	8%
Rosa	1%	2%	5%	Violeta	2%	3%	5%

Esta progresión se da también en el caso de los colores menos apreciados. Hasta los 25 años, el 2% de los encuestados nombra el negro como "el color que menos le gusta", y de los mayores de 50 años, el 11%.

Véase también la tabla de los colores menos apreciados a lo largo de la vida →Marrón 1.

El motivo es que los jóvenes asocian el negro a la moda y a los coches caros, y los mayores a la muerte.

Incluso los "nombres negros" son muy populares entre los jóvenes. El nombre griego "Melania", el inglés "Pamela", el italiano "Morena" y el persa "Laila" significan "la negra". Y "Mauricio", del latín "Mauritius", significa "el moro": "Maurice" en Francia, "Morris" en Inglaterra y "Moritz" en Alemania.

3. Negro es el final

El final: negro, 56% · gris, 15% · blanco, 12%

Blanco-gris-negro, tal es el espectro de los colores no vivos. El blanco es el principio, y el negro el final. El blanco es la suma de todos los colores de la luz, y el negro es la ausencia de luz. Si se mezclan no los colores de la luz, sino colores materiales, de la suma de rojo, azul y amarillo, que es también la suma de todos los colores, se obtiene (casi) un negro.

El negro más profundo que existe es el del terciopelo negro. En el universo hay un negro aún más profundo: el que resulta de la ausencia absoluta de luz. Los físicos que quieren demostrar la existencia del "negro absoluto", recubren uniformemente de hollín el interior de una esfera, y lo que se ve del interior de esa esfera a través de un pequeño agujero es un negro tan negro, que todos los demás materiales negros no son, en comparación, sino de color gris oscuro.

Todo acaba en el negro: la carne descompuesta se vuelve negra, como las plantas podridas y las muelas cariadas. Cronos, el dios del tiempo, viste de negro. Quien tiene un *blackout,* no se acuerda de nada.

El pintor Wassily Kandinsky describió así el negro: "Como una nada sin posibilidad, como una nada muerta después de apagarse el Sol, como un silencio eterno sin futuro ni esperanza: así es interiormente el negro."

4. El color del duelo. Reglas actuales del luto

El duelo: negro, 80% · gris, 8% · violeta, 5% · blanco, 5%

Los israelitas en duelo se echaban ceniza sobre la cabeza y vestían un sayal oscuro semejante a un saco. En todas las culturas el deliberado descuido exterior ha sido una señal de duelo. Esta actitud suponía la renuncia a la vestimenta de colores alegres y al adorno. En algunas culturas, los hombres se cortaban el pelo y la barba en señal de duelo; en otras, por el contrario, se dejaban crecer el pelo y las uñas. Tras las distintas costumbres latía la misma idea: el duelo por los muertos hace olvidar la propia vida.

Pero también en el duelo tiene su papel la creencia mágica de que "lo semejante cura lo semejante" o defiende de lo semejante, y así, en algunos lugares se viste de negro para alejar a los demonios negros y que no se lo lleven a uno.

En el simbolismo cromático cristiano, el negro es señal de duelo por la muerte terrenal, el gris simboliza el Juicio Final, y el blanco es el color de la resurrección. Por eso, los que se quedan visten de negro, y a los que se van se les envuelve en una mortaja blanca, pues los muertos han de resucitar. La muerte, representada a veces como una figura que porta una guadaña, viste una túnica negra cuando viene de los infiernos para llevarse a un pecador, y una túnica blanca cuando es enviada por Dios.

En muchas culturas el color del luto es el blanco. Pero en este caso no se entiende el blanco como un color, sino como la ausencia de todo color: es el blanco de las ropas no teñidas, hechas de tejidos sencillos, y, por tanto, no un blanco radiante, vistoso. Que el color del luto sea el negro o el blanco, depende, naturalmente, de las ideas religiosas. Los cristianos primitivos, que pensaban sobre todo en el más allá, vestían de blanco en los entierros, pues para ellos la muerte era la fiesta de la resurrección. Y en el budismo, donde la muerte es entendida como camino hacia la perfección, el color adecuado al luto tampoco puede ser el negro, sino el blanco.

En el antiguo Egipto, el color del luto era el amarillo, pues el amarillo simbolizaba la luz eterna. El luto es blanco sobre todo en aquellos pueblos para los que el negro es símbolo de la fecundidad: si la fecundidad es negra, la muerte tendrá que ser blanca.

Pero hay un hecho internacional: conforme desaparecen los motivos religiosos, el negro va imponiéndose en todo el mundo como color del duelo.

Quienes establecen las reglas sociales, tienen también el poder de cambiarlas: las reinas de siglos pasados llevaban luto blanco para diferenciarse de los demás enlutados. El luto de la reina Victoria era violeta, el antiguo color de los gobernantes. En el entierro de la princesa Diana, el príncipe Carlos era el único que vestía un traje azul —el porqué es todavía un secreto—.

En Europa, las reglas actuales sobre la vestimenta en los sepelios son éstas: sólo los parientes más cercanos y los amigos más íntimos deben vestir enteramente de negro. Todos los demás, de azul oscuro, gris oscuro u otros colores apagados. En general, no deben verse trajes brillantes, aunque sean negros, ni vestidos con grandes escotes o adornos excesivos, ni tampoco demasiadas joyas. Pero tampoco prendas informales, como pantalones vaqueros o chaquetas de cuero, aunque estas prendas sean negras. El traje negro debe acompañarse de corbata negra, y si no es negro, de corbata de un color apagado. Más importante que el color es el aspecto ceremonial de la vestimenta.

5. El color de la negación: el negro transmuta el amor en odio

El amor: rojo, 75% · rosa, 7%
El odio: rojo, 38% · **negro, 35%** · amarillo, 15%

El negro invierte todo significado positivo de cualquier color vivo. Esto, que suena tan teórico, es una experiencia práctica elemental: el negro establece la diferencia entre el bien y el mal porque el negro establece la diferencia entre el día y la noche.

El amor es rojo, pero el rojo acompañado de negro caracteriza lo contrario del amor, el odio. El aumento del odio conduce a la brutalidad y la violencia, como acorde cromático es negro-rojo-marrón —lógicamente, el negro es aquí más potente. Siempre que el negro forma parte de un acorde con rojo, amarillo o verde, tal acorde visualiza un sentimiento negativo o una cualidad negativa: amarillo-rojo es el acorde del gozo de vivir, pero el acorde negro-amarillo-rojo es el del egoísmo.

La inversión de todos los valores, tal es el efecto más poderoso del negro.

6. Negro con amarillo: egoísmo y culpa

El egoísmo: negro, 20% · amarillo, 16% · rojo, 14% · violeta, 12% · oro, 9%
La infidelidad: negro, 28% · amarillo, 24% · violeta, 17%

El acorde negro-amarillo es uno de los más negativos. Como también el amarillo está cargado de muchos significados negativos, su combinación con el negro los acentúa. Negro-amarillo es el egoísmo, la infidelidad y →la mentira aspectos mucho más reprobables que los sentimientos negativos asociados a la combinación negro-rojo. Negro-rojo es el mal derivado de la pasión; negro-amarillo es el mal premeditado.

Todas las señales de advertencia son negras y amarillas. Su mensaje es piensa lo que haces, podrías sufrir un accidente. Y aunque el egoísmo no está prohibido, lo cierto es que es perjudicial.

Todos los sentimientos negativos están asociados al color negro. "Negro" en griego es *mélas,* y "amarillo" es *colé,* que también significa "bilis" —y de la unión de negro y amarillo, de *mélas* y *colé,* nació la melancolía. Antiguamente se creía que los melancólicos tenían la sangre negra.

7. Negro con violeta: misterioso e introvertido. Los signos negros del Zodiaco

Lo misterioso: negro, 33% · violeta, 28% · plateado, 10% · dorado, 8%
La magia: negro, 48% · violeta, 15% · dorado, 10%
La introversión: negro, 20% · azul, 18% · gris, 16% · plata, 10% · violeta, 8%

Negro-violeta es el acorde menos negativo, pues es un acorde natural: el violeta se combina con el negro en el cielo nocturno.

Negro y violeta son los colores de lo misterioso, de la magia. Pero el color decisivo en el efecto mágico no es el negro sino el →Violeta 9.

La alquimia era en principio el "arte negro", pues *quemi* es "negro" en árabe.

La "magia negra" conjura los poderes del diablo: en las "misas negras" forma parte del culto de aquellos supersticiosos que esperan ayuda del mal.

Pero la magia no es esencialmente negativa, y el acorde negro-violeta simboliza también las fuerzas ocultas de la naturaleza.

Los astrólogos asignan el color negro a Saturno, también llamado "el planeta negro". Saturno era el dios latino del tiempo. Y el color tanto del comienzo como del fin del mundo es negro. Los signos zodiacales negros son los de la estación más oscura, Capricornio (desde el 22 de diciembre) y Acuario (desde el 21 de enero). Conforme al simbolismo del negro, a estos signos corresponden cualidades principalmente masculinas, como la fuerza y la autoafirmación. Estas cualidades se inscriben, en los nacidos bajo el signo de Capricornio, en un carácter extrovertido, y en los nacidos bajo el signo de Acuario, en un carácter introvertido.

Quizá por ser carbono puro, el diamante es la gema asignada a los signos negros del Zodiaco.

8. El color de lo sucio y de lo malo

La maldad / lo malo: negro, 52% · marrón, 15% · gris, 12%

Un "cuello negro" es un cuello sucio, y lo mismo decimos de los pies, las manos y las orejas sucios. Hay quienes sienten envidia de todas las cosas; de estas personas se dice en alemán que envidian hasta la suciedad que los demás tienen bajo las uñas.

Toda maldad es negra. Quien habla mal de otro, lo "de-nigra", lo pone negro, ensucia su fama. *Blackmail,* literalmente "correo negro", equivale en inglés a "extorsión". Una *"bête noire",* una "bestia negra", es en Francia un ser de pesadilla, y en España una persona que provoca rechazo o animadversión. Las alas negras de murciélago identifican al diablo, según el antiguo simbolismo. Y entre las personas también hay "ovejas negras". Cuando decimos que vemos un asunto muy negro, queremos decir que presentimos que con él ocurrirá lo peor que puede ocurrir.

Quien "lo pinta todo negro", quien "todo lo ve negro", es un pesimista. Y quien es malo como él solo, tiene el corazón negro, como se dice de Agamenón en la *Ilíada:* "Su negro corazón se llenó de violenta ira". En Inglaterra, un *black look* es una mala mirada.

Quien hace chistes de cosas que a los demás inspiran horror, quien encuentra divertidos el crimen, la enfermedad y la muerte, tiene un "humor negro".

En Inglaterra y en Estados Unidos, una bola negra, un *black ball,* es símbolo de rechazo social. Los miembros de los clubs respetables deciden en votación secreta si se admite a un aspirante introduciendo cada miembro del club una bola blanca o negra en una urna; la bola blanca significa aceptación, y la negra, rechazo, que no se le quiere en el club. Una sola bola negra basta para rechazar al aspirante. Y así ha llegado a ser el *black ball* el símbolo de la destrucción de un sueño.

9. El color de la mala suerte

En un "día negro" suceden cosas desafortunadas. Los días negros de la Bolsa suelen ser viernes: el "viernes negro", 24 de septiembre de 1869, quebró el mercado de oro estadounidense. El "viernes negro", 25 de de octubre de 1929, todas las acciones cayeron en picado, y quien había comprado a crédito —casi todo el mundo— quedó endeudado para el resto de su vida. En Alemania hubo un "viernes negro" el 13 de mayo de 1927; de aquella repentina caída de los valores, las acciones no se recuperaron en años, y muchos accionistas nunca. Los lexicógrafos llegaron a incluir las palabras "viernes negro" en la lista de las "100 expresiones del siglo XX".

Hay en Alemania un juego de naipes llamado "Schwarzer Peter" (Pedro negro). Lo juegan cuatro personas, y en él hay una carta de más, el "Schwarzer Peter", y quien al final se queda con ella es el perdedor. El nombre de este juego pasó al habla coloquial: un perdedor o alguien declarado culpable es alguien a quien "le ha tocado el '*schwarzer Peter*'".

Los supersticiosos temen a los gatos negros, especialmente cuando se les cruzan por la izquierda. Antiguamente también las vacas negras eran de mal agüero —y las viejas, que entonces iban siempre vestidas de negro. En alemán se llama al gafe o a quien tiene mala suerte "cuervo" —*Unglücksrabe*— o "pájaro de mal agüero" —*Pechvogel*—. En inglés se llama al hielo resbaladizo, que provoca caídas, *black ice.*

La única figura negra que trae suerte es la del deshollinador. Fueron los propios deshollinadores los inventores de esta superstición: en otros tiempos entregaban sus facturas a final del año junto con un calendario con antiguos símbolos de la fortuna: hojas de trébol, herraduras, cerdos de la suerte, niños de la bola y, naturalmente, un deshollinador. De ese modo, el hombre de negro se convirtió en anunciador de la buena suerte para el nuevo año. Y hasta en símbolo universal del buen comienzo; por eso, quien se cruza con un deshollinador por la mañana temprano, tendrá un buen día.

10. De color de los sacerdotes a color de los conservadores

Lo conservador: negro, 24% · gris, 24% · marrón, 20%

Cuando se fundaron las órdenes cristianas, los hábitos de los monjes eran de lana cruda, salpicada de motas grises, pardas y beiges. Hasta el año 1000 no se fijaron colores para las órdenes: gris, marrón y negro. Gris y marrón para aquellas órdenes cuyos miembros vivían en la pobreza, y negro para aquellas que permitían a sus monjes ciertos lujos →Gris 12.

A los monjes no les bastaba con que los colores sirvieran para identificar la orden a la que pertenecían: los hábitos debían ser además hermosos. Contra esta vanidad alzó su voz en el año 972 el arzobispo de Maguncia: "Si el tejedor ha mezclado al paño negro lana blanca, el hábito es rechazado. Y si la lana de negro natural no es lo bastante decente, debe colorearse artificialmente." La lana teñida era muchísimo más cara que la de color natural. Sin embargo, no sólo los monjes "negros", también los "pardos" y los "grises" teñían sus hábitos. A pesar de la modestia de los colores, los hábitos bien teñidos contrastaban claramente con las ropas remendadas y sin teñir de la gente pobre. Teñir de negro era más caro que teñir de marrón o de gris. Pero el negro se convirtió en color predilecto de las órdenes monacales.

El negro ha sido hasta hoy el color básico del clero. Y en algunos países, "un negro" es también un clérigo.

La Iglesia es una fuerza conservadora. El color de la religiosidad se convirtió en el color del conservadurismo político. En la Alemania actual, quien vota a los conservadores, "vota negro".

Un objeto sagrado negro es la Kaaba de La Meca. Dentro de este edificio de forma cúbica se encuentra la famosa piedra negra. Se dice que esta piedra era blanca, pero que fue ennegreciéndose a causa de los pecados de los hombres. El edificio entero está envuelto en telas de seda negra que se renuevan cada año. El culto a la Kaaba existía ya desde antiguo, en tiempos de Mahoma, y se creía que el mismo Adán había empezado a levantar un edificio para acogerla →fig. 47.

11. La desaparición de los colores usados en la edad media

A mediados del siglo xv, los colores usados en la edad media desaparecieron casi repentinamente. El mundo se oscureció.

En las disposiciones sobre los colores de las vestimentas, la nobleza se reservaba los colores luminosos, quedando para los los estratos inferiores los colores oscuros y deslucidos. El color significaba poder.

Pero la sociedad fue cambiando: la nobleza se empobrecía, y la burguesía ascendía. Y sin poder económico no hay poder político. Los burgueses enriquecidos con el comercio no permitieron que sus nobles acreedores mandaran sobre su manera de vestir. Los colores de la nobleza pasaron a identificar a los patricios. El color significaba ahora riqueza.

En la pintura, el simbolismo de los colores perdió su carácter normativo. Antes sólo se pintaba a los santos con colores simbólicos, pero ahora los burgueses podían ser retratados, y con ellos el mundo real. Los colores simbólicos fueron sustituidos por los colores de la realidad, pero el aspecto de la realidad era más sombrío.

El final de la edad media estuvo determinado por una nueva visión del mundo que transformó la moral. Los primeros cristianos creían que estaba próxima una edad paradisiaca, y no dejaban de contar el tiempo que faltaba para el regreso de Cristo. Con cada decepción crecía la angustia. En la baja edad media, el mundo ya no parecía redimido por Cristo, sino condenado por Dios. La "muerte negra", como se llamaba a la peste, era un castigo divino.

Se inició la era de los descubrimientos; el mundo se hizo más grande, y más grandes también los terrores. Las noticias de catástrofes que llegaban de tierras lejanas multiplicaban los miedos. Ahora se calculaba la fecha del fin del mundo, ahora se esperaba al diablo. En ciertas visiones del fin del mundo se describía cómo el cielo se cerraba enrollándose como un pergamino que el Sol quemaba hasta su extinción. Se recomendaba hacer penitencia y apartarse de las seducciones del mundo.

La vanidad era el tema principal de los sermones. Estaba considerada pecado mortal, pues la entrega a las alegrías mundanas significaba apartarse de Dios. Donde más claramente se manifestaba la vanidad era en la vestimenta y, como nadie quería exhibir su pecado mortal, se vestía de negro.

La afición medieval al color desapareció para siempre. Fue ésta una transformación de profundo calado, pues causas distintas —incluso contradictorias— se reforzaban mutuamente...

12. Color hermoso y color negro

En la edad media había tintoreros dedicados a teñir de hermosos colores y otros dedicados a teñir de negro. Los primeros teñían de colores luminosos, que a la vez eran colores caros, por lo que solamente teñían telas caras. A veces engañaban a sus clientes tiñendo telas baratas con tintes caros —de aquí la expresión alemana *"das ist nur Schönfärberei"* [esto es sólo un tinte para hacer bonito"]—, para referirse a alguna manipulación que disimula lo malo. Los tintoreros "negros" no sólo teñían de negro, sino también de marrón y de turbio azul de glasto.

Muchas eran las maneras de teñir de negro. El negro más barato era el "negro de los pobres". Para teñir un kilo de lana se necesitaban cuatro kilos de corteza de

aliso negro o arraclán. El procedimiento era el siguiente: se desmenuzaba la corteza, se ponía en remojo durante unos cuantos días y se cocía junto con el tejido que iba a teñirse. Un procedimiento sencillo y barato, especialmente para aquellos tiempos. Pero este negro era en realidad un gris oscuro.

Más difícil era obtener un negro intenso. Para ello se empleaban agallas de árboles. Estas agallas aparecen en las hojas de algunos árboles por las picaduras de cínifes que depositan en ellas sus huevos. Alrededor de las larvas de estos insectos se forman excrecencias redondas, abayadas: las agallas. Éstas se arrancan, se dejan secar y se pulverizan. Las mejores agallas son las de las hojas de roble, que se han usado durante siglos para hacer tintes.

En la pintura no había ningún problema para obtener un negro profundo. Hace 3000 años ya se conocía el "negro de hollín" o "negro de lámpara". El hollín que se acumulaba en las lámparas al quemarse el aceite era separado y mezclado con un aglutinante. El negro de hollín continúa usándose en lápices, en la tinta china, en acuarelas y pinturas al óleo negras y, sobre todo, para fabricar tinta negra de imprenta. Pero con este negro no es posible teñir tejidos.

En 1453, los turcos conquistaron Constantinopla, centro de las antiguas artes tintoreras. Algunos tintoreros pudieron huir, llevando sus secretos a otros países. Pronto pudo disponerse en todas partes de las codiciadas telas teñidas de "rojo turco", que era un rojo muy luminoso. El teñido dejó entonces de ser un arte secreto para convertirse en una actividad artesanal, los métodos se simplificaron y las diferencias de precio entre el teñido de colores luminosos y el teñido de colores oscuros empezaron a borrarse.

A pesar de todo, la moda burguesa era negra, y esto se debía a ciertas actividades de unos amigos de la moda de colores vivos —los odiados lansquenetes, dedicados al merodeo y el pillaje—. En sus saqueos se llevaban también prendas de vestir que incluso rasgaban para repartírselas. Luego, cada uno se hacía una prenda con su parte. De esa manera crearon los lansquenetes el "traje de retazos": cada manga, cada pernera, cada media eran de distinto color, y todo el atuendo estaba lleno de cortes. Estos cortes o tajos les daban libertad de movimiento, y siempre podían rellenarse con nuevos retales de nuevos colores. Los ciudadanos echaban pestes contra esta moda multicolor, y pidieron al emperador que prohibiera a los lansquenetes ese lujo que contravenía las normas sobre los colores propios de cada estamento. En 1477, el emperador Maximiliano se pronunció a favor de los lansquenetes: "Hay que tomarse con una sonrisa lo que hacen con sus desgraciadas y precarias vidas". Los lansquenetes aparecían cada vez más abigarrados en sus atavíos, y a los ciudadanos sólo les quedó el consuelo de condenar por inmorales esos atavíos y teñir de negro sus ricas telas, pues las telas negras eran las únicas que los lansquenetes no querían.

Otro motivo por el cual la preferencia por el negro era cada vez mayor era que, tras el descubrimiento de la ruta de la India, el índigo llegó a Europa. Y resultó que tiñendo primero de azul con índigo y después de negro con agallas, se obtenía un negro muy intenso. Y con el descubrimiento de América llegó el más bello de los tintes negros: el del palo de campeche. Se trata de la madera de un árbol de Centroamérica, que se ralla y se pone en remojo durante unas semanas. El colorante que

se desprende tiñe la seda de un intenso negro azulado. Naturalmente, la madera de campeche importada era cara. El negro se convirtió así en un color noble.

Todavía en el siglo XX, y existiendo ya la fibra artificial, no había un tinte mejor que el de la madera de campeche para teñir de negro medias y lencería de nailon.

13. El negro, moda mundial

Los colores desaparecieron definitivamente cuando España llegó a ser una potencia mundial. Entre otras cosas, una potencia mundial dicta la moda, y en la corte española el color negro dominó durante un siglo.

Hacia 1480 se estableció en España la Inquisición y comenzó un siglo de lúgubre religiosidad. El color más adecuado para ella era el negro. Fue la época de Carlos I (1500-1558) y de su hijo Felipe II (1527-1598). Carlos I fue un soberano piadoso, y Felipe II un fanático religioso.

Carlos I fue rey de España y, como Carlos V, emperador de Alemania y señor de Borgoña, Austria y los Países Bajos. En su imperio no se ponía el Sol, pues poseía colonias en todo el mundo. España debía su ascensión a potencia mundial a los viajes marítimos. Las primeras colonias españolas en América se llamaron "Nueva España", "Nueva Castilla" y "Nueva Granada". Después de que, en 1498, Vasco de Gama encontrara la ruta de la India, España se posesionó de toda la costa africana avistable en esa ruta. De 1519 a 1521, Magallanes dio la vuelta al mundo, conquistando además un conjunto de islas al que, en honor del entonces príncipe heredero Felipe, bautizó con el nombre de "Filipinas". Los españoles estaban en todas partes.

Para un cristiano piadoso no hay ninguna razón para someter a otros pueblos. La justificación para hacerlo era la nueva interpretación del mundo, que parecía condenado por Dios. Y los paganos eran, naturalmente, culpables de la ira divina. En el nombre de Dios fueron tratados como esclavos los nativos de América, África y la India —nuevas fuentes de riqueza para la nobleza española. Y, por supuesto, culpables eran también los judíos y los protestantes. Éstos fueron asesinados en nombre de Dios y su dinero se lo repartieron la Iglesia y la Corona.

A pesar de toda esta religiosidad, era aquélla una época de lucha entre el rey y la Iglesia. No era una lucha por ideas religiosas, sino por el poder político. Los Papas apoyaron siempre a los partidos que más ventajas podían proporcionarles. El papa Alejandro VI (1492-1503), de la casa Borgia, hundió el papado en la máxima bajeza. Ávido de poder, de riqueza y de placeres, y hombre cruel, tuvo hijos con diversas mujeres a las que quiso hacer herederas del patrimonio de la Iglesia. "Un papa manchado de toda clase de vicios", juzgaron sus contemporáneos. El papado perdió respetabilidad y poder.

Pero el rey Carlos I era más papista que el papa. Vestía de negro como un monje. Sus días se iniciaban con oraciones junto a su confesor, luego asistía a misa con toda la corte; durante las comidas se le leían libros piadosos, y éstas finalizaban con un

sermón. Cuando abdicó en 1556, se retiró a un palacio con las paredes tapizadas de negro junto al monasterio jerónimo de Yuste.

Su hijo Felipe II continuó su camino. También él veía el centro de la fe no en el Papa, sino en sí mismo. Felipe se construyó una residencia apartada: El Escorial, que es palacio, monasterio y cementerio. El monasterio de El Escorial está dedicado a san Lorenzo, un mártir que murió abrasado en una parrilla, lo que explica que la planta del monasterio tenga una forma semejante a una parrilla. El propio Felipe envió a la hoguera a decenas de miles de herejes.

Cuando los Países Bajos protestantes, dominados por los españoles, reclamaron libertad de fe y la supresión de la Inquisición, el muy católico Felipe mandó quemar a centenares de miles de protestantes, pues el número de los seguidores de Lutero no había dejado de aumentar.

La moda del negro del imperio mundial español era además recatada como nunca lo fue antes moda alguna y como nunca lo sería después. Las vestiduras llegaban casi hasta las orejas —el requisito típico de la moda española era la gola, adorno del cuello hecho de lienzo plegado y alechugado, o de tul y encajes—. Éstas se pusieron de moda hacia 1540; al principio sobresalían sólo unos centímetros por encima de la barbilla, pero hacían ya imposibles los movimientos de la cabeza, pues los encajes almidonados tocaban el mentón, por los lados, llegaban hasta las orejas y, por detrás, hasta la mitad de la cabeza. Para poder llevar la gola, los hombres debían prescindir de la barba, lo que puso de moda el bigote y la perilla breve. Estos cuellos armonizaban con la atmósfera intrigante de la Inquisición: obligaban a mostrar constantemente la cara, y de este modo se podía controlar cualquier gesto o expresión.

Hasta principios del siglo XVII, la gola no dejó de aumentar de tamaño, asemejándose a una rueda de molino. La inaccesibilidad no era únicamente una impresión óptica, sino que era un hecho, pues para comer era preciso usar cucharas y tenedores muy largos.

Las mujeres llevaban apretados corsés, pero no para acentuar sus formas; al contrario, se negaba el cuerpo: las mujeres aparecían tan planas de pecho como los hombres, igualmente apretados.

A pesar de la renuncia al color, los nobles no dejaban de exhibir sus riquezas. Sus ropas eran de seda, y sus capas de lana merina. Las ovejas merinas pertenecían tradicionalmente a la alta nobleza española. Sobre las ropas negras no eran escasas las alhajas: los atavíos de gala llevaban cosidas perlas y pedrería. Hombres y mujeres portaban tantas alhajas como podían. Hacia 1525, Francisco I de Francia ordenó fabricar 13.600 botones de oro para su traje de terciopelo negro.

La moda española entró en declive cuando España dejó de ser una potencia mundial. En 1588 la armada española fue derrotada. Los Países Bajos, antes oprimidos por España, se convirtieron en nueva potencia mundial y determinaron la nueva moda. Las ropas se aflojaron, y las rígidas golas se tornaron suaves cuellos de encaje. Pero los colores no retornaron, pues en los Países Bajos había triunfado la Reforma, y el color de los protestantes también era el negro.

14. El color de los protestantes y de las autoridades

Aún dominaba la Inquisición en España cuando la Reforma triunfó en Alemania. La idea protestante de la responsabilidad individual correspondía a la nueva autoconciencia de los ciudadanos. Su rebelión contra la explotación por la Iglesia de Roma remató en la destrucción de imágenes, que eran sacadas de las iglesias y a menudo destruidas. Todo colorido debía desaparecer.

La Reforma comenzó en 1517, cuando el monje agustino y profesor de filosofía moral doctor Martín Lutero protestó contra el comercio de indulgencias. Lo inaudito de las tesis de Lutero era que negaban al clero el derecho a hacer de intermediarios de Dios. Lutero decía: quien ha pecado, debe arrepentirse, no se puede comprar el perdón por medio de las indulgencias. Pero la Iglesia predicaba: "cuando el dinero suena en la bolsa, el alma sale del fuego eterno".

El comercio con las indulgencias era la principal fuente de ingresos de la Iglesia. El perdón de los pecados así comprado se certificaba con reliquias: huesos de mártires, retazos de vestiduras de santos, astillas de la cruz de Jesucristo —estas astillas se vendieron en cantidades tales, que uniéndolas habría habido tanta madera como en un bosque—.

El cardenal Alberto de Maguncia poseía 8.933 reliquias, cuyo valor en indulgencias habría sido suficiente para que una persona estuviera limpia de pecado durante 39 millones de años. Cuando los papas necesitaban más dinero, proclamaban años especiales de indulgencias en los que la limpieza de pecados salía más económica. La oposición al comercio de las indulgencias tocaba el centro vital de la Iglesia católica, pues los protestantes no sólo le negaban al papa su obediencia, sino también su dinero.

Lutero manifestó su convencimiento de que pobres y ricos son iguales ante Dios, y lo hizo no sólo de palabra: en sus sermones no vestía ninguna prenda litúrgica, sino siempre de negro.

Su vestidura talar sin ornamentos era entonces la forma corriente de los mantos o capas, y según las normas el negro era un color que podía usar todo el mundo. Ante Dios, todos iguales y vestidos también igual.

El traje talar de Lutero se convirtió en el de todas las autoridades civiles. Durante siglos fue la vestimenta de los profesores, y aún hoy es el traje talar negro de Lutero la vestimenta ceremonial de los alcaldes y la oficial de los jueces.

15. Las novias vestían de negro

En las fotografías de bodas de alrededor de 1900, se ve que casi todas las novias aparecen vestidas de negro hasta los pies, siendo blanco sólo el velo.

Si la novia podía permitírselo, su vestido negro era de seda. Este vestido de seda negra volvía a usarlo luego en fiestas y celebraciones. Las novias menos pudientes

llevaban vestidos de tejido negro mate, que más tarde podían usar en la iglesia y en los entierros, y, en general, en todas las ocasiones en que la brillante seda era inadecuada.

El traje de novia negro no se oponía al blanco sólo en el color. El traje blanco sólo se lleva una vez en la vida y un lujo semejante era entonces inimaginable. Cuando un vestido pasaba de moda o ya no se ajustaba al cuerpo, se transformaba, se reteñía y se le daba la vuelta para aprovecharlo al máximo. Hasta 1960, las revistas femeninas abundaban en sugerencias para transformar ropa usada.

El negro era también el color psicológicamente más adecuado para los trajes de novia. El matrimonio era entonces un negocio, como puede serlo una fusión empresarial. Quien no tenía nada que heredar, no podía casarse. Hasta el siglo XIX, la aprobación de un matrimonio dependía, en muchas regiones, de que pudiera demostrarse que los ingresos familiares bastarían para alimentar a una familia. El matrimonio por amor era un ideal romántico que sólo se hizo popular cuando los matrimonios pudieron disolverse. En lugar de cálidos sentimientos dominaba entonces la fría razón. Un traje de novia negro era razonable.

16. El color de la elegancia

La elegancia: negro, 30% · plata, 20% · oro, 16% · blanco, 13%

> "La elegancia es una mezcla de distinción, naturalidad, esmero y sencillez".
>
> *Christian Dior*

> "El negro es la quintaesencia de la simplicidad y la elegancia".
>
> *Gianni Versace*

> "El negro simboliza la *liaison* de arte y moda".
>
> *Yves Saint Laurent*

> "El negro es el color que sienta bien a todos. Con el negro se está seguro".
>
> *Karl Lagerfeld*

> "Visto de negro día y noche. Siempre queda bien y subraya la personalidad".
>
> *Donna Karan*

La elegancia supone la renuncia a la pompa y al deseo de llamar la atención. Quien viste de negro, renuncia incluso al color. El negro es la elegancia sin riesgo.

Esto se ve con particular claridad en la moda masculina conservadora: los trajes elegantes, el frac y el esmoquin, son siempre negros. Los pantalones de esmoquin no

tienen raya, pero sí una banda negra lateral de satén que es un residuo de los galones de los uniformes. Todo esto se complementa correctamente con una pajarita negra.

Cuando en Inglaterra se pide a los invitados a una fiesta que acudan con *black tie*, no se les está indicando que se pongan una corbata negra como las usadas en los entierros —*black tie* significa para los hombres esmoquin, y para las mujeres vestido de noche—. El esmoquin es también compatible con un vestido de noche corto.

La indicación *white tie* significa, en cambio, vestido largo para las damas y frac para los caballeros, éste naturalmente negro. El esmoquin también puede ser azul medianoche en vez de negro: el duque de Windsor llevaba ya en 1930 esmóquines negros azulados porque a la luz artificial el negro verdea, y en cambio el azul medianoche se ve, bajo esa misma luz, más negro que el negro. Y en las películas de James Bond, el elegante agente secreto viste siempre esmoquines de color azul medianoche.

Paradójicamente, la moda femenina ha sido diseñada sobre todo por hombres. No obstante, todo el mundo está de acuerdo en que nadie ha transformado ni marcado tanto la moda del siglo xx como Coco Chanel.

Coco Chanel creó en 1930 el "pequeño negro", que sustituía al hasta entonces habitual vestido de seda negra hasta los pies. Chanel introdujo en esta moda femenina una diferencia esencial: vestidos largos y cortos. Los vestidos de novia, los de noche y los reservados para los grandes acontecimientos eran siempre largos, y los demás cortos. El "pequeño negro" era un vestido corto que hasta hoy ha sido ideal para todas las ocasiones formales.

Chanel decía: "Tres cosas necesita una mujer: una falda negra, un *pullover* negro y el brazo de un hombre al que quiera".

17. ¿Por qué se prefieren las ropas negras?

Los vestidos y los trajes negros producen un efecto delimitativo: hacen que quien los viste destaque y adquiera importancia. Quien viste de negro no necesita hacerse el interesante con otros colores; le basta la personalidad.

La artista suiza Pippilotti Riest, que ha tematizado la transformación del yo con vestimentas distintas, observó: "A quien se viste de muchos colores se le considera superficial. Quien viste de negro parece decir: yo no debo adornarme demasiado; poseo valores interiores."

El máximo contraste psicológico con la vestimenta negra lo marca la vestimenta rosa. El color de la piel produce una impresión de desnudez y desvalimiento. Agatha Christie describe en sus memorias cómo todas las jóvenes luchaban por que se les permitiera llevar a su primer baile un vestido de noche negro en lugar del rosa que exigían sus madres. Las madres querían ver a sus hijas como jóvenes encantadoras mientras las hijas querían que las vieran como *femmes fatales*. Sólo los adultos visten de negro.

A la hora de señalar su color favorito, los jóvenes piensan casi siempre en el color de su vestimenta. En la etapa en la que ni la profesión ni la propiedad pueden definir su puesto en la sociedad, el vestido es el símbolo de la individualidad.

El negro goza de una preferencia que aumenta de año en año, sobre todo entre los adolescentes. Hasta los niños visten hoy de negro. Las causas de esta tendencia son varias:

1.ª El negro es el color de la individualidad.

La vestimenta negra concentra en el rostro —centro de la individualidad— la impresión que una persona produce. En Europa se dio un gran salto desde el protestantismo, desde Martín Lutero, que propagó el traje negro como símbolo de responsabilidad individual, a la más moderna filosofía de la individualidad, al existencialismo de Jean-Paul Sartre; pero los objetivos se asemejaban, y los medios de la moda se repetían. El existencialismo se convirtió en 1950 en la filosofía de moda en un doble sentido: su concepción del mundo se expresaba también en el atuendo —los existencialistas vestían de negro—. El filósofo Jean-Paul Sartre iba siempre de negro. La cantante Juliette Greco, que encarnó el existencialismo en actitudes más populares, era famosa por sus ojos con sombra negra, sus pantalones de pana negros y su *pullover* negro de cuello alto que le llegaba hasta el mentón.

El negro se hizo popular como color diferenciador entre todos los grupos que no se sentían como parte integrante de la masa y que no participaban de los valores de la adaptación. Los gamberros usaban invariablemente cazadoras de cuero negro. Luego aparecieron los "rockeros", y después los "punkeros" —todos de negro—. El negro es el color de la protesta y la negación.

2.ª El negro es el color que menos depende de las modas.

La segunda causa de la predilección creciente por el negro: también hacia 1950 se inició un proceso que cambió la moda de una manera esencial: la fibra artificial, los colores artificiales y la producción industrial en masa abarataban sin cesar las prendas de vestir. La mujer media poseía ahora más vestidos que las damas más ricas de los siglos anteriores. Los diseñadores de moda aprovecharon esta nueva posibilidad anunciando para cada primavera, cada verano, cada otoño y cada invierno nuevos largos de faldas, nuevos cortes, nuevos colores. Las prendas de la temporada anterior quedaban pasadas de moda. Y una mujer bien vestida debía llevar una vestimenta distinta cada día. Además, para toda mujer era una gran contrariedad encontrarse a otra mujer vestida igual que ella —como si con ello perdiera su individualidad, y como si la individualidad femenina se expresara exclusivamente en el vestir—.

La presión para poseer cada vez más prendas y para seguir el cambio de la moda anunciado de forma cada vez más anticipada llegó en 1970 a tal extremo, que cada vez más mujeres renunciaban a seguir el dictado de la moda. Entonces surgieron las contramodas; primero la del *jeans-look:* todas llevaban lo mismo en cada ocasión; después la del *second-hand-look.* Los colores de moda para vestidos, medias, zapatos y maquillajes, que desde los años cincuenta se fijaban cada seis meses y después cada cuatro, comenzaron a ser ignorados.

Cada vez más mujeres querían colores atemporales, y ningún color es más atemporal que el negro. El mercado de la moda tuvo que plegarse a los deseos de sus clientas: desde 1980 predomina el negro en las colecciones de todos los grandes diseñadores. Naturalmente siguen viéndose colores en las pasarelas, pero todo el mundo sabe que lo que se venderá es lo negro. El público que asiste a las pasarelas viste de negro. Y los diseñadores de moda visten como curas: de negro de la cabeza a los pies. Así ha llegado a ser el negro el color independiente de la moda, y también el color principal.

3.ª El negro es el color que mejor sienta a los rostros jóvenes.

En una sociedad cuyo ideal es la eterna juventud, y cuya moda presenta modelos cada vez más jóvenes, el negro es el color que subraya los valores dominantes: el color que muestra la juventud de una manera más clara —porque el negro es el color que muestra la edad con más claridad—. Una camisa negra, un jersey negro, hacen resaltar en los mayores cualquier parte flácida de la barbilla. Como el negro no refleja la luz, cada pliegue aparece claramente iluminado. Cuanto mayor es una persona, más mayor parece vestida de negro. El negro delata lo mayor o lo joven que uno es realmente.

18. Apellidos y colores

El negro es viril, poderoso y serio. "Por eso, en algunos idiomas, el apellido Negro es el más frecuente de los apellidos relacionados con colores".

FRECUENCIA DE LOS NOMBRES DE COLORES USADOS COMO APELLIDOS EN TODAS LAS GUÍAS TELEFÓNICAS ALEMANAS:

Schwarz [negro]	49.369
Braun [marrón/pardo]	46.709
Weiß/Weiss [blanco]	41.798
Roth/Rot [rojo]	28.086
Grau [gris]	4.056
Grün [verde]	3.672
Gold [oro]	1.562
Blau [azul]	1.277
Rosa	568
Silber [plata]	501
Gelb [amarillo]	66
Violet/Violett [violeta]	21
Orange [naranja]	13

En el caso de Roth/Rot, este apellido suele aparecer escrito como Roth (sólo 126 son Rot), pues aunque las reformas ortográficas del pasado eliminaron la "h", ésta ha sobrevivido en los apellidos.

Sólo hay 3 "Violeta", pues el nombre es de origen francés.

Hay muchos más apellidos "cromáticos", como Weißer, Brauner, Schwarzer o Schwarzenegger, Schwarzhaupt, Schwarzkopf, Rother, Rothenburg, Rothschild...[8]

19. El negro maravilloso de África. Maquillajes para pieles oscuras

En África, el continente negro, el negro tiene, naturalmente, un significado distinto: allí el negro es el color más bello. *Black is beautiful:* éste es su *leitmotiv.*

En la bandera negra-dorada-roja de Uganda, el negro simboliza al pueblo. En las de Antigua y Malawi hay un Sol sobre fondo negro, lo que simboliza el comienzo de una nueva era de Estados independientes. El negro representa la nueva autoconciencia de los africanos. El símbolo de la libertad de África es una estrella negra de cinco puntas →fig. 45.

El movimiento *black-is-beautiful,* iniciado en 1960, produjo también sus efectos en la moda. Los negros dejaron de seguir la moda "blanca" para centrarse en sus propias tradiciones. El *ethno-look* se popularizó.

Y las casas de cosméticos ofrecieron por primera vez artículos de maquillaje para la piel negra. En contraste con el maquillaje mate para las mujeres de piel clara, ofrecían un maquillaje transparente y brillante. En la piel clara, los contornos de la cara los marcan las sombras; en la oscura los marcan las zonas de luz. La piel oscura no debe estar mate, pues un rostro sin contornos parece plano como un máscara. Entonces aparecieron por vez primera modelos de piel oscura en los desfiles internacionales. En moda, el negro se convirtió en el color preferido de todos los negros.

La nueva autoconciencia de las mujeres negras permitió imaginar lo antes inimaginable, que queda resumido en el siguiente chiste: una muerta obtiene permiso para regresar a la Tierra, y todos le preguntan: ¿cómo es Dios?; la retornada responde: "Es una mujer negra".

20. Ilegalidad y anarquía

El negro hace referencia a lo prohibido: el manejo de "dinero negro", el "mercado negro" el "trabajo negro", como llaman los alemanes al trabajo ilegal están penados por la ley. El dinero negro es el dinero oculto al fisco también existen en Alemania

oyentes, espectadores y viajeros "negros", que son aquellos que no pagan, sus entradas o billetes respectivos.

Las "listas negras" son aquellas que elaboran las dictaduras con los nombres de personas indeseables o de adversarios políticos, pero las listas negras más tristemente célebres del siglo XX fueron las de actores y directores cinematográficos de Hollywood supuestamente filocomunistas durante la era de McCarthy (a partir de 1950). El que era denunciado como "izquierdista" o "agente comunista" no volvía a ver un contrato de trabajo.

En las instituciones de crédito hay listas negras de morosos, y en las librerías, de libros no recomendados a la juventud.

El negro es el color de todas las organizaciones secretas que van contra la ley. Las banderas negras y una estrella negra son los símbolos de los anarquistas. Y la bandera negra con la calavera que usaron los piratas es ya legendaria, en ella se unen el negro de la ilegalidad y el negro de la muerte. El negro es el color de organizaciones cuyos miembros condenan a muerte a otros.

En este contexto, el negro y el rojo van siempre juntos; el rojo como color del peligro y de lo prohibido.

21. El negro de los fascistas y de la brutalidad

La violencia / la brutalidad: negro, 47 % · rojo, 20 % · marrón, 14 %

Negro-rojo-marrón es el acorde de la violencia y la brutalidad.

El negro apareció por primera vez como color de un movimiento fascista en 1919 en Italia. El movimiento se llamaba Arditi, esto es, los "atrevidos" o "audaces". Su meta era acabar con los movimientos socialistas, y su distintivo era una camisa negra. Los fascistas británicos y holandeses adoptaron en 1933 la camisa negra como uniforme político. En Italia, Inglaterra e Irlanda, un "negro" es un fascista.

El color del fascismo alemán no fue el negro, sino el pardo →Marrón 11. La razón por la que se impulsó el negro era que los trabajadores del campo vestían camisas y pantalones negros en el trabajo, y un traje negro cuando iban a la iglesia, y sólo con el traje de los domingos llevaban una camisa blanca. Todos los hombres tenían este ajuar básico, por lo que en las reuniones del partido, vestían el traje negro de los domingos con la camisa negra del trabajo.

A pesar de su elitismo los movimientos fascistas se dotaban de un toque proletario, para convertirse en movimientos de masas. Sabían apreciar el efecto igualador del negro, que, al menos ópticamente, hacía a cada miembro de la organización igual de importante que el resto.

Cualquier grupo que se vista de un mismo color destaca y parece mayor de lo que en realidad es. Los uniformes negros dieron inmediatamente la impresión de que los que los vestían pertenecían a una gran organización. Además, el negro

es color de lo grande y de lo masculino, lo cual concordaba también con los ideales fascistas.

Todas las agrupaciones políticas cuyos miembros se consideran dueños de las vidas ajenas suelen adoptar el color simbólico de la muerte para expresar su disposición a sacrificar las vidas de otros en favor de sus convicciones.

22. Negro-rojo-oro: ¿por qué la bandera alemana es incorrecta?

El poder: negro, 36% · oro, 23% · rojo, 20%

El acorde del poder parece "típicamente alemán". Pero la historia de los colores de Alemania (negro-rojo-oro) es la de una absurda lucha por los colores más acertados. Los historiadores todavía discuten sobre cómo se llegó a la combinación negro-rojo-oro.

De acuerdo con las viejas leyes de la heráldica, que establecen cómo han de diseñarse escudos y banderas, la bandera alemana es incorrecta, pues según las reglas de la heráldica, entre dos colores debe estar el color oro o el plata. El rojo y el negro no pueden estar juntos. La bandera de Bélgica, con los mismos colores, es heráldicamente correcta: el oro entre el rojo y el negro →fig. 46. Esta regla tenía una razón artesanal: los escudos se esmaltan; hay que esparcir vidrio pulverizado sobre la superficie metálica, y para que al fundirse en el horno los colores no se mezclen, es preciso que haya espacios de metal desnudo.

En las banderas, el amarillo es designado como oro. Por eso los colores de la bandera alemana son negro, rojo y oro, no negro, rojo y amarillo.

Tal es la historia de la bandera negra, roja y oro: en 1815, estudiantes y profesores fundaron la *Deutsche Burschenschaft* [Corporación de Estudiantes de Alemania]. Éstos deseaban luchar por los derechos de los ciudadanos y por la unidad alemana. Entonces, Alemania se componía de pequeños estados: 35 reyes, duques, príncipes y el emperador de Austria gobernaban sus tierras como déspotas feudales —podían vender a sus súbditos, pues las personas todavía eran una propiedad—.

Los estudiantes querían crear una bandera de tres colores, inspirada en la bandera tricolor de la Revolución francesa. Escogieron los colores negro, rojo y oro por considerarlos los colores del imperio alemán de la edad media pero esa elección era un error. Es verdad que hubo un escudo imperial con un águila negra sobre campo dorado y una bandera de guerra con una cruz blanca sobre fondo rojo, pero jamás hubo escudos o banderas con los colores negro, rojo y oro.

Hay quienes opinan que la bandera se inspiró en el uniforme de los cuerpos de voluntarios de Lützow, de los que surgió un gran ejército nacional alemán: los hombres de Lützow llevaban un uniforme negro con galones rojos y botones dorados. También ha habido una explicación muy popular entre los historiadores, según la cual una joven patriota habría confeccionado mal la primera bandera debido a su

desconocimiento de la heráldica —lo curioso de esta explicación es que, a pesar de la confusión, los hombres decidieron usarla—; además es una explicación que, como es típico, hace responsable del error a una mujer.

Fueran cuales fueren los motivos de esa elección, la bandera es incorrecta desde el punto de vista de la heráldica. Hay cuadros de la época que muestran una bandera tricolor distinta y correcta: negra, oro y roja. Pero los alemanes fueron acostumbrándose al orden incorrecto de los colores.

La bandera negra, roja y oro se convirtió enseguida en símbolo de los deseos de libertad de la burguesía, y fue prohibida rápidamente. Pero esos colores prohibidos volvieron a exhibirse en la Revolución alemana de 1848.

Ferdinand Freiligrath saludó en un poema estos colores revolucionarios:

> *In Kümmernis und Dunkelheit*
> *Da mussten wir sie bergen!*
> *Nun haben wir sie doch befreit,*
> *Befreit aus ihren Särgen!*
> *Ha, wie das Blitz und rauscht und rollt!*
> *Hurra, du Schwarz, du Rot, du Gold!*

> [De esconderla hubimos
> En la inquietud y la oscuridad
> Ahora libre está,
> Libre de sus ataúdes.
> Y cómo resplandece y susurra y ondea.
> ¡Hurra tú, negro, tú, rojo, tú, oro!]

Los príncipes alemanes se habían unido en 1815 en el *Deutscher Bund* [Confederación Germánica] para poder disponer de un gran ejército común. Después de la Revolución de 1848 declararon la bandera negra, roja y oro bandera de la Confederación como concesión a los ciudadanos. Pero el rey de Prusia Guillermo I, contrario a esta decisión, dijo que el negro, el rojo y el oro de la bandera eran "colores salidos de la suciedad de la calle".

La Confederación Germánica desapareció en 1866 con la Guerra Alemana, cuando alemanes hubieron de luchar contra alemanes, esto es —las tropas confederadas contra los prusianos. Los prusianos fueron los vencedores y éstos decidieron los nuevos colores de la bandera alemana: negro-blanco-rojo, combinación de los colores prusianos, blanco y negro, y los de las ciudades hanseáticas, rojo y blanco.

Tras la Primera Guerra Mundial, la bandera negra, blanca y roja se convirtió en símbolo de la derrota. Y los colores del estado autoritario monárquico-militarista eran odiosos para muchos. Liberales y socialdemócratas querían volver al negro-rojo-oro.

Y comenzó una nueva etapa en esta disputa. La cuestión secundaria de si la combinación de colores de la bandera debía ser negro y rojo con blanco o con oro contribuyó a la decadencia de la República de Weimar. Cuando, en 1919, la Comisión Constitucional votó sobre este particular, la votación no fue secreta —cosa excepcional—, y cada miembro tuvo que revelar públicamente su elección. El resul-

tado fue un compromiso: la bandera de Alemania sería negra, roja y oro, y la empleada en el comercio negra, blanca y roja. Esta decisión no satisfizo a nadie y la polémica continuó. Para ponerle fin, el canciller Luther ordenó en 1926 que ambas banderas se colocasen siempre juntas. Esta decisión fue causa de tumultos, y una semana después el canciller fue destituido. La polémica se agudizaba, y los conservadores, partidarios del negro-blanco-rojo, llegaron a decir que la bandera negra, roja y oro era "la bandera de los judíos".

En 1935, Hitler puso fin a esta disputa. Él creó una bandera única del Reich, de la nación y del comercio. Sus colores eran el negro, el blanco y el rojo. Era la bandera con la esvástica.

En 1949, iniciada la nueva etapa histórica de Alemania, se optó nuevamente por los antiguos colores de la libertad: negro-rojo-oro.

23. Estrecho y anguloso, duro y pesado

La estrechez / la apretura: negro, 50% · gris, 22% · marrón, 10%
Lo anguloso: negro, 20% · gris, 16% · plata, 12% · marrón, 10% · azul, 8%
Lo duro: negro, 45% · plata, 16% · gris, 9% · azul, 9%
Lo pesado: negro, 54% · marrón, 18% · oro, 8% · gris, 8%

Los espacios negros parecen mucho más pequeños que los blancos. Los muebles negros dominan el espacio; su presencia es más ostensible, parecen más pesados y macizos.

Debido a su fuerte contraste con el entorno, el negro se muestra anguloso y duro. Esta impresión óptica es transferida a las cualidades de los objetos negros. Un sofá negro parece más duro e incómodo que otro claro. Y los muebles negros enseguida parecen gastados, pues en ellos los arañazos se ven más. Cuando el negro no es inmaculado, pierde su elegancia.

El blanco resplandece, con lo que aumenta ópticamente su superficie, mientras que el negro concentra su efecto en los límites del objeto. Aunque los objetos negros parecen más pequeños que los blancos, el negro es el color de →lo grande. El efecto del negro es más poderoso que el del blanco, por eso en la →fig. 48 se reconocen primero los perfiles, y en la →fig. 49 primero el vaso. El negro siempre nos impresiona más.

24. El color más objetivo. El color favorito de los diseñadores

Form follows function —la forma sigue a la función—, tal es el *leitmotiv* del clásico diseño moderno. Significa la renuncia a los ornamentos, a los patrones superfluos y a los colores superfluos. Todo se vuelve "neutro": negro, blanco o gris.

La renuncia al color da lugar a la objetividad y la funcionalidad, las virtudes del diseño.

En los objetos de lujo, la renuncia al color permite que el lujo se evidencie por sí mismo. El negro es la renuncia más ostensible al color, y también la renuncia más ostensible a toda exhibición, por eso es el negro el color más respetable.

Durante bastante tiempo estuvo de moda entre los diseñadores el estilizar objetos corrientes como productos de diseño pintándolos de negro. En los escritorios negros de los diseñadores todo era negro, desde los sujetapapeles hasta los afilalápices.

Todo lo que aparecía como producto de la técnica más moderna era negro: aparatos de televisión, equipos de música, cámaras fotográficas o relojes de pulsera. El color debía desaparecer, y la técnica ocupar el primer plano. Cuanto menos nueva es una técnica, cuanto más cotidiano es un aparato, más colores recibe de sus diseñadores.

Y así ha sido siempre. El primer color que tuvieron los automóviles fue, naturalmente, negro. Henry Ford decía entonces que cualquier color quedaría bien en un automóvil, pero durante decenios, el color del célebre modelo T fue negro.

En general, la combinación de negro y blanco la asociamos a lo inequívoco e incluso a la verdad. En el ajedrez y en todos los juegos en los que decide la habilidad del jugador, y no el azar, los colores son blanco y negro. Cuando entre el negro y el blanco se da una relación funcional —como la que hay, por ejemplo, entre el papel blanco y las letras negras en él impresas—, el, en otro caso negativo, negro cobra un nuevo valor. En este contexto, el negro es mejor incluso que el rojo: los "números rojos" significan pérdida, y los números escritos en negro, ganancia.

El *black box* era originalmente la caja negra del mago, dentro de la cual se producen extrañas transformaciones. El *black box* pasó a ser luego un concepto de la técnica de la información, que designa aquellos sistemas que procesan datos desconocidos arrojando otros datos que el sistema detalla, como los de los vuelos de los aviones, todos ellos concretos y precisos. El *black box* se convirtió en símbolo de los hechos objetivos, aunque no se sepa cómo se producen tales hechos.

Lo que está en "negro sobre blanco" adquiere un mayor significado que lo que sólo se ha oído, pues lo escrito tiene jurídicamente mayor valor probatorio. "Está en negro sobre blanco", se dice hoy en alemán para indicar que lo que está impreso parece tener un grado mayor de verdad. Y como la verdad no puede adornarse, los textos impresos en colores son menos creíbles.

El efecto psicológico de los textos impresos en negro sobre blanco es tan poderoso, que los humanos tendemos a creer más en lo que dice la letra impresa que en nuestras propias experiencias.

Una fotografía en blanco y negro parece tener mayor valor documental que otra en color. El director Sergei Eisenstein renunció al color en sus películas pues pensaba que renunciando a la atracción del color, la forma y el contenido podían recibir mayor atención. Esto era lo que pensaba sobre el tema.

En un mundo tan multicolor, el negro y el blanco son los colores de los hechos objetivos.

25. Manipular con colores

Los colores influyen en el tamaño y el peso de las cosas. ¿Hasta qué punto pueden los objetos manipularse por medio de los colores? He aquí un ejemplo impresionante, tomado de la prensa, que muestra los efectos de los colores: un empresario estadounidense, cuyos empleados se quejaban de que tenían que cargar con cajas demasiado pesadas, decidió cambiar el color oscuro de las mismas por el blanco. El resultado fue que las quejas cesaron; los empleados sentían que las cajas blancas eran mucho más ligeras.

Se pueden citar otras historias semejantes como prueba de la manipulabilidad humana, y entre manipulabilidad y estupidez no parece haber ninguna diferencia. Pero lo que debería demostrar la estupidez de otros casi siempre demuestra únicamente la estupidez de un planteamiento. Lo típico de estas "demostraciones" es que en ellas se ignora la experiencia.

Se demuestra que las cajas claras parecen más ligeras que las oscuras —y ésta es una experiencia universal. Las mayoría de las cajas de color claro usadas para transportar mercancías son de cartón, un material poco estable e inadecuado para contenidos pesados. Para las mercancías pesadas se emplean cajas de madera. Y la experiencia nos dice que cuanto más oscura es la madera, más resistente es la caja y mayor peso parece admitir. Pero todos estos efectos del color tienen un límite en la experiencia. Las personas cuyo trabajo consiste en cargar con cajas son expertas en pesos, y no se dejan engañar con cambios de color.

Todos estimamos de forma automática el peso de un objeto antes de levantarlo. Este acto se hace consciente cuando se comprueba que esa estimación era equivocada —porque por ejemplo, se había agarrado mal el objeto, lo cual podría haber tenido fatales consecuencias para la espalda.

Nota: las "pruebas" de manipulación nos llegan siempre de Estados Unidos. Para quienes creen en tales manipulaciones, éste es el país de las posibilidades ilimitadas. Trucos que en nuestro continente serían descubiertos al instante, se convierten allí en verdades científicas. Los estadounidenses se vengan publicando pruebas de la estupidez humana "demostradas en Europa".

En general puede decirse que, cuanto mejor se conocen las propiedades de un objeto, menor efecto tienen las manipulaciones. ¿Qué es más pesado, un tubo de color negro o un tubo de color blanco? Casi todo el mundo dirá que ambos son igual de pesados, pues lo saben por experiencia. ¿Qué es más pesado, un dado de gomaespuma negra o un dado de mármol blanco? Naturalmente, todo el mundo dirá que es más pesado el dado de mármol blanco. Lo que un objeto parezca pesar, en la mayoría de los casos tiene más relación con el material que con el color.

Todo efecto es una suma de experiencias.

BLANCO

El color femenino de la inocencia.
El color del bien y de los espíritus.
El color más importante de los pintores.

¿Conoce usted más blancos que los esquimales? 67 tonos de blanco
 1. ¿No es el blanco un color? ¿O es un color primario?
 2. El comienzo y la resurrección
 3. El color del bien y de la perfección
 4. El color de la univocidad
 5. El blanco femenino
 6. Nombres de pila y colores
 7. Limpio y esterilizado
 8. El color de la inocencia y de las víctimas sacrificiales
 9. El luto blanco
10. El color de los muertos, los espíritus y los fantasmas
11. La moda del blanco
12. El blanco político
13. El blanco de los esquimales y el blanco de la Biblia
14. El color del diseño minimalista
15. El blanco es vacío, ligero y está siempre arriba
16. Alimentos blancos
17. El blanco de los artistas
18. El cuello y el chaleco blancos: símbolos de estatus
19. ¿De qué color vestían las novias?
20. Reglas sobre el color y el atavío de la novia y de los invitados

¿Conoce usted más blancos que los esquimales?
67 tonos de blanco

Por ejemplo, el "blanco de plomo" no es un blanco grisáceo, sino un blanco conocido desde antiguo por los pintores y, aunque hecho con plomo, un blanco radiante. Nombres del blanco en el lenguaje ordinario y en el de los pintores:

Albayalde
Blanco abedul
Blanco alabastro
Blanco albino
Blanco aluminio
Blanco amarillento
Blanco antiguo
Blanco azúcar
Blanco azucena
Blanco beige
Blanco cal
Blanco ceniza
Blanco cisne
Blanco clown
Blanco creta
Blanco crudo
Blanco de España
Blanco de Krems
Blanco de plomo
Blanco de zinc
Blanco dental
Blanco diamante
Blanco grisáceo

Blanco harina
Blanco invierno
Blanco isabelino
Blanco jazmín
Blanco lana
Blanco leche
Blanco Luna
Blanco manteca
Blanco marfil
Blanco mármol
Blanco moho
Blanco nácar
Blanco nieve
Blanco opaco
Blanco ópalo
Blanco pan
Blanco papiro
Blanco perla
Blanco plata
Blanco porcelana
Blanco puro
Blanco queso
Blanco rábano

Blanco satinado
Blanco sebo
Blanco sucio
Blanco titanio
Blanco tiza
Blanco viejo
Blanco yeso
Cáscara de huevo
Cerusa
Clara de huevo
Color anémico
Color champaña
Chamois
Crema
Descolorido
Incoloro
Palidez cadavérica
Piel pálida
Rubio oxigenado
Rubio platino
Ultrablanco

1. ¿No es el blanco un color? ¿O es un color primario?

El blanco es, según el simbolismo, el color más perfecto. No hay ningún "concepto blanco" de significado negativo. Pero la perfección impone distancia: sólo el 2% de los encuestados nombró el blanco como su color preferido. Y casi el 2% de los hombres y el 1% de las mujeres lo nombraron como el color menos apreciado.

Al color blanco le acompaña siempre, como al negro, la pregunta: ¿es un color? No, si se habla de los colores de la luz. Pero en el sentido físico, en la teoría óptica, el blanco es más que un color: es la suma de todos los colores de la luz. En el arco iris, la luz incolora se descompone en sus siete colores: rojo, naranja, amarillo, verde, azul, añil y violeta. Como color de la luz, el blanco no es propiamente un color.

Por eso el blanco era para los impresionistas, tan atentos a los colores de la luz, un "no color". A pesar de ello usaban el color blanco, pues en la pintura el blanco, a diferencia del negro, no puede obtenerse mezclando colores. Los impresionistas empleaban el blanco incluso más que los pintores de otras épocas, pues los cuadros impresionistas se pintaban sobre un fondo blanco, mientras que antes se hacía sobre un fondo castaño o gris.

Cuando se habla de los colores de las cosas, los de cualquier material o sustancia, y de los colores como sustancias contenidas en tubos, frascos, cuencos o latas, hay que repetir la pregunta anterior: ¿es el blanco un color? La respuesta es entonces: sí, y, además, es el más importante de todos los colores.

Entre los colores de la luz y los colores de los pintores y de los materiales hay una diferencia fundamental: es la diferencia entre la teoría óptica y la práctica de nuestra visión.

Ningún otro color se produce en cantidades tan grandes como el blanco. Para todos los pintores es el color más importante, y todos los pintores lo tienen siempre en su paleta, la mayoría incluso en tonos distintos. Los tubos de blanco para los pintores son siempre los más grandes. Como color material, el blanco es el cuarto color primario, pues no puede obtenerse de la mezcla de otros colores.

Por lo que se refiere al simbolismo, el blanco es también indudablemente un color. Lo que es blanco no es incoloro. Y al blanco asociamos sentimientos y cualidades que nunca asociaríamos a otros colores.

2. El comienzo y la resurrección

El comienzo: blanco, 45% · verde, 22%
Lo nuevo: blanco, 28% · amarillo, 13% · azul, 12% · verde, 11% · plata, 9%

El comienzo es blanco. Cuando Dios creó el mundo, lo primero que ordenó fue: ¡Hágase la luz!

El simbolismo del blanco comienza con referencias a la luz. En italiano, blanco se dice *bianco,* en francés *blanc,* y en alemán blank. En griego, "blanco" es *leu-*

kós, que recuerda el verbo alemán *leuchten* [brillar, iluminar]. En muchas lenguas fueron "blanco" y "negro" las primeras palabras: las que designaban la diferencia entre claridad y oscuridad, entre el día y la noche. Esta es la diferencia más fundamental en el mundo del color.

Pero con el paso de los milenios cuando esta diferencia estaba totalmente asumida fueron apareciendo nombres nuevos de colores a partir de experiencias igualmente importantes. El nombre de un alimento ha servido en muchas lenguas para nombrar un color: así tenemos, en alemán, *weiß* [blanco] y *Weizen* [trigo], en inglés *white* y *wheat,* en sueco *vit* y *vete. Weißbrot* [pan blanco] es en alemán *Weizenbrot* [pan de trigo], como *Weißbier* [cerveza blanca] es *Weizenbier* [cerveza de trigo].

El comienzo del mundo fue también el comienzo del mal. Pero en todas las religiones hay también un comienzo del bien: la resurrección, la superación del pecado. Y el color de la resurrección es el blanco.

Siempre se ha representado a Cristo resucitado con una túnica blanca. También los resucitados se presentan ante Dios vestidos de blanco. Hay un domingo blanco, el de Resurrección, que para los niños católicos es el día de su primera comunión. La Hostia, que simboliza el cuerpo de Cristo, es blanca. Y los niños visten de blanco cuando son bautizados, momento en que comienza su vida cristiana.

Hasta no hace mucho, las jóvenes tenían su día de la "puesta de largo". Todavía se conserva esta costumbre en ciertos círculos de la buena sociedad, y las jóvenes hacen su presentación social con un traje de noche blanco.

El huevo blanco es un símbolo del comienzo. Según un mito muy extendido, el mundo nació de un huevo. El huevo también es en el cristianismo símbolo de la resurrección: Cristo resucita en Pascua, y por eso hay huevos de Pascua. En ciertos países se comen en el día de san Silvestre o Nochevieja buñuelos o tortitas de la suerte, que se hacen sólo con ingredientes blancos: huevos, harina y leche.

La leche, el primer alimento que recibe el ser humano es de color blanco. En la historia de la Creación del hinduismo, el mundo nace de un mar de leche. También en el ajedrez existe la regla de que quien tiene las blancas empieza.

3. El color del bien y de la perfección

El bien: blanco, 42% · azul, 18% · oro, 15%
La verdad: blanco, 35% · azul, 23% · oro, 21%
Lo ideal / la perfección: blanco, 26% · oro, 19% · azul, 17%
La honradez: blanco, 35% · azul, 22% · oro, 16%

Blanco, azul y oro son los colores de la verdad, la honradez y el bien. El blanco junto al oro y el azul: no se puede imaginar un acorde más adecuado a las mencionadas cualidades. El blanco puro toma del oro la pompa material, y el proteico azul se convierte junto al blanco en color de las virtudes espirituales.

Blanco es el color de los dioses: el dios Zeus se aparece a Europa como un toro blanco, y a Leda como un cisne. El Espíritu Santo se presenta como una paloma blanca. Cristo es el blanco cordero. El unicornio blanco es el animal simbólico de la Virgen María. Y los ángeles son representados casi siempre vestidos de blanco y con alas blancas. El demonio en cambio tiene alas negras —casi siempre alas de murciélago.

Cuando los animales blancos no son considerados dioses, tienen relación con lo divino. En la India, las vacas blancas son encarnaciones de la luz. En China, la garza blanca y el ibis son aves sagradas que simbolizan la inmortalidad. Las grandes aves blancas son mensajeras de la felicidad enviadas por el cielo, por eso se dice que a los niños los trae la cigüeña.

El color de los dioses se convirtió también en el color de los sacerdotes. El blanco ha sido desde la antigüedad el color predominante en las vestiduras sacerdotales.

En la Iglesia católica, el blanco es el color litúrgico de las festividades mayores. En Navidad, en Semana Santa y en todas los días festivos en honor de Cristo, de la Virgen y de aquellos santos que no fueron mártires (para los días de los mártires, el color pertinente es el rojo de la sangre), los sacerdotes católicos visten de blanco en la misa. A veces las vestiduras están tan ricamente bordadas en oro, que el blanco apenas se ve.

Fuera de estos blancos oficios y fuera de las iglesias, sólo el Papa viste de blanco. En la Iglesia Católica rige una regla sobre el color: cuanto más alto el rango eclesiástico, más claro el color de la vestimenta. El párroco viste de negro, el obispo de violeta, el cardenal de rojo, y el papa de blanco. El blanco es el color del rango supremo.

También reyes y reinas visten de supremo blanco en las más grandes ocasiones, así como en las coronaciones. La reina Isabel de Inglaterra pronuncia su discurso anual de apertura del parlamento vestida siempre con traje blanco →fig. 53.

La piel más noble era antiguamente la de armiño. Es la piel de un animal pariente de la comadreja, que en verano es de color pardo, y en invierno muy blanco, excepto en la punta de la cola, que es siempre negra. Los mantos reales solían tener el cuello de armiño con motas negras. Sólo los reyes podían llevar piel de armiño. Cuando el príncipe Carlos fue coronado príncipe de Gales en 1969, vestía un manto con piel de armiño, y la corona, preparada para aquella ocasión, estaba revestida de armiño con las características notas negras.

Los gobernantes elegidos democráticamente participan también del simbolismo del color blanco. No es casual que la residencia del presidente estadounidense sea la Casa Blanca.

También en la moda tradicional masculina es el blanco el color supremo. Internacionalmente la *white tie* —*cravate blanche* en Francia— es de rigor en las invitaciones a los grandes bailes. Pero esto no significa que el invitado deba acudir con una corbata blanca, sino algo muy distinto: los caballeros deben vestir frac, uno de cuyos complementos es siempre una pajarita blanca. Sólo los camareros usan con el frac una pajarita negra. Un invitado sólo puede usar pajarita negra con esmoquin. La *white tie* indica también cómo deben vestir las damas: traje de noche largo. Es-

tas clásicas y supremas vestimentas festivas pueden verse todos los años en las ceremonias de entrega de los premios Nobel. Incluso el poco convencional Günter Grass vistió un frac con chaleco y pajarita blancos cuando recibió el premio Nobel de literatura en 1999. Y las damas de la casa real sueca escucharon los discursos con sus típicos trajes de baile de amplio vuelo.

El blanco es el color absoluto. Cuanto más puro, más perfecto. Y cualquier añadido disminuye su perfección.

4. El color de la univocidad

La univocidad: blanco, 36% · negro, 25% · azul, 13% · rojo, 10%
La exactitud: blanco, 20% · negro, 17% · azul, 16% · plata, 8%

La univocidad y la exactitud son los lados fuertes de la verdad. Blanco o negro, sí o no: nada puede haber entre ellos. En ambos conceptos se obtiene el acorde blanco-negro-azul.

Pero la verdad es algo más diferenciado que la mera decisión entre dos extremos. La apariencia puede engañar: "también las vacas negras dan leche blanca", y "de un huevo blanco sale un pollito negro", se dice en Alemania. Quien quiere convertir lo negro en blanco, se empeña en un imposible; quiere "lavar a un moro" para dejarlo blanco, o "encontrar un cuervo blanco", como también se dice en Alemania. Blanco contra negro; la lucha del bien contra el mal en sus múltiples variaciones. El día contra la noche; el ángel contra el demonio; la dulce Blancanieves —que lleva el blanco en su nombre— contra la bruja malvada. Y en las películas del Oeste, los forajidos llevan sombreros negros, mientras que los buenos usan sombreros blancos.

En inglés, *white* significa también "decente". Y una "mentira blanca", *a white lie,* es una mentira cortés o una mentira piadosa. El blanco lo vuelve todo positivo.

5. El blanco femenino

La voz baja: blanco, 30% · rosa, 15% · gris, 12% · azul, 10% · plata, 8%

"Blanco" es el nombre de color más comúnmente usado como nombre de pila, pero sólo de mujer. "Blanca" es en italiano *Bianca,* y en francés *Blanche* y *Blanchette;* del nombre celta "Genoveva" proviene *Jennifer,* y del romano "Candida" el inglés *Candy,* y el nombre inglés *Fenella* y el irlandés *Finola* significan también "blanca". También hay nombres de flores blancas usados como nombres de mujer; así *Jasmine, Lili, Camilla* y *Margarita. Daisy* es el nombre americano de la margarita. La

Daisy más célebre es Daisy Duck —pato (hembra) blanco. En el apartado siguiente se recogen todos los nombres de pila que tienen relación con colores →Blanco 6.

El blanco es femenino y es noble, pero también es débil. Simbólicamente, sus colores contrarios son el negro y el rojo, colores del poder y de la fuerza. Su contrario psicológico es sobre todo el marrón. No hay ningún acorde en el que el blanco esté junto al marrón, pues nada puede ser a la vez puro y sucio, como nada puede ser a la vez ligero y pesado. El blanco es el color de la voz baja, y el acorde blanco-rosa-gris contiene todos los colores moderados y discretos.

En el simbolismo chino, el blanco pertenece al femenino yin. Y la astrología lo vincula a la Luna, símbolo también de lo femenino. Pero como el Sol es dorado, es lógico que sea el color plata el tono que conviene a la Luna, de ahí que la mayoría de los astrólogos sustituyan el blanco por el plata →Plateado 8.

De acuerdo con la división medieval de los temperamentos en cuatro clases, a cada uno de los cuatro temperamentos un color determinado,

> el rojo es el color de las personas de temperamento sanguíneo,
> el amarillo, el de los coléricos,
> el negro, el de los melancólicos,
> y el blanco, el de los flemáticos.

El blanco es el color de los caracteres tranquilos y pasivos.

6. Nombres de pila y colores

El significado de los nombres se remite al lenguaje primigenio. En el caso de algunos nombres también son posibles otros significados, pero aquí sólo damos los que guardan relación con colores. La distinta frecuencia de los nombres femeninos y masculinos respecto a un color indica que, socialmente tal color se siente más como color femenino que como color masculino, o a la inversa.

Nombres blancos de mujer	Nombres blancos de varón
"La blanca": Alba, Albine (latín), Bianca (ital.), Blanca (esp., suizo), Blanche, Blanchette (fran.), Candida (latín), Candy (ing.), Fenella (ing.), Finola (irlan.), Fiona (celta), Genoveva, Gwendolin (celta), Jennifer (ing.), Nives (ital.), Zuria (vasco)	"El blanco": Albin (latín)

Nombres de flores:
Anémona, Azucena, Camilla,
Daisy (ing.: margarita), Jasmin, Yasemine,
Lelia (holandés: Lilie), Lili, Lily,
Magnolia, Margarita,
Rosalba (ital.: rosa blanca),
Birke (al.: abedul,
árbol de corteza blanca)

Perla blanca:
Margarita (latín), de donde provienen:
Margarethe, Marga, Grete, Rita, Gitta,
Maggie, Marjorie, Margot; Pearl (ing.)

Nombres negros de mujer	Nombres negros de varón
"La negra", "la oscura": Melanie (griego), Pamela (ing.), Morena (ital.), Laila, Leila (persa), Maura (latín: la mora)	"El negro", "el oscuro": Blacky (ing., sólo nombre familiar), Kerry (irlan.), Krishna (indio), Mauritius (latín: el moro), de donde se derivan: Mauricio, Maurice, Morris, Moritz

Nombres rojos de mujer	Nombres rojos de varón
Scarlett (ing.: rojo escarlata), Ruby (ing.: Rubin), Susanna (hebr.: lirio rojo)	"El rojo": Robin (ing.), Robinson (hijo de Robin), Roy (celta), Rufus (latín), Adam, Adán (bibl.: hecho de arcilla roja), Hyazinth (fran.: granate; piedra preciosa) Derivados del germánico "hroth", que significa "gloria" y "fama" ("Ruhm", en al.), y lingüística y simbólicamente emparentados con "rot" (rojo), son los nombres Robert, Roger, Roland, Rudolf, Rüdiger (Ruy) y Ruprecht (Ruperto)

Nombres azules de mujer	Nombres azules de varón
"La azul celeste": Coelestine (latín), Celestina (esp./ital.),	"El azul oscuro": Douglas (celta)

Celina, Celine (fran.),
Selina, Seline (ing.), Sinikka (fin.),
Urdina (vasco), Safira (bibl.)

Nombres de flores:
Bluette (fran.: centaura),
Iris (latín), Akelei (al.: la flor aguileña)

Nombres verdes de mujer	Nombres verdes de varón
"La verde": Chloe (fran.), Esmeralda (esp.) Nombres de árboles y plantas: Flora (latín: diosa de la vegetación), Heide, Heidi (al.: campiña), Ivonne, Yvonne (fran.: tejo), Laurenzia (latín: laurel), de donde se deriva: Laura, Lauren, Lauretta, Lorella, Loredana; Dafne (griego), Linda, Linde (tilo), Olivia (latín: olivo), Phyllis (grieg: hoja), Silva, Silvia (latín: selva, bosque), Witta (ant. altoalemán: bosque)	Nombres de árboles y plantas: Florian (masc. de Flora), Ives, Yves (fran.: tejo), Laurentius (latín: laurel), de donde se derivan Laurin, Lars, Lorenzo; Oleander (ital.); Oliver (latín: olivo), Silvan (latín: selva, bosque), Silvester, Wito (ant. altoalemán: bosque), de donde se derivan Veit, Vito, Guido

Nombres amarillos de mujer	Nombres amarillos de varón
"La rubia": Flavia (latín), Bionda, Biondetta (ital.), Blondie (ing.: nombre familiar) Ginger (ing.: genjibre), Amaranta (flor amarilla)	"El rubio": Flaviano, Flavio (latín)

Nombres violetas de mujer	Nombres violetas de varón
Nombres de flores: Erika (brezo, erica), Hortense, Hortensia, Jolande, Yolanda (griego: violeta), Lila (fran.: lila), Malwine, Malvina (malva), Viola (latín: violeta), Violeta, Violet (ing.), Violetta (ital.)	

Nombres rosa de mujer	Nombres rosa de varón
"La rosa": Rosa (latín), Rose, Rosi, Rosalie, Rosalía, Rosita, Rosella (ital.), Sita, Rhoda (griego), Roda, Rosika, Rosetta (ital.: rosita), Rosina (latín: de color rosa),	
Nombres dorados de mujer	**Nombres dorados de varón**
"La dorada": Amarilla (griego: Amaryllis) Aurora (latín), Aurelia, Aranka (húngaro), Aurica (rumano), Golda (ing.), Goldie (ing.), Goldchen (judío), Orella (vasco), Reja (ruso), Zlata (eslovaco), Zora (ilirio)	"El dorado": Aurelio, Aurelius (latín), Aurèle (fran.), Gildo (ant. altoalemán), Zlatan (eslovaco)
Nombres plateados de mujer	**Nombres plateados de varón**
Berta (ant. altoalemán: brillante), Febe (griego: radiante)	Bert (ant. altoalemán: brillante)
Nombres pardos de mujer	**Nombres pardos de varón**
"La parda": Amber (árabe), Ambre (fran.), Brunella (ital.), Brunhilde (ant. altoalemán), Erda (diosa nórdica de la tierra), Úrsula (latín: osa), Bernadette (fran.: pequeña osa)	"El pardo": Björn (noruego), Bruno (latín), Duncan (irl.: guerrero pardo), Urs (latín/suizo: oso), Todos los nombres alemanes compuestos con "Bern" contienen el color pardo
Nombres grises de mujer	**Nombres grises de varón**
"La gris": Ash (americano: de color ceniza), Cendrine (fran.), Cinderella (ing.: cenicienta), Cindy (forma abreviada), Griselda (latín), Griseldis (fran.) Zelda (forma abreviada)	

7. Limpio y esterilizado

La pureza / la limpieza: blanco, 85% · azul, 8% · plata, 3%

La limpieza es exterior, y la pureza está por dentro, en el interior; y a ambas se asocia el color blanco: no hay alternativa.

Lo que ha de ser higiénico, ha de ser blanco. Sobre lo blanco, se puede ver cualquier mancha, lo cual permite controlar fácilmente su limpieza. A pesar de todos los colores de moda, la mayoría de la gente lleva ropa interior blanca.

La ropa blanca es de rigor cuando se manipulan alimentos: los cocineros, los panaderos y los carniceros siempre van vestidos de blanco. En cambio, los fruteros y los dependientes de supermercados, que venden productos no elaborados o empaquetados, pueden llevar ropas de cualquier color.

Las personas dedicadas a cuidar enfermos visten enteramente de blanco. Y el mobiliario de los hospitales es también blanco. La atmósfera esterilizada de los hospitales es un contexto en el que el color blanco suscita asociaciones negativas. Automáticamente nos imaginamos a un enfermo grave dentro de una cama de ropas blancas. Para hacer más agradable la atmósfera de los hospitales, se pintan sus habitaciones de amarillo claro o rosa pálido.

Aunque el blanco es el color preferido de los interiores —paredes pintadas o empapeladas de blanco—, las habitaciones de hotel blancas resultan desagradables. Cuando una habitación blanca es agradable y acogedora, lo es siempre gracias a los toques de color de los pequeños objetos personales. El ambiente absolutamente blanco, tan del gusto de los diseñadores, es en seguida decorado —"estropeado", piensan los diseñadores— con objetos y pósteres de color por quienes tienen que trabajar en él para contrarrestar la sensación de esterilidad del blanco.

8. El color de la inocencia y de las víctimas sacrificiales

La inocencia: blanco, 68% · rosa, 16%

El blanco es el color de lo no manchado por el negro pecado, el color de la inocencia. Para ahuyentar a brujas y demonios, los supersticiosos hacen la "triple ofrenda blanca", casi siempre de harina, leche y huevos. En la Biblia encontramos sacrificios de animales jóvenes y blancos, sobre todo para expiar culpas humanas. El animal típico de los sacrificios es el inocente cordero blanco. Jesús, que se sacrificó por los pecados de la humanidad, es el blanco cordero de Dios. El cordero sacrificado es siempre blanco, y el chivo expiatorio siempre negro.

Una azucena blanca es símbolo de paz, de pureza y de inocencia. La azucena blanca, también llamada "flor de la Virgen", simboliza la Inmaculada Concepción

de María. Y no es casual que sea la azucena: el capullo de esta flor es, por su forma y tamaño, muy parecido a un falo. Cuando el capullo se abre, la flor se parece a una trompeta, y según la antigua creencia, la Virgen quedó embarazada a través del oído, es decir, cuando oyó las palabras de Dios. Si la sexualidad es pecado, el blanco es el color de la inocencia.

9. El luto blanco

El blanco como la ausencia de color: tal es el significado del blanco en el luto. Los trajes de luto blancos no son de un blanco radiante ni de tejidos brillantes. Quien guarda luto blanco, lleva ropas mates. Como el luto negro, el blanco expresa la renuncia a la representación personal de la persona que lo lleva.

El luto blanco es el más acorde con la idea religiosa de la reencarnación, que no considera la muerte como una despedida definitiva del mundo. En Asia, donde esta idea está muy implantada, el color tradicional del duelo es el blanco →Negro 4.

También en Europa estuvo en otros tiempos difundido el luto blanco. En muchas regiones, las mujeres se colocaban en los entierros grandes paños blancos que les cubrían la cabeza y el tronco. El luto de reinas y princesas era blanco. Su estatus no les permitía vestir de negro, como las personas corrientes. También la Dolorosa es representada con vestiduras blancas.

10. El color de los muertos, los espíritus y los fantasmas

A los muertos se los envuelve en una mortaja blanca porque cuando resuciten deberán ir vestidos de blanco. Según la tradición, las flores y los cirios para los muertos han de ser blancos. Los rostros de los muertos pierden los colores de la vida, y el lenguaje poético alemán se refiere a los difuntos como los "palidecidos" (*Verblichene*).

En torno a la mortaja del difunto merodean las almas condenadas que no encuentran la paz en el más allá. Ciertas dinastías principescas tienen sus fantasmas particulares: entre los Hohenzollern merodea una "mujer de blanco", una antepasada que asesinó a su marido y a su hijo, y que ahora anuncia la muerte de otros pecadores de la familia.

En algunas regiones dicen que una mujer blanca pasea de noche por los prados. Es un demonio femenino de la fertilidad que, cuando encuentra a una pareja de enamorados, la "bendice", es decir, la mujer queda embarazada.

11. La moda del blanco

Después de la Revolución francesa, y una vez pasada la moda más dispendiosa de todos los tiempos —la de los trajes rococó—, llegó la moda del imperio (hasta 1830). Las damas sólo vestían el vestido-*chemise,* un vestido sencillo sin mangas ni cintura, ceñido bajo el pecho y escotado. Especialmente llamativos eran los tejidos: transparentes, vaporosos y blancos. ¿Por qué de repente se puso de moda una ropa tan sencilla?

La razón de este cambio en la moda fue una vez más un cambio en la sociedad. La Revolución francesa significó la victoria de la burguesía sobre la antigua nobleza. Ahora los burgueses deseaban imponer sus valores, y los valores de la burguesía eran: libertad, igualdad y fraternidad.

La moda del periodo rococó estuvo envuelta en artificialidad: cinturas apretadas, pantorrillas acolchadas, el cabello bajo una peluca y la cara cubierta de blanco. El ideal de libertad exigía el "regreso a la naturaleza", y la nueva moda buscaba, en lugar de corsés, un aspecto natural.

La moda antigua, creada por la nobleza, era una demostración de riqueza, y lo que los burgueses deseaban demostrar era grandeza espiritual. Renunciar a los valores externos exigía subrayar los valores interiores.

Si la moda uniformizante de los *jeans* en el siglo XX quiso ser expresión de una actitud progresista que no juzga a nadie por su aspecto exterior, la moda única del vestido blanco del siglo XIX manifestaba la pertenencia a un estrato social que quería representar los verdaderos valores de la cultura.

Napoleón favoreció en Francia el "estilo imperio", que en el resto de Europa era el estilo clasicista. En su teoría de los colores, Goethe describió así la moda de 1800: "Las mujeres van casi enteramente de blanco, y los hombres de negro." Los trajes negros eran desde hacía tiempo habituales para los días de fiesta, pero los blancos eran una novedad. Esta moda femenina blanca se convirtió en una moda mundial porque expresaba el ideal del clasicismo, porque era clásico-griega.

En aquella época, la burguesía soñaba con la antigua Grecia. Este sentimiento es patente en el pasaje más célebre de la *Ifigenia* de Goethe: "... buscar con el alma la tierra de los griegos ...". La antigua Grecia se idealizaba como una democracia perfecta, en la que los filósofos eran más importantes que los políticos y los hombres se valoraban según sus méritos en el dominio del saber y del arte. Este ideal fue el que permitió que Napoleón Bonaparte, miembro de una familia burguesa empobrecida, se erigiera en emperador.

Los arquitectos intentaron resucitar la antigüedad. El estilo clasicista se concebía como una recreación fiel del estilo griego. Todo era blanco.

La imagen típica que de la antigüedad se formó el clasicismo era la de los filósofos que paseaban vestidos de blanco dialogando entre blancas columnas de mármol; el único ornamento de sus vestimentas eran los pliegues de las mismas, y la única decoración arquitectónica, un relieve; la sencillez del blanco era sinónimo de sublimidad.

Entusiasmado por la blanca antigüedad, Goethe escribió: "Los hombres cultivados tienen cierta aversión a los colores". Cuantos más colores, más bárbaro el gusto, y en esto estaban de acuerdo Goethe y sus contemporáneos: "Los hombres que viven en estado de naturaleza, los pueblos rudos y los niños sienten una gran inclinación por el color en su máxima energía ...También sienten inclinación por lo multicolor."

Goethe se equivocaba en lo concerniente al gusto de los cultivados griegos. Después de publicar su teoría de los colores, los estudiosos de la Grecia clásica descubrieron que los templos griegos, y hasta las estatuas, estaban pintados. Los muros de los templos estaban pintados con frisos tanto por su cara exterior como por su cara interior, los motivos vegetales de las columnas eran verdes, y las figuras de mármol tenían sus ropas pintadas de diversos colores; la piel de las estatuas tenía un color natural, y en sus ojos había incrustadas piezas de vidrio de color. Lo que a Goethe y a sus contemporáneos parecía tan perfecto no eran sino ruinas que habían perdido su capa de color.

En 1817, el anticuario británico William Gell escribía lo siguiente sobre los colores recién descubiertos de la antigua Grecia: "Ningún pueblo ha mostrado jamás tanta pasión por los colores suntuosos". Goethe no pudo dar crédito a este descubrimiento.

La moda femenina del clasicismo a la griega renunció a los colores pero contaba con otro tipo de atractivos: las mujeres extravagantes vestían como las diosas griegas, y con sus telas transparentes parecía que iban casi desnudas. No les faltaba ni las sandalias con correas de cuero hasta las pantorrillas. No llevaban medias, sino adornos de oro en los dedos de los pies. La moda establecía que el vestido, el calzado y las alhajas no debían pesar juntos más de 250 gramos. Un detalle curioso era que el bolso de mano debía tener forma de vasija griega. La mundana Madame de Récamier aparece en el retrato pintado por Jacques-Louis David sobre un sofá —que tiempo después se llamó *récamiere*— vistiendo una *chemise* blanca que no se distingue de un camisón de noche. Su cabello es corto y rizado, como el de las estatuas griegas. Madame de Récamier recibía a sus amigos descalza, también como las estatuas, incluso a los 65 años.

Pero vestir de diosa no era lo más acertado en los climas fríos: muchas mujeres murieron de pulmonía, la "enfermedad de las muselinas", se decía entonces, pues los vestidos eran de muselina, una batista muy fina y transparente.

La moda de estilo griego era demasiado poco práctica para durar. Pero el blanco continuó siendo el color más elegante durante decenios. El blanco indicaba el estatus social de la mujer. Las damas de blanco tenían criadas encargadas de mantener inmaculada la blancura de sus trajes.

Con la moda del blanco nació también el traje de novia blanco →Blanco 19.

12. El blanco político

El significado político más notorio del color blanco es la señal de rendición. Quien no quiere o no puede seguir combatiendo, muestra una bandera blanca. El 29 de abril de 1945 se pidió a la población de Múnich, a través de la radio, que colocara sábanas en las ventanas para que la ciudad pudiera esperar en paz a los soldados americanos sin oponer ninguna resistencia. Las sábanas eran las banderas blancas de la capitulación. Hitler se suicidó el 30 de abril de 1945, y el 8 de mayo del mismo año toda Alemania colgaba sábanas en las ventanas, pues era el día de la capitulación sin condiciones, que dejaba ya atrás la Segunda Guerra Mundial.

Como color de banderas, el blanco, el color divino, ha sido casi siempre el color de la realeza, y como color de los movimientos políticos, el de la monarquía absolutista. El primer movimiento cuyos partidarios se llamaron a sí mismos "Los Blancos" surgió en 1814 en Francia tras la caída de Napoleón, cuando los Borbones se propusieron recuperar el poder. Lucharon bajo una bandera blanca con la flor de lis y propagaron el blanco como color de la monarquía —de origen supuestamente divino. Al "terror rojo" de la Revolución sucedió el "terror blanco" de la Restauración.

En la Revolución rusa (1918-1920) lucharon los "rojos" contra los "blancos", los comunistas contra los defensores del despotismo zarista.

En 1871 se encendió en Italia una nueva polémica en torno a la cuestión de cuánto poder debía tener el Papa y cuánto el rey. La "fracción blanca" apoyaba al rey, y la "fracción negra" representaba a la religión. El Papa estuvo así, excepcionalmente, del lado negro.

13. El blanco de los esquimales y el blanco de la Biblia

La "muerte blanca" es la muerte por congelación. En invierno, muchos animales cambian a blanco el color de su piel para hacerse invisibles sobre la nieve. Los osos polares tienen bajo su pelo blanco una epidermis muy negra para recibir mejor los rayos solares que atraviesan el pelo.

El frío acorde del invierno es —para nosotros, europeos, no para todo el mundo— blanco-gris-plata-azul. Soñamos con "Navidades blancas", que sin la nieve son "Navidades verdes". Para nosotros, el blanco más blanco es el de la nieve. Nada es tan blanco como la nieve recién caída sobre la que brilla el sol.

Los esquimales tienen —y esto forma ya parte de la sabiduría popular— muchos nombres para el color blanco; a menudo leemos en reportajes periodísticos que disponen de 40 o más palabras distintas para el color blanco. Esto puede parecer extraño, pero es comprensible teniendo en cuenta que los esquimales viven adaptados a un mundo blanco. Pero los lingüistas han demostrado que las palabras no se refieren al color blanco, sino a la nieve y sus distintas consistencias. Los esquiadores europeos también conocen múltiples términos especiales referidos a la

nieve. Pero los esquimales, como auténticos expertos en nieve, no tienen ninguna palabra que la designe, esto es, ninguna palabra genérica que comprenda todos los tipos de nieve.

El asombro ante el sorprendente mundo de los esquimales, nos hace olvidar que los pueblos especializados en algo concreto tienen numerosos términos especiales para referirse a aspectos o variedades del mismo. Que los italianos tienen 500 variedades de pasta es algo que leemos con frecuencia, pero, ¿cuántos italianos serían capaces de emplear todos esos términos? Seguramente no todos los esquimales conocen las 40 palabras refcrentes a la nieve. ¿Y cuántos tonos de blanco conoce un dentista?

Sin embargo, cuanto más se especializa uno en un campo determinado, más se amplía su vocabulario relativo a ese campo. Quien estudia los colores, puede reconocer y nombrar más colores que alguien que tiene problemas para distinguir el lila del rosa.

¿Y cómo diferencian los esquimales el blanco de una oveja del blanco de un perro de trineo? Muy sencillo: el primero es "blanco oveja", y el segundo "blanco *husky*".

Cuanto menores son las diferencias de color, más dependen de los objetos, y la impresión del color queda entonces determinada por ciertas cualidades especiales, como, por ejemplo, el brillo de una piel.

En los países donde apenas hay nieve o no la hay en absoluto, las comparaciones son muy distintas. En los textos bíblicos apenas encontramos la expresión "blanco como la nieve", abundando en cambio las expresiones "blanco como la leche", "como el lino puro" o "como la luz". En el *Cantar de los Cantares* de Salomón, que cuenta los amores entre un hombre y una mujer, ambos muy terrenales, encontramos una comparación particularmente bella: "Hermosa eres, mi amiga... Qué espléndidamente blancos brillan tus dientes, cual ovejas recién esquiladas cuando vuelven del abrevadero." Un piropo que hoy seguramente dejaría a cualquier mujer estupefacta.

14. El color del diseño minimalista

La objetividad / la neutralidad: blanco, 44% · gris, 18% · azul, 11% · plata, 6% · negro, 6%

El blanco y el negro son los colores preferidos por los diseñadores técnicos, pues como "no colores" no se apartan de la función de los aparatos. Para los técnicos, el color es mera decoración, pues los aparatos funcionan aunque no tengan colores.

El estilo minimalista del diseño técnico entendía la estética como una liberación de todo ornamento y de todo color. Los arquitectos minimalistas diseñaron edificios que eran blancos por fuera y por dentro; para ellos el único objeto de inte-

rés eran las líneas arquitectónicas, y a menudo manifestaban bien poco interés por las necesidades de los habitantes y los visitantes de esos edificios.

El diseño posmoderno devolvió el ornamento y el color a los objetos. El color y el ornamento volvieron como expresión de viveza e ingenio. Pero el blanco continuó siendo el color principal también en el diseño posmoderno —ahora se ha convertido en un color de fondo sobre el cual los demás colores ganan en vistosidad.

Sin duda los colores parecen más luminosos sobre un fondo negro que sobre un fondo blanco, por lo que los diseñadores prefieren presentar sus diseños sobre fondo negro →fig. 58. Pero el negro es inadecuado para las grandes superficies y como color de los espacios habitables, pues en estos casos su fuerza no permite que los demás colores resalten, sino que los mata.

Todo estilo que halle aceptación en amplios círculos nace de alguna necesidad auténtica. Sólo entonces puede percibirse un estilo como algo adecuado a los tiempos, y no como una imposición. El blanco no es un color de moda; es simplemente un color moderno.

El perfume más comprado del mundo, el Chanel nº 5, se vende desde 1920 encerrado en una caja blanca con letras negras. La única decoración de la caja son unos cantos negros →fig. 59. Esta sencillez produce la impresión de que el Chanel nº 5 es el perfume de los perfumes, un perfume atemporal. Y ciertamente parece serlo.

15. El blanco es vacío, ligero y está siempre arriba

Lo ligero: blanco, 37% · amarillo, 21% · rosa, 12% · plata, 8% · azul, 8%

Donde está presente el blanco, no hay nada. En muchos idiomas, "blanco" equivale a "vacío". En francés, una "voz blanca" es una voz insonora, y una "noche blanca" una noche de insomnio, como en español una noche pasada en blanco. En español y en italiano, "cheque en blanco" es un cheque ya firmado, pero sin ninguna cantidad especificada en él.

"Album" es "blanco" en latín, y un álbum es un libro vacío, en blanco, que ha de llenarse con recuerdos y fotografías.

Con el concepto de lo vacío suele relacionarse también la ausencia de sentimientos, y el blanco es, con el gris, el color de la insensibilidad. También el blanco resplandeciente es un color frío.

Blanco es también el color de lo desconocido. En los mapas antiguos, los territorios en blanco eran los aún inexplorados. En alemán, una expresión cortés para referirse al desconocimiento de alguna cosa es hablar de "una mancha blanca".

Lo que está vacío, es ligero. Lo ligero se asocia a lo claro, y el blanco, el color más claro, es también el más ligero. Esta vinculación también es conocida en la vestimenta. La ropa veraniega es clara, y la invernal oscura. Las prendas claras reflejan los rayos solares, por lo que son más frescas.

Sin embargo, los campesinos de los países meridionales han vestido durante siglos de negro. ¿Por qué? Porque la tierra y el barro eran omnipresentes en sus labores, y el agua era demasiado preciada para derrocharla cada día en lavados. Muchos pueblos del desierto visten túnicas negras que cubren el cuerpo desde la cabeza hasta los pies, dejando una abertura sólo para los ojos. Este atuendo consta además de varias capas, bajo las cuales se conserva el aire fresco de la casa, donde el individuo se ha vestido.

Por experiencia, todos esperamos encontrar las sustancias ligeras encima de las pesadas, y, por tanto, también los colores ligeros sobre los pesados; éste es un principio estético. Una carta breve, una notificación de pocas líneas, cualquier texto que no llene una hoja de papel, es más agradable de ver y leer si el espacio sobrante es más grande arriba que abajo. El espacio superior siempre debe ser mayor que el inferior, pues de lo contrario se tiene una impresión de inestabilidad, parece que el texto se va a caer.

Una habitación en la que los colores están invertidos, esto es, con suelos blancos y techo negro resulta desconcertante para nuestro sentido espacial. Parece que el techo va a caerse sobre nosotros, al tiempo que nos invade la sensación de que perdemos el suelo bajo nuestros pies. Quien entra en un espacio con el suelo claro y el techo oscuro, encoge la cabeza y, a cada paso que da, mira inseguro al suelo.

16. Alimentos blancos

En los alimentos, el blanco es con frecuencia signo de depuración —de que han sido decolorados artificialmente. El azúcar blanco es un producto decolorado, ya que originalmente el azúcar es moreno, y el arroz blanco, que naturalmente es marrón, es arroz descascarillado. Los alimentos blancos tienen un aspecto más atractivo, pero los consumidores han aprendido que con el color muchas veces desaparecen también ciertas cualidades nutritivas.

La margarina es un producto artificial que existe desde fines del siglo XIX. Su nombre es distinguido y adecuado a su color blanco: "margarina" viene de *márgaron,* que en griego significa "perla". Otro producto, que no es un alimento, pero no por eso menos conocido, es la crema Nivea. Nivea es una palabra latina cuyo significado se hace evidente si se coloca un acento en la i: nívea, esto es, del color de la nieve. Tal era en otros tiempos la manera de inventar nombres de marcas.

A la carne de ternera y de pollo se le llama "carne blanca" no sólo porque su color es más claro que el de la "carne roja", sino también porque contienen menos grasa y tienen menos valor nutritivo. También el "pan blanco" tiene menos valor nutritivo y menos gusto que el "pan moreno". Y el vino blanco, cuyo color es más bien amarillento, parece tener menos grados de alcohol que el vino tinto, aunque la mayoría de las veces no es así.

La combinación de colores típica de los productos congelados y de las bebidas espirituosas que se beben muy frías es blanco-azul. Y cuando se enfatiza la condición de producto fresco, la combinación típica de colores es blanco-verde.

Los alimentos blancos han adquirido un atractivo contradictorio: parecen finos y puros, y a la vez artificiales e insustanciales. De la tendencia contraria a consumir alimentos más naturales surge la paradoja de que el azúcar moreno y el arroz negro sean más caros que los mismos productos decolorados. Los productos naturales son ahora los verdaderos artículos de lujo.

Los alimentos blancos pueden tener en principio muy diversos gustos. El azúcar es blanco, pero también la sal y la harina. Por eso el color blanco es ideal para confundir a las personas en los tests. Si se llena un salero de detergente y se pide a alguien que diga qué sabor tiene el polvo que hay en el salero, dirá que salado; si se hace lo mismo con un azucarero, supondrá que su sabor es dulce; y si el mismo detergente se comprime, dándole la forma de una tableta, parecerá que su gusto es neutro. Se puede dar al detergente en polvo incluso el aspecto de un caramelo de menta o de la nata montada —todo el mundo dirá que tiene el gusto correspondiente a su aspecto exterior. Pero, en cuanto lo prueben, todo el mundo advertirá enseguida que se trata de detergente.

Este ejemplo nos muestra en qué medida el efecto de un color depende del conocimiento previo. Y también nos muestra que la razón interviene antes y después de cada efecto emocional.

17. El blanco de los artistas

Todo el mundo conoce la creta. Pero pocos saben de qué se compone. La creta procede de los caparazones de moluscos y otros pequeños animales marinos —del cretácico. En la pintura se usa la creta para preparar lienzos, y también el yeso, que es un mineral blanco molido. Las barras de tiza para las pizarras escolares y los lápices pastel no están hechos con creta, sino con yeso.

El blanco más conocido de los pintores está hecho con plomo. Es el blanco de plomo o albayalde. Los antiguos egipcios ya conocían este blanco. El modo más antiguo de producirlo consistía en añadir vinagre a un recipiente lleno de gres; sobre el vinagre se colgaban delgadas placas de plomo, se cerraba el recipiente y se enterraba en estiércol de caballo. El estiércol aportaba calor, y después de unos meses los vapores del vinagre habían corroído el plomo reduciéndolo a un polvo blanco. Ese polvo se dejaba secar y se molía para hacerlo más fino. Mezclado luego con un aglutinante se usaba en pintura artística y para blanquear paredes, y mezclado con grasa se empleaba también como cosmético.

En la época en la que comenzó la fabricación industrial de colores, el blanco de plomo empezó a producirse en grandes cantidades. El blanco de plomo es tóxico, y en aquellos tiempos no existían medidas de protección para los trabajadores, mu-

chos de los cuales enfermaban de parálisis y morían. Como ningún hombre quería trabajar en esas fábricas, se empleó a mujeres. George Bernard Shaw describió su situación en toda su crudeza: hacia 1900, las mujeres que no eran lo suficientemente ricas como para casarse ni lo suficientemente hermosas como para ser prostitutas, a menudo tenían que elegir entre arruinar su salud en las fábricas de blanco de plomo o morir de hambre. Muchas se "tiraban al río", pues morir ahogadas era entonces la forma de suicidio típica de las mujeres.

El blanco de plomo se llama también albayalde y blanco de Krems. Ningún otro blanco cubría tan perfectamente las superficies hasta que en 1930 apareció en el mercado el blanco de titanio. Éste es un pigmento artificial de origen mineral, producto del tratamiento químico del mineral de titanio, que es de color negro profundo. El blanco de titanio no sólo es el blanco más blanco, sino también, y después de experimentar con él, el mejor blanco para todas las técnicas pictóricas, además es totalmente inocuo.

18. El cuello y el chaleco blancos: símbolos de estatus

Hace tiempo, el color de la camisa que llevaba un hombre en el trabajo era signo de su rango profesional. Los obreros vestían camisas azules o grises. En una camisa blanca podía reconocerse a los superiores, cuyo trabajo no manchaba. El color de los cuellos de las camisas era en Inglaterra y en Estados Unidos indicativo de la clase social: los *blue-collar workers* eran los obreros, y los *white-collar workers,* los oficinistas. En sus primeros años, la firma IBM obligaba por contrato a sus empleados a llevar siempre camisa blanca. Hasta 1970 no empezaron a aceptarse las camisas de colores en los empleados, y hasta 1990 entre ejecutivos y directivos.

La camisa blanca recién planchada era un símbolo de estatus cuando aún no había lavadoras ni tejidos resistentes. Los cuellos y los puños estaban abotonados a las camisas, de modo que no era preciso lavar y planchar la camisa entera. Las amas de casa más prácticas disimulaban con tiza la suciedad de los bordes.

Para que las prendas blancas se mantuvieran blancas, se las colocaba sobre la hierba. La hierba blanquea porque desprende oxígeno, y el sol y el aire decoloran los tejidos. Hoy se emplean como decolorantes la lejía y el agua oxigenada.

Los tejidos sintéticos son blanquísimos, pero las fibras sintéticas en su estado original son de color gris. Se tiñen con luminosos colorantes blancos. Sin embargo, estos tejidos amarillean con los lavados y no se pueden decolorar, pues los productos decolorantes destruyen el colorante blanco. Los detergentes especiales para tejidos sintéticos contienen partículas fluorescentes que hacen brillar el blanco, son lo que llamamos "blanqueantes".

Aún hoy las camisas más elegantes son las camisas blancas. Y cuanto más elevada la posición profesional, más conservadora es la vestimenta. De ahí la expre-

sión "delincuencia de cuello blanco" en referencia a quienes cometen fraudes o estafas en ciertos círculos financieros; o que se hable de "operaciones limpias" cuando se evita el derramamiento de sangre. Casi siempre se trata en estos casos de dinero oculto al fisco que fluye por oscuros canales hacia "cajas negras" pero cuando este tipo de operaciones salen a la luz pública, los implicados suelen salir "limpios" de ellas.

Si limpio equivale a blanco, la expresión "tener las manos limpias" significa que la conducta de quien así las tiene es intachable —en todo caso, que es imposible demostrar lo contrario. Aquí el simbolismo tiene una tradición más antigua: quien en la antigua Roma aspiraba a un cargo político, debía primero presentarse en público, y en este acto el aspirante vestía siempre una toga blanca. El blanco radiante se llama en latín *candidus*, y por eso llamamos hoy a los aspirantes a cargos políticos "candidatos".

19. ¿De qué color vestían las novias?

El traje de novia blanco con corona y velo no es ninguna tradición antigua. La moda de la novia de blanco nació en el siglo XIX.

¿Cómo vestían antes las novias? Simplemente usaban sus mejores prendas; no había una moda. Ciertamente había novias ricas que vestían de blanco, como María de Médicis, que en 1600 casó con Enrique IV —los cronistas describen su vestido de seda blanco, bordado con hilo de oro, adornado con piedras preciosas y con una cola dorada. Pero María de Médicis no creó con ello ninguna moda blanca —según otros cronistas, María se casó con tanto oro sobre el vestido, que la seda blanca no podía verse—. A pesar de estos lujos, no puede decirse que tales atavíos fueran propios de las bodas. Durante siglos no hubo ningún color determinado para las novias, ni tampoco un estilo establecido; ni siquiera existió la idea del "traje de novia".

En *Romeo y Julieta,* de Shakespeare (1597), la condesa Julia Capuleto debe casarse por deseo de sus padres con el conde Paris. Julia tiene catorce años, que en su época era una edad adecuada para casarse. Todo estaba preparado desde hacía tiempo para una gran fiesta; se había contratado a los veinte mejores cocineros del país... pero la noche anterior a la boda, la madre de Julieta pregunta qué vestido llevará la novia. Julieta examina con su doncella los arcones y escoge un vestido que no se describe —el tema está resuelto. La condesa Julia no iba a llevar ningún vestido nuevo, no era costumbre hacerlo—.

En *El matrimonio de los Arnolfini* (1434)[9], de Jan van Eyck, podemos ver cómo se celebraban las bodas en el siglo XV. El cuadro es célebre no sólo como obra sobresaliente de la historia de la pintura, sino también porque es uno de los primeros que muestra, a personas reales en situaciones reales en lugar de santos. Los colores no son en él simbólicos, sino realistas. La señora Arnolfini se casó con un vestido pomposo de color verde luminoso. La pareja de novios dio su promesa ma-

trimonial en su casa, lo cual era muy común entonces, y les bastó con un testigo. El testigo de este casamiento fue el pintor, como consta en una inscripción del cuadro, que no era sólo un recuerdo de la boda, sino más bien un acta de matrimonio. El matrimonio era entonces algo parecido a un negocio, un negocio que sólo podía ser importante para las gentes adineradas; en él contaban los derechos hereditarios, reflejados en el cuadro con claro simbolismo: el novio da a la novia no la mano derecha, sino la izquierda —y los espectadores del cuadro sabían así que se trataba de un "matrimonio de mano izquierda", es decir: la novia renunciaba a los derechos hereditarios, se supone que en favor de los hijos de un matrimonio anterior del señor Arnolfini, bastante mayor que ella. La jovencísima novia (Giovanna Cenami) estaba a todas luces embarazada, pero no era ninguna mancha; al contrario: estaba excluido el riesgo de un matrimonio estéril; además el matrimonio virginal no era todavía un ideal. Sorprendentemente, los historiadores del arte no se cansan de afirmar que la novia no estaba embarazada, sino que sólo se seguía la moda de la época, según la cual el ideal de belleza lo encarnaban las mujeres de vientre hinchado. Pero hay muchos datos que apoyan la tesis del embarazo: la novia coloca una mano sobre su vientre, gesto típico de la embarazada, que también en la pintura simboliza el embarazo. Y sobre todo: cualquier observador de aquella época podía reconocer enseguida que la novia no era virgen, pues lo evidenciaba su tocado. Las mujeres casadas llevaron durante siglos el cabello recogido, y en los lugares públicos una especie de velo colocado a modo de gorra o cofia. Por el contrario, en las pinturas religiosas se reconoce siempre a la Virgen por sus cabellos largos, lo propio en una mujer virgen. Pero la señora Arnolfini cubre su cabello, un cabello peinado de modo especial y propio de las mujeres casadas: recogido a izquierda y derecha como formando dos cuernos —dos cuernos del diablo que debían ahuyentar los celos de las esposas. Los espectadores actuales no encuentran del todo normal que una novia esté encinta y, por este motivo, creen que es poco probable que en aquella época, en que la moral era todavía más rígida, se pintase a una novia en estado. Pero la historia nos resuelve el misterio: cuando se pintó el cuadro de los Arnolfini no existía aún el matrimonio por la Iglesia, algo que hoy nos resulta difícil de creer.

"El matrimonio es un asunto mundano", sentenció Lutero, queriendo decir que el matrimonio no tiene nada que ver con la Iglesia. En la Iglesia católica hay siete sacramentos o acciones que infunden la gracia divina, y el matrimonio es uno de ellos, pero a diferencia de los del bautismo, la comunión, la eucaristía o la ordenación sacerdotal, el del matrimonio no lo otorga la Iglesia; simplemente los contrayentes se comprometen a llevar una vida que sea del agrado de Dios (en la Iglesia evangélica, sólo el bautismo y la eucaristía son sacramentos). Como la Iglesia no casaba, era indiferente cuándo la novia quedase embarazada.

La influencia de la Iglesia en las bodas empezó con el concilio de Trento (1545-1563). Entonces se dispuso que todo matrimonio se celebrase ante un párroco. Pero la ceremonia no tenía lugar en el interior de la iglesia, sino delante del pórtico. Hasta el siglo XIX, las personas de "buena familia" no se casaban ni siquiera delante del pórtico, sino en su domicilio particular o en algún salón, adon-

de acudía el párroco para oficiar el enlace. Allí se levantaba un altar provisional, que inmediatamente después de la ceremonia se retiraba para seguir con el banquete y el baile.

Poco a poco fueron estableciéndose los rituales de las ceremonias religiosas, pero no así la moda en la vestimenta. Mientras hubo normas sobre los colores de los trajes, las Iglesia las apoyó, y todo lujo era condenado. Un vestido para usarlo sólo un día era pecado. Para esta ocasión, las mujeres vestían sus mejores prendas. Entre las damas de la corte del rococó, lo más común eran los vestidos de baile muy escotados; entre las novias campesinas, el traje de los domingos; y las mujeres de la burguesía vestían casi siempre de seda negra.

En la novela de Charlote Brontë, publicada en 1847, *Jane Eyre,* la protagonista, institutriz de una casa rica, posee exactamente tres vestidos: uno para el verano, otro para el invierno y un tercero para ir a la iglesia. Y para la boda recibe un vestido nuevo de lana gris.

La primera mujer que se casó conforme a la moda actual fue la novia más famosa del siglo XIX: la reina Victoria de Inglaterra, que en 1840 contrajo matrimonio con el príncipe Alberto de Sajonia-Gotha. La reina vistió un traje de satén natural blanco y algo que causó sensación: un velo de novia. Una novia con velo en la cabeza era algo nuevo, pues el velo sólo se llevaba después de la boda.

El velo de novia de Victoria se interpretó entonces como el velo de una monja, de modo que ella se presentaba ante el altar como novia de Cristo. Pero tras el deseo de la reina de llevar velo había otra intención: quería apoyar a la industria inglesa de los encajes, que luchaba contra su competidora francesa. El deseo de la reina se cumplió, y su velo de novia hizo furor. Luego, la reina llevó siempre en la cabeza lo que parecía un pequeño pañuelo de encaje.

Cuando, en 1853, se casó el emperador Napoleón III, su novia, Eugenia, llevó también un velo blanco. La muy elegante Eugenia eligió para su vestido un tejido poco habitual: terciopelo blanco.

En aquella época, las novias reales determinaban la moda mucho más de lo que lo hacen hoy. Pero la nueva preferencia por el traje de novia blanco era también expresión del espíritu de la época. En 1808, Jacquard puso en el mercado la primera máquina tejedora, lo que abarató notablemente los tejidos. Y a partir de 1830 fueron apareciendo las primeras máquinas de coser. Con un traje de novia blanco, muchas mujeres podían realizar su sueño de ser reinas al menos por un día.

Pero la mayoría de las mujeres piensa de manera más práctica de lo que se cree. Examinando fotografías antiguas de bodas puede observarse que, hasta 1950, las novias prefirieron el práctico traje de seda negra, que luego podían volver a vestir en todas las fiestas, pero eso sí, con el velo blanco. Aunque los vestidos de novia son cada vez más asequibles, incluso los más vistosos, son muchas las novias que hasta hoy han renunciado al sueño de casarse de blanco.

20. Reglas sobre el color y el atavío de la novia y de los invitados

Un vestido blanco radiante, de tejido brillante, bordado o con encajes, de cintura ajustada y largo hasta los pies, más un velo: así es el traje de novia clásico. El blanco puro simboliza la virginidad de la novia, aunque son pocas las mujeres que hoy en día dan importancia al hecho de parecer que han llegado vírgenes al matrimonio. Por eso, algunas renuncian al blanco puro y prefieren el crema. La princesa Diana vistió un traje de color blanco crema. Su boda se celebró en 1981, y la prensa interpretó aquel color como que ella reconocía públicamente que no llegaba virgen al matrimonio. Estos matices ya no causan ningún efecto en la moral pública, mucho menos en el caso de novias que no pertenecen a la realeza.

Pero todavía hay leyes no escritas por las que algunas novias deben elegir un color determinado y no otro. Por ejemplo, muy pocas mujeres separadas vuelven a vestir de blanco y con velo cuando celebran un nuevo matrimonio. Y para muchos, una novia visiblemente embarazada con gran traje blanco es, incluso si se casa por primera vez, una imagen contraria a las buenas costumbres.

Mucha gente piensa que el lujoso traje blanco sólo es apropiado en las bodas religiosas, pues sólo la Iglesia puede legitimar la pompa en el vestir.

La moda nupcial está dirigida, como ninguna otra moda, a las mujeres jóvenes, pero a partir de la edad en que las experiencias cuentan más que las expectativas, las mujeres con traje de novia blanco parecen más dignas de compasión que conmovedoramente inexpertas. Esta limitación sólo es aplicable al traje de novia blanco, pues un sencillo vestido blanco se adapta a cualquier edad, incluso a una octogenaria que se case por quinta vez.

La que no desee o no deba casarse de blanco, puede muy bien llevar un hermoso vestido de boda —por ejemplo, de color rojo pasional o azul celeste, o con rosas estampadas o dorado, más un velo del mismo color. Un velo de color, ajeno al simbolismo cristiano, es un accesorio que puede llevar cualquier mujer. En todo desfile de alta costura se muestra al final un gran traje nupcial, y todos los diseñadores de moda presentan también trajes de novia en colores creativos.

Sólo hay una regla que todas las novias deben observar: su atuendo debe ser más lujoso que el de sus invitadas. En todas las demás celebraciones, lo válido es lo contrario: anfitriones y anfitrionas deben vestir más sencillamente que sus invitados. Especialmente cuando invitan en su propia casa. La anfitriona que dice a sus invitados que pueden acudir vestidos informalmente, pero ella exhibe un nuevo y elegante vestido de fiesta, no tiene que extrañarse de que los invitados se sientan incómodos y deseen marcharse cuanto antes. Si una anfitriona quiere lucir en una fiesta un traje de noche largo, debe advertir a sus invitadas de que conviene que acudan con traje de noche, y a sus invitados de que acudan con esmoquin. Los invitados tendrán entonces que seguir esa indicación si no quieren llamar la atención.

En una boda, todo gira en torno a la novia. Actualmente, muchas novias desean que su traje sea un secreto hasta el día de la boda. Sin embargo, el novio necesita

saber cómo es de lujoso el traje de ella. Un traje gris o azul oscuro con corbata sólo armoniza con un traje sencillo o un vestido corto blanco. Pero junto a una novia con un lujoso traje, el novio debe vestir un traje negro de tejido ligeramente brillante —y en ningún caso un esmoquin, que sólo se lleva de noche.

Tanto si la ceremonia es religiosa como si es civil, los invitados a la boda deben vestir con trajes elegantes de día. Los trajes de fiesta brillantes no son mal recibidos, pero tampoco son los más adecuados. Los caballeros deben vestir un traje de día con una corbata de su gusto. Si los novios desean otro tipo de vestimenta para sus invitados, deben hacérselo saber con antelación. El atavío informal es siempre inadecuado en las bodas. Quien opina que un casamiento no es más importante que una compra en un supermercado, no debe acudir a una boda.

Una particularidad de las bodas más elegantes es que en la ceremonia, el novio, y sólo el novio, viste un frac de color gris claro con corbata, el llamado *morning suit*. Los demás caballeros llevan trajes oscuros. Observando fotografías de bodas de la nobleza, a muchos les parece el novio acaso demasiado sencillamente vestido con su sencillo gris, pero olvidan que el *morning suit* es un frac.

En la mayoría de las bodas se celebra por la tarde una fiesta. La novia debe entonces dejar a un lado todo secretismo y decir si va a presentarse con traje largo o corto. Si es corto, ninguna de las invitadas podrá llevar uno largo para no ser el centro de atención. Si se espera que la novia vista un traje sencillo, ninguna de las invitadas podrá llevar un traje demasiado llamativo. El atuendo de la novia debe ser en esta ocasión el más hermoso de todos.

En 1998, cuando la princesa Gabriela de Leinigen contrajo, segundas nupcias con el Aga Khan, encargó al modisto parisino Christian Lacroix un traje de novia y el vestido para la fiesta. Pero no dijo que era para su boda, sino para asistir ella a la boda de una amiga. Como era su segundo matrimonio, no deseaba ningún traje blanco, pero entre sus ricos y nobles invitados tenía que vestir el traje más suntuoso, por lo que le pidió a Lacroix lujosos bordados y encajes. Pero el modisto, ignorante de todo, le respondió que eso sería inadecuado, pues de esa manera destacaría más que la novia.

Las invitadas a una boda deben tener en cuenta sobre todo que para ellas hay un color tabú: el blanco. Incluso si la novia se casa de rojo o de azul, ninguna invitada vestirá de blanco, pues si lo hace, daría la impresión de que ella quiere parecer la novia. Naturalmente, podrá llevar una blusa blanca o un vestido con dibujos blancos. Pero la novia es la única que puede llevar un traje blanco o un sombrero blanco.

NARANJA

El color de la diversión y del budismo.
Exótico y llamativo, pero subestimado.

¿Cuántos naranjas conoce usted? 45 tonos de naranja
1. En todas partes más naranja del que se ve: el color subestimado
2. El color exótico
3. El color lleno de sabor
4. El color de la diversión y de la sociabilidad
5. El color de lo impertinente y de la mala publicidad
6. Inadecuado, pero poco convencional
7. El color del peligro
8. El "tipo otoño"
9. La intensificación del amarillo
10. El color de la transformación y del budismo
11. La diversidad de colores naranjas en la India
12. El color de los Orange y de los protestantes

¿Cuántos naranjas conoce usted?
45 tonos de naranja

Muchos de los colores de la tierra, como el "siena natural", que contamos entre los tonos marrones, pueden contarse entre los naranjas. Incluso tonos rojos, como el rojo escarlata pueden considerarse tonos anaranjados por su alto contenido de amarillo. El artista lo sabe: junto a un rojo azulado, un rojo con una pizca de amarillo parece siempre naranja, y ese mismo rojo, con su poco de amarillo, parece, junto al amarillo, un rojo puro.

Nombres del naranja en el lenguaje ordinario y en el de los pintores:

Albaricoque	Colores de peces	Ocre claro
Amarillo azafrán	Minio	Ocre dorado
Amarillo caléndula	Naranja amarillento	Ocre rojo
Amarillo camello	Naranja cinabrio	Pardo anaranjado
Amarillo curry	Naranja de cadmio	Rojo anaranjado
Amarillo indio	Naranja de cromo	Rojo cangrejo
Amarillo Orange	Naranja dorado	Rojo cobre
Amarillo Sahara	Naranja fuerte	Rojo coral
Color de la naranja	Naranja melón	Rojo escarlata
Color de zanahoria	Naranja pálido	Rojo gamba
Color flamenco	Naranja pastel	Rojo ladrillo
Color mandarina	Naranja persa	Rojo langosta
Color melocotón	Naranja puro	Rojo zorro
Color salmón	Naranja sólido	Sanguina
Color teja	Ocre amarillo	Siena natural

1. En todas partes más naranja del que se ve: el color subestimado

El 3% de las mujeres y el 2% de los hombres nombran el naranja como su color preferido. Mayor es el rechazo: el 9% de las mujeres y el 6% de los hombres señalan el naranja como "el color que menos me gusta". (El naranja ha ganado claramente predilección en los últimos años, pues en 1988 el 14% de las mujeres y el 9% de los hombres lo nombraron como el color que menos les gustaba.)

El naranja tiene un papel secundario en nuestro pensamiento y en nuestro simbolismo. Pensamos en el rojo o en el amarillo antes que en el anaranjado y por eso hay muy pocos conceptos respecto a los cuales el naranja sea el color más nombrado.

El rojo y el amarillo, de los que resulta el naranja, tienen muchas oposiciones en su simbolismo. El naranja muestra a menudo el verdadero carácter de un sentimiento, pues el naranja une los opuestos rojo y amarillo, y refuerza lo que les es común.

El naranja, cuyo nombre procede del de un fruto en otros tiempos exótico, ha quedado como un color exótico. Su nombre es tan extraordinario, que no hay palabra alemana ni palabra inglesa que rimen con *orange*. Y lingüísticamente el color es tan extraño, que muchos piensan que el nombre "naranja" no puede tener un significado pleno sin añadidos explicativos; por eso se dice "de un naranja tal o cual" o "rojo anaranjado". Las cosas pueden ser negras, muy negras o negrísimas, o ser del blanco más blanco, pero no hay ninguna gradación de naranja. El naranja es aquí ejemplo insuperable de carácter proteico.

La singularidad del naranja altera nuestra percepción. A nuestro alrededor vemos menos naranjas de los que realmente hay. Hablamos del rojo del atardecer, aunque sería más exacto hablar de naranja, y lo mismo respecto del amanecer. Hablamos de cabellos rojos, zorros rojos o gatos rojos, pero estos rojos son en realidad anaranjados. También decimos que un metal está "al rojo" o que el hierro fundido es rojo, cuando el verdadero color es aquí el naranja. Y los peces dorados, no son dorados, sino anaranjados. El tigre es negro y anaranjado, y el zorro es anaranjado. Y los orangutanes jóvenes. Y el pico del mirlo macho.

Las tejas de nuestros tejados son más anaranjadas que rojas. ¿Y qué es más claramente naranja que la zanahoria, aunque digamos que su color es, como el de la sustancia llamada caroteno, rojo naranja? Los pelirrojos son propiamente pelinaranjas. Van Gogh se autorretrató con el pelo de color naranja.

Por todas partes hay naranjas; sólo hay que aprender a verlos.

2. El color exótico

Antes de que Europa conociera las naranjas, no existía el color naranja. Es inútil buscar una referencia a este color en libros antiguos. Todavía Goethe lo llamaba *Gelbrot,* esto es, "rojo amarillento".

La naranja es originaria de la India; *nareng* se llama allí. De la India pasó a Arabia, donde se llamó *narang.* Luego, los cruzados la trajeron a Europa. Cuando empezaron a cultivarse naranjas en Francia, los franceses transformaron *narang* en *orange* —con lo que el nombre del fruto tomaba reflejos dorados, pues oro en francés es *or.*

El naranjo es un árbol extraordinario; puede tener a la vez flores y frutos, y por eso fue símbolo de fertilidad. Desde que las novias se casan de blanco, el azahar, la blanca, pequeña como perla, e intensamente aromática flor del naranjo es la preferida para las coronas y ramos nupciales.

Hay también otra naranja procedente de China. Su nombre alemán es *Apfelsine,* que significa "manzana de China"; quizá provenga este nombre de la combinación de las palabras inglesas *apple,* manzana, y *sin,* pecado —¿sería la *Apfelsine* la manzana que Adán y Eva comieron en el Edén?

Las naranjas corrientes tienen pepitas, y su sabor es algo amargo, por lo que son ideales para hacer mermelada. Las chinas son dulces y no tienen pepitas. Pero la diferencia entre unas y otras está ya olvidada desde que se cultivan naranjas dulces y sin pepitas.

A las naranjas se las llamó en otros tiempos "manzanas del paraíso". En pinturas antiguas aparecen a menudo los frutos del árbol de la ciencia representados como naranjas —no se quería que se vieran las muy familiares manzanas como frutos que traen desgracias. También la mandarina procede de China. Como su color es el mismo que el de los trajes de los funcionarios chinos —los mandarines—, los portugueses les pusieron, irrespetuosamente, el mismo nombre. Poner el mismo nombre a un ministro y a una fruta, demuestra lo extraño que era para los europeos el color naranja.

3. El color lleno de sabor

Lo gustoso: naranja, 20% · oro, 16% · rojo, 16% · verde, 14%
Lo aromático: naranja, 27% · verde, 22% · marrón, 14% · amarillo, 12%

El naranja es el color con más aromas. El rojo es dulce, el amarillo es ácido, y las salsas agridulces de la cocina asiática son en su mayoría de color naranja. Muchas cosas que comemos son anaranjadas: albaricoques, melocotones, mangos, nísperos, zanahorias, copos de maíz, aliños de ensaladas, langostinos, salmón, langosta, caviar rojo, salchichas vienesas; también son comestibles las luminosas flores ana-

ranjadas de la capuchina y del calabacín. Muchos quesos tienen una corteza de color rojo naranja o amarillo naranja. Todo lo rebozado o asado, que cuando está en su punto decimos que está "dorado", es naranja. Un pollo cocinado con pimentón y curry es naranja. Y naturalmente lo es también lo cocinado con azafrán, como la bullabesa francesa.

Cuando bebemos una bebida de color naranja, al principio creemos que sabrá a naranja, aunque sea limonada coloreada. Pero esta confusión dura poco. Nuestras experiencias con el naranja son variadas, y aunque nadie espera que el salmón ahumado sepa a naranja, siempre esperamos que las cosas de color naranja sepan bien.

4. El color de la diversión y de la sociabilidad

La diversión: naranja, 18% · amarillo, 18% · rojo, 15% · azul, 12% · verde, 11%
La sociabilidad: naranja, 20% · amarillo, 19% · verde, 16% · azul, 13% · dorado, 8%
Lo alegre: amarillo, 30% · **naranja, 28%** · rojo, 16%

Color de la diversión, de la sociabilidad y de lo alegre; éste es el lado fuerte del naranja. El rojo y el amarillo separados contrastan demasiado entre sí para que puedan asociarse a la diversión en buena compañía, mientras que el naranja une y armoniza; sin él no hay diversión.

El naranja es complementario del azul. El azul es el color de lo espiritual, de la reflexión y la calma, y su polo opuesto, el naranja, representa las cualidades contrarias. Decía Van Gogh: "No hay naranja sin azul"; quería decir que el efecto del naranja es máximo cuando está rodeado de azul. Cuanto más intenso es un azul, es más oscuro. Cuanto más intenso es el naranja, más brillante es.

En el cuadro de Matisse *El gozo de vivir* →fig. 65, domina el acorde naranja-amarillo-rojo, y lo mismo en la representación abstracta del mismo sentimiento por Delaunay →fig. 66.

Epi, el bobo personaje de cómic de *Barrio Sésamo*, tiene naturalmente una cara de felpa anaranjada, a diferencia de la a menudo enfadada cara amarilla de Blas →fig. 64. Los payasos tienen el pelo naranja.

Dioniso, el que los romanos llamaban Baco, es el dios de la fertilidad, de la embriaguez y del vino; en suma: el dios de las diversiones mundanas. Dioniso viste de color naranja. En el culto de Baco no había sacerdotes, sino sacerdotisas, las llamadas bacantes. Llevaban vestimentas anaranjadas y coronas de laurel, y festejaban en ebrio éxtasis a su dios.

5. El color de lo llamativo y de la mala publicidad

Lo llamativo: naranja, 18% · amarillo, 16% · violeta, 16% · rojo, 13% · rosa, 12%

Entre las pocas cosas en que a muchos se les ocurre primero pensar con relación al color naranja, está lo llamativo. Con este mismo sentido forma también parte de los acordes de →la extraversión y →la presuntuosidad, para las que se nombra el naranja junto al presuntuoso oro.

Naturalmente, el llamativo naranja era el color que menos agradaba a la estética de colores decentes de la época de Goethe. Goethe llama al naranja "rojo amarillento". A veces lo llama también "cinabrio" o "minio", tal como lo llamaban los artistas de su época, o también "rojo escarlata", que es un rojo con una pizca de amarillo. El "rojo amarillento" es para Goethe "el color en su máxima energía", el que gusta a los niños, a los primitivos y a los bárbaros. Goethe escribe: "No es extraño que a los hombres enérgicos, sanos y rudos les guste especialmente este color. Se ha observado la predilección por el mismo en los pueblos salvajes. Y cuando los niños empiezan a pintar a su aire siempre agotan el cinabrio y el minio."

Con toda seguridad, Goethe pensaba también en sí mismo cuando escribió: "También he conocido personas cultivadas que no podían soportar el encontrarse en un día gris con alguien vestido con casaca escarlata." En la época de Goethe, la "casaca escarlata" era siempre la chaqueta de un uniforme: el encuentro con un policía o cualquier otro representante del Estado autoritario pudo despertar sentimientos poco agradables por motivos independientes del color.

Hace tiempo, muchos diseñadores publicitarios recurrían a lo llamativo ópticamente: hacían del naranja un color omnipresente. Las hojas publicitarias se imprimían sobre papel de color naranja, y cualquier texto publicitario se escribía con letras anaranjadas; con lo que cada vez más consumidores rechazaban esta publicidad que buscaba lo llamativo, se miraba maquinalmente por las dos caras las hojas anaranjadas y se tiraban a la basura sin leerlas. El naranja se convirtió así en el color de la publicidad no deseada.

Un raro ejemplo de buen diseño con el color naranja es la →fig. 62: en él se combina el color y la textura típicos de la cáscara de la naranja con la forma típica de la pera —un truco publicitario que vale la pena mirar dos veces.

6. Inadecuado, pero poco convencional

Lo inadecuado / lo subjetivo: naranja, 20% · violeta, 20% · rosa, 14% · gris, 12% · marrón, 10%
Lo frívolo / lo no convencional: violeta, 28% · **naranja, 22%** · amarillo, 11%
Lo original: violeta, 23% · **naranja, 19%** · plata, 12% · oro, 10% · rosa, 9%

El naranja, color de la diversión, es el color que se toma menos en serio. Por eso no es color para artículos caros y de prestigio.

Bhagwan Shree Rajneesh, fundador de la secta Bhagwan, ordenaba a sus adeptos que vistieran de color naranja, pero el propio Bhagwan nunca vestía de naranja, sino siempre de blanco, como si fuese Dios. Aunque Bhagwan poseía un centenar de Rolls-Royces, ninguno era de color naranja. Un Rolls-Royce naranja sería una contradicción: este color haría ridículo el lujo del automóvil.

El naranja es el más inadecuado de todos los colores, y esto tiene su base en la experiencia: durante decenios ha sido el color típico de los plásticos. Al comenzar la era del plástico, hacia 1970, los fabricantes estaban orgullosos de sus materiales artificiales, y como no hay ningún material natural naranja, este color se convirtió en el color típico de todos los plásticos. Entre los objetos de plástico, desde cubos hasta exprimidores de limones, no faltaban los de color naranja, y algunos eran a menudo exclusivamente anaranjados. Desde los destornilladores hasta las batidoras, todos tenían mangos o asas naranjas. Pero había un inconveniente: los compradores no podían elegirlos de otros colores. Al principio, el naranja era el color de la vanguardia del diseño moderno, y con el tiempo ha pasado a ser el color identificador del diseño de ayer y de anteayer.

Quien desconoce la hostilidad que los publicitarios sienten hacia la investigación, cree ver, detrás de estas modas cromáticas, astutas estrategias comerciales. Pero la realidad es que los estrategas comerciales se imitan unos a otros, esperando cada uno que el otro haya investigado los deseos de los usuarios. El fin de la era anaranjada no llegó porque se supo que el comprador deseaba ver otros colores, sino porque se demostró que los plásticos naranjas contienen colorantes muy tóxicos.

Como color de vestimenta, el naranja es de aquellos colores que, a diferencia del marrón o el gris, no se pueden llevar "naturalmente". No es un color que, como el negro o el blanco, se pueda llevar sin riesgo en todo momento y ocasión. Quien viste de naranja, quiere llamar la atención. Por eso es éste el color de lo frívolo o de lo original.

7. El color del peligro

Los venenos se identifican con una calavera sobre fondo naranja.

Las luces intermitentes de los automóviles son anaranjadas. El naranja más luminoso que puede verse es el de los atardeceres. El naranja es el color que más contrasta con el mar al margen de la luz que haya, por eso es el color de los botes, flotadores y chalecos salvavidas.

Naranjas son también los chalecos de seguridad de los trabajadores de las carreteras. Incluso los basureros alemanes visten de color naranja —en Francia llevan uniformes verdes, y en Estados Unidos blancos. En Francia se llama al ámbar de los semáforos *feu orange* —aunque es el mismo amarillo que en los demás países.

A pesar de las recomendaciones de los expertos en seguridad vial nadie elige un coche anaranjado, un color bien visible en la oscuridad y en la niebla. Mientras el automóvil sea un objeto de prestigio, la seguridad será menos importante que la apariencia. Un coche negro parece más caro que otro anaranjado, pero, en realidad, la pintura anaranjada es más cara que la negra porque los colorantes que necesita son mucho más caros que los negros.

8. El "tipo otoño"

Las prendas de vestir de color naranja se ven más en mujeres que en hombres, aunque a pocas mujeres les sientan bien. El naranja es un color presente en la moda veraniega, especialmente adecuado para mujeres de piel oscura o bronceada. En las de piel clara, el anaranjado resalta sobre la persona que lo lleva, que parece quedar en segundo plano.

En general sólo hay un tipo de mujer al que el naranja sienta de forma óptima, y es el llamado "tipo otoño" en el esquema de Jackson →Rosa 12. Al "tipo otoño" pertenecen aquellas cuya piel es de un tono naranja-dorado —incluso sin haberse bronceado al sol. Es difícil determinar el tono de la piel, y en todo caso sólo puede hacerse con luz natural. Las prendas que mejor sientan a los tipos "otoño" son las de tonos naranjas y marrones, pues estos colores subrayan el tono natural, naranja-dorado, de su piel.

Como en Alemania son muy apreciadas las prendas marrones, muchas alemanas creen pertenecer al "tipo otoño", pero la verdad es que este tipo es muy infrecuente. A él pertenecen Sofía Loren y Sarah Ferguson, duquesa de York. La duquesa es una auténtica "personalidad anaranjada": su cabello es rojo naranja, sus pecas son anaranjadas, y su divertida manera de ser es anaranjada. Nunca ofrece mejor aspecto que cuando viste de color naranja. Solamente aquellas personas a quienes el anaranjado sienta francamente bien son del tipo "otoño". El mejor test, según Jackson es que son del tipo "otoño" si les quedan bien los labios pintados de naranja.

9. La intensificación del amarillo

La extraversión: rojo, 27% · **naranja, 19%** · amarillo, 19% · oro, 10% · violeta, 8%
La actividad: rojo, 25% · **naranja, 18%** · amarillo, 18% · verde, 15%
La cercanía: rojo, 28% · **naranja, 12%** · amarillo, 12% · verde, 10%

El naranja está situado entre el rojo y el amarillo cuando se trata de sentimientos capaces de aumentar. La actividad puede ser amarilla cuando es ligera y serena, anaranjada cuando en ella hay inquietud, y roja cuando es intensa y enérgica.

El acorde amarillo-naranja-rojo es el acorde cromático de una intensificación. El aspecto dinámico del naranja es su aspiración al rojo. El rojo representa la culminación; el naranja, la transición al estado culminante. El naranja entra también en el acorde de →la excitación y la pasión.

Y el anaranjado es resultado de la combinación de la luz y el calor. Por eso crea un clima agradable en los espacios habitados. Su claridad no es tan hiriente como la del amarillo, y su temperatura no es tan sofocante como la del rojo. El naranja ilumina y calienta: la mezcla ideal para alegrar cuerpo y espíritu. Mezclado con blanco o matizado con marrón, el naranja pierde algo de su fuerza, pero nunca su calor. El naranja es un color femenino, pero aspira al rojo masculino.

10. El color de la transformación y del budismo

En China, el amarillo es el color de la perfección, el color de todas las cualidades nobles; el rojo es el color de la felicidad y del poder; y el naranja no se limita a estar entre la perfección y la felicidad, sino que tiene un significado propio y fundamental: es el color de la transformación.

En China y en la India, el nombre del color naranja no es el de la fruta sino el del azafrán, el colorante naranja que produce la "reina de las plantas" →Amarillo 11.

La idea de transformación constituye uno de los principios fundamentales del confucianismo, la antigua religión china. Es ésta una religión sin iglesias y sin sacerdotes, y su jefe supremo es el emperador. El poder terrenal y el poder espiritual están unidos, por lo que el confucianismo está orientado por igual hacia la vida en la tierra y hacia el más allá. Esta religión es fundamentalmente una filosofía de la vida.

Todo ser se concibe como resultado de la acción recíproca del yang, el principio masculino y activo, y el yin, el principio femenino y pasivo. Yang y yin no son contrarios rígidos, sino que se transforman uno en otro, porque nada permanece siempre igual. Nadie vive por sí mismo, sino que reacciona ante los demás. Toda transformación resulta de la acción recíproca de progreso y perseverancia y sólo la perseverancia lleva al progreso.

Los filósofos chinos interpretaron la vida y sus problemas en el *I Ching,* el libro de la sabiduría china, escrito hace 3000 años, y que encierra la sabiduría de Lao-Tse y de Confucio. I Ching traducido significa *El libro de las transformaciones.*

Ningún otro color simboliza mejor una transformación que el naranja. El amarillo y el rojo son opuestos, pero también están emparentados, se pertenecen, recíprocamente como el fuego y la luz, como los sentidos y el espíritu. A diferencia del cristianismo, el confucianismo no ve en los sentidos una fuerza enemiga del espíritu.

En cl arte asiático, el naranja desempeña el mismo papel que en el arte europeo el acorde de colores rojo-azul. El acorde rojo-azul, de tan múltiples significados, en nuestra cultura es capaz de representar todas las oposiciones. En la pintura asiática

vemos por todas partes dioses y hombres vestidos de naranja. Hasta el cielo puede ser naranja.

En la misma época que Confucio (551-479 a.C.) vivió Buda (560-480 a.C.). La religión monástica india no tardó en propagarse a China. Entre confucianos y budistas jamás hubo una guerra de religión. En el budismo, el naranja —el color azafrán— es el color de la iluminación, que según el pensamiento budista representa el grado supremo de perfección.

El naranja es, pues, el color simbólico del budismo. Anaranjadas son las túnicas de los monjes, hechas de una única pieza sin costuras que envuelve el cuerpo. Uno de los símbolos más importantes es el pez dorado, que simboliza la iluminación.

La bandera de la India es anaranjada-blanca-verde. En esta bandera, el naranja representa al budismo, pero también simboliza el "coraje" y la "disposición al sacrificio".

El Dalai Lama, cabeza de la iglesia tibetana, aparece siempre vestido en todos los tonos del naranja.

La razón más importante del gran aprecio que tienen en la India por el color naranja es que éste es el color de la piel de sus habitantes. Del mismo modo que los humanos de piel blanca idealizan el color blanco, aunque su piel no sea de un blanco radiante, los hindúes idealizan el color de su piel en el color del azafrán. En muchas pinturas hindúes se ven divinidades con la piel anaranjada →fig. 61. En todas las culturas los hombres representan a los dioses a su imagen.

11. La diversidad de colores naranja en la India

En la India se percibe el color naranja de manera más diferenciada que en Europa. Lo que para nosotros es un tono de amarillo, es en la India un tono de naranja. El "amarillo indio" obtenido de la orina de las vacas es el mismo tono naranja claro que Delaunay empleó en su cuadro *La alegría de vivir* →fig. 66. En la pintura India, muchos colores térreos, como el "ocre tostado" o la "terra di Siena", son tonos naranjas, pero para los europeos, son tonos pardos.

Hay muchas plantas que tiñen de color naranja. La más importante es el azafrán, originaria de la India oriental. En Europa, el azafrán era demasiado caro para teñir vestimentas enteras, pero en la India los nobles vestían enteramente con prendas teñidas de azafrán, y los tintoreros eran capaces de teñir de todos los colores que van del amarillo al rojo naranja intenso. Más barato era el alazor, el "falso azafrán" o "azafrán bastardo", cuyo uso estuvo muy extendido. El alazor es un cardo con flores anaranjadas que se cultivó por primera vez en la India y en China. De sus flores secas se obtienen dos colorantes distintos: uno amarillo, soluble en agua, y otro rojo, soluble sólo en alcohol. El amarillo es poco estable a la luz y palidece con el lavado. El rojo es estable a la luz y a los lavados. En Europa se separaron ambos colorantes; el amarillo disuelto en agua se utilizaba para teñir de este color y el co-

lorante restante servía para teñir de rojo escarlata. En Asia no se separaban los dos colorantes. Se apreciaba el característico cambio de color que sufrían los tejidos teñidos con alazor: cuanto más se lavaban más enrojecían. La separación de los colorantes habría significado una contradicción para el pensamiento asiático, pues, con el alazor, el amarillo se convierte en un color pasajero, cuando el amarillo es, según el simbolismo oriental, el color de los valores eternos.

También es posible teñir de naranja con las cápsulas de las semillas de un arbusto llamado bija. Las cápsulas, del tamaño de una ciruela, son maceradas y sometidas a fermentación en agua, y se obtiene una pasta roja empleada también como colorante de comestibles. La corteza roja del queso de bola sigue tiñéndose hoy día con bija.

La alheña es conocida como tinte para el pelo y la piel. Con alheña pueden teñirse también tejidos y cuero: el cuero toma con este tinte un color pardo rojizo, y la seda y el algodón un color naranja luminoso. El tinte se obtiene de las raíces del arbusto de la alheña, conocido desde antiguo: se han encontrado momias de princesas egipcias con el pelo teñido con alheña.

Para las ceremonias tradicionales, las mujeres indias se pintan adornos en las manos y los pies con alheña. Los hombres se teñían la barba. Y los árabes llegaron a teñir con alheña las crines de sus preciados caballos.

12. El color de los Orange y de los protestantes

El color nacional de los holandeses es el naranja. Es el color de su casa real: la casa de Orange —*Oranje*. Todavía por 1800 llamaban los alemanes a ese color *Oraniengelb* [amarillo de Orange].

La dinastía de los Orange era originaria de Orange, ciudad francesa de Provenza. Orange fue hasta el siglo XVIII un principado independiente, y los príncipes de Orange eran a la vez señores de los Países Bajos.

El más famoso de los Orange, el príncipe Guillermo I, organizó en 1568 la lucha de los holandeses contra los españoles, que habían ocupado el país. Guillermo I fue asesinado. Su familia prosiguió la guerra de liberación. Los Países Bajos no fueron liberados hasta 1648, bajo el gobierno de Guillermo II. El hijo de éste, Guillermo III, fue rey de Inglaterra e Irlanda tras el derrocamiento de los católicos Estuardo en 1689, con el nombre de Guillermo de Orange.

Como todos los de su casa, Guillermo de Orange era protestante, y por eso se llamó a los protestantes en Inglaterra y en Irlanda *orangemen*. El naranja se convirtió así en el color de la lucha contra los católicos. El color de los católicos irlandeses era el verde, el color nacional de Irlanda, que no podía sino ser también el color de la religión tradicional del país →Verde 19. La bandera irlandesa es tricolor: verde-blanco-naranja. La banda blanca entre el católico verde y el naranja protestante simboliza la paz entre las dos religiones.

El reino de Holanda tiene en su bandera nacional los colores rojo, blanco y azul —aunque, en honor de los Orange, a este rojo se le llama naranja, y los holandeses dicen que su bandera es *oranje-blanje-bleue*.

Cuando un miembro de la casa real cumple años, los leales súbditos colocan banderitas anaranjadas. La reina Beatriz aparece en muchas fotografías con rosas anaranjadas, y suele vestir también de color naranja, con tonos que pueden ir, desde un delicado color alabaricoque hasta un rojo con un poco de amarillo. En las competiciones deportivas internacionales, los fans holandeses animan a sus equipos vistiendo camisetas anaranjadas, y se hacen llamar los *oranjehemden* (camisetas anaranjadas). En Holanda, el naranja goza de mucha más predilección que en Alemania.

Y, naturalmente, esto se muestra también en el lenguaje: para los holandeses, las construcciones comparativas con la palabra "naranja" ("más-anaranjado", "anaranjadísimo") no son ninguna extravagancia lingüística, sino algo natural y adecuado a un color fuerte como el naranja.

VIOLETA

De la púrpura del poder al color de la teología, la magia,
el feminismo y el movimiento gay.

¿Cuántos violetas conoce usted? 41 tonos de violeta
 1. Color mixto, sentimientos ambivalentes
 2. Lilas, violetas y violencia
 3. ¿Cómo es el color púrpura?
 4. El color del poder
 5. El color de la teología
 6. El color de la penitencia y de la sobriedad
 7. El color más singular y extravagante
 8. El color de la vanidad y de todos los pecados "bonitos"
 9. El color de la magia, de la transmigración de las almas y de Géminis
10. Los colores de los *chakras* en el esoterismo
11. El color de la sexualidad pecaminosa
12. El color de lo original y de lo frívolo
13. El menos natural de los colores
14. El color del feminismo
15. El color de la homosexualidad
16. Color ambiguo y vacilante
17. El violeta de los artistas
18. "Lila, el último intento"

¿Cuántos violetas conoce usted? 41 tonos de violeta

¿Violeta o lila? Violeta es la mezcla de rojo y azul.
 El color lila contiene siempre blanco.
 Nombres del violeta en el lenguaje ordinario y en el de los pintores:

Azul brezo	Heliotropo	Rojo púrpura
Azul violáceo	Lavanda	Ultravioleta
Barniz de granza oscuro	Lila	Uva negra
Cambur morado	Lila orquídea	Violeta claro
Campánula violeta	Lila rojizo	Violeta cristal
Ciruela	Magenta	Violeta de cobalto
Color berenjena	Malva	Violeta de manganeso
Color feminista	Morado eclesiástico	Violeta de Parma
Color malva	Morado episcopal	Violeta pastel
Color mora	Pardo violáceo	Violeta púrpura
Endrino	Púrpura real	Violeta rojizo
Grana morada	Rojo azulado	Violeta sólido
Gris de Payne	Rojo Burdeos	Violeta ultramarino
Gris violáceo	Rojo cardenalicio	

1. Color mixto, sentimientos ambivalentes

El violeta es el color de los sentimientos ambivalentes. Las personas que lo rechazan son más que las que lo prefieren. El 12% de las mujeres y el 9% de los hombres lo nombran como el color que menos les gusta, mientras que sólo el 3% de las mujeres y de los hombres lo nombran como su color favorito.

Fuera de modas efímeras, el violeta nunca ha gozado de preferencias especiales. Del rechazo hacia él nace, en muchas personas, una resistencia a percibirlo de manera diferenciada, pues no saben distinguir el violeta del lila. La diferencia es que el violeta es la mezcla de rojo y azul, mientras que el lila es la de violeta y blanco.

La aversión a determinados colores no es ningún problema para quienes no trabajan con ellos, pero los artistas tienen que saber tratar con todos los colores, y conocer los efectos de cada uno. El profesor de la Bauhaus, Johannes Itten, obligaba a sus alumnos a usar con mayor frecuencia aquellos colores que menos les gustaban. Naturalmente, la mayoría de los alumnos descubría entonces que los colores menos apreciados eran de una belleza antes insospechada.

En ningún otro color se unen cualidades tan opuestas como en el violeta: es la unión del rojo y del azul, de lo masculino y de lo femenino, de la sensualidad y de la espiritualidad. La unión de los contrarios es lo que determina el simbolismo del color violeta.

El violeta tiene un pasado grandioso. En la antigüedad era el color de los que gobernaban, el color del poder. Este violeta es el color púrpura.

2. Lilas, violetas y violencia

El lila y el violeta son los colores que más raramente se ven en la naturaleza. Ambos reciben en la mayoría de las lenguas el nombre de las escasas flores o frutas de estos colores violeta o lila que existen. Así la violeta, la flor de la lila y, en español, el fruto del moral. La flor de la lila da nombre al violeta o morado claro; en inglés es *lilac,* en francés *lilas* y en alemán *lila*. Y la violeta, *violet* en inglés y *violette* en francés, da nombre a su color. En alemán, el nombre de la flor es *Veilchen,* y el de su color *violett,* pero el origen común es evidente.

La violeta da su nombre incluso al elemento químico yodo: en griego clásico, violeta es *ion,* de donde se deriva yodo (*iodes*=de color violeta). Cuando el yodo se calienta, desprende vapores de color violeta.

Es curiosa la proximidad fonética de "violeta" a "violencia". En italiano, violeta es *viola,* "violencia", *violenza,* y *violare,* violar. En Inglaterra y en Francia, "violencia" es *violence,* y violación, *violation*. Es históricamente plausible que esta relación tenga que ver con el color púrpura, pues el púrpura violado era en la antigüedad el color de los poderosos. De ese modo, el color de la violeta se convirtió, junto al nombre de la púrpura, en el color del poder y de la violencia.

3. ¿Cómo es el color púrpura?

Cuando se pregunta cómo es el color púrpura, la mayor parte de la gente inmediatamente señala un rojo luminoso y ligeramente azulado que los pintores llaman "rojo carmín". Pero esto ocurre solamente cuando se pregunta a alemanes. Si se plantea la misma pregunta a los estadounidenses y a los ingleses, señalan como de color púrpura típico algún objeto de un color violeta parecido al de la amatista →fig. 69.

Esta diferencia causa gran asombro en tertulias en las que participan personas de distintas nacionalidades. Entre los varones da lugar a discusiones sobre diferencias culturales que concluyen reclamando la presencia de especialistas nacionales para todos los problemas. Entre las mujeres alemanas, la opinión divergente de las estadounidenses merece una corrección compasiva; y es que las mujeres alemanas consideran a las estadounidenses como carentes de gusto, y en este caso como incapaces de apreciar "correctamente" los colores. Las estadounidenses, por su parte, consideran a las alemanas ergotistas y demasiado emancipadas —pero callan por educación y porque no están seguras de sus apreciaciones en relación a los colores hasta que no preguntan a sus maridos—.

¿Quién tiene razón? Ya el escritor romano Plinio el Viejo (23-79) comparó el color de la muy noble púrpura al de la amatista.

En la abadía de Westminster en Londres se encuentra la silla en la que desde 1308 son coronados los reyes y las reinas de Inglaterra. Sus brazos están tapizados de terciopelo violeta intenso. También están guarnecidas con terciopelo violeta todas las coronas reales →fig. 70. El coche descubierto desde el que la reina asiste al desfile del día de su cumpleaños está tapizado de violeta.

Pero consideremos los hechos históricos: entre las representaciones antiguas de vestimentas de color púrpura que conservan sus colores inalterados, se encuentran los mosaicos de San Vital en Rávena, que datan del 574; estos mosaicos muestran al emperador Justiniano y a la emperatriz Teodora con su corte. Los trajes púrpura del emperador y la emperatriz son de un violeta muy oscuro, casi pardusco.

En las Biblias más antiguas, escritas a mano, las imágenes de los santos aparecen con frecuencia pintadas sobre fondo púrpura. También este púrpura es un violeta azulado.

No se sabe desde cuándo difiere la idea que se tiene en Alemania del color púrpura de la que se tiene en los demás países. En su teoría de los colores, Goethe suele llamar al color carmín "rojo púrpura", pero en una ocasión añade lo siguiente: "A veces hemos dado a este color el nombre de púrpura debido a su dignidad, aun sabiendo que el púrpura de los antiguos se inclinaba más al azul."

Las distintas ideas de los colores a menudo conducen a errores de traducción: *purple mountains* se convierten en "montañas rojizas", cuando se quiere decir que son de color violeta pálido, que es como se ven las montañas lejanas. Y los famosos *purple eyes* de la actriz Elizabeth Taylor no son evidentemente ojos rojizos, sino de color violeta lavanda.

Por lo tanto, debemos partir del hecho de que la historia conoce el púrpura violeta y el púrpura rojo. Empecemos por el púrpura violeta, que es donde comienza la historia del color púrpura.

La púrpura antigua se hacía con la tinta de un molusco. Este molusco vive en el mar; su concha de rayas pardas y blancas está provista de grandes pinchos, y tiene una cola en forma de tubo. Se encuentra por todo el Mediterráneo, y aún hoy se vende en los mercados, aunque no para teñir con él, sino para comerlo, pues es un apreciado marisco, un *frutto di mare*.

La púrpura más célebre de todos los tiempos provenía de Fenicia, de las ciudades de Tiro y Sidón, las actuales Sur y Saida del Líbano. Todavía hay allí, formando capas de varios metros, restos de conchas de esos moluscos testigos de la antigua producción de púrpura. Se cree que los fenicios descubrieron hacia 1500 a.C. el secreto del teñido con púrpura. También en Italia se producía púrpura: el monte Testaccio, cerca de Taranto, está formado por conchas del molusco de la púrpura.

Para obtener el tinte púrpura se necesita la mucosidad incolora que segrega el molusco. Esta mucosidad contiene el principio del tinte —antes se creía que la púrpura era la sangre del animal—. En primer lugar se llenaban calderas de moluscos y se dejaba que se pudrieran, con lo que se obtenía más mucosidad además de un hedor insoportable por el que las ciudades tintoreras eran famosas.

A continuación, las calderas de moluscos podridos se ponían al fuego durante diez días. El olor aumentaba, y el líquido se reducía: 100 litros de este pestífero líquido se quedaban en 5 litros de extracto.

Este extracto era turbio y de color amarillento, el mismo que adquirían los tejidos de lana y de seda después de haber sido sumergidos en él. Después se ponían a secar al sol, y el amarillo sucio iba transformándose: primero en verde, después en rojo y finalmente en violeta —en púrpura—.

Este púrpura es perfectamente estable a la luz, porque es el resultado de la acción de la misma. Por eso, el púrpura fue, en aquellos tiempos en que casi todos los tintes se descoloraban, símbolo de la eternidad.

El tono del púrpura dependía de otras sustancias que los tintoreros añadían, pero sobre todo de las variedades de moluscos empleados. Con el *morex trunculus* se obtenía un violeta rojizo, y con el *morex brandaris* el más preciado violeta oscuro.

Los indios de México tiñen aún hoy con este tipo de moluscos, que allí viven en los acantilados. Los indios ponen los moluscos sobre hilos mojados con agua de mar y dejan caer gota a gota sobre ellos zumo de limón para que segreguen su mucosidad. Los hilos puestos luego al sol quedan teñidos en pocos minutos.

El químico Paul Friedländer intentó en 1908 analizar este antiguo tinte para producirlo sintéticamente. Para ello, en primer lugar, tuvo que producir púrpura según la antigua receta. Friedländer compró en Trieste 12.000 moluscos a los vendedores de mariscos, los coció y obtuvo de ellos 1,4 gramos de tinte púrpura —lo justo para teñir un pañuelo—. Para teñir un manto real hacían falta tres millones de moluscos. Aunque los moluscos y la mano de obra eran baratos, en la antigua Roma el teñido de un kilogramo de hilo costaba veinte veces más que el más caro de los tejidos. Un metro de seda púrpura costaba el equivalente a varios miles de euros.

El análisis de Friedländer concluyó con una sorpresa: el colorante de la mucosidad del molusco era químicamente casi idéntico al del índigo natural. Índigo más dos átomos de bromo: tal era la púrpura. Con esos dos átomos de bromo, el azul de índigo se tornaba violeta. Pero el descubrimiento de Friedländer no tuvo las consecuencias económicas que tuvo el descubrimiento de la estructura del índigo: la producción sintética del color púrpura resultaba extremadamente cara, de manera que el púrpura conservó así su exclusividad.

La casa Kremer-Pigmente produce tintes históricos según las antiguas recetas, o los importa de sus países de origen; entre ellos figura la púrpura de molusco; para obtener un gramo de púrpura se necesitan 10.000 moluscos, y el gramo cuesta 2.000 euros.[10]

4. El color del poder

Ya el Antiguo Testamento menciona el púrpura como el color más preciado.

Dios indica a Moisés cuáles han de ser los colores del velo del templo y de las vestiduras sacerdotales: púrpura azul, púrpura rojo y rojo escarlata bordados en oro. Los púrpuras azul y rojo provienen de distintas variedades de molusco, y sus tonos variaban según las sustancias secretas que se les añadía. El "rojo escarlata", el segundo color más costoso de la antigüedad, era el rojo carmesí.[11]

En el mundo antiguo, el color para honrar a Dios era el mismo que el de los soberanos. Cuando el rey Baltasar bebe vino en las copas de oro robadas por su padre del templo de Jerusalén, aparecen dibujadas en la pared las enigmáticas palabras *Mene mene tekel u-par-sin,* y el rey, asustado, promete el máximo honor a quien sea capaz de descifrarlas: "Quien sea capaz de leer las palabras y explicar su significado, será vestido de púrpura y se le pondrá una cadena de oro al cuello." Vestir de púrpura era un privilegio mayor que llevar oro.

La preparación de una vestidura púrpura duraba años: a través de las rutas de las caravanas se transportaba la seda de China a Damasco, en Siria, y allí la tejían los mejores tejedores de seda del mundo; y después se llevaban los tejidos a Tiro, en Fenicia, donde se teñían de púrpura. De Tiro partían luego las telas teñidas hacia Alejandría, en Egipto, donde eran bordadas en oro.

En el imperio romano sólo el emperador, su esposa y el heredero podían llevar túnicas de color púrpura. A los ministros y altos funcionarios se les permitía llevar sólo una orla púrpura en la túnica. Llevar algo de color púrpura estaba castigado con la pena de muerte. Julio César decretó que los senadores podían llevar fajas de color púrpura en la toga, pero él era el único que podía llevar la túnica púrpura. Cleopatra, reina de Egipto, que no tenía que obedecer el decreto de César, tiñó de púrpura la vela de su barco.

Hacia el año 300, el emperador Diocleciano hizo del teñido de púrpura un monopolio imperial. Trasladó los talleres a Bizancio (posteriormente Constantinopla y

en la actualidad Estambul). Los emperadores romanos de oriente mantuvieron el secreto del teñido de tono púrpura. El púrpura era por ley color imperial. La tinta con que el emperador firmaba era purpúrea, y la custodiaba un funcionario que tenía el título de "custodio del escritorio imperial". El cuarto donde la emperatriz daba a luz a sus hijos estaba tapizado de seda púrpura.

En los mosaicos de San Vital en Rávena, que muestran al emperador Justiniano y a la emperatriz Teodora con su corte, se puede reconocer la importancia de cada persona por la cantidad de púrpura que lleva. El emperador aparece vestido enteramente de púrpura. Como además era cabeza de la Iglesia, tiene también una aureola. Junto a él, un obispo —sin aureola— luce una estola dorada sobre una túnica blanca, pero solamente lleva el púrpura que le está permitido: dos orlas en las mangas y en los bordes de la túnica. Los más altos funcionarios podían llevar cosido a sus túnicas un gran rectángulo de tela púrpura.

Frente al emperador está la emperatriz Teodora →fig. 71. Ésta tiene también aureola y viste enteramente de púrpura. Las damas de su corte, que tuvieron el honor de ser eternizadas en el mosaico, no podían llevar nada de color púrpura.

Los historiadores del arte Hagen y Hagen citan en su descripción de los mosaicos al historiador Procopio, contemporáneo de Teodora, quien informa de que, en el año 532, cuando se produjo una rebelión, la emperatriz se negó a ir al exilio. La emperatriz declaró: "Nunca renunciaré a la púrpura, y nunca llegará el día en que todos los que se dirijan a mí no me llamen emperatriz. La púrpura es una buena mortaja." Teodora ordenó la represión de la revuelta. Hubo 40.000 muertos, pero salvó la corona. Cuando murió, en 548, fue enterrada con una túnica púrpura.

El púrpura siguió siendo el color del poder mientras hubo auténtico púrpura. Las telas teñidas de púrpura llegaban a occidente sólo como regalos de los emperadores bizantinos. El manto púrpura que llevó Carlomagno cuando fue coronado era un regalo de Bizancio.

Pero, desde 1453, cuando Constantinopla fue conquistada por los turcos, la púrpura desapareció. Las tintorerías imperiales fueron destruidas y los tintoreros asesinados. El ocaso del Imperio Romano de Oriente fue también el fin del teñido con púrpura de molusco. Desde entonces fue el carmesí, el tinte rojo de los quermes, el color más preciado. Y así se volvió rojo el púrpura.

5. El color de la teología

La devoción / la fe: blanco, 33% · negro, 25% · **violeta, 20%**

En el acorde de la devoción, el blanco es el color divino, el negro, el color político, y el violeta el color de la teología.

La única institución pública cuyos ministros visten de violeta es la Iglesia católica. Es el color de obispos y prelados, cuyas sotanas, en los actos oficiales, son de

color morado. Pero en sus sotanas negras de diario también se reconoce el rango: la de los obispos tiene botones violetas, y la de los cardenales botones rojos.

El violeta eclesiástico también tiene su origen en el púrpura. El color del poder terrenal es, en su interpretación eclesiástica, el color de la eternidad y de la justicia. Así resolvió la Iglesia el dilema de aparecer sus ministros, por una parte, como aspirantes al poder y, por otra, como humildes servidores de Dios.

Mientras hubo auténtico púrpura de molusco, el violeta fue el color de los cardenales de más alto rango. En otros tiempos, un cardenal tenía con frecuencia más poder y más dinero que un rey. Pero ya en 1464, pocos años después de que desapareciera el negocio del tinte de Constantinopla, el papa Pablo III dispuso que los trajes de los cardenales se tiñeran con quermes. La "púrpura cardenalicia" era ahora un luminoso rojo ligeramente azulado. Los trajes de los obispos, inferiores en rango, se tiñeron con una mezcla de quermes e índigo, más barato, que daba un color violeta. De ese modo, los colores de los rangos cambiaron de acuerdo con su coste.

Cuando los profesores de las universidades aún llevaban trajes talares, los de teología llevaban además, en los actos oficiales, un birrete violeta. En algunas universidades también era violeta el propio traje talar, pero en la mayoría era negro con adornos violetas.

En la Iglesia evangélica, el violeta ha sido hasta hoy el color eclesiástico. En los días de servicio religioso se izan banderas blancas con una cruz violeta. Las señales de carretera que indican los servicios evangélicos muestran una iglesia de color violeta →fig. 72.

En la novela de Alice Walker *The Color Purple* (El color púrpura), las flores campestres de color lila significan que Dios está en todas las cosas. El color lila, o violeta, es también el de lo divino y el de la fe.

6. El color de la penitencia y de la sobriedad

Como color litúrgico, el violeta es el color de la penitencia. En la confesión, el sacerdote lleva una estola violeta. Y los confesionarios tienen casi todos cortinas de color violeta.

El violeta es el color del tiempo de ayuno en el adviento y del tiempo de cuaresma que precede al domingo de Resurrección; en estos días, todos los sacerdotes católicos visten de violeta cuando dicen la misa. En muchas iglesias se cubren los crucifijos durante la Semana Santa con paños morados.

Desde el Concilio Vaticano II (1962-1965), el violeta también está presente en las misas de difuntos. El negro fue suprimido porque el color del duelo terrenal no puede ser el de un ceremonial religioso.

En el simbolismo cristiano, el violeta es el color de la humildad. La contradicción evidente con el simbolismo del púrpura violeta como color del poder, la resol-

vió la Iglesia de esta manera: los soberanos gobiernan mediante la fuerza, mientras que los cardenales y la Iglesia lo hacen mediante la humildad.

De acuerdo con esto, la violeta se convirtió en la flor simbólica de la modestia: "Sé como la violeta en el musgo: modesta, honesta y pura." Ya en la antigüedad era la violeta la flor de la moderación, aunque en un sentido muy profano: en los festines se llevaban coronas de violetas en la cabeza porque se creía que el aroma de las violetas preservaba de las modorras alcohólicas y de las jaquecas.

El mismo efecto se atribuía a la amatista, piedra preciosa de color violeta. Quien llevaba una amatista estaba a salvo de las borracheras. De ahí el nombre mismo de la amatista: la palabra griega *amethysos* significa "sobrio, no borracho". Una posible explicación lógica de esta superstición antigua es la siguiente: en la antigua *high society* se bebía a veces en vasos de amatista, y en estos vasos el agua no se distinguía del vino, y así, quien quería permanecer sobrio podía beber agua sin que se notara.

Los Papas ponen a los cardenales un anillo de amatistas, pero este acto tiene otro sentido: no significa sobriedad sino humildad.

La amatista es la piedra del mes de febrero, dado que su color es el de la penitencia y el ayuno. De acuerdo con esto, muchos astrólogos asignan el color violeta al signo de Piscis, pues los nacidos bajo este signo cumplen años en tiempo de cuaresma, cuando no se puede comer carne, sólo pescado. El planeta dominante en esta época es Neptuno, que recibe este nombre en honor al dios romano del mar. El violeta es el más adecuado a las profundidades del mar, y además Neptuno puede, como rey del mar, llevar púrpura violeta.

Al signo de Piscis correspondía en principio el planeta Júpiter, señor del cielo en la mitología romana. Y en el sistema astrológico, Júpiter rige también bajo el signo Sagitario. De ahí resultó la contradicción de que, bajo el signo de Sagitario, Júpiter pertenece al cielo, y bajo el signo de Piscis, al agua. Esto era demasiado ambiguo para los astrólogos. Tradicionalmente para cada planeta hay dos signos zodiacales, aunque, en este caso ahora se separan: Júpiter para Sagitario, y Neptuno para Piscis. La solución de este problema remite al problema fundamental de la astrología: desde hace siglos se han venido descubriendo nuevos planetas que deben integrarse en el sistema astrológico si la astrología quiere seguir sosteniendo su verdad —aun por encima de la ciencia—. Cuando se declaró al planeta Neptuno, descubierto en el siglo XIX, el planeta dominante de Piscis, algunos astrólogos pretendieron así quedar como "modernos". El signo de Piscis está simbolizado por dos peces, lo que concuerda con la duplicidad del violeta, en el que unas veces domina el rojo y otras el azul, y unas veces las cualidades masculinas y otras las femeninas. También es violeta el signo de Géminis →Violeta 9.

7. El color más singular y extravagante

Lo extravagante: violeta, 26% · plata, 18% · oro, 16%
Lo singular: violeta 22% · plata, 15% · amarillo, 12% · naranja, 10% · negro, 10%

Al ver a una persona vestida de violeta, nadie piensa en la humildad, la modestia o, menos aún, la penitencia sino que el violeta se percibe, en este caso, como un color extravagante. Violeta-plata-oro es el acorde de la elegancia no convencional; en cambio, el acorde negro-plata-oro es el de la elegancia tradicional.

El violeta es el más singular de los colores. Nada de lo que nos ponemos, nada de lo que nos rodea, tiene el violeta como su color natural. Las cosas que son de color violeta existen también en otros muchos colores. El violeta responde a una elección consciente de un color especial.

Nadie se viste con una prenda de color violeta sin pensárselo dos veces, como ocurre con el beige, el gris o el negro. Quien se viste de violeta quiere llamar la atención, quiere distinguirse de la masa. Quien elige el violeta sin que verdaderamente le guste, da la impresión de estar disfrazado, y parece que el color tiene más fuerza que quien lo usa. Quien se viste de violeta ha de saber por qué lo hace.

Cuando Elizabeth Taylor estuvo casada con el político republicano John Warner y lo acompañaba en sus campañas, no podía vestir de violeta —su color favorito, y que armonizaba con sus ojos— porque el partido estimaba que el color de los reyes no era el más adecuado para un partido que se llama republicano. Cuando Warner ganó las elecciones, Elizabeth Taylor celebró la victoria con un traje de pantalón y chaqueta de color violeta.

8. El color de la vanidad y de todos los pecados "bonitos"

La vanidad: violeta, 24% · rosa, 20% · oro, 18% · amarillo, 12% · naranja, 7%

El significado eclesiástico del violeta se opone al efecto del violeta profano. Incluso puede decirse que el violeta es el color de todos los pecados "bonitos".

Como color de los pecados bonitos, el violeta es, naturalmente, femenino. Esto se muestra en los nombres de mujer "Viola", "Violetta" o "Violeta". Todos los nombres violetas de mujer son nombres de flores. Yolanda es violeta en griego. Del brezo violeta o erica procede el nombre Erika, antes muy popular en Alemania. Tenemos también los nombres Hortensia, de la flor de color lila rosado, y Malvina, de malva. Y del francés *lilas,* lila, el nombre Lila. Aunque el violeta es el color de la Iglesia, no existe ningún nombre violeta de varón.

Un indicio moderno del sexo psicológico que puede tener un color lo encontramos en productos considerados masculinos, como los coches: se agotaron todos los

matices del negro, el blanco y el gris, después los tonos azules, verdes, rojos y marrones, hasta que quedó el violeta como el último de los colores que los fabricantes de automóviles ofrecieron como un color serio. Los coches de color violeta empezaron a ser populares en 1995: eran al principio coches pequeños, llamados en algunos países "coches de mujer".

El violeta es el color de la vanidad. La vanidad es, según la tradición cristiana, uno de los siete pecados capitales —hoy seguramente el más inocente—. Pero en el mundo medieval, con sus normas en el vestido, la vanidad era un tema importante de los sermones: un gran pecador era el que prefería agradar a los hombres antes que a Dios. Lo poco que hoy se considera la vanidad una falta, lo muestra el acorde mismo de la vanidad: violeta-rosa-oro, donde está ausente el negro, que es el color del pecado. La vanidad es demasiado bella e inofensiva para ser pecado.

Hay un perfume de Dior contenido en un frasquito de color verde veneno y encerrado en una caja violeta, que se llama "Poison", es decir, "veneno". Naturalmente, no quiere sugerir que el líquido sea un veneno, sino que su fragancia puede trastornar.

Los cofrecillos con joyas a menudo están forrados de terciopleo violeta. Asprey, el joyero real de Londres, tiene como color identificativo un violeta rojizo, poco común en una firma comercial.

El violeta o el lila han sido siempre los colores preferidos para empaquetar tabletas de chocolate, desde Cadbury hasta Milka, con su vaca lila. El violeta es, por lo tanto, el color de los pecados dulces.

9. El color de la magia, de la transmigración de las almas y de Géminis

La magia: negro, 48% · **violeta, 15%** · oro, 10%
Lo oculto: negro, 33% · **violeta, 28%** · plata, 10% · oro, 8%
La fantasía: azul, 22% · **violeta, 19%** · naranja, 16% · verde, 10%

El violeta es el color de la magia. Cierto que los encuestados nombraron más el negro —porque inconscientemente piensan en la "magia negra"—, pero sólo acompañado del violeta se vuelve el negro mágico y misterioso. ¿Cómo viste un brujo? "Lleva una túnica morada", responde casi todo el mundo espontáneamente. Las brujas malas van de violeta, y las brujas buenas de lila.

El violeta de los brujos se inscribe en la tradición del púrpura. Cuando Moisés hizo saber a los israelitas que los sacerdotes debían vestir túnicas de color púrpura, los sacerdotes y los magos eran todavía mediadores del más allá, que poseían el mismo rango. Como complementario del amarillo, el color del entendimiento, el violeta es el color de la fe, y también de la superstición.

El violeta combina la sensualidad y la espiritualidad, el sentimiento y el entendimiento, el amor y la abstinencia. En el violeta se funden todos los opuestos.

El violeta es el color más íntimo del arco iris, pues enlaza con el invisible ultravioleta. El violeta marca el límite entre lo visible y lo invisible. De noche es el último color antes de la oscuridad total.

En el simbolismo indio, el violeta es el color de la metempsicosis o transmigración de las almas. En el simbolismo moderno es el color de las drogas alucinógenas, que abren la conciencia a sensaciones irreales. Los nombres de estas drogas suelen ser violetas, como *purple heart* o *purple rain*. Hacia 1970, la "ampliación de la conciencia" fue el tema de la nueva década, y, en consonancia con ello, el violeta se puso de moda. De esta época es el famoso grupo de *rock* llamado *Deep Purple*.

El violeta simboliza el lado inquietante de la fantasía, el anhelo de hacer posible lo imposible.

El cuadro que representa al signo zodiacal Géminis →fig. 77, del pintor surrealista Brauner, de quien se decía que poseía dotes de vidente, combina el naranja, el color de la transformación, con el mágico violeta.

La mayoría de los astrólogos también vincula el color violeta al signo de Géminis, porque al igual que el también violeta signo de Piscis —representado siempre con dos peces—, el símbolo de los gemelos indica un ser doble en el que se unen dos contrarios y que mediante esos contrarios se transforma continuamente. "Dos almas habitan en mi pecho": este verso de Goethe es el *leitmotiv* de Géminis, de los contrarios masculino y femenino simbolizados en el rojo y el azul.

Al signo de Géminis corresponde el planeta Mercurio, el dios del comercio —y el comercio significa transformación—. Ningún color le es más apropiado que el mudable, y quizá también veleidoso, violeta.

10. Los colores de los *chakras* en el esoterismo

En las ciencias esotéricas se denominan *chakras* a las zonas del cuerpo y a las energías y vibraciones que, según esta doctrina, corresponden a cada zona y constituyen el aura de las personas. El cuerpo humano se divide en siete zonas que se hallan una sobre otra a modo de capas. A cada *chakra* se atribuye un color, y los distintos *chakras* que hay desde la cabeza hasta los pies constituyen el espectro del arco iris referido al cuerpo. Acerca de las distintas zonas y, sobre todo, de los colores de las mismas, no hay total coincidencia entre los esotéricos, pero la mayoría se ajusta al siguiente esquema:

Piernas y órganos sexuales: rojo
El rojo es el color de la base, el primer color, por eso todo el cuerpo se alza sobre él. El rojo es tradicionalmente el color que simboliza la sexualidad y, por tanto, los órganos sexuales. En general, el rojo es el color fundamental de la columna vertebral, los huesos y, naturalmente, la sangre.

Abdomen: naranja

En el esoterismo, el sentimiento es más importante que el entendimiento, y el abdomen es el centro de todos los sentimientos racionalmente inaccesibles. El sentimiento "gobernado por el vientre" es más fuerte que el pensamiento "gobernado por la cabeza", por eso corresponde al abdomen el color naranja, símbolo de lo no-racional y de la diversión. En esta zona del cuerpo se encuentran los órganos de la reproducción. El naranja se presenta aquí como el color del centro de la fuerza impulsiva, lo cual se aviene con las concepciones indias en las que se inspira el esoterismo.

Plexo solar/Zona entre el ombligo y el pecho: amarillo

Al centro nervioso llamado plexo solar corresponde lógicamente el amarillo, el color del sol. Además, en esta zona corporal se encuentran la vesícula biliar, que segrega la bilis amarilla, y el hígado, que cuando enferma tiñe la piel de amarillo.

Corazón y pecho: verde

El color de la vida y del crecimiento simboliza el centro de la vida.

Zona del cuello hasta los dientes: azul claro

Esta zona apenas es influenciable por los sentimientos; es la zona de la laringe, es decir, del habla, por eso domina en ella el frío azul del frío entendimiento.

Rostro: azul oscuro (índigo)

Los ojos, los oídos y la nariz pertenecen al dominio de la percepción, gobernado por el entendimiento. En esta zona está también la frente, y el azul oscuro simboliza además la profundidad de los pensamientos.

Cerebro: violeta

Aquí se unen los sentimientos y el entendimiento, como el rojo y el azul para dar el violeta.

Según algunos esotéricos, existe también un cuerpo no material, un "cuerpo etéreo", cuyo color simbólico es el magenta, el rojo más puro. Y si es preciso, los esotéricos distinguen además otras zonas de color, por ejemplo las doradas, que se hallan en el centro del cuerpo, o las rosadas, que pertenecen al corazón.

En el esoterismo es especialmente popular la curación con colores. En teoría hay dos maneras:

1.ª Las zonas enfermas del cuerpo son tratadas con el color del *chakra* correspondiente para intensificar su energía.

2.ª Las zonas enfermas del cuerpo son tratadas con el color contrario para debilitar las energías nocivas. Algunos terapeutas usan como colores contrarios los colores complementarios, aunque la mayoría emplea los psicológicamente contrarios —así, las enfermedades rojas son tratadas no con el color verde, sino con el azul, pues los efectos de los contrarios psicológicos son mayores en la mayoría de las personas, y los colores complemen-

tarios no todo el mundo los conoce. Con todo, en la mayoría de las terapias se prueba con ambos, de manera que en los tratamientos se usa tanto el color del *chakra* como su contrario.

Las terapias con colores pueden consistir en tratamientos con aceites coloreados, aplicados tópicamente o administrados oralmente, en la contemplación o la aplicación tópica de gemas de determinados colores, en baños en aguas coloreadas, en irradiaciones con luz coloreada, en el uso de gafas con cristales de color, etc. Existen muchas terapias y aún más teorías sobre sus efectos, pero ni una sola prueba de su eficacia que pueda ser aceptada por la ciencia moderna. De nuevo hay que aclarar aquí que el título de cromoterapeuta no tiene ningún reconocimiento, y cualquiera puede decir que lo es aunque carezca de toda formación médica o psicológica. Y precisamente en los legos en psicología, la creencia en el efecto curativo de los colores y en los poderes suprasensoriales de los mismos es a menudo peligrosa.

Sin duda está médicamente demostrado que la ausencia prolongada de luz solar y la alimentación insuficiente pueden causar graves daños en los huesos, como en el raquitismo, pero estas situaciones extremas, que fueron corrientes en otros siglos en barrios obreros azotados por la miseria, hace mucho tiempo que afortunadamente no se dan. Cuando los cromoterapeutas afirman que con una terapia a base de colores se pueden evitar enfermedades como el raquitismo, están hablando de forma engañosa y poco seria sobre posibilidades fácticas. Seguramente la luz solar tiene efectos curativos sobre muchas enfermedades de la piel, pero las irradiaciones especiales con luz coloreada no producen ningún efecto. Una terapia cromática podrá tener algún sentido en ciertos trastornos psíquicos sin causa orgánica, que pueden curarse con reposo y meditación. En este caso, la concentración en un color determinado podría servir de ayuda a la meditación.

Todas las publicaciones sobre el tema de la sanación mediante los colores deberían insistir en la necesidad de consultar siempre a un médico cuando se padecen verdaderas enfermedades. Esto no significa que los médicos deban hacer un seguimiento de las terapias cromáticas, sencillamente se trata de aplicar los tratamientos reconocidos por la medicina aunque de forma paralela se acuda a esa terapia cromática →Rojo, 22.

11. El color de la sexualidad pecaminosa

El más bello de todos los pecados es —para muchos— el sexo. Sólo acompañado del violeta adquiere el rojo un sentido inequívocamente sexual. El rojo, el violeta, el negro y el rosa, dispuestos en el orden que se quiera, forman el acorde de →la inmoralidad, →lo seductor y →la sexualidad. En el violeta hay más sexo que en el rojo. Esto es lo misterioso del violeta.

Oscar Wilde se refirió al sexo prohibido como "las horas violetas en el tiempo gris". Y el poeta Keats fantaseó sobre el "palacio de los dulces pecados, tapizado de violeta".

En Estados Unidos se prepara un cóctel tan famoso como temido, cuyo nombre es *purple passion,* y que por su elevado contenido de alcohol invita al sexo desinhibido.

12. El color de lo original y de lo frívolo

Lo frívolo / lo no convencional: violeta, 28% · naranja, 22% · amarillo, 11%
Lo original: violeta, 23% · naranja, 19% · plata, 12% · oro, 10% · rosa, 9%
La moda: negro, 19% · **violeta, 16%** · naranja, 14% · azul, 10% · amarillo, 9%

El violeta es un color típico en la moda, aunque muy raras veces define una moda concreta. Muchos encuentran el violeta demasiado atrevido. En el acorde de la moda, domina el negro, el color favorito de la moda juvenil, pero el negro no es un color que suela estar propiamente de moda, pues es un color atemporal. Los colores que podrían constituir una moda, son el violeta y el naranja, colores sujetos al tiempo, que pasan de moda después de haber estado en boga por breve tiempo.

Lo frívolo es violeta, y también lo original. A pesar de su frialdad, el violeta es un color intenso, y su intensidad aumenta de manera especial cuando aparece combinado con el alegre naranja. Violeta-naranja: no hay combinación de colores menos convencional que ésta.

13. El menos natural de los colores

Lo artificial / lo no natural: violeta, 22% · plata, 18% · rosa, 17% · oro, 14% · naranja, 10%

El violeta es el color menos habitual en la naturaleza, y el menos natural de los colores, esto es, el más artificial. El violeta era el color favorito de aquella corriente artística que se inició en Francia hacia 1890 con el nombre de *fin de siècle,* se propagó luego a Inglaterra hacia 1900 bajo el nombre de *art nouveau,* y finalmente pasó a Alemania, donde se denominó *Jugendstil* y alcanzó una gran popularidad. En aquella época en que las industrias habían adquirido grandes dimensiones y parecía que todo podía producirse artificialmente, se despreciaba todo lo natural como carente de arte.

En los ornamentos con motivos vegetales del *Jugendstil,* la naturaleza aparecía tan estilizada que parecía creada por diseñadores. Cada ornamento podía servir de modelo para una producción en serie por medio de la tecnología.

En esta estética de lo artificial, el color violeta ocupó un puesto de honor. El salón violeta, con sus muebles tapizados de violeta, se consideró la culminación de la cultura interiorista. Estos interiores violetas, en su mayoría combinados con negro, producen hoy horror cuando se contemplan en los museos; Si se observan a la luz de una auténtica lámpara de petróleo, producen un efecto misterioso y se convierten en el escenario ideal para las *femmes fatales*, las mujeres ideales de la época.

No es casualidad que el violeta fuese el primer color sintético. En 1856, William Henry Perkins, un ayudante de laboratorio de 19 años, destiló carbón —lo hizo por error, pues se le había encargado otra labor— y, ante el pasmo general, obtuvo un colorante violeta. Perkins lo patentó con el nombre de *Perkins mauve*, un violeta muy intenso al que bautizó con su nombre y con el de la malva. Pero los tintoreros ingleses se negaron a usar este color desconocido. Treinta años más tarde, los tejedores de seda de Lyon, que dominaban el mercado, descubrieron que la patente de Perkins no tenía validez en Francia, y decidieron producir telas teñidas con el *Perkins mauve*. El color se puso tan de moda que el período de 1890-1900 recibió el nombre de *the mauve decade* —la década malva. Casi todos los útiles de aquella época que vemos hoy en los museos, o en los mercados de viejo, son de color violeta o lila.

Las demoniacas figuras femeninas de los artistas del *Jugendstil,* como Gustav Klimt, visten a menudo de violeta, casi siempre combinado con plata y oro. Tal era el acorde típico del *art nouveau,* de una extravagante artificialidad. En los cuadros de la época apenas hay colores primarios, pues lo no artificial, lo natural, no podía ser arte.

14. El color del feminismo

El movimiento feminista comenzó con la lucha por el derecho de las mujeres al voto, por el derecho al *suffrage*, esto es, al sufragio; por eso se llamaron aquellas mujeres *suffragettes,* sufragistas. Esta lucha empezó hacia 1870 en Inglaterra, cuando estaban excluidos de este derecho los presos, los enfermos mentales recluidos en los manicomios, los asociales enviados a los correccionales y las mujeres, independientemente de su honradez, inteligencia o fortuna.

Las mujeres lucharon en toda Europa por el derecho al voto. En 1918, las sufragistas lograron su objetivo en Inglaterra. Un año más tarde, en 1919, se concedió este derecho en Alemania. En Francia tuvieron que esperar hasta 1944.

En 1908, la inglesa Emmeline Pethick-Lawrence popularizó los tres colores del movimiento feminista: violeta, blanco y verde. Su explicación: "El violeta, color de los soberanos, simboliza la sangre real que corre por las venas de cada luchadora

por el derecho al voto, simboliza su conciencia de la libertad y la dignidad. El blanco simboliza la honradez en la vida privada y en la vida política. Y el verde simboliza la esperanza en un nuevo comienzo."

Tenían que ser tres colores, pues desde la Revolución francesa las banderas tricolores eran el símbolo de todos los movimientos liberadores. Y sobre todo: tenían que ser colores que hubiera en el armario ropero de toda mujer y que no implicaran adquisiciones caras. Además los colores debían parecer cotidianos, pero reconocerse sin confusión posible como los colores del movimiento femenino; este efecto identificador no podía conseguirse con un solo color.

Cada mujer tenía entonces una blusa blanca y una falda larga de algodón, blanca y guarnecida con encajes y pestañas. O una falda violeta, color muy popular en aquella época, especialmente en la ropa de invierno. Y el verde estaba siempre presente en el atuendo cotidiano. En las manifestaciones, aquellas mujeres llevaban escarapelas con los tres colores —violeta, blanco y verde— y bandas del hombro a la cintura →fig. 75.

Las sufragistas también llevaban sus colores a diario: trajes verdes con pestañas o ribetes violetas, plumas violetas o verdes prendidas en sombreros blancos y, cuando el movimiento llegó a su apogeo, zapatos y guantes con la combinación violeta-blanco-verde. Muchos hombres apoyaron a las sufragistas llevando ellos mismos sus colores en las cintas de sus sombreros y en sus corbatas. Las sufragistas se casaban con un ramo de flores moradas y blancas.

Hoy suele ridiculizarse el hecho de que un movimiento feminista se identificase a través de la vestimenta, pero en aquel momento fue lo más adecuado: era la mejor manera de demostrar públicamente las muchas mujeres y los no pocos hombres que estaban con el movimiento.

Alrededor de 1970, el violeta volvió a ser popular como color del movimiento feminista. Los objetivos —hasta hoy inalcanzados—, eran: derecho de las mujeres al aborto y al mismo salario que los hombres. El signo internacional del movimiento era el símbolo femenino con un puño dentro →fig. 76.

Las bragas lilas de 1980 marcaron el fin de lo que fue la moda feminista.

La lucha por los derechos de la mujer duraron cincuenta años. A diferencia de las victorias bélicas, aquella victoria hace tiempo que ha quedado olvidada. El recuerdo sólo conserva una palabra: sufragista, usada de forma despectiva.

15. El color de la homosexualidad

En el violeta se unen lo masculino y lo femenino. Ningún otro color puede simbolizar mejor la homosexualidad.

En el tiempo en que se despreciaba y castigaba la homosexualidad, las camisas de color lila y los pañuelos de color violeta eran signos discretos para los que "entendían".

The purple hand —una mano violeta— se convirtió en símbolo de la *gay libe-ration* estadounidense. En 1969, los homosexuales se manifestaron ante el edificio del diario *Examiner* de San Francisco, que publicaba artículos contra los homose-xuales. El personal del diario arrojó a los manifestantes pintura violeta por las ven-tanas. Los manifestantes mojaron las palmas de sus manos con la pintura violeta y las imprimieron sobre los muros del edificio.

Desde 1980 se adoptó la bandera del arco iris como símbolo del movimiento gay. En los *love parades,* los homosexuales exhiben banderas del arco iris, y en los locales y, en general, en todos los ambientes donde trabajan y viven, colocan pega-tinas con los colores del arco iris. ¿Cuál es el origen de esta costumbre?

En 1969, en el entierro de Judy Garland, la estrella de los musicales cinemato-gráficos, algunos homosexuales portaban la bandera del arco iris. Judy Garland ha-bía cantado la canción favorita de los círculos homosexuales: *Somewhere over the rainbow,* por lo que algunos de sus fans asistieron a su entierro con esas banderas. Pero debieron de pasar años antes de que el arco iris se convirtiera en signo de iden-tidad del movimiento homosexual.

El arco iris es un símbolo originariamente bíblico: el de la alianza de Dios con los hombres. Después del diluvio, al que sólo Noé y su familia sobrevivieron, pro-metió Dios: "No aniquilaré la vida una segunda vez". Y como signo de su prome-sa puso el arco iris en el cielo y dijo: "Cada vez que el arco aparezca entre las nu-bes pensaré en la promesa que acabo de haceros a vosotros y a todos los seres vivos." Este simbolismo bíblico era bien conocido entre los homosexuales, debido a las tradicionales interferencias entre ellos y los círculos eclesiales. Para hacer del arco iris un símbolo independiente, al principio se propagó una imagen invertida del arco iris —con la banda violeta arriba—, que estaba en consonancia con la en-tonces común denominación de "invertido". Se había creado así un signo que pa-saba inadvertido a los ajenos al movimiento y que adquirió una gran importancia para los homosexuales, que entonces eran socialmente despreciados. Pero la idea del arco iris invertido se desvaneció porque, en la misma época, el violeta se hizo popular como el color del feminismo. Encuestas realizadas hoy a los homosexua-les alemanes (que desconocen que el violeta es el color de la realeza) muestran que ellos interpretan el violeta como "color de las emancipadas", de las "lesbianas" o de las "mujeres frustradas". Así que el arco iris volvió a mostrarse como de cos-tumbre: el rojo arriba, y el violeta abajo. Sobre todo desde la popularización mun-dial del lazo contra el sida, los homosexuales se identifican más con el rojo, el co-lor masculino clásico.

Entre tanto, otros grupos han adoptado el arco iris como símbolo; así las "listas multicolores" electorales, integradoras de todos los colores políticos —pues el sím-bolo de todos los colores, de todos debe ser.

16. Color ambiguo y vacilante

La ambigüedad: violeta, 21% · gris, 20% · marrón, 13% · rosa, 11% ·
naranja, 10%
Lo inadecuado / lo subjetivo: violeta, 20% · naranja, 20% · rosa, 14% ·
gris, 12% · marrón, 10%

Todos los colores mixtos parecen ambiguos, subjetivos, inseguros. El color lila, en
el que el rojo, el azul y el blanco están nivelados, es el de la máxima ambivalencia.
En el violeta está siempre presente la duda de si en él predomina el rojo o el azul,
aparte de que este color cambia con la luz. *L'heure mauve,* la hora violeta, era la
elegante expresión con que antes se designaba el ocaso, la hora de la penumbra. El
violeta, el color más ambiguo, también forma parte de los acordes de →la mentira
y →la infidelidad.

En el test de los colores que en 1948 ideó Max Lüscher, se observa que el vio-
leta es un color señalado con particular frecuencia como color favorito por las em-
barazadas. Lüscher reduce este dato a causas hormonales.[12] Y como toda especula-
ción sobre la irracionalidad femenina, esta observación fue citada como una verdad
científica. Antes que hacer especulaciones con causas hormonales desconocidas,
debió analizarse lo que las embarazadas pensaban cuando elegían ese color. Y lo
que pensaban era algo bien claro: si hubieran nombrado el azul como color preferi-
do, se habría interpretado su elección como el deseo de tener un niño, y si hubieran
elegido el rojo, como el deseo de tener una niña. Cuando se popularizó el test de
Lüscher estaban de moda los colores azul celeste y rosa para los niños y las niñas
respectivamente. Y la cuestión de si el futuro retoño sería niño o niña era un tema
central de todo embarazo, pues aún no era posible, como lo es hoy, conocer el sexo
de la criatura antes de su nacimiento. Todo el mundo sabe que cuando se desea que
la criatura sea de un sexo o del otro, las decepciones son frecuentes. ¿Qué más ló-
gico que elegir el color mixto de ambos sexos?

17. El violeta de los artistas

Si se intenta obtener violeta mezclando rojo y azul, a menudo se obtiene marrón.
Esto se debe a que tan pronto como el rojo tiene algo de amarillo, se forma el ma-
rrón. El violeta sólo se puede obtener mezclando el magenta, el rojo puro, con el
azul, que tampoco debe contener nada de amarillo.

Lo más sencillo es utilizar directamente pigmento violeta, que garantiza un vio-
leta luminoso. Y el mejor violeta es el violeta de cobalto. Hay "violeta de cobalto
claro" y "violeta de cobalto oscuro". Usado al óleo o en tinta de imprenta, el viole-
ta de cobalto es uno de los colores más caros, lo que concuerda con su extravagan-
cia. Y el que el "violeta de cobalto claro" sea uno de los colores más tóxicos —pues
se produce empleando arsénico— concuerda con su imagen demoniaca.

18. "Lila, el último intento"

"Lila, el último intento" es una antigua expresión alemana. Se refiere a los últimos destellos del deseo sexual.

El color lila, que es un violeta aclarado con blanco, es el color de las solteronas. Era en otro tiempo el color de las mujeres solteras demasiado mayores ya para el infantil rosa, pero que deseaban llevar un color pastel de jovencita. El lila significaba: a pesar de mi edad, aún se pueden fijar en mí.

Así nació la imagen negativa del violeta. Hay en él "algo vivaz, pero sin alegría", decía Goethe. En su época, la moda empezó a distinguir entre colores para hombres y colores para mujeres. Sólo las mujeres vestían de lila, de ahí el juicio negativo del lila como indicador de deseo sexual; para los hombres no hay límite de edad en la sexualidad permitida, ningún color para el último intento.

También los aromas violetas son propios de las solteronas: lavanda, violeta, romero.

El lila y el violeta se emplean con frecuencia en el diseño de las cajas y los envases de los cosméticos recomendados para la mujer "madura". Los diseñadores siguen aquí la convención del violeta como color de las mujeres mayores. Pero ¿les resulta agradable a las mujeres maduras esta asociación?

Purple Heart (Corazón violeta), se llama una condecoración militar, muy célebre por ser la más concedida. La reciben los soldados estadounidenses que fueron heridos por el enemigo, o los parientes más cercanos si el soldado murió a causa de sus heridas. El violeta es aquí el color que está entre la vida y la muerte.

ROSA

Dulce y delicado, escandaloso y cursi.
Del rosa masculino al rosa femenino.

¿Cuántos rosas conoce usted? 50 tonos de rosa
 1. Más que el "pequeño rojo"
 2. El color del encanto y de la cortesía
 3. El color de la ternura crótica y del desnudo
 4. El rosa infantil: tierno, suave, pequeño
 5. La transformación del rosa masculino en rosa femenino
 6. El rosa de Madame Pompadour y el rosa católico
 7. El color de las ilusiones y de los milagros
 8. El color de los confites
 9. *Pink:* el rosa chocante
10. El rosa creativo
11. Rosa para artistas: ¿cómo se pinta la piel?
12. ¿Cuál es el color que mejor sienta? ¿Cuánto importa el color de la piel?

¿Cuántos rosas conoce usted? 50 tonos de rosa

Por ejemplo, el barniz de granza no es una pintura, sino un barniz oscurecedor hecho con la raíz pulverizada de la granza o rubia. El color de este barniz es muy usado en la acuarela.

Nombres del rosa en el lenguaje ordinario y en el de los pintores:

Barniz de granza	Rosa albaricoque	Rosa nácar
Begonia	Rosa antiguo	Rosa oreja
Brezo	Rosa bebé	Rosa orquídea
Color carne	Rosa bombón	Rosa pálido
Color piel	Rosa cálido	Rosa pastel
Colorete	Rosa clavel	Rosa perla
Cuarzo rosado	Rosa confite	Rosa persa
Encarnado	Rosa de granza	Rosa plástico
Esmalte de uñas	Rosa de Parma	Rosa Pompadour
Flor de cerezo	Rosa flamenco	Rosa púrpura
Frambuesa	Rosa frío	Rosa suave
Fucsia	Rosa jamón	Rosa violado
Magenta	Rosa lechón	Rosé
Malva	Rosa lombriz	*Rouge*
Pamporcino	Rosa mate	Salmón
Pink	Rosa mazapán	*Shocking pink*
Rojo rosado	Rosa melocotón	

1. Más que el "pequeño rojo"

En el caso del rosa, los gustos cromáticos de los jóvenes y los mayores se distinguen con más claridad que en los demás colores. El 29% de los hombres de menos de 25 años nombra el rosa como el color que menos les agrada, pero de los mayores de 50 años sólo el 7%. El 25% de las mujeres menores de 25 años nombra el rosa como el color menos apreciado, pero de las mayores de 50 años sólo el 8%.

¿Y a quién les gusta el rosa? El 3% de las mujeres lo nombra como color favorito. Y entre los hombres son muy pocos los que declaran su preferencia por el rosa. A los hombres ni siquiera les interesa conocer bien este color, y la mayoría son, supuesta o realmente, incapaces de distinguir el rosa del lila, como si la percepción diferenciada de estos colores no pudiera interesar a unos ojos masculinos. Las mujeres rechazan el rosa como color simbólico de una feminidad definida como lo contrario de la masculinidad, pero con un sentido negativo.

¿Es el rosa un color o sólo es algo intermedio entre el rojo y el blanco? No hay ninguna investigación sobre los colores en la que el rosa haya merecido un estudio aparte. ¿Es el color en sí lo que mueve a este rechazo? ¿O lo que domina es la opinión de que todo lo rosa es femenino, y por ende secundario y carente de importancia?

Pero el blanco y el rojo son contrarios —lo que se percibe como rojo no puede ser también blanco—. En nuestra encuesta no hay ningún "concepto rojo" para el que se haya nombrado el blanco, ni ningún "concepto blanco" para el que se haya nombrado el color rojo. Rojo y blanco también son colores psicológicamente contrarios. El rosa no es simplemente el color intermedio entre el rojo y el banco, sino que tiene su propio carácter.

Hay sentimientos y conceptos que sólo pueden describirse mediante el color rosa, y todos los sentimientos asociados al rosa son positivos; el rosa es, sin ningún género de duda, el color del que nadie puede decir nada malo.

2. El color del encanto y de la cortesía

El encanto: rosa, 18% · rojo, 14% · verde, 13% · plata, 9% · azul, 9%
La cortesía: rosa, 15% · plata, 14% · blanco, 14% · gris, 13% · verde, 12%
La sensibilidad / la sentimentalidad: rosa, 33% · violeta, 14% · blanco, 13% · amarillo, 10%

El nombre de este color es el nombre de una flor. Es también un nombre típico de mujer —en general no hay nombres de flores usados como nombres de varón. La rosa está en Rosalía, Rosanna, Rosita y Rosamunda.

Todas las cualidades atribuidas a la rosa se consideran típicamente femeninas. La rosa simboliza la fuerza de los débiles, como el encanto y la amabilidad. En

Romeo y Julieta, de Shakespeare, se lee: *I'm the very pink of courtesy* —"Soy tan cortés como el color rosa".[13] El rosa es y ha sido en todos los siglos el color típico de la cortesía, de la amabilidad.

Y rosa es también la sensibilidad y la sentimentalidad. El rosa, mezcla de un color cálido y un color frío, simboliza las cualidades nobles del compromiso.

3. El color de la ternura erótica y del desnudo

La delicadeza: rosa, 43% · rojo, 16% · blanco, 14% · violeta, 11% · azul, 11%
La vanidad: violeta, 24% · **rosa, 20%** · oro, 18% · amarillo, 12% · naranja, 7%
El erotismo: rojo, 55% · negro, 15% · **rosa, 12%** · violeta, 10%
Lo seductor / lo atractivo: rojo, 35% · violeta, 14% · **rosa, 12%** · negro, 10% · oro, 8%

El rosa no es un color asociado a fuerzas elementales. El rosa es suave y tierno; es el color de la delicadeza. El rosa también nos hace pensar en la piel lo cual lo convierte en un color erótico. Es el color del desnudo. Las personas de piel clara dicen de sí mismas, en perfecta concordancia con el sistema de valores de nuestro simbolismo cromático que son "blancas", pero en realidad son rosadas. George Bernard Shaw decía irónicamente: "Los chinos nos llaman rosados. Con eso nos lisonjean".

Los estadounidenses negros llaman malintencionadamente a los blancos *blue devils* —diablos azules.

Donde la piel desnuda parece más bella es en un entorno rosa. Quien sueña con un dormitorio erótico no encuentra otro color más apropiado que el rosa. ¿Y qué colores se combinan con él? El sensible rosa se adapta a otros colores conservando su efecto. Junto al blanco, el rosa parece completamente inocente. Pero junto al violeta y el negro, con los que forma el acorde de la seducción y del erotismo, el rosa oscila entre la pasión y la inmoralidad, entre el bien y el mal →fig. 83.

4. El rosa infantil: tierno, suave, pequeño

La infancia: rosa, 46% · blanco, 13% · rojo, 12% · amarillo, 9%
Lo manso / lo suave / lo tierno: rosa, 45% · blanco, 16% · oro, 10%
Lo pequeño: rosa, 24% · amarillo, 19% · blanco, 12% · plata, 11%

El más manso y tierno de todos los acordes es rosa-blanco-amarillo. El contrario psicológico del rosa es el negro.

Las mujeres y los hombres jóvenes desprecian el rosa porque lo consideran un color "infantil", y, en la mayoría de los casos, prefieren el negro. A las mujeres mayores, en cambio, les gusta el rosa como color "joven". Cuanto más mayores, más predilección por el rosa →Tabla de la modificación de las preferencias a lo largo de la vida, en la página 128. Las mujeres jóvenes que hoy señalan el negro como su color preferido, ¿se convertirán algún día al rosa? ¿O hay que creer que quien hoy considera el negro su color favorito, lo considerará como tal para siempre?

El rojo y el blanco son opuestos: fuerza frente a debilidad, actividad frente a pasividad, fuego frente a hielo. El rosa es el punto medio ideal entre los extremos: fuerza mansa, energía sin agitación, temperatura agradable del cuerpo. El rosa es como un bebé. El verde es el color de la vida vegetativa, el rojo el de la vida animal, y el rosa el de la vida joven.

5. La transformación del rosa masculino en rosa femenino

Lo femenino: rosa, 30 % · rojo, 25 % · violeta, 10 % · blanco, 9 %

Todos los que desprecian el rosa como color "típicamente femenino" encontrarán asombroso que, en tiempos pasados, el rosa haya sido un color masculino. El diario financiero más famoso del mundo, *The Financial Times,* se imprime desde 1888 en papel rosado. También la *Gazetta dello Sport,* diario deportivo italiano leído casi exclusivamente por hombres, se imprime en papel rosado →fig. 85.

"Rosa para las niñas, azul celeste para los niños"; esta convención es tan conocida, que muchos piensan que siempre ha sido así. Pero esta moda nació alrededor de 1920. Y este reparto de colores para los recién nacidos contradice nuestro simbolismo, para el cual el rojo es masculino, y el rosa, el pequeño rojo, es el color de los niños varones pequeños.

Por eso, en los cuadros antiguos se solía pintar al Niño Jesús vestido de color rosa, tanto en cuadros del siglo XIII como en cuadros del siglo XIX, en los que el Niño Jesús jamás aparece vestido de azul celeste →fig. 81.

En pinturas del Barroco se ven a menudo criaturas vestidas de pies a cabeza de color rosa. Y cuando aparecen con un yelmo en la cabeza y una espada a la cintura, nos parecen ejemplos inesperados de niñas que reciben una educación masculina, pero estas criaturas vestidas de rosa no son niñas, sino príncipes caracterizados mediante el rosa —el pequeño rojo— como futuros gobernantes.

El pintor de corte Franz Xaver Winterthaler pintó en 1846 a la reina Victoria con sus hijos. Uno de ellos, aún un bebé, viste un largo vestido blanco con un fajín azul claro y un gorro guarnecido con lazos también azules —este bebé es una niña, la princesa Elena →fig. 84.

En otro cuadro de Winterthaler vemos al hijo de la reina Victoria, Arturo, cuando era un bebé, con vestido y gorrito con lazos rosas. En la época de la reina Victoria, a nadie que viera el cuadro se le habría ocurrido que una criatura vestida de rosa tendría que ser una niña.

Hasta 1900, el color para las niñas y los niños pequeños era el blanco. Si su vestimenta llevaba lazos, éstos eran casi siempre rojos, pues según la tradición, los lazos rojos protegían contra el mal de ojo. Niños y niñas llevaban hasta la edad de cinco años el mismo tipo de vestido, largo hasta los pies. Los peleles, actualmente prenda típica de los bebés, aparecieron en 1920. Y los patucos y zapatos infantiles eran de color blanco, marrón y rojo.

La moda de vestir a los niños de algún color fue popularizándose a partir de 1920, cuando ya era posible producir tintes resistentes al agua hirviendo. Y entonces se puso de moda el color rosa para las niñas. Este cambio tuvo dos causas: cuando, después de la Primera Guerra Mundial, el color rojo desapareció de todos los uniformes militares, desapareció también de la moda civil masculina, dejó de parecer lógico vestir a los niños pequeños de color rosa.

En esta época se produjo una verdadera revolución en la moda: la llamada "moda reformista" liberó a las mujeres de los corsés y creó una moda específica para los niños. Antes, los niños vestían copias en miniatura de los trajes de los adultos. Ahora, niños y niñas llevarían los cómodos trajes y vestidos de marinero —teñidos con índigo artificial, el nuevo tinte, el mejor de todos. De los trajes de marinero se derivó, con una lógica casi forzosa, el hecho de que el azul claro, o el azul en general, se convirtiese en el color de los niños. Como color tradicionalmente contrario, el rosa se convirtió entonces en el color de las niñas.

En el "Museo de la Infancia" londinense puede verse, como ejemplo más temprano de vestimenta rosa para las niñas, una caja con seis pares de patucos y medias rosas, regalo que recibió en 1923 la princesa María antes del nacimiento de su primer hijo —además, naturalmente, de zapatos y medias azules—. La princesa sólo tuvo hijos varones, y legó al museo las prendas rosas, como ejemplo de los entonces nuevos colores para los bebés.

Cuando el rosa se convirtió en un color femenino, se convirtió también en color de discriminación. Durante la Segunda Guerra Mundial, los homosexuales que no podían satisfacer el ideal de masculinidad fueron encerrados en campos de concentración, donde tenían que llevar como distintivo un triángulo rosa cosido a la ropa. El "triángulo rosa", o el color rosa, lo usan a menudo los homosexuales en sus actividades públicas como símbolo de la antigua opresión, aunque para ellos nunca ha sido un color positivo de identificación.

Hacia 1970, el rosa femenino se había impuesto en todos los países. No obstante, en aquellos lugares donde la tradición católica era grande, el azul claro, el color de la Virgen, siguió siendo durante cierto tiempo el color de las niñas. En la época en que el resistente tejido de perlón gozó de general aceptación, la moda de los dos colores para los bebés llegó a su punto culminante: todos los cochecitos estaban guarnecidos con volantes rosas o azules, y todos los bebés iban vestidos de azul o de rosa desde el gorrito hasta los zapatos.

Ya hacia 1980 empezó a desaparecer la costumbre de los dos colores. Por una parte por razones prácticas: los padres no querían esperar al nacimiento para comprar la ropa del color adecuado. Y en la moda adulta, los colores de las ropas masculinas y femeninas se parecían cada vez más, por lo que resultaba cada vez más extemporánea la distinción entre colores "típicamente masculinos" y colores "típicamente femeninos". Hoy, el uso de los colores ligados al sexo en los bebés se ve ya como una costumbre de un pasado gris.

Para terminar, una simpática explicación estadounidense de los dos colores: cuando la cigüeña —o algún otro ser celeste— trae a los niños, al aterrizar coloca a las niñas sobre capullos de rosas, y ahí llegan al mundo, y a los niños sobre repollos azulados.

6. El rosa de Madame Pompadour y el rosa católico

El período rococó, que duró de 1720 a 1775, fue la época de los colores pastel. La corte francesa dictaba entonces la moda. Una vez que los colores puros se hubieron hecho asequibles incluso al pueblo, se habían vuelto demasiado sobrios para el gusto cortesano. Los colores mixtos se convirtieron entonces en algo especial. En los colores claros se manifestaba el sentimiento vital de la corte y mostraban que la aristocracia nada tenía que ver con el sucio trabajo.

Los tonos pastel del rococó no son simplemente colores aclarados con blanco, sino mezclas complicadas que contenían muchos colores —que ponían de manifiesto el alto nivel del arte tintorero.

Madame Pompadour (1721-1764), prototipo de la dama rococó, amante del arte y de gusto exquisito, puso de moda la combinación de rosa y azul claro que hoy nos parece típica del rococó. Hay un color difícil de obtener con mezclas: el "rosa Pompadour", que los fabricantes de porcelanas de Sèvres crearon para ella: un rosa con trazas evidentes de azul, algo de negro y algo de amarillo.

En la predilección por los colores mixtos había también un motivo práctico, pues nunca hubo ropajes tan lujosos como en el rococó y cada vestido, cada traje, costaba una fortuna. Como los colores pastel eran resultado de la mezcla de muchos colores, podían ser combinados a su vez armónicamente con muchos otros colores. Mediante *accessoires* de distinto color podía transformarse completamente el efecto del color de un vestido, hasta el punto de parecer un vestido nuevo.

De rosa vestían tanto mujeres como hombres, pero este color se consideraba, de acuerdo con la tradición, un color masculino. En los cuadros de la época es frecuente ver a los hombres con trajes de seda rosa, y a las mujeres con vestidos de color azul celeste.

Que el rosa era un color masculino, lo demuestra de manera especial el hecho de que en la época rococó fuera un color litúrgico. Los nobles ricos donaban sus trajes gastados a la Iglesia, que eran transformados en vestiduras litúrgicas y manteles

de altares. Las telas rosas no tenían ningún uso especial en la Iglesia, ya que los colores litúrgicos eran el blanco, el verde, el violeta y el negro, pero la Iglesia supo arreglar esta situación: en 1729 declaró el rosa color litúrgico. Desde entonces, en el tercer domingo de adviento (*Gaudete*) y en el tercer domingo de cuaresma (*Laetare*), los sacerdotes católicos visten de rosa.

7. El color de las ilusiones y de los milagros

La ilusión / la ensoñación: rosa, 44% · azul, 12% · violeta, 11%
El romanticismo: rosa, 32% · rojo, 25% · azul, 12% · violeta, 7%

Las ilusiones corresponden a un estado en el que uno se encuentra sobre "nubes rosas" y todo lo ve "de color de rosa". El séptimo cielo es rosa. Un mundo de color rosa es demasiado hermoso para ser verdadero. Quien adopta el lema *"think pink"*, se propone vivir de manera optimista la gris cotidianidad. Cuando la vida es como un sueño, dicen los franceses: *C'est la vie en rose*.

A los psicofármacos que levantan el ánimo de las personas que sufren depresión se los llama "píldoras rosas".

Un poema de Christoph Martin Wieland dice:

> *Mein Element ist heitre, sanfte Freude*
> *und alles zeigt sich mir in rosenfarbenem Licht.*

> [La alegría suave y serena es mi elemento,
> y todo se me muestra de color rosa.]

Y Friedrich Matthisson compuso estos versos:

> *Rosenfarbig schweben*
> *Duftgebild und weben*
> *ein elysisch Traumgesicht.*

> [Rosadas, flotan y tejen
> figuras primorosas
> una visión elisia.]

El rosa está en todas las ensoñaciones. Rosa es todo cuanto no es realista en todas sus formas y matices: color del *kitsch* y color de la transfiguración.

En ciertas pinturas medievales que representan la patria o la vida de un santo, se ven ciudades enteras, y dentro de ellas algunas casas rosadas. Las gentes de la época sabían lo que este rosa significaba: en las casas rosadas se habían producido milagros.

8. El color de los confites

Lo dulce / lo delicioso: rosa, 30% · naranja, 18% · amarillo, 15% · rojo, 12% · marrón, 10%
Lo benigno: rosa, 23% · blanco, 15% · amarillo, 12% · marrón, 10% · azul, 10%
Lo artificial / lo no natural: violeta, 22% · plata, 18% · **rosa, 17%** · oro, 14% · naranja, 10%

El rosa es dulce; es el color de los confites. Ningún otro color es más adecuado para los confites. El rosa es un color del deleite. El gusto que se espera del rosa es dulce y suave. Un producto típico con una envoltura típica es Mon Chéri. En él, el rosa se combina con el violeta, lo que lo hace adulto y erótico, ideal para un bombón que contiene alcohol →fig. 82. Cuando el rosa tiene sabor ácido y salado, como en la salsa de remolacha utilizada para de la ensalada de arenque o en la salsa romesco, mucha gente siente que está saboreando una rara especialidad.

Los niños encuentran más apetitosos los confites con glaseado o baño de azúcar rosa, al contrario que los adultos, que los prefieren blancos y encuentran los de color rosa demasiado dulces y empalagosos.

Al color rosa se asocia el aroma de la rosa, también dulce y delicioso.

El rosa es también dulce en el sentido figurado de la palabra: un libro con tapas de color rosa, automáticamente produce la impresión de que se trata de una novela *kitsch,* esto es: de una "novela rosa".

Todos los colores mixtos, y también todos los colores de metales, tienen algo de →artificial, de innatural. Combinado con otros colores mixtos o con colores de metales, como violeta o naranja, oro o plata, el rosa parece completamente artificial.

9. Pink: el rosa chocante

Lo barato: rosa, 28% · naranja,14% · gris, 13% · marrón, 10%

Si se pregunta por el color menos apreciado, muchos nombrarán espontáneamente el rosa *pink*. Éste es un rosa saturado, intenso →fig. 78, Invierno.

Pink es el nombre inglés del clavel. (En Estados Unidos el nombre del clavel es *carnation,* es decir, del color de la carne.) *Pink* es en Inglaterra cualquier rosa —en Alemania es sólo el rosa fuerte, chillón, que tiene algo de violeta y que los expertos llaman "magenta"—. Los legos creen que el magenta es una mezcla de rosa y violeta, pero el magenta es en realidad el rojo puro, sin mezcla alguna de otro color. Por eso se usa el magenta en la industria de las artes gráficas como color básico →fig. 50. Fue bautizado con este nombre por los químicos franceses que en 1858 consiguieron producirlo como color de anilina. Magenta es una ciudad del norte de Italia donde poco antes los austriacos fueron derrotados por los franceses, que vestían pantalones rojos.

La modista italiana Elsa Schiaparelli, que llevó a la moda las ideas de los pintores surrealistas, lanzó en 1931 un nuevo color: *shocking pink* —mezcla de magenta y una pizca de blanco. También creó un perfume que igualmente llamó *Shocking Pink* —que naturalmente se vendía en una caja de aquel color, dentro de la cual había un frasco con la forma de un busto femenino. El público quedó espantado. Nadie habría creído que el rosa pudiera ser tan agresivo. El rosa *pink* no tiene ninguna de las cualidades femeninas tradicionales.

El *pink* es el color más chillón que existe. Es el color de la publicidad poco seria, de los accesorios más estridentes en la moda y de los artículos de plástico más baratos. Hasta 1980 más o menos se producían objetos de plástico baratos de color naranja. Cuando todo el mundo se cansó del naranja, el *pink* se convirtió en el color típico del plástico. Así se convirtió también el rosa —injustamente— en el color de lo barato.

10. El rosa creativo

Quien se propone emplear los colores de forma creativa, la mayoría de las veces combina las cualidades de un color con cosas que poseen esas mismas cualidades. El tierno, suave, dulce y pequeño rosa con cosas también tiernas, suaves, dulces y pequeñas: un pequeño corazón rosa, una florecilla rosa, una jovencita vestida de color rosa, una ovejita rosa, un conejito rosa, un globo rosa.* El uso creativo de los colores constituye un gran problema para aquellos diseñadores que tienen un escaso conocimiento de las cualidades de los colores.

En general se puede decir, que en el diseño creativo el color es superfluo cuando no se hace más que repetir el tema.

Cuando se emplea el color rosa de una forma poco convencional, pueden crearse efectos y signos capaces de llamar la atención. Es lo que se consigue, por ejemplo, combinando el rosa no con lo blando y delicado, sino con lo áspero o lo duro: un cactus rosa, un erizo rosa, un martillo rosa. O combinándolo, no con lo pequeño, sino con lo grande: un elefante rosa, un saurio rosa. O con lo taimado o lo malvado, en vez de con lo lindo y gracioso: un diablo rosa, un cuervo rosa, un tiburón rosa. La Pantera Rosa de los cómics se ha hecho famosa en todo el mundo. El signo de la calavera en rosa y azul celeste es un absurdo estimulante, que siempre se recordará →fig. 80.

Cuando el rosa aparece sólo como color, ha de ser tan fuerte, que su solo efecto cromático domine sobre lo demás. Combinado, el rosa produce un efecto nuevo al aparecer con otros colores que nunca se combinarían con él. Así, el rosa produce una impresión de refinamiento junto a colores psicológicamente contrarios, como sucede en las combinaciones rosa-gris-plata y rosa-negro.

* Desgraciadamente el resultado de estas combinaciones son viejos clichés sobradamente conocidos.

11. Rosa para artistas: ¿cómo se pinta la piel?

En la pintura, el color de la piel humana recibe el nombre de "encarnado". Este término viene de "encarnar(se)", esto es, de hacerse carne, pues se trata del color de la carne. El clavel, cuyo color típico es el rosa pálido, se llama en latín *carnatio,* y es símbolo cristiano de la Encarnación. El Niño Jesús, encarnación de Dios, ha sido pintado en ocasiones con un clavel en la mano, al igual que otros personajes reales —los pintores querían decir así que el retratado se había pintado de una forma totalmente realista—.

Ningún color es tan difícil de preparar como el de la piel. Quien intente reproducir el de su propia piel mezclando colores, notará que hasta el más mínimo matiz es importante. Hay tonos de piel ya preparados, pero no son apreciados por los pintores. Quien sabe pintar, sabe también que una multitud de colores mezclados sólo resulta armónica cuando todos los tonos se obtienen a partir de unos pocos colores básicos, y que, por el contrario, cuando se emplean muchos tonos mixtos ya preparados, no se consigue ninguna armonía, sino una mezcolanza incontrolada, porque, esos tonos mixtos, están hechos con colores básicos siempre distintos.

Lo primero que muchos profesores de pintura tratan de explicar a sus alumnos es con frecuencia lo último en entenderse: no es la abundancia de tonos diferentes lo que hace al arte, sino la limitación a unos pocos colores empleados de múltiples maneras →fig. 101. Todos los principiantes sueñan con la mayor cantidad posible de cuencos y tubos de pintura, pero los profesionales no están de acuerdo: "Cuanto más pequeño el pintor, más grande la paleta", esto es: cuanto peor es un pintor, más colores en su paleta. Cualquiera que sea su tono, para pintar una piel rosada no bastan el rojo y el blanco, también se necesita el amarillo y el azul. El "color carne" es la suma de estos colores, aplicados uno sobre otros en veladuras, y no en una sola mezcla. Así, las partes de sombra de la piel se modelan con azul, y las partes de luz con blanco. Los antiguos maestros pintaron sus maravillosos tonos de piel con pinceladas transparentes sobre un fondo de color verde.

Ningún pintor puede renunciar al rosa, pero pocos pintores lo tienen en su caja de pinturas. Su rosa lo producen sobre la paleta o en el lienzo por medio de distintas capas de color.

12. ¿Cuál es el color que mejor sienta?
¿Cuánto importa el color de la piel?

Según antiguas reglas el color de la vestimenta depende del color del pelo. Las más conocidas son éstas: a las pelirrojas les conviene el verde; a las rubias los colores pastel; y a las de pelo oscuro les favorecen los colores intensos. Estas reglas datan del siglo XVIII, cuando dejó de haber normas sobre los colores que podía usar cada estamento. Goethe formuló estas reglas en su teoría de los colores. No

221

se trataba de una invención, sino que todas ellas eran expresión de la moda de su época →Gris 17.

En aquellos tiempos, los cabellos rojos eran poco decorosos en las mujeres, pues llamaban la atención; por eso se aconsejaba a las pelirrojas vestir de verde, puesto que con este color el cabello rojizo parece más amarillo-castaño. El pelo rojo nunca es completamente rojo, sino que contiene amarillo, que es reforzado por el verde que contiene también amarillo.

¿Por qué a las rubias les convenían los tonos pastel? En aquella época, en la que no era fácil teñir el cabello de rubio, el pelo rubio era signo de juventud, y en la moda de entonces los suaves tonos pastel eran los propios de la juventud.

¿Y por qué a las de cabello oscuro les convenían los colores intensos? En aquella época, la moral dictaba que las muchachas decentes no debían pintarse, y las esposas honradas se suponía que no lo hacían; por eso, las mujeres de piel y cabellos claros generalmente rechazaban los colores intensos, que además las hacían invisibles. Sólo a las mujeres de cabellos oscuros, que a menudo son también de piel oscura, parecía sentarles bien los colores fuertes.

Hace tiempo que todo esto ha cambiado, y hoy cada mujer puede elegir el color de cabello que más le guste, y el maquillaje y la barra de labios son cosas corrientes.

Hay una teoría más moderna, desarrollada por Carole Jackson, y conocida como "tipología estacional". Según la teoría de Jackson, el tono de la piel es fundamental para encontrar los colores que mejor sientan a las personas.

En las personas de raza blanca, la piel no es propiamente blanca, ni propiamente rosa; es una mezcla de blanco, rojo, amarillo y azul, esto es, de todos los colores. Lo importante es qué color domina en el tono de la piel. Algunas pieles parecen amarillas, otras rosadas, otras azuladas y otras blancas con algo de naranja. No importa que se esté bronceado o se esté pálido: el tono de la piel permanece igual.

Jackson ha clasificado estos tipos de piel como "tipo primavera", "tipo verano", "tipo otoño" y "tipo invierno". Pero aquí las estaciones no dicen nada sobre los colores apropiados a cada tipo, pues a cada tipo le valen todos los colores, sólo que con matices diferentes para cada uno. En principio, a estos tipos les convienen sólo tonos cálidos o sólo tonos fríos →figs. 78 y 96.

Es importante entender que también existen tonos fríos del rojo, como los tonos azulados de este color. Todos los tonos pueden emplearse puros o amortiguados con blanco, pues también en esto se distinguen los tipos de colores.

Según Jackson los matices óptimos para los distintos tipos de piel son los siguientes:

- "Tipo verano": tonos fríos. La denominación "tipo verano" desconcierta a muchos, que creen que lo que corresponde a este tipo son los colores cálidos e intensos; pero a este tipo corresponden exclusivamente los colores enfriados con azul y blanco. El tono de la piel del "tipo verano" es beige, no muy rosado y más bien algo azulado. Los colores con que mejor armoniza este tono son los apagados, que siempre contienen algo de blanco y una pizca de azul. Pueden ser un azul agrisado, un azul pastel, cualquier verde azulado

aclarado con blanco, el rosa mate, el rojo vino, el azul oscuro casi negro o el blanco de lana azulado. Estos colores amortiguados no compiten con el tono beige-azulado de la piel, sino que lo resaltan. El lápiz de labios y el colorete deben ser de color rosa apagado con una pizca de azul.

- "Tipo invierno": tonos fríos. La piel ligeramente azulada y ligeramente amarillenta, pero no rosada, tiene un tono frío. Los colores que mejor armonizan con este tono son los claros y, sobre todo, fríos. El blanco puro, el negro puro, el luminoso azul real, el rosa *pink* y el rojo luminoso. Es importante que los colores no sean amarillentos, pues los tonos amarillentos destacarían la parte de amarillo de la piel que adquiriría un aspecto enfermo y avejentado. La barra de labios y el colorete deben ser de color rosa, *pink* o rojo claro.
- "Tipo primavera": tonos cálidos. La piel es rosada-amarillenta. Como la piel es rosada, puede acentuarse la parte amarillenta, con lo que todos los colores que mejor sientan al "tipo primavera" contienen amarillo, pero también blanco, para no imponerse al color de la piel con colores demasiado intensos. Ejemplos de estos colores son el blanco de cáscara de huevo con algo de amarillo, el beige amarillento, el color miel, el verde amarillento, el rosa salmón y el rojo coral. La barra de labios y el colorete deben ser rosa salmón.
- "Tipo otoño": tonos cálidos. Piel anaranjada-amarillenta. Aliados de esta piel son todos los tonos castaños y anaranjados, el rojo tomate con toque de amarillo y los verdes intensos con toque visible de amarillo, como el verde musgo y el verde oliva. La barra de labios y el colorete deben ser naranja a naranja pardo.

Desgraciadamente los legos en colores apenas pueden poner en práctica estas reglas. Para empezar, es muy difícil definir la variante del tono de la piel. Un tono de piel sólo se puede reconocer correctamente con luz natural clara.

Cuando se enseña a los legos los matices propios de cada tipo, su capacidad para distinguirlos se ve casi siempre desbordada, pues no se trata de diferencias como la que hay entre el azul claro y el azul oscuro, sino de variaciones de diferentes azules claros, y hay que saber ver de qué colores se compone un azul claro —no todo azul claro contiene blanco, también puede tener trazas de amarillo o de rosa. Lo importante de estos colores adicionales es que se correspondan con el tono de piel.

En los tonos blancos pueden reconocerse las correspondencias con relativa facilidad:

- Tipo primavera: blanco de cáscara de huevo con toque amarillento
- Tipo verano: blanco de lana azulado
- Tipo otoño: blanco crema pardusco
- Tipo invierno: blanco puro de nieve

Las dificultades en la determinación del tono de piel y las dificultades en la elección de los colores más apropiados hacen que asesores y vendedores de moda mal formados den en fijarse siempre en el color del pelo. Su divisa "verde

para las pelirrojas, rojo para las morenas, beige para las rubias y azul para todas" es casi siempre falsa. De hecho, la mayoría de los tonos verdes no sientan bien a las pelirrojas, pues hay verdes cálidos y verdes fríos; y la piel de las rubias puede pertenecer a cualquier tipo, con lo que a unas les quedan bien los tonos fríos y a otras los cálidos. El azul indiscutiblemente sienta bien a todas, pero no cualquier azul.

Pero quien ha encontrado los colores correspondientes a su tipo de piel se asombra de lo bien que le sientan los colores óptimos para su tipo. Y quien ha formado su vestuario con los tonos apropiados a su tipo de piel comprueba que, de repente, todo armoniza con todo, cualquiera que sea el color, pues cada color contiene las mismas mezclas en un mismo tono subyacente —como la tonalidad en que está compuesta una obra musical—, y todo se combina en un orden que da una impresión global de armonía.

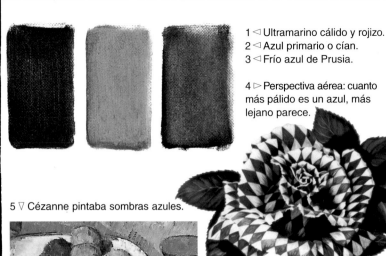

1 ◁ Ultramarino cálido y rojizo.
2 ◁ Azul primario o cían.
3 ◁ Frío azul de Prusia.

4 ▷ Perspectiva aérea: cuanto más pálido es un azul, más lejano parece.

5 ▽ Cézanne pintaba sombras azules.

6 △ Publicidad creativa: antiguo distintivo del salón de moda bávaro Beck.

7 ▷ Falsa creatividad: en los alimentos, los colores insólitos nos parecen repulsivos.

8 + 9 ▽ Productos famosos envasados en azul-blanco, acorde de la pureza y de lo tranquilizador.

Klosterfrau
Melissengeist

Die Natur-Arznei für
Kopf · Herz · Magen · Nerven

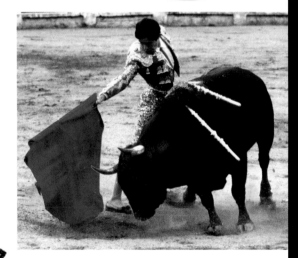

11 ▽ El ojo mágico: amuleto contra el mal de ojo.
12 ▷ Dios indio: la piel azul simboliza su origen celeste.

10 △ Los toros embisten igualmente ante un trapo azul; no distinguen los colores.
13 ◁ Inconfundible por su creativo color azul: el capitán Oso Azul.

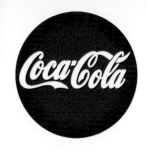

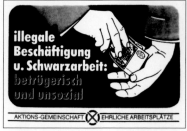

14 △ El rojo es símbolo de energía y vigor.

15 ◁ Los guantes de boxeo son tradicionalmente rojos.

16 ◁ Mala utilización del rojo en publicidad: el texto en rojo se lee mal y parece desvanecerse. El uso desacertado de un color invierte el sentido del mensaje que se quiere transmitir.

17 ▷ Según una antigua superstición, las ropas y los gorritos rojos protegen a los bebés de todos los males.

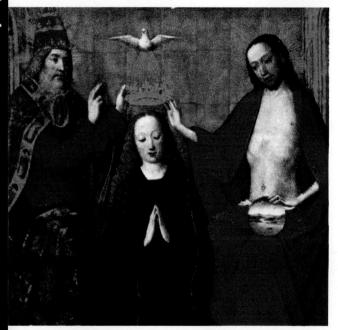

18 ◁ La jerarquía de colores en el cristianismo: cuando aparecen representados Dios Padre, Jesús y María, Dios Padre viste del color más preciado, el rojo púrpura violado, Jesús de rojo luminoso, y María de azul. El Espíritu Santo aparece como una paloma blanca, aunque su color simbólico es el verde del fondo.

19 ▽ Durante siglos, el color rojo en la vestimenta fue privilegio exclusivo de la nobleza. Todavía en 1700 sólo los nobles podían llevar zapatos con tacones rojos, como éstos de Luis XIV.

21 △ Sólo con colores desconocidos puede lo conocido llamar la atención.

20 ◁ Uso creativo del color: este clavel puede simbolizar Francia.

22 ▷ Simbolismo egipcio de los colores: la piel de los hombres es rojiza, y la de las mujeres amarillenta. →fig. 33.

23 △ Símbolo del yin y el yang. En China, el contrario del negro es el amarillo.

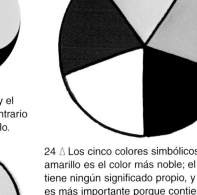

24 △ Los cinco colores simbólicos chinos: el amarillo es el color más noble; el azul no tiene ningún significado propio, y el verde es más importante porque contiene amarillo.
25 ▷ Jinetes con los colores simbólicos chinos: delante, los colores masculinos rojo, amarillo y verde, y detrás los colores femeninos de China: blanco y negro.

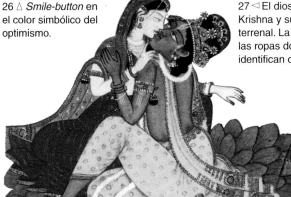

26 △ *Smile-button* en el color simbólico del optimismo.

27 ◁ El dios indio Krishna y su amante terrenal. La piel azul y las ropas doradas lo identifican como dios.

El doble simbolismo cristiano:
28 ◁ El amarillo de la iluminación. El ojo en el triángulo amarillo simboliza a Dios.
29 ◁ El amarillo pálido identifica al traidor. Abajo, Judas de amarillo y sin aureola.
30 ◁ La falsa serpiente de color amarillo pálido, junto al árbol de la ciencia.

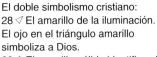

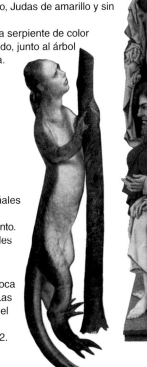

Amarillo-negro: el acorde de las señales de advertencia.
31 ▷ El acorde ideal para un pegamento.
32 △ Señal de advertencia: materiales explosivos.

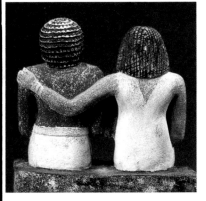

33 ◁ En el arte egipcio, la mujer coloca siempre el brazo sobre el hombre. Las mujeres aparecen también con la piel de color amarillo, color típicamente femenino entre los egipcios. →fig. 22.

34 △ El verde típico de los que prefieren este color.

35 ◁ El verde típico de los que rechazan este color.

36 ◁ El rojo parece cercano, el azul lejano, y el verde parece estar en medio.

38 ▽ Los colores de la primavera: los más nombrados en la encuesta.

39 ◁ Los colores de la primavera de Itten: con sus cuadros sobre las 4 estaciones, demostró que en todas las personas se da la misma valoración de los colores.

37 ▷ Como color intermedio, el verde es también el color de la burguesía. La señora Arnolfini, miembro de la burguesía, se casó con vestimenta verde. La cama roja del fondo es un mueble que revela el elevado estatus del matrimonio: las ropas rojas sólo estaban permitidas a la nobleza, pero una cama roja, del color protector contra el mal de ojo, podía tenerla quien podía permitírsela, pues las telas rojas eran carísimas.

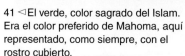

40 ▽ El verde demoniaco: el diablo más original de la pintura medieval —obsérvese su trasero.

41 ◁ El verde, color sagrado del Islam. Era el color preferido de Mahoma, aquí representado, como siempre, con el rostro cubierto.

42 ▽ Arabia Saudí era la patria de Mahoma, y en su bandera hay esta inscripción "No hay más que un Dios, y Mahoma es su profeta".

43 ◁ El dios egipcio Osiris, dios de la vida y de la fertilidad, tiene la piel verde.

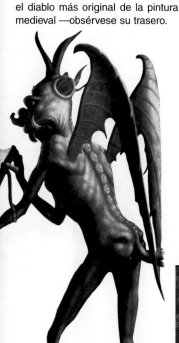

45 ◁ La estrella negra, símbolo africano de la libertad.

44 ▽ La bandera alemana es incorrecta según las leyes de la heráldica: el dorado debería hallarse entre el negro y el rojo, pues en los escudos, que han de esmaltarse, los colores deben estar separados unos de otros por espacios de metal desnudo.
46 ◁ La bandera de Bélgica es, heráldicamente, correcta.

47 △ La Kaaba de La Meca. En ella está encerrada la piedra negra, símbolo de todos los pecados. La construcción sagrada está cubierta de una gigantesca tela de seda negra, que se renueva cada año.
48 + 49 ◁ El negro es más fuerte que el blanco; por eso, en la figura de la izquierda, lo primero que se reconoce son los perfiles, y en la de la derecha, el vaso.
51 ▽ La legibilidad de los textos según su color:

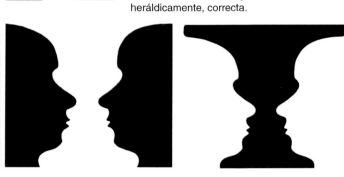

Y	M	C	B

50 △ Los colores básicos en las artes gráficas y sus nombres internacionales: Y = yellow (amarillo), M = magenta (rojo), C = cian (azul), B = black (negro).

52 △ El círculo de los colores. En él se reconocen los colores complementarios. Este sencillo círculo contiene los tres colores fundamentales puros: rojo, amarillo y azul, y tres colores mixtos: naranja, verde y violeta. Cada color mixto es resultado de la mezcla de los colores puros que tiene a cada lado; así, el verde se encuentra entre el azul y el amarillo. Los colores que están uno frente a otro constituyen los llamados colores complementarios. Éstos són: rojo y verde; azul y naranja; amarillo y violeta. Ver también → fig. 95.

El texto negro sobre fondo amarillo es el que mejor se lee desde lejos

Para una óptima legibilidad, conviene usar letras grandes, textos breves y signos conocidos.

El texto negro sobre fondo blanco es el que mejor se lee de cerca

Los textos largos y los contenidos no conocidos exigen tiempo para ser entendidos. Como hay que leerlos de cerca, los colores perturban la lectura. Las letras negras sobre fondo blanco son fácilmente legibles aunque sean pequeñas.

Los textos en blanco sobre negro, es decir, en negativo, parecen menos importantes porque se leen peor.

Muchas personas creen todavía que los textos en rojo llaman más la atención, pero en realidad son menos leídos porque se leen mal.

Por otra parte, los textos en rojo dan la impresión de que su contenido es poco serio.

Los textos en blanco sobre rojo, es decir, en negativo, a menudo no pueden leerse.

Cuanto menor el contraste de claridad y oscuridad entre la letras y el fondo, menos legible resulta el texto.

Un texto multicolor es ilegible.

Un texto multicolor parece superficial.

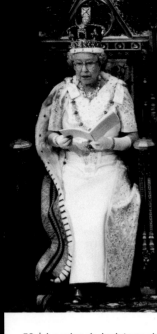
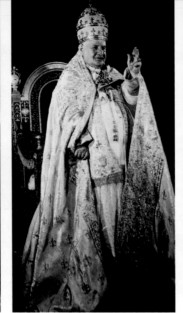

53 △ La reina de Inglaterra viste de blanco en las grandes ocasiones.

54 ◁ Fuera de la iglesia, el Papa viste siempre de blanco, y dentro de ella sólo en las festividades "blancas".

55 ◁ La muerte viste de blanco cuando la envía Dios, y de negro cuando la envía el diablo.

56 ▽ El gran problema de Goethe: la mezcla aditiva de colores. Los colores de la luz se mezclan de distinta manera que los colores materiales, es decir, las pinturas. Los colores de la luz son los del arco iris, los de los proyectores de luz de color y también los de la televisión. Los colores fundamentales son el naranja, el violeta y el verde. Mezclándolos se obtiene, en cada caso, el color que tienen en común, por ejemplo, luz naranja + luz verde = luz amarilla. Si se añade otro color más, la luz obtenida es más clara, pues se añade más luz. Y con los tres colores mencionados se obtiene luz blanca. Goethe se negó a creer esto.

57 ▽ Mediante placebos (medicamentos fingidos), se comprobó que las píldoras y cápsulas blancas parecen calmar el dolor, las azules producir efecto tranquilizante, y las amarillas y las rojas ser excitantes. Las píldoras rosas y rojas parecen hacer más efecto que las azules, las de dos colores más que las de un solo color, y las cápsulas resultan más eficaces que los comprimidos. Pero estos pseudoefectos duran poco tiempo. Con simples colores no se consiguen efectos verdaderos.

58 ▽ Los colores son menos luminosos sobre blanco que sobre negro.

59 ◁ Un clásico de la elegancia en blanco y negro.

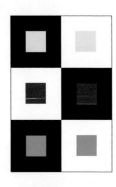

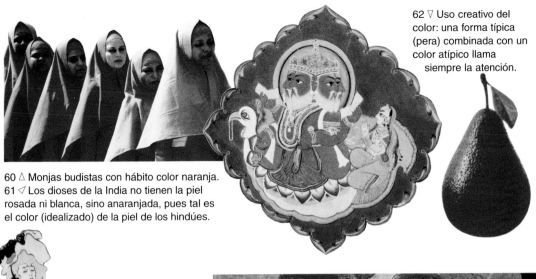

62 ▽ Uso creativo del color: una forma típica (pera) combinada con un color atípico llama siempre la atención.

60 △ Monjas budistas con hábito color naranja.
61 ◁ Los dioses de la India no tienen la piel rosada ni blanca, sino anaranjada, pues tal es el color (idealizado) de la piel de los hindúes.

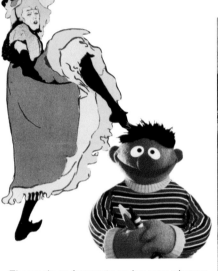

El naranja es frecuente en las cosa alegres.
63 △ Bailarina de can-can, por Toulouse-Lautrec.
64 ◁ Siempre alegre con su cara anaranjada: Epi, de Barrio Sésamo.

65 ◁ Matisse pintó *El gozo de vivir* con los colores del acorde de lo divertido: naranja-rojo-amarillo.
66 ▷ *La alegría de vivir*, de Delaunay; cuadro abstracto, pero con los mismos colores que el de Matisse.
67 ◁ Con el negro, el naranja se vuelve intimidatorio. Signo de advertencia: nocivo para la salud.

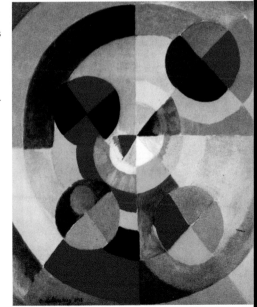

68 △ Muchos alimentos son anaranjados. Por eso es el naranja tan gustoso. El huevo frito de yema naranjada parece tener mejor sabor que el de yema amarilla.

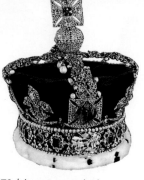
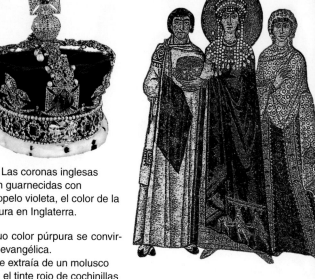

69 △ ¿Cuál de estos dos colores es el púrpura? Los alemanes señalarían inmediatamente el rojo, y los ingleses y estadounidenses el violeta. ¿Por qué? Originariamente, el púrpura era violeta, pero en Alemania se cambió el nombre del color.

70 △ Las coronas inglesas están guarnecidas con terciopelo violeta, el color de la púrpura en Inglaterra.

72 ◁ El violeta del antiguo color púrpura se convirtió en color de la Iglesia evangélica.

73 ▽ El púrpura violeta se extraía de un molusco marino. A partir de 1500, el tinte rojo de cochinillas era el más caro. La Iglesia cambió entonces la jerarquía de sus colores: desde entonces, los cardenales vistieron de rojo, y los obispos de un violeta que ya no era el verdadero púrpura.

71 △ La emperatriz Teodora vestida de púrpura —violeta aquí también.

74 ▽ Uso creativo del color: la famosa vaca de Milka.

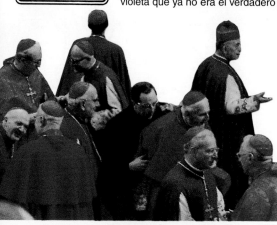

75 ▽ El movimiento feminista comenzó luchando por el derecho al voto. Símbolos de las sufragistas de 1908. El púrpura inglés simboliza la libertad y la dignidad.

77 ▽ El pintor surrealista Brauner pintó el signo de Géminis como un ser doble, masculino y femenino. El naranja simboliza la transformación, y el violeta la magia.

76 ◁ Símbolo del poder femenino en torno a 1970. Aquí, el violeta simboliza la unión de lo masculino y lo femenino.

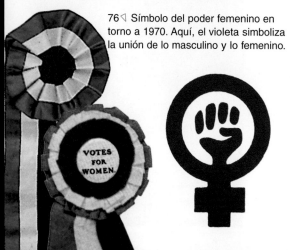

Primavera Otoño Verano Invierno

79 ◁ Su color atípico hizo famosa a la Pantera Rosa.

80 ▽ Alteración de colores: símbolo de lo venenoso en colores infantiles —¿advertencia contra los caramelos?

78 △ Los asesores de moda recomiendan elegir el color de la ropa según el color de la piel. Por ejemplo los siguientes tonos de rosa:
un cálido rosa melocotón para el "tipo primavera",
un cálido rosa salmón para el "tipo otoño",
un frío rosa pastel para el "tipo verano",
y un frío *pink* para el "tipo invierno".
Los tonos cálidos son amarillentos, y los fríos azulados.
82 ▷ Configuración cromática ideal: un rosa fuerte y, dulce y un violeta erótico para bombones con alcohol.

83 ▽ Con violeta y negro, el rosa resulta erótico.

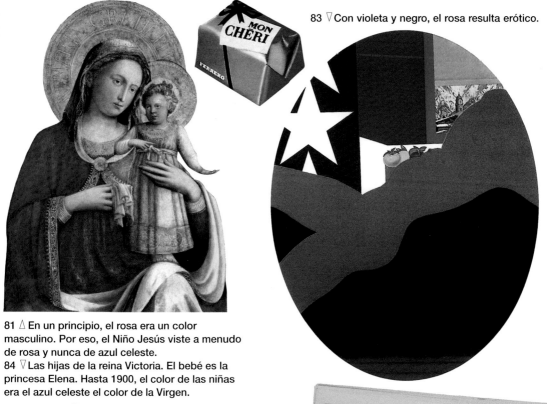

81 △ En un principio, el rosa era un color masculino. Por eso, el Niño Jesús viste a menudo de rosa y nunca de azul celeste.
84 ▽ Las hijas de la reina Victoria. El bebé es la princesa Elena. Hasta 1900, el color de las niñas era el azul celeste el color de la Virgen.

85 ▷ Periódicos típicamente masculinos, como el *Financial Times* y la *Gazzetta dello Sport,* siguen imprimiéndose, conforme a la antigua tradición, en papel rosado.

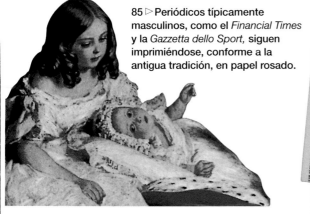

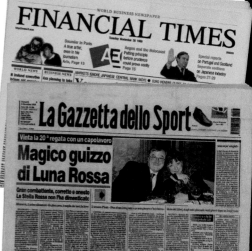

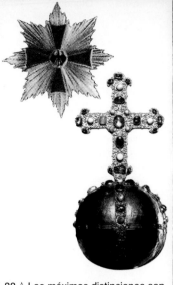

88 △ Las máximas distinciones son de oro: la Cruz Federal al Mérito Civil (Alemania).
89 △ Los signos máximos del poder son de oro: el globo imperial alemán.
Todo lo engastado o enmarcado en oro es valioso:
91 ▷ El rizo de una persona querida.
92 ◁ Un escorpión, encarnación de una diosa.

86 △ La princesa Diana con un elegante traje plateado.
87 ◁ Marilyn Monroe con un traje dorado menos elegante por ser demasiado llamativo.

90 △ El color plata es inseparable de la velocidad. En este Mercedes, el color plata tiene más fuerza que el color oro.

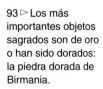

93 ▷ Los más importantes objetos sagrados son de oro o han sido dorados: la piedra dorada de Birmania.

94 ▷ El color oro simboliza los sentimientos más elevados: *El beso*, de Gustav Klimt.

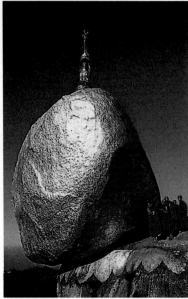

95 ▷ Mezcla sustractiva de colores: cuando se mezclan colores materiales (los de tubos y latas de pintura), la mezcla es cada vez más oscura. Los colores complementarios dan siempre color marrón. Si se mezclan los tres colores primarios —rojo, azul y amarillo—, el resultado es (casi) negro, pues cada vez que se añade un color, la mezcla absorbe —sustrae— más luz.

96 ▽ El marrón no es un color neutro que se adapte a todo:
arriba, azul frío/marrón frío;
abajo, naranja/marrón cálido.
Los tonos cálidos y fríos no armonizan entre sí aunque sean tonos atenuados: el contraste entre ellos es demasiado fuerte.

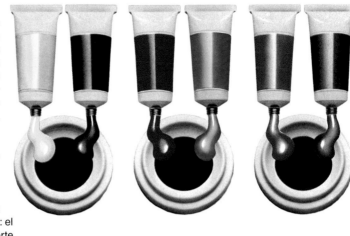

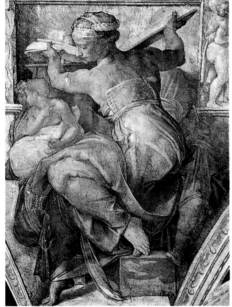

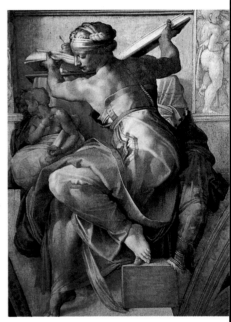

97 △ Los amantes del arte poco informados se indignaron con el resultado de los trabajos de restauración de la Capilla Sixtina. Muchos creían que Miguel Ángel había pintado a Dios, a los santos y el cielo mismo con colores parduscos. Los nuevos colores les parecían demasiado vivos, si no *kitsch,* pero así eran los colores de Miguel Ángel.

98 ▽ Falsa creatividad: pastel de mármol rojo y azul. Nadie soporta colores insólitos en los alimentos.

99 ▽ Los colores del otoño más nombrados en la encuesta. Este acorde es tan inequívoco en sus colores como el cuadro de Itten que está junto a él.

100 ◁ Los colores del otoño según Itten.

Verde de óxido de cromo vivo
+ rojo de alizarina
+ blanco de titanio

Naranja
+ azul de Prusia
+ blanco de titanio

Amarillo
+ violeta de cobalto
+ blanco de titanio

101 △ Así preparan los pintores el color gris en la pintura al óleo. Estos siete colores son para muchos pintores los colores básicos de la pintura.

102 ▽ El anillo parece uniformemente gris. Pero si se tapa la línea de separación, se ven dos grises distintos, porque el tono del gris está determinado por el fondo.

104 ▽ Los daltónicos reconocen la figura de la mujer, pero la ven sin el bikini.

103 △ Los bodegones de Morandi, con su predominio del gris, son cuadros que expresan quietud; pintura y contemplación artística se han convertido en meditación.

106 ▽ Cuando Picasso pintó este autorretrato grisáceo, sabía que pronto iba a morir.

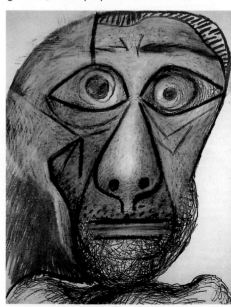

105 △ El gris se adapta a todo. El gris que está en medio es igual que los otros dos.

ORO

Dinero, felicidad, lujo. Mucho más que un color.

¿Cuántos tonos de oro conoce usted? 19 tonos de oro
1. Oro: mucho más que un color
2. ¿Cómo se obtiene el oro?
3. Oro amarillo, rojo, blanco y verde
4. Símbolo de la felicidad
5. El oro de los alquimistas
6. El brillo de la fama
7. Fiel como el oro
8. El color del Sol y de Leo
9. El color de la belleza. Los trajes de color oro
10. El color del lujo
11. El becerro de oro y el ganso de oro. El color del deslumbramiento
12. El oro de los pintores
13. El oro heráldico
14. El color decorativo
15. El oro en la publicidad: el color de lo presuntuoso
16. Las reglas de oro

¿Cuántos tonos de oro conoce usted? 19 tonos de oro

Son pocos los tonos de oro, y sólo los orfebres, los joyeros y los restauradores pueden distinguirlos a la primera. Y el tono de oro nada dice sobre el contenido de oro de una aleación. Nombres del color oro en el lenguaje ordinario y en el de los pintores:

Amarillo dorado	Oro amarillo	Oro viejo
Amarillo topacio	Oro antiguo	Pardo dorado
Cobre dorado	Oro blanco	Purpurina dorada
Color bronce	Oro clásico	Rubio dorado
Color latón	Oro fino	Rubio platino
Dorado pálido	Oro florentino	
Dorado trigo	Oro rojo	

1. Oro: mucho más que un color

Sólo el 1% de las mujeres nombra el oro como su color favorito. Entre los hombres, ninguno lo tiene como tal. El 2% de las mujeres y el 3% de los hombres declaran que el oro es el color que menos les gusta. Y, sin embargo, el color oro es el que más se asocia a la belleza.

Esto no es ninguna contradicción, pues un color preferido es preferido bajo muchos aspectos, y la belleza en sí es sólo un aspecto, y sin duda, el menos importante. Además, no todo lo que se asocia al oro es positivo —el oro es también demasiado materialista y demasiado arrogante.

El color oro está emparentado con el amarillo. Pero en el simbolismo, el oro no se parece a ningún otro color. Quien piensa en él, piensa ante todo en el metal precioso. El oro significa dinero, felicidad y lujo, y esto determina el simbolismo del color oro.

2. ¿Cómo se obtiene el oro?

El oro es raro, poco abundante, pero se puede encontrar en el mundo entero.

Después de que, en el siglo XVI, los conquistadores españoles descubrieran el oro de los incas, se contó que en algún lugar de América existía una tribu india cuyo cabecilla se bañaba en polvo de oro. Su nombre: El Dorado. Los españoles buscaron enfebrecidos a El Dorado y el legendario país en el que abundaba el oro. Hasta hoy nadie lo ha descubierto.

Los egipcios explotaron hace ya 7.000 años minas de oro. En su lengua, *nub* significa "oro", y *Nubia* era el país del oro para los egipcios.

En la edad media, el país europeo más rico en oro era Bohemia. Más tarde se descubrieron grandes yacimientos de oro cerca de Gastein y de Salzburgo, y luego en las montañas de Silesia, Turingia y Renania. Y en las arenas de todos los ríos había oro. El río más rico en oro era el Rin. El "Oro del Rin" de las leyendas no es una mera invención. Todavía en 1900, cuando la búsqueda de oro en el Rin hacía tiempo que había dejado de ser rentable, un romántico estadounidense extrajo de las arenas de Rin el oro para su anillo matrimonial.

Tres son los modos de obtener el oro:

1.º En las minas. Allí se encuentran los mayores nódulos, llamados pepitas de oro. Hay pepitas redondas, algunas con agujeros, como una esponja, y otras tienen forma de ramas o de agujas; también hay oro en forma de finísimas escamas. Por cada tonelada de tierra se obtienen de 1 a 25 gramos de oro.
2.º En los ríos. Es el oro aluvial u oro de las montañas, arrastrado por los ríos junto con los cantos y la arena. El oro aluvial se presenta en granos pequeños, como los de la arena, o en polvo.

3.º En plantas industriales. Actualmente, la mayor parte del oro que vemos —alrededor del 80%— se obtiene por procedimientos químicos. Algunos minerales contienen pequeñas partículas de oro que son procesadas y separadas. Primero se extrae el mineral de las minas, y luego se pulveriza junto con agua hasta formar un barro que es descompuesto con solución de cianuro. Esta solución disuelve también el oro, que así puede separarse químicamente. Para obtener 1 gramo de oro es preciso pulverizar 100-150 kilos de mineral. Las refinerías de oro están rodeadas de grandes montañas de barro. Este procedimiento, que multiplicó la producción de oro, empezó a emplearse en 1850.

El oro de las minas y de los ríos es el "oro de ley", que es como se llama al oro obtenido directamente de la naturaleza. Este oro contiene siempre algo de plata y de otros metales, como cobre, platino, mercurio, hierro, paladio y níquel. El oro de ley es fundido varias veces para separar con ácidos los metales no preciosos que contiene. Al oro purificado a partir de cualquier elemento se le llamaba antes "oro refinado" u "oro fino".

Aunque todos los yacimientos de oro acaban por agotarse, no por eso disminuye la producción mundial de oro. Nuevas técnicas hacen posible la extracción donde antes no era posible o no resultaba rentable. Aunque el oro ya no se atesora como sustituto del dinero, su demanda en los últimos decenios ha aumentado enormemente debido a que cada vez se desea tener más alhajas, incluso en los países pobres, donde antes las alhajas de oro sólo estaban al alcance de las personas extremadamente ricas. Al abaratarse la producción, el precio del oro ha descendido, con lo que la demanda ha continuado aumentando. En la actualidad, la producción de oro se rige sólo por la demanda.

He aquí las cifras de la producción anual, en el mundo, en distintas épocas:

Hacia 1500	6 toneladas
Hacia 1600	7 toneladas
Hacia 1700	11 toneladas
1800	18 toneladas
1850	55 toneladas
1855	200 toneladas
1900	390 toneladas
1930	600 toneladas
1965	1.450 toneladas
1987	3.000 toneladas
2000	4.000 toneladas

Las mayores reservas de oro, estimadas en 70.000.000 de toneladas, se encuentran en el agua marina, pero aún no se ha descubierto un método rentable para obtener oro del agua del mar.

3. Oro amarillo, rojo, blanco y verde

Como la pureza del oro se expresa en tanto por mil, el oro puro tendría que aparecer sellado con un 1000. Pero incluso el oro refinado nunca es perfectamente puro, y el oro más puro, el oro de lingote, tiene marcadas las cifras 999 o 999,9 en el llamado contraste.

Con el oro puro no se pueden hacer joyas, pues es casi tan blando como el plomo, y las alhajas hechas con oro puro se doblarían y se rayarían. Por eso se emplean aleaciones de oro con otros metales. La plata y el cobre lo hacen más duro, aunque sigue siendo igual de maleable.

En muchos países se expresa el contenido de oro en quilates:

Marca 333 = 8 quilates
Marca 585 = 14 quilates
Marca 750 = 18 quilates
Marca 999 = 24 quilates

Hay aleaciones de acuerdo con cada número de quilates. En las joyas, la aleación con más contenido de oro es la de 22 quilates, correspondiente a 835 partes de oro por mil, y la de contenido mínimo es la de 6 quilates, equivalente a 250 partes por mil.

En EE.UU., los quilates más comunes en las joyas son 10, 14 y 18. En Suiza, Bélgica, Holanda, Luxemburgo, Noruega y Dinamarca, el mínimo es de 14 quilates. En Francia y en Suecia el mínimo es más alto: 18 quilates. Y en la India son corrientes las joyas de 22 quilates.

La pureza del oro se determina de la siguiente manera: se frota ligeramente la muestra de oro contra una pizarra negra, sobre la que aquélla deja un trazo dorado. Luego se hace otro trazo con una aguja de oro cuya pureza se conoce. Ambos trazos se someten después a la acción conjunta del ácido clorhídrico y el ácido nítrico: si desaparece primero el trazo de la aguja, la pureza de la misma es menor que la de la muestra. Esta prueba se repite con agujas de más quilates y con diferentes mezclas de ácidos, hasta que los dos trazos de disuelven a la vez. Cuanto mayor la pureza, más concentrados han de ser los ácidos para disolver el oro.

Los matices del oro están determinados por los metales con él mezclados. El oro amarillo, el oro "normal", contiene plata y cobre.

El oro rojo contiene cobre. Las alhajas antiguas son en su mayoría de oro rojo, antes considerado el oro más hermoso. Una pieza de joyería de antes de 1920 brilla con un tono mucho más rojizo que otra actual. El precio del oro depende sólo del grado de su pureza; el precio de los demás metales de la aleación es completamente indiferente.

El oro blanco es una aleación muy dura con paladio y níquel.

El oro verde cs una aleación con plata y cadmio.

Se puede dar al oro incluso un tono azul mezclándolo con acero.

Pero independientemente del tono, al oro corresponde siempre lo valioso.

Rubíes, esmeraldas, zafiros, brillantes y perlas auténticas sólo se engastan en oro o en platino.

Hay cosas de valor sentimental —un talismán, un rizo, la foto de un niño— que se guardan en medallones de oro →fig. 91. En sentido figurado, también se enmarca en oro la imagen de una persona querida; se la rodea de oro. El pintor Gustav Klimt usó el color oro en este sentido →fig. 94. Todo lo que está rodeado de oro es noble.

4. Símbolo de la felicidad

La felicidad: oro, 22% · rojo, 15% · verde, 15% · amarillo, 13%

El color oro forma con el rojo y el verde el acorde de la felicidad, pues el dinero, el amor y la salud constituyen la felicidad. Aunque "el dinero solo no da la felicidad", lo cierto es que el oro domina en este acorde. En alemán, la palabra *Glück* significa felicidad y suerte. En los juegos de azar (*Glückspiele*) se juega con dinero, y el hada moderna (*Glücksfee*) concede aciertos en la lotería. Fortuna era la diosa antigua de la suerte, y en inglés *fortune,* como en español "fortuna", significa, además de suerte y felicidad, patrimonio.

Oro y dinero son conceptos inseparables. En alemán es evidente su comunidad: *Gold* (oro) y *Geld* (dinero), y de la antigua palabra para "dorado" (*gülden*), procede el nombre *Gulden,* "florín". Muchos países tenían como moneda la "corona", y una corona real es siempre de oro.

Antes el oro no se fundía en lingotes sino en barras, por eso en alemán existe la expresión "eso cuesta una barra de oro".

En el antiguo reino de Lidia, que estuvo situado en el Asia Menor occidental, se encontró gran cantidad de oro. El rey Creso (595-546 a.C.) fue el primero que hizo acuñar monedas de oro. "Es un Creso", "es rico como Creso", se dice desde entonces de quien ha acumulado grandes riquezas.

El tesoro más famoso de las leyendas antiguas es el "vellocino de oro". El vellocino era la piel de un carnero con su lana de oro, que robaron de Cólquida los argonautas griegos. Y éste era el trasfondo real de la leyenda: el país de Cólquida, ribereño del mar Negro, era célebre por el oro de las arenas de sus ríos. Sus habitantes sumergían pieles de cordero en los ríos; para quitarles la arena las lavaban varias veces, de manera que, al final los granos de oro, más pesados, quedaban retenidos en la lana. Luego se quemaban las pieles, y el oro que quedaba en las cenizas se separaba con agua. Todo lo que sirve para hacer dinero tiene también el reflejo del oro: un cantante de éxito tiene "oro en la garganta", un futbolista de éxito tiene "oro en la rodilla". Aquel que tiene una "mano de oro" puede ganar "una nariz de oro". Un "buscador de oro" posee una empresa lucrativa y una "buscadora de oro" es una mujer que se interesa por los hombres ricos.

Resulta curioso que en todas las culturas se establece una relación entre el madrugar y la riqueza: *Morgenstund hat Gold im Mund* [La mañana trae oro en la boca], dicen los alemanes; "Las musas sonríen a Aurora", decían los romanos. Aurora es la diosa del amanecer, y su nombre viene de *aurum,* oro.

El petróleo es "oro negro". Y en otros tiempos la porcelana y el marfil eran "oro blanco" —y hoy hasta la publicidad turística de las estaciones de esquí llama a la nieve oro blanco—. Y, en Alemania, la publicidad llama al café *braunes Gold* [oro castaño]. Todo lo que se vende caro acaba siendo oro.

Antes existía en Alemania el "domingo dorado", que no era una fiesta religiosa; los domingos de adviento se abrían los comercios, y el "domingo de oro" era el último antes de Navidad, y en él se hacían muchas compras. En el fútbol, el "gol de oro" da la victoria, y con ella la fama y el dinero, después de un juego indeciso, al equipo que mete un gol en la prórroga.

5. El oro de los alquimistas

El oro sale de las piedras —de eso estaban convencidos los alquimistas, pues donde hay oro, hay piedras—. En las rocas de las montañas se forman nódulos de oro, y en los lechos de los ríos se encuentran pepitas de oro. También la plata, el cobre y el mercurio salen de las piedras. En consecuencia, tendría que haber una piedra que lo transformara todo en metal. Los alquimistas llamaban "transmutación" al misterioso proceso de transformación de la materia vulgar en oro. Y a la piedra capaz de transformarlo todo en oro, la "piedra filosofal".

Los que creían en la piedra filosofal no eran simples especuladores o locos. Los individuos más inteligentes de todas las naciones la buscaban —y sólo a sabios y religiosos se les pudo ocurrir llamar a la piedra que traería todas las riquezas "piedra filosofal" o "piedra de los sabios"—. Se imaginaba así la transmutación: en contacto con la piedra filosofal, ciertas sustancias no nobles —pero desgraciadamente desconocidas— se fundirían, y al solidificarse se convertirían en oro.

También se intentó hacer oro sin la piedra filosofal. La cuestión central era aquí la siguiente: ¿de qué se compone el oro? Como el oro al fundirse se vuelve misteriosamente verde, se tomaron en consideración muchas sustancias para fabricar el oro. Pero, siguiendo el principio de "lo semejante con lo semejante", los alquimistas lo intentaron principalmente con sustancias doradas. En 1450, un tal Berhard von Trier ensayó una receta con tres ingredientes amarillos: 20.000 yemas de huevo, la misma cantidad en peso de aceite de oliva y la misma cantidad de azufre. Coció la mezcla a fuego lento durante dos semanas. El decepcionante producto resultante acabó como pienso para sus puercos, que murieron intoxicados.

La búsqueda del oro artificial comenzó hace cinco mil años, y condujo sólo a dos descubrimientos: en 1699, el alquimista Brand descubrió el elemento fósforo, que aisló de un material de color dorado: la orina; y en 1710, el alquimista

Böttger consiguió producir "oro blanco": había descubierto el secreto de la porcelana.

Naturalmente, también se atribuyeron al oro propiedades curativas: algunos ricos ingerían oro en polvo contra las "enfermedades amarillas", como la ictericia. Los alquimistas producían "vino dorado", supuestamente capaz de curar la lepra y la sífilis.

Sólo hay un efecto médicamente comprobado del oro: para el reúma son eficaces ciertos medicamentos que contienen una sal de oro, pero esta sal tiene el aspecto de la sal común, no del oro. Aunque se reconoce el efecto de esta sal, todavía se desconocen las causas de tal efecto. En las farmacias se vende un remedio, también comprobado, contra los piojos de la cabeza, denominado "espíritu de oro", pero que no contiene oro.

Pero la transmutación con que soñaban los alquimistas se ha hecho posible: en los reactores nucleares se puede transformar el mercurio en oro alterando su núcleo atómico. Pero este oro es infinitamente más caro que el oro natural.

6. El brillo de la fama

El orgullo: oro, 24% · azul, 14% · rojo, 12% · plata, 11% · blanco, 10%
El mérito: azul, 20% · **oro, 18%** · rojo, 16% · plata, 8%

El color de la fama es el oro. El vencedor recibe una medalla de oro. La más alta distinción alemana por méritos sociales es la Cruz Federal al Mérito Civil, y esta cruz es de oro →fig. 88. Cada ciudad, cada institución tienen un "libro de oro" en el que visitantes ilustres escriben unas palabras.

La fama brilla como el oro. De las películas con estrellas muy famosas se dice a veces que son de "muchos quilates". Los galardones cinematográficos de Alemania son el "Oso de Oro" y el "Bambi de Oro"; el de Francia, la "Palma de Oro"; y el de China el "Gallo de Oro". Y el Oscar de Hollywood es, naturalmente, de oro. Y hasta la distinción contraria, la concedida a la peor película y a los peores actores, es de oro: la "Frambuesa de Oro". Al director cuyas películas más palomitas de maíz hicieron consumir a los espectadores, lo distinguen los norteamericanos con la "Mazorca de Oro".

En todos los ámbitos hay galardones de oro. En el de la industria francesa de la moda se concede cada año a un modisto el "Dedal de Oro". Todos estos premios de oro son de escaso valor material, pues sólo tienen un baño de oro. Sólo la "Rosa de Oro", que el Papa concede a la mujer católica que más méritos haya hecho en el servicio a la Iglesia, es de oro macizo, con brillantes y perfumada con incienso.

En el acorde del orgullo y del mérito, el azul simboliza la constancia, siempre necesaria para adquirir auténtica fama.

7. Fiel como el oro

Fiel como el oro —esto, traducido al lenguaje sin poesía de la química significa: "inerte como el oro". Porque el oro, cuando no está fundido, no se combina con otros elementos.

El oro es capaz de resistir la acción de los ácidos y las lejías, y no se oxida. Sólo hay una manera de disolver el oro, que consiste en someterlo a la acción de una mezcla de ácido clohídrico y ácido nítrico concentrados. Esta mezcla, más fuerte que el oro, se denomina "agua regia" —aunque el oro puede recuperarse con una base—.

Los anillos matrimoniales no son de oro sólo por el valor de este metal; también porque el oro, después de estar durante decenios en el dedo, sigue brillando como el primer día. También el poder debe durar eternamente; por eso todos los signos del poder son dorados: el globo imperial continúa, después de ochocientos años, como nuevo →fig. 89.

El oro es el más reciclado de todos los materiales reciclables. El oro nunca se tira: siempre se recupera. El oro nunca pierde su valor.

El color del oro es el color de la permanencia. Es el color de las "bodas de oro" con la profesión o el matrimonio, celebradas después de 50 años.

El color oro acompaña a las cualidades que se acrisolan con los años: la fidelidad, la amistad, la honradez y la confianza. Pero nunca es el color dominante de estas cualidades, pues es sobradamente patente su vinculación a las recompensas materiales.

8. El color del Sol y de Leo

Siempre se ha asociado el oro al Sol. Según una antigua creencia, el oro se forma con sus rayos. También se creía que era fuego celeste que había caído sobre la tierra.

Para los incas, el oro era la sangre del Sol. Los aztecas creían que el oro era excremento del dios Sol. Oro se dice en su lengua *teocuitatl,* que significa "heces de los dioses".

El antiguo símbolo químico del oro era un sol. Al ser el metal más noble, el oro es masculino —siendo su opuesto femenino la plata—. Goethe lo decía poéticamente: "Las mujeres son bandejas de plata, en las que ponemos manzanas de oro."

En el simbolismo cristiano, el oro no es sagrado, pero sí es signo de lo divino. Al nimbo o resplandor de la santidad se le llama "aureola", de *aurum.*

En las religiones que adoraban a los astros como seres divinos, el Sol era la divinidad suprema. Los dioses solares son siempre masculinos. En los tesoros de los faraones podemos apreciar su origen divino: son hijos del dios Ra, el Sol. Los faraones regresan al Sol cuando acaba su vida terrena. El sarcófago en que Tutankamon regresó al Sol es de oro —225 kilogramos de oro de 22 quilates.

El oro confiere la máxima dignidad a todo lo profano: en las tumbas egipcias se han encontrado vainas de oro para escorpiones, pues los escorpiones se consideraban encarnaciones de la diosa Selket →fig. 92. En Birmania hay una gran piedra, situada al borde de un precipicio, totalmente recubierta de oro; es el mayor objeto sagrado del país →fig. 93.

En la astrología, el color oro pertenece al signo de Leo, el de los meses de julio y agosto, cuando el Sol está más alto. Como centro del sistema solar, el Sol es único, y por eso tiene, a diferencia de los planetas, un único signo. El león es el rey de los animales y vive en zonas cálidas; ningún otro animal podría estar tan perfectamente asociado al Sol. Los astrólogos atribuyen a Leo todas las características de un soberano: puede estar por encima de todas las cosas, pero también puede ser tiránico; puede preocuparse paternalmente por su familia, pero también espera ser el centro del mundo. A los nacido bajo el signo de Leo se atribuyen, naturalmente, cualidades "típicamente masculinas". Como no hay ninguna gema amarilla que sea especialmente valiosa, a Leo se le asigna el metal oro.

9. El color de la belleza. Los trajes de color oro

La belleza: oro, 24% · blanco, 23% · rojo, 18% · plata, 13%
La pompa: oro, 57% · plata, 11% · violeta, 8% · rojo, 8%
La solemnidad: oro, 32% · plata, 17% · blanco, 13% · negro, 13%

Se equivoca quien cree que el color favorito de una persona tiene que ser también el que ésta asocia con la belleza. Nadie piensa y actúa de una manera tan unidimensional que todo en la vida se rija por la menor cantidad posible de criterios. Las preferencias concretas relativas a colores son en su mayoría independientes del color favorito. El color favorito es sólo un criterio, mientras que la funcionalidad o la adecuación de un color tienen casi siempre un papel más importante. Quien escoge un color para la belleza no piensa necesariamente en el color de un coche o de un traje —piensa en una atmósfera en la que dominan claramente determinados colores. En todo ambiente pomposo domina el color dorado.

Los brocados, el *lurex* y el *lamé* oro están reservados a las fiestas. Los brocados son telas de seda de algún color con hilos de oro entretejidos, el *lurex* un tejido hecho con hilo de un color determinado combinado con hilo metálico, y el *lamé,* el tejido más brillante, un tejido hecho únicamente con hilos dorados. Hoy sólo las mujeres visten trajes dorados, pero en otros tiempos, cuando los hilos eran de auténtico oro, también los hombres llevaban trajes dorados en cualquier ocasión. El duque Carlos el Valiente de Borgoña se llevó consigo en 1467, en una campaña militar, cien trajes bordados en oro. Y el rey Francisco I de Francia (1494-1547) encargó 13.600 botones de oro para adornar un solo traje de terciopleo. Los pagó con dine-

ro de la caja del ejército. Francisco I, que se consideraba el hombre más elegante de su época, para no tener competidores decretó que ninguna persona de rango inferior al príncipe heredero podía vestir prendas doradas.

Cuando la nobleza se volvió económicamente dependiente de los ricos burgueses, éstos pudieron vestir prendas doradas. Puede decirse que su posición social se podía deducir de la cantidad de brocados de oro que les estaba permitido llevar. A fines del siglo XV, los muniqueses ricos podían usar 60 cm de tela dorada y 30 gramos de oro bordado en sus trajes.[14] Con 30 gramos de oro se podía hacer un traje muy lujoso (con un gramo se puede hacer un hilo de 3 kilómetros).

Para los bordados en oro se envuelve un hilo en pan de oro. El hilo de oro no pasa al revés de la tela, pues es demasiado delicado, por lo que sólo se cose por la cara superior. En la antigüedad, el hilo de oro se fabricaba de la siguiente manera: se enrollaba una tripa de oveja en un palo y se pegaban a la tripa láminas de oro. Luego, la tripa así dorada, se cortaba en espiral en tiras de un milímetro de ancho.

Hacia 1500 se pusieron de moda los gorros dorados para las damas, que continuaron llevándose durante siglos. Eran sombreros o caperuzas bordados con abundante hilo de oro. Aunque todas las mujeres deseaban un gorro de oro para los días de fiesta, durante mucho tiempo no todas pudieron llevarlo. Todavía en 1749, la policía de Múnich entraba en las iglesias cuando se celebraba la misa de Año Nuevo para incautarse de los gorros dorados que llevaban sirvientas y obreras por ser prendas inadecuadas a su clase. Esta actuación policial provocó un tumulto.

Cuando, a fines del siglo XVIII, se permitió el libre uso de las prendas bordadas en oro, aumentó la demanda de imitaciones de oro. Éstas estaban hechas principalmente con cobre: el latón, de color dorado, es una aleación de cobre y zinc, y el dorado bronce una aleación de cobre y estaño.

Las aleaciones con que se hacen joyas de moda tienen muchos nombres: *smilior, pinchbeak,* oro de Mannheim, oro musivo, tumbaga. Todas estas aleaciones son de cobre y zinc: cuanto mayor es el contenido de cobre, más oscuro el tono dorado, y cuanto mayor el contenido de zinc, más claro. La imitación denominada *tallois-demi-or,* debida al inventor parisino Tallois, contiene un 1 por ciento de oro; luego se abrevió como "talmi", y hoy es el prototipo de lo no auténtico. Sólo el *doublé* contiene algo más de oro: en él se recubre una pieza de acero con una delgada chapa de oro y por eso se denomina chapado en oro.

La emperatriz Eugenia hizo un uso bastante extravagante del oro: empolvaba su oscuro cabello con polvo de oro, que por supuesto era auténtico.

En la actualidad, las joyas de oro apenas identifican a los ricos, y los hilos dorados en los tejidos son de aluminio coloreado. Los tejidos dorados no son ya nada extraordinario. Además son demasiado llamativos para resultar elegantes →fig. 87. Hoy en día, ningún miembro de una casa real llevaría un traje de noche dorado —resultaría demasiado arrogante—. Con una excepción: la reina Isabel II de Inglaterra lució un vestido dorado —a la edad de 72 años y en la fiesta celebrada con motivo de sus bodas de oro—.

10. El color del lujo

El lujo: oro, 38% · plata, 13% · rojo, 12% · violeta, 10% · negro, 8%

Caulquier cosa puede ser lujosa. ¿Cómo se diseña un artículo de lujo? El principio más sencillo es fabricar con oro un objeto que normalmente se produce con algún material barato. De este modo se puede hacer de un encendedor o de un reloj un objeto de lujo. De este modo cualquier bolígrafo, polvera, peine o botón se puede convertir en un símbolo de estatus. Para los escritorios más lujosos existen abrecartas, perforadores, tijeras, reglas y hasta calculadoras doradas. Lo que no puede fabricarse en oro puede recibir un baño de oro. Hasta una goma de borrar puede convertirse en un objeto de lujo.

También hay una configuración cromática creativa en el diseño de joyas: objetos banales, como sujetapapeles, tornillos o macarrones, de oro o plata, y en todas sus formas, presentados como joyas modernas.

El acorde del placer es naranja-oro-rojo, y al lujo está ligado el placer. El artista Friedensreich Hundertwasser organizó en 1980 una comida en la que se celebraba el lujo —o en la que se mostraba su sinsentido: los comensales utilizaron cubiertos de oro y bebieron en copas de oro. Todos ellos comieron patatas, verduras y asados recubiertos con panes de oro. No era la primera vez que comían o bebían pan de oro, pues los bombones tienen a menudo decoraciones doradas, y las laminillas de aguardientes como el *Danziger Goldwasser* son de auténtico pan de oro.

¿Dónde acaba la elegancia del lujo? ¿Dónde comienza la ostentación vulgar? No hay una respuesta universalmente válida a estas preguntas. Nadie verá ostentación alguna en un hombre que lleva una alianza de oro. ¿Cuándo comienza la ostentación? ¿Cuando, además de la alianza, lleva un anillo de sello? ¿Y gemelos de oro? ¿Y un alfiler de oro en la corbata? ¿Y un reloj de oro con pulsera también de oro? ¿Cuando usa además un encendedor de oro? ¿Y una tarjeta de crédito dorada? ¿Y un llavero de oro? ¿Y un mondadientes de oro? ¿Y una cucharilla de oro? ¿Cuando encima conduce un Rolls-Royce dorado? ¿Y tiene toda la dentadura de oro?

11. El becerro de oro y el ganso de oro: el color del deslumbramiento

El "becerro de oro" es el símbolo bíblico del ofuscamiento, de la creencia en falsos dioses. El becerro representa al dios Baal, y Moisés lo destruye; aniquila incluso el oro: "Y tomó el becerro que habían hecho, y lo arrojó al fuego, donde se fundió, y pulverizó el oro, y lo esparció en el agua, que dio a beber a los israelitas." (2 Moisés, 32, 20).

En el cuento de Grimm del "Ganso de oro", los tontos se quedan pegados al ganso. Las víctimas de la comodidad y el lujo viven en una "jaula de oro". "¿De qué

sirve una horca de oro cuando se va a morir ahorcado?", dice la sabiduría del pobre. Que la riqueza arruina el carácter, es también otro consuelo: que "el fuego pone a prueba al oro, y el oro pone a prueba a la gente."

El oro depurado de metales menos valiosos es el oro refinado. Limpios y purificados serán también los pecadores. El oro se acrisola por medio del fuego, y los pecadores por el fuego del purgatorio.

El color oro es el color de →la vanidad. En la primera narración utópica, *Utopía* de Tomás Moro, publicada en 1516, el dinero y la vanidad son el origen de todo mal. En el país ideal, en Utopía, el oro sólo tiene una implicación: las cadenas de los reos condenados a trabajos forzados son de oro puro.

En la película de James Bond *Goldfinger* aparecen personas cubiertas de oro —que se ahogan porque la piel no puede transpirar—.

12. El oro de los pintores

En la pintura medieval, el oro simboliza la luz supraterrenal. Hasta 1500 fue común el fondo dorado en la pintura de motivos piadosos. Los iconos rusos han conservado hasta hoy ese fondo dorado.

Este fondo está hecho con pan de oro que se prepara laminando el oro hasta que tenga el grosor de un papel y cortándolo luego en cuadrados. Entre las láminas de oro se colocan "películas de batihoja", hechas de tripa de buey, muy delgadas y transparentes, pero muy resistentes. Las láminas se baten con el martillo para hacerlas cada vez más delgadas. Los cuadrados se van cortando conforme se van agrandando. De un gramo de oro se pueden obtener 3.000 cm^2 de pan de oro. El pan de oro más usado actualmente es de una diezmilésima de milímetro, mil veces más delgado que el papel de escribir a máquina. En las pinturas antiguas el pan de oro era mucho más grueso, de una milésima de milímetro.

El método más hermoso de los doradores es el del dorado con pulimento. Primero se dispone una tierra arcillosa untuosa, a la que queda pegado el pan de oro. La capa de esta tierra adherida al pan es casi siempre de color pardo rojizo, y se trasluce a través del oro. El dorador se pasa una brocha por el cabello, que queda electrostáticamente cargada, y mantiene el pan de oro suspendido de modo que permite su colocación sobre la base. Finalmente se da lustre al pan de oro con alguna piedra semipreciosa pefectamente plana. Para obtener un brillo inmaculado, la base ha de ser dura, por eso las antiguas imágenes sagradas están pintadas sobre tablas recubiertas de yeso.

Los dorados que han de resistir la intemperie, como los de las torres de ciertas iglesias, son al aceite. El pan de oro se coloca sobre una mezcla adherente de aceite de linaza y solución de goma. Los dorados al aceite no se pueden pulir, por lo que no brillan tanto. En la pintura los ornamentos de filigrana, como los usados para los finos rayos de las aureolas de los santos, se aplicaban con aceite de linaza y solu-

ción de goma, y sobre ellos pan de oro. El oro depositado se uniformizaba luego con una pluma de ave. El oro que sobraba se aprovechaba de nuevo. El pan de oro tenía un lugar aparte en las cuentas de los pintores.

Hoy el oro ha desaparecido de las pinturas, pero sigue estando presente de otra forma: los marcos de los cuadros son en su mayoría dorados.

13. El oro heráldico

En otros tiempos, los documentos importantes se solían sellar; "bula" es una antigua palabra para un documento sellado. Los de importancia especial los sellaba el emperador con oro: era la "bula dorada". La más importante "bula dorada" del Sacro Imperio Romano Germánico es la que hizo redactar el emperador Carlos IV en 1356, que regulaba la elección del emperador alemán y el derecho del más fuerte.

El oro es el más importante de los colores heráldicos. Todo escudo debe tener oro o plata; un escudo era un arma defensiva de metal, pero nunca debían estar hechos con los dos metales, pues entonces habría que soldar las diferentes partes, con lo que dejaría de ser estable y no podría usarse como arma protectora. Cuando se transfieren los escudos a las banderas, es decir, a tejidos, el blanco sustituye al color plata, y el amarillo al oro. Por eso decimos que la bandera alemana es negra-roja-oro, no negra-roja-amarilla.

Antiguamente la jerarquía establecía quién tenía derecho al oro como metal heráldico y quién debía contentarse con la plata. Desde que los ciudadanos pueden inventarse sus propios escudos, predomina el oro.

La norma heráldica según la cual un escudo sólo puede mostrar un metal tiene una excepción: el escudo del Papa. Los colores del Vaticano son oro y plata. San Pedro es el guardián de las puertas del cielo, y sus atributos son las llaves de oro y plata. El Papa se interpreta como el sucesor de Pedro, a quien representa en la tierra, por eso se llama al Vaticano "el trono de san Pedro" y por eso hay en la bandera del papa una llave de oro y otra de plata.

En Alemania, las señales de carretera que indican una iglesia católica, muestran una iglesia amarilla sobre fondo blanco. Y en los congresos eclesiásticos se izan banderas con los colores amarillo y blanco, aunque se denominan dorado y plateado.

14. El color decorativo

El oro es un producto natural, pero no un material vivo. Sólo se lo conoce ya trabajado ya sea por el orfebre, el acuñador de monedas o el fundidor. Por eso, el color del oro es también uno de los colores de →lo artificial.

238

Ópticamente, el oro parece ligero debido a su brillo, pero este efecto se desvanece cuando se sabe que el oro es el metal más pesado. Una botella de vino de un litro de capacidad, llena de oro, pesaría más de 19 kilos.

Las grandes superficies doradas atraen por su belleza, pero parecen distantes, pues representan al poder. Por su efecto simbólico, el oro es grande y poderoso. En nuestra experiencia es pequeño: incluso cuando el color oro no es de auténtico oro, se usa parcamente. Si se pide a varias personas que pinten una superficie con cuadrados de colores de distinto tamaño usando también el color oro, la mayoría pintará de dorado el cuadrado más pequeño. Pues, en la vida cotidiana, el oro aparece sólo como color decorativo, como color de ciertos detalles.

15. El oro en la publicidad: el color de lo presuntuoso

La presuntuosidad: oro, 28% · amarillo, 16% · naranja, 16% · violeta, 12%

Todo el mundo sabe que el oro es caro. Pero también que el papel dorado, la chapa dorada y el plástico dorado no contienen oro.

El poeta ve color oro donde el realista ve sólo amarillo: espigas doradas, uvas doradas, otoño dorado... Pero en la poesía actual, este estilo se considera anticuado. Los textos publicitarios hablan de cosas doradas que para los consumidores son objetos banales: pasta dorada, pan dorado, margarina dorada. En la publicidad, este estilo parece que pervive e incita al consumo.

La afición de la publicidad a lo dorado se manifiesta particularmente en el diseño de cajas y envases. Cualquier artículo sin valor es "ennoblecido" con alguna decoración dorada, y el prototipo de lo barato es el "sello de oro"... de plástico. La publicidad ha convertido el color oro en algo vulgar. Por eso, el oro es también uno de los colores de →lo cursi. El oro, combinado con el amarillo, con el oro falso, forma el acorde de lo presuntuoso.

"No es oro todo lo que reluce"; el viejo dicho es perfectamente aplicable a la moderna publicidad. En la publicidad, el color oro no expresa ningún valor, sólo es presuntuosidad.

Nuestra experiencia diaria nos enseña que aquellas personas que buscan aparentar por medio del oro, son casi siempre personas con bajo nivel adquisitivo. *Goldene Tressen - nichts zu fressen* [Galones de oro, boca hambrienta], se decía antes en Alemania de los empleados que vestían uniformes vistosos, pero estaban mal pagados.

16. Las reglas de oro

El oro, el blanco y el azul forman los acordes de →lo ideal, el bien y la verdad. La "regla de oro de la vida" encuentra en la Biblia la siguiente formulación: "Aquello que queréis que los demás os hagan a vosotros, hacédselo vosotros a ellos" (Lucas, 6,31; también Mateo, 7,12). Más conocida es la forma popular negativa: "No hagas a los demás lo que no quieres que te hagan a ti", o "No quieras para los demás lo que no quieras para ti".

Lo ideal es, en todos los casos, el dorado término medio, la *aurea mediocritas:* ni demasiado ni demasiado poco.

El oro se compra por gramos, y para ello se utilizan balanzas muy precisas. De aquel que da mucho valor a las palabras de otro se dice en alemán que "pone las palabras en la balanza de pesar oro". De una cosa que se vende demasiado cara se dice en España que se vende "a peso de oro". Y de lo que es muy valioso o de gran excelencia que "vale su peso en oro".

La "sección áurea" define la proporción ideal entre anchura y altura. En la arquitectura se aplica la "sección áurea" para calcular las proporciones de una casa, así como de sus puertas y ventanas, y en la pintura para calcular el formato más armónico. Según esta proporción, la relación entre anchura y altura es de aproximadamente 5 : 8. Es la proporción más bella: la proporción áurea.

El oro es atributo del bien y de lo bueno. En Alemania Goldmarie y Pechmarie son dos personajes de cuentos que representan lo bueno y lo malo. Obviamente Goldmarie es buena y rubia. Los cabellos rubios son tan hermosos como el oro. Del bondadoso se dice en español que "tiene un corazón de oro", y de lo excelente que es "oro molido". Y en alemán *goldig* significa "bonito", "precioso", "encantador", y de lo que no puede ser mejor, que es *goldrichtig,* que es "oro puro".

PLATA

El color de la velocidad, del dinero y de la Luna.

¿Cuántos tonos de plata conoce usted? 20, tonos de plateado
 1. El último color en que se piensa
 2. Siempre comparado con el dorado
 3. El color más veloz, pero siempre segundo
 4. El nombre del gigante y del platino
 5. El práctico metal precioso
 6. El color del vil dinero
 7. Marcas y falsificaciones
 8. La plata femenina —el elemento de la Luna y de Cáncer
 9. Distante y fría
10. Clara e intelectual
11. El brillo moderno
12. Más personal y elegante que el dorado
13. El gris ennoblecido
14. La plata heráldica

¿Cuántos tonos de plata conoce usted?
20 tonos de plata

Todos los metales de aspecto plateado brillan cada uno de distinta manera, pero distinguimos los metales, no el tono plateado.

Nombres del color plateado en el lenguaje ordinario y en el de los pintores:

Aluminio	Negro plateado	Plata vieja
Blanco plateado	Níquel	Purpurina de plata
Blanco platino	Oro blanco	Rubio plateado
Color platino	Plata antigua	Titanio
Cromo	Plata en filetes	Tubo brillante
Gris metálico	Plata estándar	Zinc
Gris plateado	Plata nueva	

1. El último color en que se piensa

De todos los colores, el color plata es el último en que pensamos. Sólo el 1% de los hombres, y ninguna mujer, nombró el color plata como color favorito. Y su rechazo es mayor: el 2% de los hombres y el 1% de las mujeres lo señalan como el color que menos les gusta.

El color plata se asocia ante todo al metal noble. La mayoría de las personas asocia espontáneamente la plata al oro, y continúan refiriéndose principalmente al oro.

Siempre decimos "oro y plata", nunca "plata y oro". La plata es algo accesorio, nunca lo principal. Baste un par de dichos alemanes: "donde se puede buscar oro no se busca plata"; y "nadie inteligente toma plata pudiendo tomar oro." El oro cuesta unas 50 veces más que la plata.

En competiciones y certámenes, el vencedor recibe la medalla de oro, y el que queda segundo, la medalla consoladora de plata. Las bodas de plata se celebran tras 25 años de matrimonio.

Como la plata ocupa siempre un lugar secundario, encontraremos aquí acordes cromáticos en los que el color plata nunca es el primer color nombrado. Es sumamente raro que el plata domine en nuestra mente cuando se piensa en colores.

2. Siempre comparado con el dorado

Las propiedades atribuidas al color plata a menudo no son propiedades de la plata misma, sino fruto de contrastarla con el oro. 1 litro de agua pesa un kilo, y el mismo volumen de plata pesa 10,5 kilos. La plata es pesada. Pero su color se percibe como ligero porque el oro pesa el doble que la plata.

Como se sabe que el oro es blando, y lo blando se asocia a las formas redondas, el color plateado se siente como color duro comparado con el dorado, y por eso se suele asociar a las formas angulosas.

Aunque los objetos de plata casi siempre son más grandes que los de oro, a menudo se nombra el color plata como color de lo pequeño. Y es que, independientemente de las diferencias evidentes de tamaño, la plata parece pequeña junto al grandioso oro.

3. El color más veloz, pero siempre segundo

La velocidad: plata, 28% · rojo, 20% · amarillo, 14% · negro, 11%
El dinamismo: rojo, 24% · **plata, 22%** · azul, 20% · naranja, 10%

La "velocidad" es uno de los pocos conceptos que hacen pensar a la mayoría de las personas en el color plata. Casi nadie duda en considerar el plata como el color más veloz. Los coches de carreras de Mercedes son de color plata —y en alemán se les llama "flechas de plata". Pero, al principio, el color de todos los fabricantes alemanes de coches de carreras era blanco. Hasta que, el 2 de junio de 1934, víspera de la carrera de la ADAC en el circuito de Nürburg, se descubrió que el coche de la Mercedes pesaba un kilo más de lo permitido. Hoy no se sabe quién tuvo la genial idea, pero, para eliminar peso, por la noche se quitó al Mercedes la pintura blanca, quedando al descubierto la carrocería de aluminio del coche, de un brillante color plateado. El Mercedes ganó. Como, según la tradición, el blanco y el plateado son equivalentes, la Federación Internacional de Clubes Automovilísticos aceptó este cambio de color. Este cambio de imagen fue una de las mejores ocurrencias de Daimler-Benz —y, además, el cambio resultaba barato. Los demás fabricantes alemanes copiaron esta nueva imagen: todos querían fabricar "flechas de plata".

El color plata, rápido como una flecha, hace pensar también en aviones, cohetes y locomotoras de alta velocidad. El plateado actúa como un color funcional: su brillo refleja los rayos del sol, reduciendo el calor. Como color de la velocidad, el plata deja de ser el nombre del metal precioso para ser el color de todos los modernos metales ligeros →fig. 90.

La plata debe usarse, debe circular, pues, si no, se vuelve negra. La plata abandonada se ennegrece, por eso es un antiguo símbolo de la indolencia. En el mundo moderno, el veloz color plata es uno de los colores del dinamismo, y también del deporte. El mercurio conserva siempre su brillo y su color claro porque el mercurio es la "plata ágil" —*quick silver,* en inglés.

4. El nombre del gigante y del platino

El mítico gigante Argos recibió su nombre en honor a la plata, que en latín se dice *argentum,* y en griego *argyros*. Este gigante es el vigilante que todo lo ve, el de los cien ojos que nunca duermen. Los ojos despiertos de Argos pueden verse de noche, brillando como la plata en el firmamento estrellado.

También hay un país cuyo nombre es el de la plata: en 1516, los españoles descubrieron en la costa de América la desembocadura de un gran río; en busca de oro y plata se adentraron en tierra y bautizaron el río que tenía que llevarles hasta los tesoros "Río de la Plata". Durante tres siglos se llamó el país bajo dominio español "reino de río de la Plata"; luego, los sudamericanos lucharon por la independencia con ayuda de los franceses. Entonces se sustituyó el nombre español "Plata" por el francés *argent,* dando origen al nombre de Argentina —aunque en Argentina nunca se encontraron cantidades importantes de oro ni de plata—. La palabra española "plata" ha servido para denominar a un metal del mismo color que no se conoció como elemento químico hasta medidados del siglo XVIII: el platino. A diferencia del

oro y la plata, el platino suele usarse completamente puro, por eso las joyas de platino no llevan contraste.

5. El práctico metal precioso

La plata es el metal precioso más usado, pues es veinte veces más abundante que el oro. Puede encontrarse en todo el mundo. En Alemania se extraía plata ya en la alta edad media, sobre todo en el Harz, cerca de Rammelsberg; en Sajonia, cerca de Freiberg; y en los montes Metálicos de Sajonia-Bohemia.

En 1545, los españoles descubrieron en Potosí (Bolivia), la mina de plata más rica del mundo. Ocurrió durante una tormenta, cuando un rayo alcanzó un árbol y lo arrancó de la tierra, mostrando en sus raíces nódulos de plata. En la actualidad todavía existen grandes yacimientos de plata en México, en Nevada y en Canadá.

La plata de las minas nunca aparece en estado puro, sino mezclada con níquel, zinc, estaño, plomo, cobre e incluso oro y platino. Cierto que la plata no siempre contiene oro, pero el oro contiene siempre plata. Un 20% de la plata se obtiene como producto secundario en la obtención del oro.

La plata puede combinarse también con elementos no metálicos: la galena es un mineral formado por sulfuro de plomo con menos de un 1% de plata, y, sin embargo, la mitad de la plata se obtiene de la galena.

La plata es muy maleable, y puede ser laminada hasta un espesor de 0,00027 milímetros, y su ductilidad es tal, que con 0,5 gramos se puede hacer un hilo de un kilómetro.

Aunque la plata es el metal precioso más utilizado, sólo el 15% de la plata se usa en joyería y en la fabricación de utensilios. El 30% lo utiliza la industria fotoquímica: las emulsiones fotosensibles de las películas y el papel de positivado son de bromuro de plata. El 20% lo utiliza la industria eléctrica, pues ningún otro metal conduce mejor la electricidad y el calor. Los termos tienen en su interior capas de plata, y los espejos pues ningún otro material refleja mejor la luz. La plata puede matar los gérmenes y se usa en la potabilización del agua. Los medicamentos contra las enfermedades intestinales y las infecciones laríngeas continen plata en sus principios activos. La plata está permitida para adornar comestibles: las bolitas de azúcar para adornar pasteles están recubiertas de plata auténtica. Antiguamente la mayor parte de la plata se usaba en monedas, pero este uso es cada vez menor.

La demanda anual de plata en el mundo es de 12.000-15.000 toneladas, unas 5.000 toneladas por debajo de las necesidades reales de plata. Por eso, en todas partes se recupera la plata, por ejemplo la de los baños fijadores de los laboratorios fotográficos y la de las baterías antiguas. Y, sobre todo, se han retirado de la circulación las monedas de plata.

En otros tiempos, el valor de una moneda correspondía al precio del metal de que estaba hecha: si 5 gramos de plata costaban un marco, una moneda de plata de un

marco contenía 5 gramos de plata. La última moneda de plata de la República Federal Alemana fue la de cinco marcos de 1974. Ahora, sólo las monedas conmemorativas contienen plata —un máximo del 93%, pero a menudo sólo el 40%—. Las monedas corrientes de aspecto similar al de la plata están hechas de aleaciones de cobre y níquel, sin nada de plata.

6. El color del vil dinero

El plateado es uno de los colores de →la pompa, →el lujo y →la solemnidad, pero el color principal es siempre el oro, y el color plata queda como un color adicional. El color oro simboliza el valor ideal, y el color plata, el valor material.

Es el color del hermoso dinero. El oro es demasiado valioso para la dimensión cotidiana de la vida. ¿Cuánto oro cuesta un huevo? El precio de los huevos sube, pero el del oro oscila —en los últimos diez años se habrá pagado por un huevo entre 1/30 de gramo de oro y un 1/300 de gramo de oro. En todo caso, demasiado poco oro como para hacer de él una moneda. En la vida cotidiana se necesitan monedas manejables de un material menos valioso. El rey Creso, el que hizo acuñar las primeras monedas de oro, puso también en circulación monedas de plata: eran en realidad bolitas tan pequeñas como la cabeza de una cerilla.

"Plata" y "oro" fueron idénticos en muchas lenguas, como en francés *argent*. En Inglaterra se dice de los hijos de padres ricos que "han nacido con una cuchara de plata en la boca". En alemán coloquial *versilbern* significa "platear" y también "vender", y del estrábico se dice que tiene una *Silberblick*, una expresión que originariamente aludía a la mirada codiciosa, que bizquea por mirar la plata.

La plata se vincula más que el oro a la codicia, a la avaricia y a todo lo malo. Judas Iscariote delató a Jesús ante los sumos sacerdotes por 30 monedas de plata. Aquellas 30 monedas eran el sueldo mensual de un jornalero, una suma que también podría haberse pagado en oro. Pero a los traidores no se les paga en oro. Judas se arrepintió, devolvió el dinero y se ahorcó. Los sumos sacerdotes no quisieron tener ese dinero sucio en el templo, y con las 30 monedas compraron un terreno apartado para enterrar en él a criminales y forasteros.

El oro se atesora y con la plata se paga. La plata tiene un precio, pero no un valor simbólico.

7. Marcas y falsificaciones

La plata pura es demasiado blanda para ser usada. La plata se emplea en aleación con cobre, níquel y zinc. En Alemania, la pureza de la plata se expresa en milésimas. La mayoría de las joyas contiene un 80%, con lo que su contraste muestra el número 800.

En otros países, el contenido de plata se expresa con símbolos. La plata de la libra esterlina inglesa lleva la marca que muestra a un león caminando, que indica una pureza de 925 por mil. La plata estándar de Britannia, marcada con una Britannia tiene todavía mayor pureza: 958 por mil.

En Francia, la plata se marca con el gallo galo. La cifra 1 junto al gallo significa 950 por mil, y la cifra 2, 800 por mil. Fuera de Europa, muchos países marcan la plata con una media luna, junto a la cual un número indica su pureza.

En Alemania se expresó hasta finales del siglo XIX la pureza de la plata antigua en *lot*. Al valor de mil por mil correspondían 16 *lot*. En joyería eran corrientes las aleaciones de 12 *lot,* equivalentes a 750 por mil. Cuando no había porcelana fabricada en Europa, los ricos comían y bebían en platos y copas de plata. La antigua plata de mesa, es decir, los cubiertos, jarras y platos de este metal exhiben en su mayoría la marca 8 (500 por mil) o 6 (375 por mil). Las cifras aparecen siempre combinadas con un sello de la ciudad, pues los orfebres y plateros utilizaban el signo de su ciudad. De ese modo se puede identificar el origen de la plata antigua. La plata muy antigua es menos habitual que el oro antiguo, pues la plata es más sensible a la acción corrosiva de diversos agentes que pueden acabar con ella.

El contenido de plata de una aleación no puede apreciarse por su color; debe someterse a la piedra de toque, como el oro. Tampoco se puede conocer su pureza pesándola, pues la plata y el cobre tienen casi el mismo peso, lo cual resulta ideal para los falsificadores de moneda.

El contenido de plata de las monedas ha estado siempre sujeto a grandes oscilaciones. Los monarcas de todos los países usaban un sencillo truco para obtener más dinero: declaraban no válidas las monedas de plata antiguas y las hacían fundir. Se acuñaban luego otras nuevas con un contenido menor de plata y de ese modo con las monedas antiguas se hacía más dinero. Muchos monarcas fueron auténticos falsificadores de moneda. Las nuevas monedas eran a veces tan blancas como la plata, pero sólo eran aleaciones de cobre y arsénico, sin plata.

8. La plata femenina: el elemento de la Luna y de Cáncer

El signo de los alquimistas para el elemento plata era una media luna, y lo llamaban *Luna*. El nombre de la plata en la lengua de los incas es, traducido literalmente, "lágrima de la luna".

El oro y la plata forman pareja, como el sol y la luna, como el hombre y la mujer. La luna es en casi todas las lenguas de género femenino. El ciclo lunar es idéntico al de la menstruación. La inversión de los géneros del sol y la luna en alemán —el sol es femenino mientras que la luna es masculina— no se da en ningún otro idioma y en la lengua inglesa, que carece de géneros, se dirá siempre *Mr. Sun* y *Lady Moon*.

Al masculino sol le conviene el masculino oro y el masculino rojo. A la femenina luna, la femenina plata y el femenino azul. En la pintura alegórica, que representa simbólicamente las cosas, la personificación de la plata es una mujer vestida de azul, que vive en la luna y viaja en un trineo tirado por ciervas. En inglés, la luna es a veces incluso azul, como en la canción *"Blue Moon, I saw you standing alone ..."*.

Los astrólogos asignan el metal plata, naturalmente, a la luna. A cada planeta se vinculan tradicionalmente dos signos zodiacales, pero a la singular luna sólo uno: Cáncer. Igual que al sol y al signo de Leo se atribuyen cualidades masculinas, a la luna y a Cáncer se atribuyen cualidades femeninas. Al animal simbólico Leo corresponden el dinamismo, la valentía y la sangre caliente; a su contrario, Cáncer, la cautela, la planificación estratégica y la sangre fría. Cáncer vive en el agua, elemento también femenino. A Cáncer no se le asigna una gema, sino la perla, riqueza extraída del agua. También en la astrología puede sustituirse el color plateado por el blanco, por eso el blanco es también el color de Cáncer.

La plata se vincula, igual que la luna, a la noche y sus fuerzas mágicas. Sólo las balas de plata pueden matar a un ogro. Las "balas mágicas", capaces de dar en cualquier blanco, que el protagonista de la ópera *El cazador furtivo* recibe del diablo, son de plata. La vieja plata de una familia tiene el poder de defender contra encantamientos —el verdadero significado de esta superstición: quien ha nacido rico debe tener menos miedo de los demonios que el que ha nacido pobre—. Quien es lo bastante rico, puede librarse de cualquier cosa.

9. Distante y fría

Reden ist Silber, Schweigen ist Gold [Hablar es plata, callar es oro]. Este dicho alemán demuestra una vez más que se da más valor al oro que a la plata, pero contradice nuestras sensaciones: de los dos colores, no es precisamente el color oro el silencioso, sino el color plata. Azul-blanco-plata es el acorde de la pasividad.

El color plata es frío. Está cerca del blanco, del azul y del gris, los colores fríos. La nieve tiene reflejos plateados, por eso es éste un color invernal. Cada día experimentamos que el color plata es el color de lo frío. Los alimentos congelados van en envases de aluminio, porque el color plata refleja el calor. Aparece también en marcas y etiquetas de muchos productos que deben tomarse muy fríos, especialmente bebidas, como el vodka.

Este frío está presente en el simbolismo de los colores en distintas dimensiones: plateada es la fría luz de la luna, plateada puede ser el agua, el elemento más frío, y también el frío entendimiento. El plata es un color introvertido, y se mantiene siempre distante; por eso figura en el acorde rosa-plata-blanco, el acorde de la cortesía, que es la forma más fría del afecto.

10. Clara e intelectual

"Voz de plata", "puente de plata", "fuente plateada", "reflejo plateado". Algunas lenguas usan un mismo vocablo para "plateado" y "brillante".

Se dice que una banda color plata en el horizonte anuncia tiempos mejores y más relucientes. Por este motivo la plata es también el color de la esperanza y el optimismo.

La plata se asocia a la mente clara y a las mejores cualidades del trabajo intelectual. Azul-blanco-plata es el acorde de la inteligencia. El color plata se halla también en los acordes de →la ciencia y →la exactitud. Y caracteriza estas cualidades mejor que el oro, pues éste es demasiado presuntuoso y petulante, mientras que el plata está más cerca de la discreción y la reserva propias de todo lo intelectual.

También los alquimistas veían una relación entre la plata y la inteligencia: la plata en polvo se vendía para tratar las enfermedades del cerebro.

11. El brillo moderno

Lo moderno: plata, 18% · negro, 15% · blanco, 14% · azul, 12% · naranja, 11%
Lo técnico / lo funcional: azul, 22% · **plata, 19%** · gris, 18% · blanco, 16% ·
negro, 12%

El concepto de "lo moderno" es uno de los dos conceptos en los que la mayoría de los encuestados piensa en primer lugar en el color plata. Pero los encuestados no piensan en el metal precioso, sino en el acero, el aluminio, el cromo, el níquel, el titanio, el vanadio, es decir, en los materiales del diseño moderno.

Azul-plata-gris es el acorde de lo técnico y de lo funcional. Y el plata es uno de los colores de →lo artificial, de lo creado por la tecnología. Muchas cosas que brillan como la plata no son de plata. En este contexto, el color plata no es expresión de un valor, sino de una función.

El oro se sitúa en el primer plano, relegando otros colores a un segundo plano con la demostración de su valor. El brillo de la plata, en cambio, no empuja hacia atrás a ningún otro color, sino que los refleja fielmente.

El color plata parece más moderno que el oro porque nunca es pomposo. Los metales no preciosos recubiertos de oro aparentan más de lo que son, aunque algunas cosas que brillan como la plata son más valiosas que el oro. Cuando las piedras preciosas se engastan en un metal de aspecto plateado, éste es oro blanco o platino. En la plata se engastan tradicionalmente sólo perlas y piedras semipreciosas.

Cuando un estilo es completamente nuevo, el color plateado desempeña un importante papel, como cuando hacia 1920, cuando apareció el estilo *streamline*, del que no había precedentes; cuando la nueva velocidad de los automóviles y los aviones cambió el mundo, el diseño de joyas se hizo también dinámico, y el platino se convirtió en el metal precioso preferido. Todavía hoy el diseño de joyas con metales preciosos de aspecto plateado determina la idea de lo moderno.

12. Más personal y elegante que el dorado

La elegancia: negro, 30% · **plata, 20%** · oro, 16% · blanco, 13%
Lo singular: violeta, 22% · **plata, 15%** · amarillo, 12% · naranja, 10% ·
negro, 10%
Lo extravagante: violeta, 26% · **plata, 18%** · oro, 16%

El plata es el color de la discreción, que forma parte de la elegancia. Más elegante
que el célebre traje plisado de color oro de Marilyn Monroe es el traje casi idénti-
co, pero plateado, que usó la princesa Diana →figs. 86 y 87.

Hoy en día, las telas doradas y plateadas son igual de caras, pues sus hilos me-
tálicos son en ambos casos de aluminio. La mujer que elige un traje dorado, quiere
demostrar, con el máximo lujo, su altísimo nivel. La que se decide por un traje pla-
teado, no necesita esa ostentación.

El color dorado representa el lujo típico, estandarizado. Complementos como el
cinturón, los zapatos y el bolso se venden más frecuentemente de color oro que pla-
ta. Pero el plata es más original y extravagante.

El oro exhibe su propio valor; la plata ocupa un puesto subordinado, pero su-
braya más la personalidad de quien la elige.

13. El gris ennoblecido

Los cabellos grises se convierten, en el lenguaje poético, en "cabellos plateados".
Cuando sólo unos pocos cabellos han encanecido, éstos son "hilos de plata". De las
barbas de un hombre mayor se dice que son "barbas plateadas". El color plata es el
atributo amable de la edad.

El gris brillante suele denominarse "plateado" porque así se le ennoblece. Los pe-
leteros llaman al zorro gris "zorro plateado". Como este recurso denominativo favore-
ce el comercio, el lenguaje de la publicidad convierte cualquier gris en gris plateado.

14. La plata heráldica

Como color heráldico, el plata simboliza humildad, honorabilidad, pureza e ino-
cencia, en suma, ninguna virtud guerrera, otro motivo por el cual el dorado se con-
virtió en el color heráldico favorito.

El color plata suele combinarse con el azul, pues según el antiguo simbolismo
el plata se asocia al agua. Este color aparece en los escudos cuando en ellos hay ani-
males acuáticos.

El color plata aparece también en los escudos en los que figura la Luna. La media luna, representada como luna creciente, es el signo más conocido del mundo islámico. La media luna es un símbolo religioso y político: el de la unidad de todos los países que profesan la fe musulmana. Turquía, Pakistán y las islas Maldivas tienen la media luna en sus escudos y banderas.

El color plata se torna blanco cuando los colores heráldicos se traducen a colores de banderas. El simbolismo del color plata se hace idéntico al del color blanco: se convierte en símbolo de la paz.

MARRÓN*

Color de lo acogedor, de lo corriente y de la necedad.

¿Cuántos marrones conoce usted? 95 tonos de marrón
1. Marrón: el color menos apreciado, pero que está en todas partes
2. El color de lo feo y lo antipático
3. El color de la pereza y la necedad
4. El color de lo acogedor
5. El color de sabor más fuerte
6. El color de lo corriente y de lo anticuado
7. El color de los materiales robustos
8. El marrón de los pobres
9. El color del amor secreto
10. Los "colores de la pulga" de los ricos y los colores de moda de Goethe
11. El color del nacionalsocialismo alemán
12. Por qué el tono bronceado llegó a ser ideal de belleza
13. El marrón de los artistas: de sepias y de momias
14. La pátina

* "Marrón" es un galicismo cuyo empleo en el castellano actual se ha hecho tan frecuente, que ha dejado en lugar secundario al tradicional "castaño". En la presente traducción se usa "marrón" como el nombre más genérico, y "castaño" y "pardo" en los casos en que es más común, o normativo, el uso de una de estas dos últimas palabras (p.e., "cabello castaño", "oso pardo"). [N. del T.]

¿Cuántos marrones conoce usted? 95 tonos de marrón

Nunca se nos ocurriría decir que el café es de color tabaco, o que el tabaco es de color nogal. Las ideas que tenemos de estos colores son inseparables de sus contextos.

Nombres de tonos marrones en el lenguaje ordinario y en el de los pintores:

Almagre
Amarillo intenso
Amarillo viejo
Ámbar
Barro arcilloso
Beige
Cabello castaño
Café con leche
Caoba
Caput mortuum
Carmín tostado
Castaño oscuro
Cedro
Cigarro puro
Color adobe
Color arcilla
Color arena
Color arenisca
Color asfalto
Color asta
Color avellana
Color bronce
Color bronceado
Color cacao
Color café
Color canela
Color caramelo
Color chocolate
Color cieno
Color coco
Color coñac
Color corcho

Color cuero
Color curry
Color de la herrumbre
Color de la raza negra
Color de las heces
Color de venado
Color hígado
Color lodo
Color madera
Color miel
Color mostaza
Color nicotina
Color nuez
Color nutria
Color pimienta
Color sándalo
Color sepia
Color tabaco
Color té
Color tierra
Color tostado
Color visón
Color whisky
Cortezas de árbol
Cuero natural
Gris pardo
Madera de teca
Marrón anaranjado
Marrón caqui
Marrón cobrizo
Marrón dorado
Marrón granate

Marrón *glacé*
Marrón gris
Marrón momia
Marrón negro
Marrón olivo
Marrón otoño
Marrón rojizo
Marrón Van Dyck
Marrón veronés
Marta cebellina
Nogal
Nuez moscada
Ocre
Oro viejo
Papel de envolver
Pátina
Pelo de camello
Piel de cebolla
Roble
Rojo inglés
Rojo pardusco
Rojo zorro
Rubio oscuro
Siena natural
Siena tostada
Sombra natural
Sombra tostada
Terra Pozzuoli
Terracota
Tierra verde
Vino de Madeira

1. Marrón: el color menos apreciado, pero que está en todas partes

El marrón es el más rechazado de todos los colores. El 17% de las mujeres y el 22% de los hombres lo nombran como "el color que menos me gusta". Y gusta menos conforme pasa el tiempo →tabla inferior. De los menores de 25 años, el 16% de los hombres y el 10% de las mujeres lo nombran como el color que menos aprecian; y de los mayores de 25 años, el 26% de los hombres y el 20% de las mujeres declaran que no les gusta nada.

Casi nadie siente predilección por este color. Sólo el 1% de los hombres y de las mujeres lo tiene como color favorito. En ningún otro color se da tal rechazo.

Esto no deja de resultar asombroso, pues se trata de un color muy presente en la moda. El color de la tierra en todos sus matices es muy apreciado. Y como color de multitud de materiales naturales, como la madera, el cuero y la lana, es uno de los colores preferidos para decorar las viviendas.

Teóricamente es pertinente la siguiente pregunta: ¿es el marrón un color? Propiamente no. El marrón o castaño es la mezcla de todos los colores. La mezcla de rojo y verde da marrón; la de violeta y amarillo da marrón; la de azul y anaranjado da marrón; la de rojo, amarillo y azul da marrón; y si se combina cualquier color con negro, se obtiene también marrón →fig. 95. El marrón es más una mezcolanza de colores que un color.

Pero, en un sentido psicológico, el marrón es, de manera inequívoca, un color, pues tiene su propio simbolismo, que es distinto del de los demás colores. La mayoría de los conceptos "típicamente marrones" tiene connotación negativa. Ahí está el siniestro pasado político del color pardo. Éste es también un color feo y vulgar. Es el color de la pereza y de la necedad.

No obstante, es también un color muy aceptado en la moda, pues se cree que la mezcla de todos los colores armoniza con todos los colores y sirve para todas las ocasiones.

El marrón está en todas partes, pero como "color en sí" es despreciado.

LOS COLORES MENOS APRECIADOS EN EL TRANSCURSO DE LA VIDA

Mujeres	14-25	26-49	50+	Hombres	14-25	26-49	50+
Marrón	10%	22%	20%	Marrón	16%	26%	25%
Rosa	25%	16%	8%	Rosa	29%	17%	7%
Gris	10%	12%	20%	Gris	9%	11%	20%
Amarillo	8%	8%	4%	Negro	2%	8%	10%
Negro	3%	5%	12%	Oro	5%	2%	1%

2. El color de lo feo y lo antipático

Lo feo: marrón, 25% · gris, 25% · negro, 19% · violeta, 8%
Lo antipático: marrón, 25% · gris, 18% · violeta, 12% · negro, 10% · rosa, 8%
Lo antierótico: marrón, 30% · gris, 26% · blanco, 6% · verde, 6%
Lo desagradable: marrón, 20% · gris, 17% · verde, 14% · violeta, 12% · negro, 12%

Al marrón lo asociamos espontáneamente con la inmundicia y los excrementos. El marrón es el primer color que aparece en las asociaciones negativas con el cuerpo. En Estados Unidos se llama al adulador interesado *brown nosed* o *brownnoser,* expresión comúnmente traducida por "lameculos". Y en Inglaterra se dice *I'm browned off* cuando algo produce fastidio, cuando se está hasta las narices.

En el marrón desaparecen todos los colores luminosos, desaparece toda pasión. Si el violeta es el color más misterioso porque en él se unen los grandes contrario rojo y azul, también el marrón contiene rojo y azul, además del tercer color primario, el amarillo; pero la unión de todo con todo es lo que hace del marrón una mezcla sin carácter. Por eso es el marrón el color de lo antierótico.

Como el marrón es la mezcla de colores más oscura, es junto al negro, uno de los principales colores del mal y de lo malo.

Las cosas que se pudren se ponen marrones, por eso es el marrón el color de lo descompuesto y lo desagradable, tanto real como simbólicamente. En la naturaleza es el color de lo marchito, de lo que se extingue, el color del otoño.

Cuando se piensa en los años que tienen las cosas, se piensa casi siempre en el color marrón: el papel y las telas amarillean hasta volverse marrones, y la madera y la piel viejas se ponen cada vez más oscuras.

Sobre todas las cosas se forma una pátina marrón de polvo y suciedad. Así se cumplen las palabras de la Biblia en el libro I de Moisés: "Polvo eres y en polvo te convertirás".

3. El color de la pereza y la necedad

La pereza: marrón, 44% · gris, 12% · negro, 10% · violeta, 8%
La necedad: marrón, 24% · gris, 20% · rosa, 18% · negro, 8%

La pereza es uno de los siete pecados capitales. Y, como todos los pecados capitales, es una faceta del egoísmo. La pereza consiste en el egoísmo de no hacer nada por los demás. Por eso se llamó al pecado de pereza "indolencia del corazón".

El marrón es el color de la necedad. Se comprende que a esta tan poco disimulable cualidad negativa se atribuya el color más feo. *Du bist ganz schön braun,* se dice en alemán, queriendo decir que alguien ha perdido a la vez la inteligencia y

la vergüenza. ¿Qué color caracterizaría mejor a los apáticos que el marrón? En el acorde de la necedad, el marrón simboliza la necedad en sí, el gris la incultura, el rosa la ingenuidad y el negro la ignorancia.

4. El color de lo acogedor

Lo acogedor: marrón, 27% · verde, 20% · amarillo, 10% · azul, 13% · naranja, 9%

El marrón es un color valorado positivamente para los espacios habitables. Lo natural, lo esencialmente carente de artificialidad, hace del marrón el color de la comodidad. Parecido es el acorde del →recogimiento.

El marrón es el color de los materiales rústicos, como la madera, el cuero y la lana. Las habitaciones con muebles y alfombras marrones y revestimientos de madera en paredes y techo, parecen más estrechas, pero esta limitación invita al recogimiento. El marrón crea en una habitación el clima ideal —es uno de los colores de la calidez, pero no es un color caliente.

El marrón resulta particularmente agradable cuando se combina con colores más animados, como el oro y el naranja. Su combinación con el negro debe evitarse en las habitaciones, pues el negro lo hace demasiado sombrío. Junto al negro, el marrón forma el acorde de →lo estrecho y →lo pesado.

El estilo rústico es más apreciado en Alemania que en ningún otro país. Los extranjeros se maravillan de las muchas oficinas y habitaciones de hotel decoradas en un estilo rústico de tonos marrones, que les parecen típicamente alemanas. Esta impresión no tiene por qué ser negativa; a los estadounidenses, la *Gemütlichkeit* (comodidad, apacibilidad) alemana les parece tan típica, que han hecho sitio a esta palabra en su léxico.

5. El color de sabor más fuerte

Lo áspero: marrón, 27% · gris, 16% · verde, 15% · violeta, 10%
Lo amargo: marrón, 22% · verde, 18% · amarillo, 12% · gris, 10%

El marrón es el color de sabor más fuerte. El color de lo tostado: la carne asada es marrón, y la masa bien horneada toma color marrón. El marrón tiene además un intenso aroma: el café, el té, la cerveza y el cacao son marrones. Los huevos morenos parecen tener más gusto que los blancos.

Marrón es el color de los alimentos cocinados. Lo que era blanco, se vuelve marrón, desde la cebolla dorada hasta el azúcar hecho caramelo. Es el color de las

"bombas de calorías", como el chocolate, los bombones y las nueces. Cuando los alimentos blancos toman color oscuro, parecen más ricos en calorías. Quien piensa en las calorías, considera los oscuros pasteles de chocolate más peligrosos que los blancos pasteles de nata. Hay tipos de cerveza, inventados especialmente para las mujeres por los estrategas del márketing, cuyo color es más claro. Y cervezas oscurecidas especialmente para hombres. Los cigarrillos son blancos, pero también los hay con papel marrón, adecuados a un tabaco más fuerte o así presentados para sugerir un sabor más fuerte. Las mujeres prefieren comer carnes y salsas claras, y los hombres carnes de color marrón oscuro y salsas oscuras, que parecen especialmente fuertes y sustanciosas. Cuanto más fuerte es el color marrón, más fuerte la comida, aunque sólo se trate de una ilusión creada por los colores de los alimentos.

6. El color de lo corriente y de lo anticuado

Lo corriente: marrón, 25% · gris, 23% · oro, 9% · rosa, 85
Lo anticuado: marrón, 37% · gris, 25%

Los tonos marrones contienen en su mayoría rojo, amarillo, azul y negro, y a menudo incluso blanco. El marrón anula el carácter de todos los colores que contiene. En el marrón desaparece la "individualidad" de los colores básicos. Por eso es el marrón el color de lo corriente, lo simple y lo honrado.

Una conocida figura de cómic que personifica la mediocridad —al bueno, pero eterno perdedor— no por casualidad se llama "Charlie Brown".

Quien viste de marrón no quiere destacar, sino adaptarse. El marrón no sólo se adapta, sino que quita su fuerza a todo otro color independiente. Junto al marrón, incluso el rojo se apaga, el azul pierde su claridad, y el amarillo, su luz.

"El marrón es un color neutro que se adapta a todo"; tal es la profesión de fe de todos los que no dan valor a la moda o a la elegancia en el vestir. Pero lo malo del marrón es que no se adapta a todo. Tampoco es siempre un color cálido; sólo lo es cuando predomina su parte de rojo, mientras que cuando predomina el azul es un color frío. Un marrón frío combinado con un color cálido, o un azul cálido combinado con un color frío, produce un contraste desagradablemente fuerte, incluso en colores apagados →fig. 96.

Las revistas de modas hablan del "rojo noble", del "negro noble" o del "blanco noble", pero nunca de un "marrón noble". Los miembros de las casas reales nunca visten en las recepciones oficiales de marrón —un color demasiado vulgar para ellos—. El marrón nunca resulta adecuado para las ocasiones en que la elegancia es un requisito indispensable, y en la moda masculina de gala, los trajes marrones están fuera de lugar, al igual que los zapatos marrones, verdadero tabú aunque su aspecto no desmerezca de los negros; un traje marrón, incluso de la mejor tela, nunca será realmente elegante en estos casos. Los más prestigiosos bancos privados

ingleses incluso prohíben a sus ejecutivos vestir trajes marrones en sus oficinas, pues resultan demasiado ordinarios.

El marrón es el color de lo anticuado porque es el color del pasado. Pero en la moda, con sus perpetuos retornos y contradicciones, lo anticuado es a menudo moderno.

7. El color de los materiales robustos

Ninguna cosa se tiñe de marrón para embellecerla, sino que la mayoría de las cosas marrones tienen este color como color natural. Sólo los materiales sintéticos se tiñen de marrón para darles la apariencia de materiales naturales, aunque los materiales sintéticos se reconocen al instante por la uniformidad del color. El marrón natural nunca es uniforme, sino que siempre muestra manchas más claras y más oscuras, como la madera, la vegetación mustia, la lana sin blanquear o la piel sin teñir. *Beige,* la palabra francesa con que designamos el marrón claro, significa "crudo".

A muchas mujeres y a muchos hombres les gusta vestirse de marrón; dado que es un color tan insensible a las manchas, es ideal para el ocio.

El marrón es el color de cabello más frecuente, llamándose entonces castaño o trigueño.

A lo que es por naturaleza poco delicado se le llama "robusto", del latín *robustus,* que originariamente significaba "pardo rojizo". ¿Y qué color más robusto que el pardo rojizo?

8. El marrón de los pobres

Ya en la edad media se consideraba el marrón como el color más feo. Era el color de los campesinos pobres, de los siervos, los criados y los mendigos. Las ropas marrones, o más precisamente, pardas, eran simplemente los tejidos sin teñir hechos de borra y pelo de cabra, ciervo y liebre hilados con lino y cáñamo crudos y parduscos. En una época en que las ropas de colores luminosos eran símbolo de estatus, las ropas sin teñir mostraban claramente una condición inferior.

Los primeros monjes cristianos vestían hábitos sin teñir. Cuando se establecieron los colores para las distintas órdenes, los colores pardo y gris eran los de aquellas órdenes que hacían voto de "máxima pobreza". Los franciscanos eran los "monjes pardos". Su fundador, Francisco de Asís, monje mendicante, no vestía un hábito de color uniforme, sino de tejido sin teñir, salpicado de manchas grises y pardas. Este pardo era también símbolo de humildad cristiana.

Marrón fue también, durante siglos, el color del luto de los pobres, pero lo fue a la fuerza, por lo inasequible de los tejidos teñidos de color negro, que resultaban

mucho más caros; por eso era marrón oscuro el luto de los pobres. Hay una canción en la que un siervo en duelo exclama:[15]

[Dios mío, cuánto duele despedirse...
Soy un pobre siervo,
Voy a vestir mi castaño oscuro]

9. El color del amor secreto

"Castaño es el color de la avellana,
castaño soy yo también,
castaña será mi novia,
igual, igual que yo".

En canciones populares y poemas antiguos alemanes aparece con frecuencia la figura de la "muchacha morena". A veces la muchacha es "castaña", a veces "trigueña" —estos adjetivos no se refieren al color del cabello, sino al de la piel—. Una "morena" era una campesina tostada por el sol, y se suponía que era pobre. Las mujeres distinguidas protegían su palidez con sombrillas, sombreros y pañuelos. Especialmente importantes eran las manos blancas, sin marcas de ningún trabajo, que las damas protegían con guantes. La piel tostada por el sol era un signo de pobreza.

En el *Cantar de los Cantares* de Salomón, del Antiguo Testamento, una campesina dice a las muchachas de la ciudad:

"Morena soy, oh hijas de Jerusalén...
No reparéis en que soy morena,
es que me ha quemado el sol.
Mis hermanos se enfadaron conmigo,
me pusieron a guardar las viñas,
y mi viña no supe guardar".

En el simbolismo antiguo, el color moreno es femenino. Es el color de la Tierra, de la fecundidad. "La morena" es, en algunas lenguas antiguas, la parte sexual femenina. Lo mismo significa *Miss Brown* en el argot de Estados Unidos. La vagina suele también asociarse a algunos frutos marrones, como el higo y la ciruela. Hoy casi nadie dirá en Alemania que una ciruela es de color castaño, pero antes se llamaba *braun* [castaño] al violeta oscuro. Alberto Durero usaba el término *Veielbraun* [castaño violeta]. "Violeta" es una denominación muy moderna. Por eso habla la antigua lírica alemana de *braune Veilchen* [violetas marrones].

En el simbolismo de la poesía trovadoresca, el color castaño es *Gebundenheit in Minne* [estar atado a Minne (el amor)], es decir, una relación sexual. No es el amor hecho público, simbolizado por el color rojo: el color castaño es el del amor

discreto, o secreto, fuera de la clase social del amante. En una canción con el ilustrativo título de *Es spielt ein Graf mit einer Maid* [Un conde coquetea con una muchacha], un conde ofrece a una joven en reparación una suma de dinero en vez del matrimonio; y también un sustituto:

> "No llores más, mi morena,
> pagaré por tu honor.
> Te daré a mi palafrenero
> y trescientos táleros".

Castaño era también el color de la infidelidad. Y las "morenas" de la poesía y las canciones populares aparecen siempre como mujeres ligeras, dispuestas a la entrega:

> "... una moza morena, un joven galano,
> que juntos tan protegidos están,
> como un aprisco con el lobo dentro".

Lo importante no era tanto la moral como el dinero. La gente pobre —la gente parda— no podía casarse, pues para obtener un permiso de matrimonio había que demostrar que se tenía alguna propiedad. El sueño de una vida familiar no estaba al alcance de rústicos y sirvientes, que ni siquiera tenían una habitación donde vivir. El matrimonio era para los que podían dejar algo en herencia; los pobres no necesitaban herederos, pero tenían hijos.

Cuando un hombre regalaba a su amada un anillo con una piedra parda, el simbolismo no tenía que ver solamente con el de este color como color del amor secreto, sino sobre todo, con la situación económica del amante: castaño rojizo es el granate, una piedra semipreciosa que en otros tiempos era barata, y aún más barato es el ámbar, que varía del pardo amarillento al castaño oscuro. Las antiguas alhajas con granates, típicas en otros tiempos de las mujeres pobres, si son realmente antiguas, nunca tienen las piedras engastadas en oro, sino en plata o en latón. Las "morenas" no podían esperar regalos caros de sus novios.

> "Tira tu camisa, morena
> y tiéndete junto a mí,
> que contigo compartiré lo que tengo."

10. Los "colores de la pulga" de los ricos y los colores de moda de Goethe

El ideal estético de los colores luminosos duró mientras se mantuvo el elevado coste de los tintes luminosos. En el siglo XVIII se pudo teñir por primera vez de rojo puro, de azul puro y de verde puro a precios razonables. Con ello cambió la valoración de los colores. Los colores puros se consideraron entonces simples, y el arte del tintorero se transformó en el arte de mezclar tintes.

La época rococó tuvo predilección por los colores pastel, y hasta el castaño fue un color de moda. Pero no era un castaño obtenido de la mezcla de dos o tres tintes: los tejidos se teñían varias veces con diversos colores, unos después de otros, para obtener los tonos más variados.

Luis XVI (1754-1793) sentía predilección por los *couleurs de puce* —los "colores de la pulga". Se comentaba que quien vestía de castaño podía estar seguro de su éxito ante el rey. El rey era un infeliz, pero lo que gustaba al rey, gustaba a todo el mundo —los historiadores De Goncourt describen el entusiasmo de un caballero que presenta a unas damas una pulga muerta: "Admiren, damas mías, el color de esta pulga. Es un negro que no es negro, un castaño que es más que un castaño, pero la verdad es que es un color precioso...—." Había "colores de la pulga" en los más finos matices, cuyos nombres había fijado el propio rey: "pulga vieja", "pulga joven", "espalda de pulga", "cabeza de pulga", "pierna de pulga", "vientre de pulga" y "vientre de pulga antes de poner los huevos". En inglés, el castaño rojizo se llama *puce* —pulga—; los ingleses adoptaron la palabra francesa, como si sólo en Francia hubiera pulgas.

La época que siguió al rococó, el clasicismo, tuvo como ideal estético el blanco de la antigüedad clásica. Hacia 1800, se creía que los antiguos griegos y romanos habían usado siempre telas blancas, pero la verdad es que usaban telas de todos los colores. El marrón era un color despreciado, y los romanos llamaban a los andrajosos *pullati,* es decir, "pardos". Y los pueblos que no dominaban las artes tintoreras se consideraban bárbaros.

Pero en la época de Goethe, bárbaro era todo lo coloreado. Goethe caracterizó así el gusto de su época en lo referente a los colores: "Las personas cultas sienten cierta aversión a los colores." Y explica esta aversión con la idea de que los colores fuertes, o "colores enteros", como él los llamaba, son difíciles de combinar en la vestimenta: "El uso de colores enteros sin duda tiene muchas limitaciones; en cambio, los colores como sucios, muertos, los llamados colores de la moda, muestran muchísimas gradaciones y matices, la mayoría de los cuales tiene su gracia." Los "colores sucios" eran todos los tonos marrones, y los "colores muertos" los oscurecidos con negro.

Otra desventaja de los colores "enteros" es, según Goethe, el que las mujeres que visten de colores fuertes tienen que pintarse el rostro: "Hay que notar, además, que las habitaciones de colores enteros presentan el inconveniente de que hacen parecer todavía más apagado el color de un rostro no demasiado luminoso; de este modo las mujeres se ven forzadas a intensificar el color de su rostro con pinturas para mantener el equilibrio con un entorno muy luminoso.

La aversión de Goethe a los colores demasiado alegres se extendió por toda Alemania →Gris, 17. Los "colores sucios y muertos" recibieron hacia 1900 un impulso adicional al proponerse Alemania legitimar culturalmente sus aspiraciones a ejercer el poder sobre otros pueblos. Su modelo se lo proporcionaron los belicosos germanos, incluso en la moda. Se redescubrieron así, y a menudo también se inventaron, los trajes populares germánicos. Rústico el material, rústica la forma, rústico el color. Lo originario, lo producido por la naturaleza: eso era lo "auténticamente alemán". Hasta se pusieron de moda los nombres germánicos: *Bruno,* es decir "moreno", y *Brunhilde* [Brunilda], su equivalente femenino.

El color marrón se consideraba ahora un color hermoso. Por eso se convirtió, un poco más tarde, en el color del nacionalsocialismo.

11. El color del nacionalsocialismo alemán

Hitler no estuvo presente cuando se eligió el color pardo como color del partido nacionalsocialista, aunque, naturalmente, dio luego su aprobación a esa elección. Arnold Rabbow, experto en la simbología política de los colores, investigó cómo se llegó a aquella elección: "Durante el tiempo en que Hitler estuvo en la prisión militar de Landsberg, Röhm preguntó, en una conversación con Göring y el jefe del cuerpo de voluntarios, Gerhard Roßbach, que tuvo lugar en Salzburgo en 1924, por el aspecto de los uniformes de la SA. Roßbach señaló la camisa caqui que llevaba puesta, y Röhm dijo: "Queda muy bien", y Göring asintió con la cabeza. El 27 de febrero de 1925, día de la fundación oficial del NSDAP y la SA, se estableció oficialmente el color pardo como color único del partido".

Actualmente todavía se llama a los nacionalsocialistas alemanes "los pardos". Rabbow se pregunta irónicamente si con la elección de ese color el subconsciente de los fundadores del partido no les jugó una mala pasada: "¿Fue la SA realmente consciente de las groseras asociaciones que podía suscitar, por ejemplo, su canción de batalla 'Somos las huestes pardas del Führer?'"

Al hacer estas interpretaciones psicológicas no debe olvidarse que el color marrón era omnipresente en la moda masculina de aquella época. Los trajes de diario eran marrones. Este color era algo completamente normal. El más importante efecto psicológico era que los simpatizantes del NSDAP hicieron una buena adaptación óptica de los uniformes del partido. Los simpatizantes no necesitaron ningún nuevo atavío de algún color poco habitual: bastaba la indumentaria corriente y una camisa parda, prenda también corriente en la moda de aquella época. También los cabecillas del NSDAP llevaban camisas pardas ya antes de que se decidiera el color de los uniformes.

En 1931, cuando la República de Weimar prohibió a las agrupaciones políticas los distintivos y los uniformes, los "batallones pardos" pudieron eludir fácilmente esta prohibición. No se podía prohibir algo tan común como el traje marrón, y la ca-

misa de este color podía disimularse fácilmente con una chaqueta encima. Este atuendo permitía una fusión total con las masas. Como dice Robbow, algunos miembros del NSDAP aparecían en las asambleas del partido "con el pecho desnudo, lo que les daba un patético aspecto de macarras, pero la ausencia en ellos de la camisa parda recordaba a los asistentes la conveniencia de llevarla."

Este color simbolizaba todos los ideales del nacionalsocialismo: es el color de →la brutalidad, →el conservadurismo y →la virilidad.

12. ¿Por qué el tono bronceado llegó a ser ideal de belleza?

Fue después de la Segunda Guerra Mundial cuando la piel tostada por el sol empezó a ser un ideal de belleza en Alemania y en los industrializados países nórdicos. Como la mayoría de la población trabajaba en fábricas y en oficinas, el bronceado demostraba que uno podía permitirse unas vacaciones en el sur. Luego el estar moreno no sólo en verano, sino también en invierno se convirtió en símbolo de estatus, pues este moreno revelaba que uno también podía permitirse unas vacaciones en las estaciones de esquí y los viajes a otros continentes. Hacia 1980, el turismo en países lejanos se hizo asequible a todo el mundo; luego se popularizaron las cámaras de rayos ultravioleta y los centros de estética, con lo que todo el mundo podía estar bronceado durante todo el año —y el bronceado dejó de ser signo de estatus social. El ideal de belleza empezó entonces a cambiar. Antes, la publicidad de las cremas solares presentaba la imagen del cuerpo muy bronceado como ideal de belleza; hoy insiste en la protección contra los rayos solares. No obstante, la piel morena sigue estando de moda en la medida en que es característica del actual tipo de belleza de las personas deportivas.

Coco Chanel fue la primera que diseñó prendas adecuadas a la mujer deportiva y trabajadora. Chanel consideró ya en 1920 la piel pálida de las amas de casa, siempre recluidas en su hogar, como algo anticuado.

El ideal de belleza de los cuerpos bronceados explica por qué el color marrón es tan aceptado en la vestimenta, a pesar de ser considerado un color antipático: quien está bronceado y viste de marrón, parece aún más bronceado. Y quien es pálido y viste de blanco, parece aún más pálido. El blanco también contrasta fuertemente con la piel morena, pero la hace parecer más clara.

Con el ideal de belleza del bronceado, el negro y el marrón se convirtieron en los colores favoritos de los atuendos veraniegos —hace unos decenios, esto hubiera parecido inadecuado, pues el negro y el marrón eran colores propios del invierno—.

13. El marrón de los artistas: de sepias y de momias

Cuando los calamares son atacados, sueltan un fluido negro que genera una glándula, con lo que el atacante no puede ver al calamar en la nube oscura de ese fluido, y el animal puede huir. A ese fluido se le llama "tinta". La tinta que suelta un pariente del calamar es, en cambio, de color sepia, y sepia es el nombre zoológico de este otro animal. El color sepia es un marrón negruzco. La composición de las tintas de estos animales es todavía hoy desconocida. Antiguamente se ponían a secar las sepias, secándose con ellas su tinta. Como la tinta podía volver a disolverse en agua, resultaba un método sencillo de obtener tinte, aunque éste resultaba bastante pálido y poco estable a la luz. Hoy sigue habiendo color sepia en las acuarelas, pero se trata de un color sintético —el auténtico sepia tiene un fuerte olor a pescado.

En la época de Goethe, la tinta de sepia, que variaba del marrón al gris, era sumamente apreciada. Entre los hombres cultos estuvo muy de moda la acuarela y el dibujo con sepia. Con este color se hacían sobre todo apuntes de viajes —lo más parecido a las actuales fotos de nuestros viajes de vacaciones—. El propio Goethe hizo numerosos dibujos a la sepia en sus viajes por Italia, pero los resultados le decepcionaron, y pronto abandonó su sueño de ser un pintor importante.

Los antiguos egipcios empleaban hierbas y resinas, y sobre todo asfalto, para momificar a los muertos. El asfalto es una pasta de color negro pardusco que se encuentra en la tierra o en el fondo de los mares; el asfalto es petróleo que rezuma de los yacimientos petrolíferos. Los muertos, incluso animales, eran cubiertos de una gruesa capa de asfalto, y luego vendados. El asfalto protegía a las momias de la humedad y penetraba lentamente en la carne y en los huesos. Por eso se han conservado durante milenios. En el siglo XIX se abrieron todas las tumbas, y con el pretexto de los estudios arqueológicos se desvendaron y fragmentaron todas las momias para ver si escondían oro. Finalmente alguien tuvo la idea de hacer dinero con la materia pardusca en que las momias se habían convertido: las momias fueron trituradas y pulverizadas, y el producto resultante se vendió como pigmento para los pintores. Kurt Wehlte, profesor de bellas artes, asegura que, todavía en 1925, se vendía un color para los pintores denominado "momia auténtico" —porque era de auténtica momia—. En los trozos aún no pulverizados podían reconocerse huesos y venas. El color era muy caro, pero muy apreciado por los pintores, no sólo por su tono castaño profundo, sino también porque su grano era extraordinariamente fino, y con él se podía hacer, además, un hermoso barniz.

Pero en algún momento se empezó a sentir miedo ante tan bárbaro color: miedo a la "maldición de los faraones". Kurt Wehlte aún pudo ver en una fábrica de pinturas cómo se calentaban restos de momias. Como todo lo que es caro, las momias pulverizadas también se vendieron como remedios.

La mayoría de los colores marrones son colores térreos, como el ocre o la sombra de Venecia. Estos colores se emplearon ya en las pinturas rupestres. La tierra es en su mayoría de color marrón amarillento, pero algunas también contienen hierro, y se vuelven rojizas al calentarlas. Por eso, del ocre, de la sombra y de otros colores térreos hay una variedad amarilla y otra roja, como el siena amarillento y el ro-

jizo "siena tostada"; también la sombra de Venecia es parda amarillenta, pero la "sombra tostada" es parda rojiza.

En la pintura moderna, las sombras se suelen pintar con color azul o violeta, pero antes se pintaban con tonos pardos. A fines del siglo XIX, siendo todavía el impresionismo una corriente despreciada, en la pintura tradicional existía el color "asfalto", un marrón profundo, también llamado "pez", que era muy usado. Este "asfalto" era el color más importante para los que pintaban en el estilo historicista. Cuanto más asfalto, más se parecía un cuadro a los de Rembrandt. Nunca se volvió a emplear tanto color asfalto, y nunca se destrozaron tantos cuadros por abusar de un color. El asfalto es un producto natural, derivado del petróleo, por lo que se disuelve en el aceite y penetra en todas las capas de color, cambiando poco a poco su color a pardusco. También es sensible al calor, y cuanto más gruesas las capas de pintura, más fácilmente se desprende, con los años, del lienzo. En cambio, los cuadros de los impresionistas se han conservado hasta hoy casi sin fragmentaciones. Auguste Renoir dijo que la pintura con asfalto era "el mayor pecado de la pintura". No era el color negro lo que los impresionistas rechazaban, sino el marrón.

14. La pátina

Estamos acostumbrados a que los cuadros antiguos tengan un tono pardo, y creemos que así fueron pintados en su época, pero no es más que el barniz que ha amarilleado y se ha ensuciado. Si se quita el barniz, el cuadro aparece con colores completamente nuevos y claros. La célebre *Ronda de noche* de Rembrandt se limpió en 1956, se descubrió que Rembrandt no había pintado ninguna escena nocturna: se trata de un desfile a plena luz del día. Los especialistas llaman ahora a este cuadro *El desfile del capitán Coq.*

Durante mucho tiempo fue común cubrir los cuadros, una vez limpios, de un barniz pardo para que parecieran antiguos. Este barniz se denominaba "pátina", también conocido como tono de galería o museo. Hoy se le llama despectivamente "sopa marrón". La diferencia entre los colores cubiertos por la pátina y los originales se puso de manifiesto de forma impresionante cuando se restauraron los frescos de Miguel Ángel en la Capilla Sixtina. Los tonos de la piel, antes de un color pardo grisáceo, se tornaron rosáceos; los tonos ocres de las vestiduras, amarillos luminosos; y el gris se convirtió en azul. Esta explosión de colores les pareció a los conservadores espantosamente moderna, pero son los auténticos colores de Miguel Ángel →fig. 97.

GRIS

El color del aburrimiento, de lo anticuado y de la crueldad.
Los tests psicológicos con colores y la teoría de Goethe.

¿Cuántos grises conoce usted? 65 tonos de gris

Por ejemplo, gris cálido y gris frío: una diferencia muy importante para los pintores —el gris cálido es un gris rojizo, y el frío un gris azulado—. Si se mezclan dos colores complementarios, como amarillo y violeta, y se añade blanco, el resultado es un gris que contiene colores cálidos y fríos: es el gris neutro.

En la naturaleza hay muchas cosas grises, principalmente el gris del cielo nuboso con todas sus variantes. Y muchas son también las palabras grises que hay en el lenguaje coloquial, y aún más en la lírica.

Nombres del gris en el lenguaje ordinario y en el de los pintores:

Blanco grisáceo	Gris de Payne	Gris nuboso
Cendré	Gris de reciclado	Gris ocaso
Gris acero	Gris elefante	Gris oliva
Gris aluminio	Gris franela	Gris oscuro
Gris amarillento	Gris frío	Gris pálido
Gris ambiental	Gris grafito	Gris paloma
Gris andrajo	Gris granito	Gris pastel
Gris antracita	Gris guijarro	Gris perla
Gris asfalto	Gris hierro	Gris pizarra
Gris azulado	Gris humo	Gris plata
Gris ballena	Gris invierno	Gris platino
Gris basalto	Gris lluvia	Gris plomo
Gris beige	Gris lobo	Gris polvo
Gris betún	Gris loden	Gris ratón
Gris cadavérico	Gris matinal	Gris suave
Gris cálido	Gris metálico	Gris tierra
Gris caqui	Gris moho	Gris toldo
Gris cemento	Gris morcilla	Gris tormenta
Gris ceniza	Gris mugre	Gris turbio
Gris claro	Gris neutro	Gris uniforme
Gris cuarzo	Gris niebla	Sepia
Gris de campaña	Gris noviembre	

1. El color sin carácter

El 1% de los hombres nombró el gris como color favorito, y el 13% como el color menos apreciado. De las mujeres ninguna lo nombró como color favorito, y para el 14% de ellas era el color menos apreciado. Y algo sorprendente: a mayor edad de los encuestados, menos se aprecia el color gris. De los menores de 25 años, el 10% nombró el gris como el color menos apreciado, y de los mayores de 50, el 20%.

El gris es el color sin fuerza. En él, el noble blanco está ensuciado, y el fuerte negro debilitado. El gris no es el dorado término medio, sino la medianía. La vejez es gris, y lo es irremediablemente.

El gris es conformista, busca siempre la adaptación, pues el que lo juzguemos claro u oscuro, depende mucho más de los colores que lo rodean que de su propio tono. El mismo gris puede parecer unas veces claro y otras oscuro →figs. 102 y 105.

Este carácter mudable del gris pone claramente de manifiesto lo problemáticas que pueden ser las encuestas en las que se presentan muestras de colores. Si se pregunta, por ejemplo, cuál sería el color de lo desapacible, y en las muestras de colores sólo hay un gris claro, muchos de los encuestados se decidirán por el negro o el azul oscuro, pero sin esa muestra de cobres habrían elegido espontáneamente el gris como el color más propio de lo desapacible. Cuando en una encuesta se presentan muestras de colores es necesario —teóricamente— que para 100 conceptos se muestren 100 matices de cada color, pues podría suceder que algún encuestado concentrase todo en un único color, pero siempre en diferentes matices de ese color. Naturalmente, este caso es improbable. Sin embargo, es seguro que muchos piensan para los conceptos de →lo antiguo, →la mediocridad y lo aburrido en diferentes tonos de gris. Pero los efectos de las diferencias de matiz son menores que la influencia de otros colores asociados a un concepto. El gris junto al amarillo —como en el acorde de la inseguridad— produce un efecto muy distinto que el que produce junto al marrón —como en el acorde del aburrimiento— o junto al azul —como en el acorde de la reflexión—.

Quien nombra el gris como color favorito, o lo rechaza como el color que menos le atrae, no piensa en el color mismo, sino en sentimientos ligados a ese color.

Uno puede preguntarse con razón: ¿es el gris un color? Teóricamente es incoloro, como el negro y el blanco. Psicológicamente es, de todos los colores, el más difícil de ponderar: es demasiado débil para ser masculino, pero también demasiado amenazante para ser femenino. No es ni cálido ni frío. No es ni espiritual ni material. Nada hay decidido en el gris: todo en él es tenue. Es el color sin carácter.

2. El color de todos los sentimientos sombríos

El aburrimiento: gris, 50% · marrón, 18% · negro, 8%
La soledad / el vacío: gris, 34% · negro, 28% · blanco, 16% · azul, 9%

En la tragedia de Goethe, cuatro "mujeres grises" visitan al viejo Fausto, que lo ha vivido todo, pero que no quiere morir. Las cuatro mujeres grises que quieren llevarlo al otro mundo —son "la inquietud", "la imperfección", "la culpa" y "la necesidad".

Gris es el color de todas las miserias que acaban con la alegría de vivir. Los días de carnaval terminan con el gris miércoles de ceniza. En este día, el sacerdote traza con ceniza una cruz en la frente del penitente. *Gray areas* se llama en Estados Unidos a las zonas donde el desempleo es particularmente alto. Quien siente una honda preocupación, pierde el color del rostro y su cabello se vuelve gris, a veces de la noche a la mañana. En Alemania se dice: "No dejes que el pelo se te ponga gris", queriendo decir: "No te preocupes demasiado", aunque esta expresión es bastante internacional, como todas las que hacen referencia a fenómenos naturales.

Las plantas de hojas grises son símbolos de la tristeza. Al sauce llorón no sólo le cuelgan las ramas, sino que además sus hojas son grises. Los ramos y coronas del gris romero eran en otros tiempos adornos típicos de las tumbas. En la edad media, el romero era la planta del "amor engañado". Cualquier color mezclado con blanco o con negro se vuelve opaco. Existe el gris azulado, el rojizo y el amarillento, pero no el gris luminoso. Los colores que psicológicamente más contrastan con el gris son el amarillo y el naranja, los colores de lo luminoso y del gozo de vivir. Y la combinación gris-amarillo-naranja se percibe como una provocación, como algo inadecuado —ningún concepto nos ha dado semejante combinación.

3. El color de lo desapacible

Lo desapacible / lo hosco / lo negativo: gris, 28% · negro, 22% · marrón, 20%
Lo feo: gris, 25% · marrón, 25% · negro, 19% · violeta, 8%

La lluvia, la niebla, las nubes y las sombras son grises. Cuando no luce el sol, el cielo está gris, y también está gris el mar, pues el agua sólo es azul con la luz del sol. Sin sol, las montañas son también grises. El gris es el color del mal tiempo. Las gentes cuyo bienestar depende del tiempo tienden a subrayar su mal humor por los días lluviosos con impermeables y vestimentas grises. En los días grises visten de gris. El gris es uno de los colores →del frío y →del invierno. Un atuendo veraniego de color gris parece una contradicción, y quien en verano viste de gris, parece estar desganado y triste.

Existen también las "épocas grises". Y la "gris cotidianidad", o la "gris rutina", es fea y aburrida incluso cuando hace sol. El color del tiempo desapacible se amplía a color de todo lo desapacible.

Gris-negro-marrón es el acorde de todo lo feo, negativo, →antipático y siniestro —todo lo malo se reúne en él.

4. El color de la teoría

La reflexión: gris, 26% · azul, 21% · blanco, 15% · negro, 11% · marrón, 9%
La inseguridad: gris, 32% · amarillo, 18% · rosa, 15% · marrón, 10% · blanco, 10%

El color de la reflexión es el color de la teoría. El entendimiento se localiza en la materia gris del cerebro. Hercule Poirot, el detective de Agatha Christie, se confía a sus "pequeñas células grises". Las teorías son casi siempre poco deseadas, por eso se citan tanto las palabras de Mefistófeles al perezoso estudiante Wagner:

> "Gris, querido amigo, es toda teoría,
> y verde el árbol dorado de la vida".

Las publicaciones muy especializadas y las tesis doctorales constituyen la "literatura gris". Los temas tratados en la literatura gris son tan especializados, que no tienen interés para los legos y no se la halla en los catálogos normales de las bibliotecas, sino en los "catálogos grises".

En el acorde de la reflexión, el gris se combina con el azul, y de ese modo queda revalorado. El acorde azul-blanco-gris se encuentra también en →la ciencia y →la objetividad; más positivo no puede aspirar a ser el gris.

En el acorde de la inseguridad, el gris aparece junto al amarillo de la falsedad, el rosa de la ingenuidad y el marrón de la necedad: un acorde en el que cada color muestra su peor cara; más negativo no puede ser el gris.

5. El color de lo horrible, lo cruel y lo inhumano

La insensibilidad / la indiferencia: gris, 32% · negro, 16% · blanco, 16% · plata, 10% · marrón, 8%

En el mundo de los espíritus hay una jerarquía de la perdición cuyos grados se distinguen por sus colores: los espíritus que esperan ser redimidos andan por las casas

envueltos aún en su mortaja blanca, y los diablos son negros. Los que visten de gris, y tienen también la piel gris, son los seres del mundo intermedio, del limbo. Los grises no están condenados al tormento eterno, pero sí al trabajo eterno: son los duendes y enanos que en el gris del anochecer salen y se matan a trabajar hasta el amanecer. Los gnomos, espíritus de la tierra y trasgos del mundo pagano son llamados también "hombrecillos grises" en algunos lugares. Son las criaturas del reino de las sombras —del reino gris en un sentido bien concreto de la palabra— que producen un espanto incomprensible.

El gris es insensible; no es ni blanco ni negro, ni sí ni no. Igual que destruye los colores, destruye también los sentimientos. Por eso produce horror.

6. Las zonas grises de lo secreto

En alemán existe la expresión "de noche todos los gatos son grises" (en castellano, en lugar de "grises" se utiliza la palabra "pardos") para indicar que mientras nadie sabe nada, nadie es castigado. En el sentido jurídico, una "zona gris" es un espacio difuso entre lo aún permitido y lo ya punible. Quien actúa en una zona gris, utiliza las lagunas existentes en las leyes. El "mercado gris" no es tan ilegal como el "mercado negro", donde se venden mercancías cuyo comercio no está permitido por la ley; en el mercado gris se eluden las normas sobre el comercio y sobre los precios.

Una "eminencia gris" es alguien con algún poder secreto y rodeado de un aura de secretismo. Es alguien que oficialmente no es responsable de nada, pero que toma todas las decisiones en la sombra. Con una expresión menos elegante también se dice que esa persona es la que "mueve los hilos". La primera eminencia gris de la historia fue el barón François le Clerc du Tremblay (1577-1638). Ingresó en un monasterio contra la voluntad de su familia, y este barón, convertido en fraile capuchino vestido de gris, llegó a ser consejero íntimo del cardenal y político Richelieu. Este fraile, de hecho, gobernó Francia en la sombra.

El mal se adhiere enseguida a todo lo secreto. De gris se tiñen todos los sentimientos que mantenemos en secreto. El gris es uno de los colores de →la avaricia y →la envidia.

En el mundo animal, el gris es el color preferido para el camuflaje. Muchos animales son grises, sobre todo, los nocturnos. Todos los animales que vuelan por la noche —mochuelos, murciélagos, polillas, mosquitos— son grises. Los animales más grandes del mundo, el elefante y la ballena, son grises (incluso su tamaño se hace invisible gracias a su color gris). Nadie dirá que el color de una ballena es "gris ratón", pero ese es el color de la ballena. Nuestras denominaciones de los colores se sujetan siempre a lo que nos parece más adecuado.

7. ¿Insensible o daltónico?

El gris simboliza la falta de sentimientos, o, por lo menos, los sentimientos impenetrables.

¿Qué significa que alguien nombre el gris como su color favorito? Puede ser, naturalmente, una personalidad cerrada, introvertida e incluso cruel. Pero antes de analizar el carácter de una persona hay que analizar su situación.

Uno de los pocos varones que, en la encuesta llevada a cabo para este libro, nombró el gris como su color favorito es picapedrero de profesión. ¿No es su color favorito el típico de su oficio si su oficio le gusta? El resto de los amantes del gris eran casi todos informáticos.

Alguien puede elegir el gris porque guarda duelo. En el duelo, los colores preferidos no son los luminosos. En este caso, el gris es expresión de duelo, no del carácter.

Pero también es posible que el que elige el gris sea daltónico. Más o menos el 5% de la población no distingue los colores —aunque esta expresión no es exacta, pues la mayoría de los daltónicos puede ver colores, y sólo tienen dificultades con determinados tonos. El daltonismo total, en el que sólo se aprecian las diferencias de claridad y oscuridad, es sumamente raro: sólo lo padece una persona entre un millón. Los daltónicos totales ven el mundo como una película en blanco y negro mal impresionada, pero pueden valerse por sí mismos; en vez de colores ven la claridad y la oscuridad de las cosas. Si se pide a uno de ellos que ordene tarjetas de colores de la más clara a la más oscura, se comprueba que un rojo lo ven más claro que un amarillo, lo que deja al observador desconcertado, pues para la vista normal el amarillo es siempre más claro que el rojo.

Del 5% de la población que, al someterse a las pruebas visuales para obtener el permiso de conducir, es diagnosticada de daltonismo, la mayoría no distingue el rojo y el verde. El daltonismo de estos colores, de origen genético, aparece en el 4% de los hombres y sólo en el 0,4% de las mujeres. Hay diez veces más daltónicos hombres que mujeres. La otra forma de daltonismo es la que afecta a la visión del amarillo y el azul, y es muy rara.

Los daltónicos que no distinguen el rojo y el verde distinguen bien el amarillo y el azul, pero las cosas verdes y rojas las perciben a veces —no siempre— de un mismo color pardusco. Pero también en los daltónicos la percepción está determinada por el saber previo. Estos daltónicos saben perfectamente que una gota de sangre es roja, y la hierba verde. Ven una barra de labios y un esmalte de uñas como ven las cosas rojas, pero no se puede desconcertar a un daltónico con una barra de labios o un esmalte de uñas de color verde: no lo ve verde porque no lo sabe.

Los daltónicos que no distinguen el rojo y el verde no tienen ningún problema con los semáforos: la luz roja es para ellos más clara que la verde, y está siempre por encima de la verde. Sólo entre los pilotos no puede haber daltónicos, pues sería demasiado peligroso confundir tejados rojos con pistas verdes. En la vida cotidiana los daltónicos apenas tienen problemas, por eso ocurre a menudo que su defecto no es descubierto sino al cabo de cierto tiempo. Algunos cuentan que de niños les reñían porque al recoger fresas tomaban también las verdes e inmaduras.

El ojo y el cerebro se hallan en mutua dependencia. Si a consecuencia de un accidente resulta dañado el centro de la visión en el cerebro, aunque los ojos estén sanos, el sujeto quedará ciego. Cuanto más se investiga en qué medida nuestra percepción depende de lo que esperamos percibir, más crítico se es con los presuntos efectos inexplicables de los colores. Sólo se ve lo que se sabe que hay, aunque con frecuencia se sabe más de lo que se ve.

Y, naturalmente, hay motivos psicológicos para tener el gris como color favorito. ¿Puede un test psicológico con colores revelarnos las verdaderas causas de esta preferencia?

8. ¿Qué dicen los tests de los colores sobre el carácter?

Supuestamente, existen tests capaces de analizar el carácter de una persona basándose solamente en los colores que prefiere y en los que menos le agradan. Muchas personas han hecho estos tests y han quedado entusiamadas con los interesantes resultados obtenidos —cuando se han sometido voluntariamente a ellos—. Las personas que los han hecho de manera obligada, por ejemplo para solicitar un empleo, no se enteran de los resultados y después de haber sido rechazadas les quedan dudas perpetuas sobre su carácter, al parecer poco satisfactorio.

El test más conocido es el de Lüscher, publicado por vez primera en 1948 por el psicólogo suizo Max Lüscher. En esta prueba se utilizan ocho tarjetas, cada una de un color: azul, rojo, verde, amarillo, violeta, gris, marrón y negro. Estas tarjetas deben ordenarse según la preferencia. Y eso es todo. Lüscher observa: "El test es atractivo, puede llevarse a cabo de forma rápida, y los sujetos no se dan cuenta de que 'se están retratando cuando eligen los colores'. Posiblemente cambiarían su elección si supieran cuán revelador es el test".[16]

Y una afirmación de Lüscher que muchos encontrarán asombrosa: el test puede emplearse incluso en daltónicos.

Mediante esta prueba, Lüscher asegura que es posible desvelar estructuras ocultas de la personalidad, incluso tendencias criminales. Se afirma también que el test ayuda a los médicos a diagnosticar enfermedades, desde cardiopatías hasta dolencias estomacales, y que puede proporcionar a los consejeros prematrimoniales conocimientos decisivos, revelar a los pedagogos las causas de los problemas escolares, y permitir a los jefes de personal elegir los aspirantes adecuados. ¿Qué sucede en este test tan revelador?

Cada uno de los ocho colores simboliza un dominio o clase de sentimientos, siempre de acuerdo con el simbolismo tradicional:

El rojo simboliza la actividad, el dinamismo y la pasión.
El azul simboliza la armonía y la satisfacción.

El verde simboliza la capacidad de imponerse y la perseverancia.

El amarillo simboliza el optimismo y el afán de progreso.

El violeta simboliza la vanidad y el egocentrismo.

El marrón simboliza las necesidades físicas, la sensualidad y la comodidad.

El gris simboliza la neutralidad.

El negro simboliza la negación y la agresión.

La serie de colores ordenados de mayor a menor preferencia es interpretada mediante cuatro categorías:

Los colores 1º + 2º simbolizan las aspiraciones últimas del sujeto.

Los colores 3º + 4º simbolizan la situación actual del sujeto.

Los colores 5º + 6º simbolizan las inclinaciones latentes, momentáneamente reprimidas.

Los colores 7º + 8º simbolizan los sentimientos que el sujeto rechaza completamente.

Y los colores son interpretados de la siguiente manera:

El azul en los lugares 1º + 2º simboliza deseo de armonía; el azul en los lugares 3º + 4º simboliza un estado de armonía ya alcanzado; el azul en los lugares 5º + 6º significa que el sujeto no ve que su deseo de armonía pueda realizarse actualmente; y el azul en los lugares 7º + 8º significa que el deseo de armonía es reprimido.

El rojo en los lugares 1º + 2º simboliza el deseo de actividad; el rojo en los lugares 3º + 4º actividad efectiva; el rojo en los lugares 5º + 6º actividad frenada; y el rojo en el último lugar, el de los colores menos apreciados, significa rechazo de toda actividad.

El verde al principio simboliza el deseo de autoafirmación; el verde en los lugares 3º + 4º autoafirmación lograda; el verde en los lugares 5º + 6º la necesidad de adaptarse; y el verde en último lugar significa lo contrario de la autoafirmación, es decir, la dependencia.

La interpretación del amarillo varía conforme al mismo esquema: desde el temperamento optimista hasta el miedo a las decepciones.

En el test de Lüscher, los colores negro, gris, marrón y violeta se consideran colores predominantemente negativos —exactamente igual que en el simbolismo tradicional—. El apreciar poco estos colores recibe un juicio positivo. Si, en cambio, son preferidos, el juicio es negativo.

Quien tiene al negativo negro como color preferido, es que busca la agresión; si el negro está en medio, es que la agresión ha sido ejercida; y después, que la agresividad está reprimida; el negro como color menos apreciado significa que el sujeto rechaza la agresividad.

En el violeta, el cambio de la valoración negativa a la positiva es semejante: como color preferido simboliza la vanidad; en posición intermedia, la sensibilidad, y en los lugares 5º + 6º la capacidad empática; y como color menos apreciado, una escasa capacidad empática.

El marrón como color preferido significa deseo de satisfacción de las necesidades corporales; como color menos apreciado el rechazo de las necesidades corporales.

El gris como color preferido simboliza el deseo de poner barreras; como color menos apreciado, disposición al contacto.

El test de Lüscher gozó de una gran aceptación, pero la psicología científica se mostró escéptica hasta el rechazo ante esta prueba, y en general ante cualquier test con colores. Porque según el test de Lüscher hay muy pocos caracteres diferenciados: la inmensa mayoría elige el azul, el rojo o el verde como colores favoritos, y el marrón y el gris como los colores menos apreciados. Ciertamente, queda poco espacio para la individualidad.

Y aunque el color favorito pudiera decir tanto sobre el carácter, según este esquema, las personas que señalan el rojo como color favorito y ponen al violeta en segundo lugar tienen el mismo carácter que aquellas que cuyo color favorito es el violeta y colocan el rojo en segundo lugar, pues los colores se interpretan por pares.

La crítica de la psicología científica comienza en un punto aún más importante: las interpretaciones son tan vagas, que es imposible distinguir entre asertos correctos y falsos.

Quien señala el rojo como color favorito, se dice, desea una vida activa —pero eso lo desea todo el mundo—. En qué ámbito y de qué manera alguien quiere ser activo, es algo que la elección de los colores no puede revelar. El azul simboliza armonía y contento —algo que desea también todo el mundo. Nadie quiere una vida llena de incomodidades e insatisfacciones. Una afirmación como la de que "este sujeto desea más armonía" será siempre verdadera: todo el mundo podrá señalar un ámbito donde le gustaría sentirse más satisfecho —más satisfecho en la vida privada, o en la vida profesional, o en el mundo de la política. Los pocos que no aprecian el color azul son confrontados con la interpretación del "miedo a la dependencia" —una afirmación también verdadera de todo el mundo—. Tan vagos asertos no son aceptables como interpretaciones científicas, pues no dejan posibilidad de demostrar lo contrario de lo que afirman.

El test de Lüscher sólo aporta algo cuando los sujetos que a él se someten explican lo que, según ellos, se podría interpretar. Pues quien hace su propia y particular interpretación del test, seguramente intentará ocultar problemas. Quienes hacen el test en pareja, enseguida advertirán que estas vagas interpretaciones se les convierten en problemas. La pareja desea casi siempre armonía, pero uno y otro tendrán ideas diferentes de cómo se alcanza esa armonía. Si uno de los dos desea un hijo y el otro no, no habrá ninguna vía intermedia armónica.

Aunque los tests con colores ya no están de moda, a veces siguen empleándose en las pruebas para aspirantes a algún puesto —realizadas casi siempre por personas sin estudios de psicología. ¿Qué se puede hacer en esta situación? Naturalmente, uno puede negarse a hacer el test, pero ésta es una estrategia de perdedor si aspira a un puesto. El miedo a tales tests es de todos modos infundado: quien ya conoce los criterios de valoración no podrá hacerlo con malos resultados.

Más importante que la elección de los colores es el comportamiento en el momento de elegirlos. Hay personas que les dan muchas vueltas, que cambian una y

otra vez sus decisiones y al final no están seguras de haber elegido correctamente los colores. Quien se comporta de esta manera no es precisamente la persona adecuada para puestos que exigen decisiones rápidas. El juicio que esta persona merecerá será el de "temerosa e indecisa", sea cual sea el orden final de los colores.

Otros ponen las tarjetas de colores sin dudarlo y muestran sin lugar a equívocos que su elección es la que es, sin otra posibilidad. El juicio que merecerán será este otro: "hace sólo su voluntad; no apto para el trabajo en equipo". A la pregunta de si puede imaginar otra elección, el sujeto debería responder —tras una breve reflexión— cambiando el orden anterior de las tarjetas. Esta actitud sugiere disposición a la cooperación, y no cambia nada. Aquí sólo son decisivos los comentarios del sujeto sobre su elección, pues sólo a través de ellos pueden obtenerse verdaderas informaciones.

Quien comenta su ordenación, por ejemplo la de azul-rojo-verde-amarillo-negro, en términos como éstos: "El azul me hace pensar en la lejanía, en las vacaciones ... el rojo en el amor ... el verde me hace pensar en el golf ... el amarillo en el sol y en la playa ... el negro en el sueño", está manifestando que piensa en cualquier cosa menos en el trabajo. Y quien comenta la misma ordenación de esta otra manera: "El azul me hace pensar en la confianza y en la concentración ... el rojo en la actividad y en el compromiso ... el amarillo en el optimismo, en que todas las tareas se llevarán a cabo ... el verde en la seguridad de mi puesto de trabajo ... el negro en las pérdidas", tendrá más posibilidades.

Lo más importante son las interpretaciones fundamentadas. A uno le puede gustar el amarillo como color optimista, y a otro puede no gustarle porque es impertinente, porque simboliza la envidia y los celos —aunque no deberá nombrar demasiadas cualidades negativas, pues automáticamente se las atribuirán a él—. Si asocia el amarillo a las enfermedades hepáticas, no causará precisamente una buena impresión. Se puede asociar el amarillo al dinero, lo que a veces produce la impresión deseada.

El orden óptimo según Lüscher, el de significado más positivo, es azul-rojo-verde-amarillo-violeta-gris-marrón-negro.

Pero es indiferente qué ordenación se haga: quien conoce el simbolismo de los colores hallará siempre explicaciones óptimas.

Hay otros tests con colores que trabajan con una cantidad mayor de colores. Por ejemplo el llamado test clínico de Lüscher, de 1948; en él se ofrecen al sujeto 25 colores que tiene que combinar de distintas maneras. El test de Freiling, de 1961, pretende descubrir carácter y destino con 23 colores. En él hay que elegir colores y combinarlos unos con otros, una vez sobre un fondo claro y otra sobre un fondo oscuro. Lo que aquí es interpretado no es el orden de los colores, sino su elección: ¿por qué una persona no emplea ningún amarillo?, ¿por qué emplea tanto rojo? Naturalmente, también proporciona información la conducta de la persona: ¿se decide de forma espontánea o titubea? No obstante, los resultados más importantes son las explicaciones dadas por el propio sujeto.

A muchas personas que hacen este test les influye más en su elección de los colores la situación en la que realizan la prueba que todas las peculiaridades de su ca-

rácter. El que uno se someta al test de manera voluntaria o de manera forzada introduce una diferencia fundamental. Uno espera las consecuencias de su test. Cuando las interpretaciones se discuten en un círculo privado, el sujeto se muestra más abierto que ante una autoridad que se envuelve en el nimbo del "psicólogo profundo". Si el futuro profesional depende del test, muchos creerán necesario ocultar sus sentimientos.

En las encuestas que el propio Lüscher llevó a cabo para desarrollar su test, una parte sorprendentemente elevada de los encuestados, el 15%, nombró el color gris como su favorito. Esto significa que los encuestados no participaron de manera voluntaria y querían ocultar su aversión al test. Esta aversión es particularmente grande en aquellos que no creen en los tests de los colores. Los resultados de Lüscher se refieren sólo a estudiantes de sexo masculino de 20 a 30 años de edad, y no pueden considerarse representativos.

Quien quiera esconder sus sentimientos en un test, no debería, a pesar de todo, nombrar el gris como color favorito, pues en este caso se le preguntará por qué esconde sus sentimientos. Esta imputación produce la sensación de haber sido descubierto y entonces, el imputado acabará dando la información que quien le somete al test necesita. Asimismo, el intento de sabotaje será registrado como un dato negativo. Por otra parte, quien demuestra no creer en los tests de los colores, nunca merecerá un juicio positivo, pues quien le somete a la prueba sí cree en ellos.

En conclusión, el miedo a que un test de esta clase pueda revelar sentimientos ocultos es infundado. Un test únicamente manifiesta lo que el sujeto quiera contar de él mismo, y los colores no son más que la excusa para hacerlo. Quien conoce el simbolismo de los colores, sabrá poner su saber al servicio de sus intereses.

Sugerencia: usted puede hacer la prueba como un juego. Reúnase con familiares y amigos, y plantee las siguientes preguntas: Si yo fuera un color, qué color sería? ¿Y cuál es la razón de que sea tal color? ¿Y de qué color se ve usted mismo? ¿Es ese color su favorito?

9. El color de la vejez

La vejez: gris, 42% · marrón, 20% · plata, 10% · negro, 10%

"Viejo y gris" es una asociación de conceptos internacional. Su origen es evidente, pues independientemente de si uno es rubio o moreno, la edad le pone a todo el mundo el pelo gris. Incluso en la palabra alemana *Greis* (anciano) está contenida la palabra *gris*.

La expresión "envejecer con honra" significó en otros tiempos haber llevado una vida sin escándalos. Hoy significa poco más o menos que el que así envejece no tiñe sus cabellos grises. "Mejor cabellos grises que cabeza monda", se consolaban algunos ya en la edad media.

"Ante una cabeza gris debes levantarte y honrar a los ancianos", mandaba Moisés. El gris es equivalente a experiencia, respetabilidad y sabiduría.

En Alemania existe una asociación de personas mayores con intereses comunes autodenominada "Panteras grises" y que tiene un escudo con una pantera de este color que, más que en respetabilidad y sabiduría, hace pensar en un deseo continuo de mantenerse joven.

Como color de lo viejo, el gris es también uno de los colores de →lo anticuado.

10. El color de lo olvidado y del pasado

El tiempo es difícil de identificar al apuntar el día. Quien, por ejemplo, tras un largo viaje se mete agotado en la cama y se despierta al amanecer, no sabe si amanece o anochece.

Al principio, el mundo era una nada informe de nieblas grises. El primer día de la Creación, Dios separó la luz de las tinieblas, es decir, creó el día y la noche. Gris es la lejanía indefinida en la que pensamos sin nostalgia. El pasado idealizado, "la época dorada", contrasta con los tiempos oscuros, grises, que la precedieron.

Los "señores grises" de la novela de Michael Ende *Momo* han robado el tiempo. Y el polvo gris y las grises telarañas son símbolos de lo olvidado, como las grises cenizas lo son de lo destruido.

11. El gris de los artistas: la grisalla

"Grisalla" es el nombre de una técnica pictórica cuyos colores se reducen a tonos grises. Este pintar con gris sobre gris se denominaba también "pintura de colores muertos".

Los grises monjes cistercienses no toleraban ningún color en sus iglesias, ninguna vidriera pues consideraban que la luz coloreada aparta de la devoción y por eso se pintaron en muros y ventanales sólo ornamentos grises.

Los artistas distinguen entre "gris cálido", "gris frío" y "gris neutro". El gris cálido contiene rojo, pero el frío no, y el neutro, obtenido de la mezcla de dos colores complementarios y el blanco, contiene colores cálidos y fríos →fig. 101.

Entre distintos tonos de gris no sólo es posible un contraste de claro y oscuro, sino también entre tonos cálidos y fríos.

Las pinturas con grisalla parecen a primera vista como esculturas de piedra. De esta manera pintó Giotto hacia 1310 en la capilla de Arena en Padua los siete vicios: "la desesperación", "la envidia", "la incredulidad", "la injusticia", "la ira", "la inconstancia" y "la insensatez". El gris es el color que armoniza con todo lo malo. El cuadro más famoso pintado en tonos de gris es el *Guernica* (1937), de Pablo Picasso.

12. El color de la pobreza y de la modestia

La modestia: gris, 28% · blanco, 22% · marrón, 16% · rosa, 10%

En antiguo alto alemán, *griseus* significa no sólo "gris", sino también "escaso" e "insignificante". La vestimenta gris —como la marrón— estaba en principio hecha de tela sin teñir. En la crónica del emperador Carlomagno se ordenaba a los campesinos vestir ropas de tejidos grises, esto es, sin teñir. "Las grandes palabras y los paños grises no cuestan demasiado", dice un antiguo proverbio. Las monjas y los frailes hacen tres votos: pobreza, obediencia y castidad. Las diferentes órdenes hacen distintas interpretaciones de la pobreza; existen órdenes que permiten a sus miembros todo tipo de posesiones, otras que no permiten la posesión de tierras, pero sí de bienes muebles y otras que prohíben toda posesión. Entre estas últimas, las órdenes de pobreza absoluta, figuraban la de los capuchinos y la de los cistercienses. Sus miembros vestían hábitos grises.

La sábana santa y la túnica de Cristo son grises. Los peregrinos visten de gris. El camino de piedra, símbolo de todas las renuncias, es gris.

Cenicienta, el personaje del cuento, vestía de gris, y gris era también su vida, hasta que la encontró el príncipe. El nombre inglés de Cenicienta es Cinderella, del que provienen nombres tan populares como Cindy y Zelda. En alemán hay los nombres "grises" Griselda y Griseldis. Griseldis es también una figura de la tradición medieval: es la esposa de un conde despótico que la engaña y destierra a sus hijos —Griseldis sufre y calla—. Los nombres grises de mujer simbolizan la modestia y la humildad en una vida de miserias. Una vieja canción dice: "Cindy, oh Cindy, tu corazón está triste; el hombre que amas te dejó sola...".

13. El color de lo barato y de lo basto

Cualquier material que por lo general sea blanco, cuando es gris, parece menos valioso, pues parece crudo y poco elaborado: el gris papel reciclado, el cartón gris, la pasta dentífrica gris, la harina gris, el plástico gris. Esta desvalorización afecta incluso a materiales nobles: el mármol gris parece más barato que el blanco, como el visón gris más barato que el blanco, o la porcelana gris más barata que la blanca. No hay ningún artículo de lujo en caja gris. El gris es uno de los colores de →lo barato.

El gris parece basto. Es uno de los colores de →lo anguloso. El hormigón gris de los edificios fabriles y de los modernos puentes y túneles es un material que no se puede embellecer. En nuestra imaginación, una casa de campo es blanca, y un cuartel, gris.

Gris es también el color del moho. Por eso asociamos los malos olores y la basura al color gris. El gris es uno de los colores de →lo desagradable.

14. Los vestidos de las *grisettes*

El gris se traga la suciedad, y suciedad y pobreza son inseparables.

Grises eran las ropas de los huérfanos que habitaban los orfanatos. De gris vestían los desamparados acogidos en los asilos. Y aún hoy es gris el traje del preso. Las ropas grises identifican la pobreza en todas sus variedades. Unos vestidos grises y sencillos eran en el siglo xix la ropa de trabajo de modistillas y costureras, que en París, la metrópoli mundial de la moda en aquella época, se contaban por centenares de miles. Por sus vestidos grises las llamaban las *grisettes*. Eran muchachas y mujeres de las familias más pobres que trabajaban por unos sueldos de miseria. Las *grisettes* no tenían dinero para vestidos ni tiempo para cuidarlos, y por eso llevaban vestidos confeccionados con las telas más baratas y del color en el que menos se nota la suciedad. Como para el pensamiento conservador era inimaginable que una mujer viviera de su trabajo, aquellos vestidos grises se reinterpretaron como propios de mujeres inmorales: *grisette* llegó a ser sinónimo de prostituta barata.

En alemán un *grauer Maus* [ratón gris] es, en cambio, una mujer que no atrae ninguna mirada, una mujer sin atractivo sexual. Es cierto que, en la moda femenina, el gris es un color elegante, pero el que un gris sea vulgar o hermoso no lo decide la moda, sino el material. Materiales preciosos como la piel y la cachemira, cuando son grises representan la elegancia suprema. Pero los materiales baratos, cuando son grises, parecen siempre especialmente pobres.

15. La mediocridad deseada: el gris en la moda masculina

La probidad / el conformismo: gris, 32% · marrón, 24%
Lo corriente: marrón, 25% · **gris, 23%** · oro, 9% · rosa, 8%
Lo conservador: gris, 24% · negro, 24% · marrón, 20%
Lo práctico: azul, 22% · **gris, 17%** · blanco, 16% · verde, 14%

En el siglo xix, toda la moda femenina venía de París, pero la masculina estaba determinada por los ingleses.

Inglaterra, la mayor potencia mundial de la época, dominaba los mares, las colonias y, sobre todo, las industrias. La clase social que daba el tono al país ya no era la vinculada a la corte: los poderosos eran los dueños de las grandes fábricas, los industriales. Su vestimenta era tan prosaica como sus negocios. Los tejidos brillantes, los pliegues y los colores, desaparecieron de la moda masculina. El traje de caballero de la era victoriana ha llegado, apenas modificado hasta nuestros días como el traje típico masculino. El tejido es mate, el corte sigue las formas naturales del cuerpo, y los colores son discretos. El traje ideal de diario es, en verano, de un moderado gris claro, y en invierno, de un moderado gris oscuro.

El filósofo Friedrich Theodor Vischer se lamentaba de la moda masculina de 1850 del siguiente modo: "Pero recientemente se ha impuesto el gris. Y con sobrados motivos: el corte soso y anodino tenía que casar con el color de los uniformes de los huérfanos; la perfecta indolencia carece de color, y hasta el negro lo encuentra demasiado atrevido; gris, gris debe ser el atuendo, como el alma por dentro".

En 1930 se lamentaba el pintor y teórico de los colores Hans Adolf Bühler: "Gris por dentro y por fuera, así es el hombre de hoy, lector de periódicos". Y hasta hoy.

El sastre Umberto Angeloni se lamentaba en el año 2000 de la moda de los diseñadores, que proponían el traje, la camisa y la corbata del mismo color —que era invariablemente el gris: "Ante alguien que viste gris sobre gris y sobre gris, sólo pienso en una cosa: en la nada. Una gigantesca, absoluta nada".

16. Goethe contra Newton: metafísica contra física

Con su teoría de los colores Johann Wolfgang von Goethe quiso rebatir la teoría del científico más genial de todos los tiempos: Isaac Newton. Goethe vivió de 1749 a 1832, y Newton de 1643 a 1727, casi exactamente un siglo antes. Newton había demostrado científicamente que los colores provienen de la luz solar. Su *Óptica* o *Tratado de las reflexiones, refracciones, inflexiones y colores de la luz* (*Optics*) se publicó en 1704. Goethe, el celebrado príncipe de los poetas, quiso también la gloria científica, la máxima de las glorias en la escala de valores de su época. La teoría de los colores de Goethe apareció en 1810, y consta de tres partes: I - Parte didáctica; II - Parte polémica; y III - Materiales para la historia de la teoría de los colores. La "Parte polémica" es la más importante, y lleva un subtítulo programático: "La teoría de Newton al descubierto".

Newton había mostrado experimentalmente que la incolora luz solar contiene todos los colores. Newton dejó pasar un rayo de luz por un prisma de vidrio, que descomponía el rayo de luz en siete rayos, cada uno de un color distinto, formando la serie de colores del arco iris: rojo-naranja-amarillo-verde-azul-añil-violeta. Estos colores de la luz son los llamados colores del espectro. De este hecho dedujo Newton que la luz blanca es la suma de todos estos colores.

Pero Goethe pensaba de muy distinta manera. Para él, la suma de todos los colores era el color gris. Para Goethe, todos los colores nacen del gris —o, como dice Goethe, *aus dem Trüben* (de lo oscuro, turbio, opaco). Tal es el punto de partida de su teoría. La luz del sol es incolora, piensa Goethe, pero cuando el cielo está nublado, los rayos del sol se ven amarillos. Cuanto más oscurecida está la luz solar, más intenso es su color —en el amanecer y en el ocaso, la luz del sol es roja—. Goethe observaba el cielo nocturno a través de un disco de vidrio oscurecido e iluminado por la luz de una vela y el cielo aparecía de color violeta. Cuanto más oscurecido el disco, más azul se veía el cielo. Por eso pensaba Goethe que el amarillo, el rojo y el azul, surgen de lo oscuro, de lo turbio.

Newton había construido un disco de colores con siete sectores para los siete colores del arco iris. Al girar el disco, los colores se mezclan, se suman, y el resultado es —de acuerdo con la teoría de Newton— el blanco. Pero el color del disco cuando gira es, según Goethe, gris.

Viendo girar el disco de Newton, Goethe sólo veía gris. "Que todos los colores mezclados —escribió— produzcan el blanco es un absurdo creído desde hace ya un siglo y repetido junto a otros absurdos contra toda evidencia".

El problema de Goethe era que no distinguía entre la "mezcla aditiva" y la "mezcla sustractiva" de los colores →figs. 56 y 95.

Cuando se mezclan colores materiales, es decir, colores que se pueden manejar directamente, la mezcla es "sustractiva", pues cada color absorbe luz, la sustrae. Cuantos más colores mezclamos, más oscuro es lo que obtenemos. Siempre que se trabaja con colores materiales, sean transparentes, como los de acuarela, o espesos, se obtiene una mezcla sustractiva.

Pero si se mezclan los colores inmateriales de la luz, los que no se pueden manipular, la mezcla es "aditiva". La luz se suma a la luz. Y cuanta más luz, más clara —por eso es blanca la suma de todos los colores—. Goethe no creía que los colores de la luz se mezclaran según otras leyes que las que rigen las mezclas de colores de su caja de acuarelas.

Newton no sólo afirmaba que en las mezclas de los colores de la luz rigen otras leyes, sino que los colores fundamentales son el verde, el naranja y el violeta. Newton había demostrado que:

luz verde + luz violeta = luz azul
luz anaranjada + luz verde = luz amarilla
luz violeta + luz anaranjada = luz roja
luz verde + luz anaranjada + luz violeta = luz blanca.

Las leyes de la mezcla de los colores de la luz no son tan conocidas como las de las mezclas de colores materiales. Cuando en un teatro se mezcla la luz de un proyector verde y la luz de un proyector violeta, el resultado es una luz azul, lo que a muchos espectadores les parece magia.

Se puede tener luz azul con un proyector de luz azul, pero no es lo que se hace, pues los colores de la luz son tanto más fuertes cuantos más colores contienen. En lugar de usar un proyector amarillo, se mezcla la luz de un proyector anaranjado con la de otro verde, y el resultado es un amarillo mucho más radiante. Cuantos más colores, más clara la mezcla, tal es la regla; y la mezcla de todos produce finalmente el blanco. El naranja, el verde y el violeta son los colores primarios de la luz. Con tres proyectores de estos colores puede producirse cualquier otro color. Lo mismo ocurre en las mezclas de colores de las pantallas de televisión. Los aparatos en que las mezclas pueden ser reguladas tienen mandos para los tres colores: naranja (o rojo con un poco de amarillo), verde y violeta (o azul con un poco de rojo); no hacen falta más colores. Exactamente lo contrario ocurre con los colores materiales, en los que la suma de todos los colores es el negro, y los colores primarios son el

amarillo, el azul y el rojo. Es difícil de entender que haya dos verdades, una contraria a la otra.

Sobre la mezcla aditiva descrita por Newton decía burlonamente Goethe:

"El rojo amarillento y el verde dan amarillo, y el verde y el azul violado dan azul. ¡De la ensalada de pepinos se obtiene el vinagre!".

Naturalmente se trataba aquí de algo más que de la cuestión de si el origen de todos los colores es el gris o la suma de todos los colores es el blanco. En la época de Goethe, las ciencias naturales eran las ciencias ejemplares y representaban un principio superior. Por eso se intentaba encerrar también la estética en categorías propias de la ciencia natural, y ordenar los colores y explicar su efecto siguiendo los métodos de las ciencias naturales. Goethe no fue el único que lo intentó; en su época, las teorías sobre los colores eran un tema de moda. En todos los salones se hablaba de teorías de los colores. En sus *Materiales para la historia de la teoría de los colores* Goethe discute las teorías de docenas de contemporáneos suyos, pero como todos aceptaban los principios fundamentales de Newton, todos estaban, según él, equivocados.

Goethe reprochaba a los científicos el que solamente controlaran los detalles y no fueran capaces de concebir "la esencia de los colores en sí". Goethe quería revelar los "protofenómenos" frente a la "naturaleza artificial de las ciencias naturales". Para los físicos, cada color tiene la misma importancia, pero Goethe deseaba construir un sistema jerárquico con colores inferiores y superiores. El color más elevado era para él el rojo, "rey de los colores", y su polo opuesto el "decente y burgués verde". El uso de los colores superiores e inferiores debía resaltar su mutua oposición, la elevación de unos sobre otros. "Polaridad" y "elevación" son los dos principios en los que se fundamenta la teoría goethiana de los colores. Goethe quiso fundar una filosofía de la naturaleza de mayor alcance que las ciencias naturales. Pero, en el fondo, su filosofía de la naturaleza es una teoría de la sociedad que propugna como ideal de la naturaleza el dominar y el ser dominado. Esta concepción se muestra bien claramente en las consideraciones de Goethe sobre el efecto "sensible-moral" de los colores →Gris 17.

A pesar de su teoría orientada a la tradición, los ataques de Goethe a Newton causaron una penosa impresión. Goethe sostenía que los experimentos de Newton, reconocidos desde hacía ya largo tiempo, eran tan complicados que podían hacer creer a la gente que debía creer ciegamente en esas teorías. Llamó a esos experimentos "hocus-pocus"; en ellos se sugerían fenómenos ópticos de todo punto inexistentes. En su "Parte polémica" Goethe escribió: "Sólo aquel que conoce el poder del autoengaño y sabe que éste se encuentra cerca del límite de la fraudulencia, podrá explicarse el proceder de Newton y su escuela". En *La teoría de Newton al descubierto*, Goethe quiso demostrar que Newton fue un estafador que no tuvo reparos en "convertir lo falso en verdadero y lo verdadero en falso".

Pero Goethe no convenció a la ciencia. A pesar de la veneración que se le tributó como poeta, su teoría de los colores encontró un frío rechazo y se le reprochó que tomara en consideración sólo aquellos fenómenos que pudieran confirmar su teoría. Como además rechazaba los procedimientos métricos propios de las cien-

cias naturales, y fundaba sus resultados a conveniencia en sus sensaciones y sentimientos, sus aserciones no podían contrastarse. En definitiva, la teoría de Goethe del gris como origen de los colores es falsa.

Todo esto irritó mucho a Goethe y nunca dejó de lamentarse de la incomprensión y la estupidez de los partidarios de Newton. Ni de defenderse en sus conversaciones con Eckermann. A la pregunta de cómo había soportado la crítica durante tantos años, respondió: "Pero dígame usted si no tendría que estar yo orgulloso de que durante veinte años tuviera que reconocer que el gran Newton y, con él, todos los matemáticos y sublimes calculadores, estaban equivocados en lo referente a la teoría de los colores, y de que yo sea el único entre millones que tiene razón en este gran dominio de la naturaleza. Este sentimiento de superioridad me ha permitido soportar la estúpida arrogancia de mis adversarios. Se me persiguió y acosó de todas las formas posibles por mi teoría y se intentó ridiculizar mis ideas; ... Todos los ataques de mis adversarios no me sirvieron más que para ver la debilidad de los hombres".[17]

Goethe se quedó desde el principio solo con su teoría del origen de los colores. Por eso, al final de la *Teoría de los colores* apeló a las generaciones futuras para que enjuiciaran debidamente la que era su obra más querida, la que él mismo consideraba la obra más importante de su vida.

En el prólogo a la edición de sus obras completas de 1885, aparece ya el juicio de las "futuras generaciones" sobre su teoría de los colores: "Si no fuese por el renombre que Goethe adquirió en otros órdenes, esta obra habría quedado olvidada desde hace mucho tiempo. La ciencia la recordará como una equivocación..."

Las últimas palabras de Goethe fueron: "¡más luz!". La luz fue su problema.

17. La influencia de Goethe en el gusto alemán

Más populares que sus teorías fueron las consideraciones de Goethe sobre el "efecto sensible-moral" de los colores en la "Parte didáctica" de su *Teoría de los colores*. Por efecto sensible-moral entiende Goethe el efecto psicológico y simbólico de los colores y el simbolismo de los mismos socialmente establecido —en el mismo sentido en que aquí lo consideramos.

Goethe no parte de efectos cromáticos innatos, ya que considera que la misión del arte es educar a los seres humanos para hacerlos mejores, y también para mejorar su gusto. Por eso establece en la "Parte didáctica" reglas para la combinación de colores en la vestimenta. De hecho, la teoría de los colores de Goethe tuvo su repercusión más duradera en el terreno de la moda.

Según su principio de "la armonía por la polaridad", es decir, por medio de los opuestos que mutuamente se complementan, crean una armonía natural aquellos colores que se complementan mutuamente, esto es, aquellos colores que mezclados producirían el gris o el gris pardo: los colores complementarios. Son los pares de

colores rojo-verde, amarillo-violeta y azul-naranja, además de la polaridad blanco-negro →Azul 13.

Los pares de colores que mezclados no producen gris crean, según Goethe, combinaciones disarmónicas. Los colores que no combinan son, para Goethe, rojo-naranja, violeta-rojo y azul-verde.

Combinaciones como rojo-naranja y violeta-rojo se consideran aún hoy carentes de gusto en la moda conservadora —en la moda más progresista, en cambio, estas mezclas se consideran particularmente atractivas—. "Progresista contra conservador" tiene aquí un significado que trasciende la moda: como, según el antiguo simbolismo, los colores simbolizan también el rango social —el rojo como color de la nobleza, el verde de la burguesía y el azul de los trabajadores—, la combinación de colores, el estar unos junto a otros, significa la superación de las diferencias sociales. Goethe rechazaba las combinaciones que contrariaban las diferencias de colores entre los distintos estamentos de la sociedad →Verde 16.

"Hacia la armonía por la jerarquía", el principio más importante en Goethe, significa que los colores complementarios no pueden estar juntos como si tuvieran el mismo valor. Sólo un color puede aparecer puro, y el resto opacos, debilitados con blanco o con negro. El color debilitado debe ser el que ocupe la mayor superficie. El color puro es cualidad dominante, mientras que el color quebrado es cantidad dominada. De este modo, la teoría de los colores refleja un cuadro social: sólo unos pocos, naturalmente los nobles poderosos, dominan la espesa y oscura masa.

Combinaciones particularmente bellas según Goethe:

un poco de rojo puro con mucho verde grisáceo o pardusco
un poco de verde puro con mucho rojo oscuro o rosa pálido
un poco de naranja puro y rojo luminoso con mucho gris azulado o azul oscuro
un poco de azul puro con mucho castaño
un poco de amarillo puro con mucho violeta-negro
un poco de violeta puro con mucho amarillo pálido o castaño.

Goethe indicaba a las mujeres qué colores les convenía llevar de acuerdo con su posición: "A las chicas jóvenes les sientan bien el rosa y el verde marino, y a las mujeres maduras el violeta y el verde oscuro. La rubia se inclina por el violeta y el amarillo claro, y la morena por el azul y el rojo amarillo, y ambas con razón." Esto significaba que las mujeres jóvenes y solteras debían vestir de rosa y verde claro, y las mujeres mayores de violeta y verde oscuro. A las jóvenes rubias les recomendaba el violeta claro, y a las jóvenes castañas el azul claro y el anaranjado.

Pero Goethe no recomendaba de ningún modo un traje de color naranja luminoso, sino castaño —naranja "atemperado". Los trajes de color castaño se "adornaban" con un poco de azul claro. En tiempos de Goethe, los colores luminosos nunca debían dominar en la vestimenta. El blanco se consideraba el color más bello de la moda femenina, mientras que el caballero elegante vestía de negro. Los colores de la pareja ideal debían ser aquellos que, mezclados, dieran el color gris. Para la vestimenta de diario, Goethe recomendaba "los colores como sucios, muertos, los llamados colores de la moda" —todos los matices del marrón—.

Hasta hoy, la inclinación por los colores "atemperados" (*gedeckt*) en ninguna otra parte ha sido tan pronunciada como en Alemania. Estos colores son allí sinónimo de buen gusto y muchos alemanes consideran que los americanos que visten de colores chillones carecen de gusto. Y las vestimentas de colores vivos de italianos y franceses —que, a diferencia de los alemanes, crean la moda mundial— las encuentran los alemanes excesivas y poco serias.

18. La aversión de los pintores a la teoría

Goethe, que durante mucho tiempo, había pensado dedicarse a la pintura, escribió la "Parte didáctica" sobre todo para los pintores. Esperaba que con su teoría de los colores pudieran superar su aversión a toda teoría. Goethe escribió: "Hasta ahora se ha observado en los pintores un temor, si no una resuelta aversión a toda consideración teórica de los colores y de todo lo relacionado con ellos, lo cual no debe malinterpretarse, pues lo que hasta ahora se ha llamado teórico, carece de fundamentos firmes, es algo vacilante...".

Angelica Kauffmann (1741-1807), amiga de Goethe y pintora muy famosa en su época, enseñó cómo se forma una figura de color, sobre un fondo gris. Sobre un fondo oscuro se pintan primero con blanco las partes de luz, y con los colores más oscuros las partes de sombra, luego se crean con diferentes tonos de gris todas las formas, y por último se colorean con colores translúcidos. El cuadro de Angelica Kauffmann era "muy loable", escribió Goethe en sus *Materiales para la historia de la teoría de los colores*, y observó, además, que la pintura realizada sobre el gris "no podía distinguirse de otro cuadro pintado de la manera común". No obstante, pintar sobre un fondo previo gris era la manera acostumbrada, tradicional, en la pintura al óleo, y era común y conocida por todos los pintores bien formados desde la edad media. No era ninguna nueva teoría, sino una práctica antigua.

De los artistas contemporáneos de Goethe hubo uno, Otto Runge (1777-1810), con quien el poeta mantuvo correspondencia, pues también Runge se ocupó en teorías sobre los colores. Runge publicó en 1810 *Die Farbenkugel* [La bola de los colores], un modelo de mezcla sustractiva de colores. Se trataba de un globo dividido en campos de color con el que Runge ilustraba la mezcla de los colores, así como su aclaración con blanco y su oscurecimiento con negro. Con la inclusión del blanco y el negro, esto es, del gris, Runge concordaba con las ideas de Goethe. Pero Runge quería crear con su bola un modelo puramente matemático. Las teorías de Goethe apenas le eran de utilidad, y así se lo escribió a un conocido suyo. En el modelo de Runge no hay colores superiores ni inferiores, lo cual contradecía la filosofía de Goethe, por lo que Goethe tampoco pudo hacer mucho con la bola de Runge.

El pintor inglés William Turner (1775-1851), que mucho antes que los impresionistas había concebido la pintura no como copia, sino como expresión de luz y

color, y pintó paisajes casi abstractos, fue uno de los pocos pintores que se ocupó de forma intensiva en el estudio de todas las teorías de los colores. Turner fue uno de los artistas más innovadores de todos los tiempos. Fue también el primero que renunció al tradicional fondo gris.

Turner conocía la teoría de los colores de Goethe en traducción inglesa; en una página de su ejemplar dejó la observación de que Goethe había escrito mucho sobre la luz y la oscuridad, pero como definía la oscuridad como "no-luz", era de poco interés para los pintores. Pues en un cuadro hay que distinguir entre oscuridad, sombra y matiz. Turner no encontraba en la exposición de Goethe "Nada sobre la sombra, o sobre la oscuridad como tal oscuridad, sobre la sombra en el cuadro pintado o en el contexto óptico."

Junto a la explicación de Goethe de la aparición del rojo por el oscurecimiento del amarillo anotó Turner: "absurdo."

El propio Goethe llegó a la conclusión de que el pintor tenía que elegir en cada caso concreto lo más pertinente de su teoría. Pero, como siempre, los pintores hicieron lo contrario: la teoría no es la base de su creación, sino sólo una coartada para la interpretación. La teoría de Goethe es tan multívoca, que prácticamente puede interpretarse como se quiera.

Para los pintores de las generaciones actuales, la validez de la teoría de Goethe es aún más limitada: en la pintura abstracta, que Goethe no pudo ni imaginar, no hay colores "naturales", no hay ninguna armonía "natural".

Henri Matisse formuló el principio del color en la pintura abstracta: "Pintar no es colorear formas, sino dar forma a los colores."

No hay ninguna estética intemporal, ninguna sensibilidad sin experiencias. Pocas han sido las épocas como la de Goethe, en las que la pintura aspirara a una armonía que resolviera las contradicciones. Es quizá significativo de la época del clasicismo, que mira al pasado, que el gris, el color del conformismo, fuera el color fundamental. Hoy no podría el gris ser el comienzo de todo color, sino más bien el fin.

NOTAS

1. Entre los estudiosos de la lengua alemana se discute todavía el significado de "estar azul" (estar borracho) y "hacer azul" (hacer campana). Algunos de ellos relacionan estas expresiones con la nariz azulada de los bebedores, pero entonces tales expresiones tendrían que ser internacionales. Otros las relacionan con ciertos días festivos para los artesanos; en algunas regiones había "lunes azules" en los que se vestían trajes azules de domingo —tampoco esto es convincente, pues azul era también la ropa de trabajo, especialmente la de los tintoreros—. Y sobre todo: las explicaciones que se basan en un único día de fiesta no consideran el consumo de alcohol, a veces durante días enteros, de los tintoreros que utilizaban el glasto (cfr. Röhrich). La *Gesellschaft für deutsche Sprache* ha considerado en *Sprachdienst* 6/1998 la explicación aquí propuesta, que se expuso por primera vez en Heller (1989).

2. Hoy la ciencia sabe que cuando nacieron las lenguas, las primeras palabras fueron las que designaban lo "claro" y lo "oscuro" —porque la distinción entre día y noche es más importante que los colores mismos—, y de estas palabras a menudo derivaron luego los nombres para el blanco y el negro, pero el primer color propiamente dicho que recibió un nombre fue el rojo.

3. El rojo no ha dejado de perder preferencia desde hace decenios. En la primera edición de este libro, de 1989, el 20% de los encuestados nombró el rojo como color favorito.

4. El texto original es, según el diccionario de Grimm, *Gelb,* 2882.

5. En el ámbito internacional, las mejores informaciones sobre los colores de los pintores se encuentran en los libros, continuamente actualizados, de Kurt Wehlte y Max Dörner.

6. El verde gana preferencia desde hace años. En la primera encuesta, realizada en 1988, sólo el 12% nombró el verde como color favorito, y el 9% lo nombró como el color menos apreciado.

7. Los porcentajes dan el valor medio de ambos conceptos.

8. Según las ediciones de las guías de teléfonos del año 1999 en Alemania, la densidad telefónica es del 99%, es decir: casi todo el mundo tiene teléfono. No se puede saber cuántas personas usan normalmente una línea. Los números excluyen nombres de empresas y de asociaciones.

9. De las muchas interpretaciones de *El matrimonio de los Arnolfini*, la mejor es posiblemente la de Hagen y Hagen 1984. Poco convincente históricamente es, en cambio, la que encontramos en Gombrich 1996.

10. Actualmente hay una empresa, la casa Kremer-Pigmente, radicada en D-88317 Aichstetten, que produce pigmentos históricos. El azul ultramarino de la mejor calidad cuesta 165 euros los 10 gramos, y el púrpura 57 euros, los 25 miligramos. Estos precios son del año 2000.

11. Como los traductores de la Biblia al alemán no son unánimes sobre cómo es el color púrpura, en las traducciones recientes se dice "rojo, azul y carmesí". Esto tiene poco sentido, ¿cuál sería, según los productores, la diferencia entre "rojo" y "carmesí"? En la *Biblia en alemán actual* también se utiliza púrpura como equivalente de violeta.

12. También en el test de Lüscher de 1971.

13. *Romeo y Julieta,* acto 2.º, escena IV.

14. Estimaciones hechas por Nixdorff y Müller. En su exacto y detallado catálogo de exposición puede también encontrarse gran cantidad de información sobre las normas en la vestimenta.

15. Cfr. todos los textos de antiguas canciones populares en Massny.

16. *Lüscher-Test,* edición de 1971. Hay diversas variantes del test, la última de 1993, pero el principio es siempre el mismo.

17. Johann Peter Eckermann: *Gespräche mit Goethe in den letzten Jahren seines Lebens* [Conversaciones con Goethe en los últimos años de su vida] (1836 y 1848), conversación de 30-12-1823. Muy parecida la declaración de la conversación de 19-2-1829: "De todo lo que he producido como poeta no puedo decir que me sienta satisfecho. Poetas admirables han vivido en la misma época que yo, otros aún más admirables vivieron antes que yo, y seguirá habiéndolos después de mí. Pero hay algo de lo que podría alardear un tanto, y es de haber sido el único en mi siglo al que ha asistido la razón en la difícil ciencia de los colores, y en esto tengo plena conciencia de mi superioridad sobre muchos".

BIBLIOGRAFÍA

ALBERS, JOSEF, *La interacción del color,* Alianza Editorial, Madrid, 1989 (6ª).

ALBUS, ANITA, *Die Kunst der Künste,* Eichborn, Frankfurt a.M., 1997.

BADT, KURT, *Die Farbenlehre van Goghs,* Colonia, 1981.

BÄCHTOLD-STÄUBLI, HANNS/HOFFMANN-KRAYER, EDUARD (eds.), *Handwörterbuch des deutschen Aberglaubens,* 1927-1942, de Gruyter, Berlín, 1987.

BERLIN, BRENT/ KAY, PAUL, *Basic Color Terms: Their Universality and Evolution,* University of California Press, CSLI, Stanford, California, 1999.

Die Bibel. Revidierte Fassung der Luther Bibel von 1984. (En antiguas ediciones se traduce a veces «rojo púrpura» como «rojo escarlata».)

Die bibel in heutigem Deutsch, Stuttgart, 1982.

BILZER, BERT, *Meister malen Mode,* Braunschweig, 1961.

BIRREN, FABER, *Schöpferische Farbe,* Winterthur, 1971.

BOEHN, MAX VON, *La moda: historia del traje en Europa desde los orígenes del cristianismo hasta nuestros días,* 11 vols., Salvat, Barcelona, 1928-1947.

BRUCE-MITFORD, MIRANDA, *Zeichen und Symbole.,* Stuttgart/Múnich, 1997.

BÜCHMANN, GEORG, *Geflügelte Worte,* Droemer Knaur, Múnich, 1959.

BÜHLER, HANS ADOLF, *Das innere Gesetz der Farbe. Eine künstlerische Farbenlehre,* Berlín, 1930.

CHEVALIER, JEAN (en colaboración con GHEERBRANT, ALAIN) *Diccionario de los símbolos,* Herder, Barcelona, 1999.

COLE, ALISON, *Colour,* Londres, 1993.

DÖRNER, MAX, *Malmaterial und seine Verwendung im Bilde,* Stuttgart, 1989.

DURERO, ALBERTO, *Tagebücher und Briefe.,* Múnich/Viena, 1969.

DURERO, ALBERTO, *Schriften und Briefe,* Leipzig, 1993.

EBERHARD, WOLFRAM, *Lexikon chinesischer Symbole,* Colonia, 1983.

EISENBART, LISELOTTE CONSTANZE, *Kleiderordnungen der deutschen Städte zwischen 1350 und 1700,* Gotinga, 1962.

EUCKER, JOHANNES/ WALCH, JOSEF, *Farbe. Wahrnehmung, Geschichte und Anwendung in Kunst und Umwelt,* Hannover, 1988.

FAVRE, JEAN-PAUL/ NOVEMBER, ANDRÉ, *Color and Communication,* Zúrich, 1979.

FEDDERSEN-FIELER, GRETEL, *Farben aus der Natur,* Hannover, 1982.

FRIELING, HEINRICH, *Das Gesetz der Farbe,* Gotinga, 1968.

FRIELING, HEINRICH, *Der Frieling-Test. Ein Farbtest zur Charakter- und Schicksalsdiagnostik,* Marquartstein, 1961.

GAGE, JOHN, *Turner's Annotated Books: Goethe's Theory of Colors,* Turner Studies, IV, 2, 1984.

GAGE, JOHN, *Color y cultura: la práctica y el significado del color de la antigüedad a la abstracción*, Siruela, Madrid, 1997 (2ª).

GOETHE, JOHANN WOLFGANG VON, *Teoría de los colores*, Consejo General de la Arquitectura Técnica de España, Madrid, 1999.

GOETHE, JOHANN WOLFGANG VON: *Xenien, 1796*, Philip Reclam, Leipzig (1897?).

GOGH, VINCENT VAN, *The Complete Letters of Vincent van Gogh*, Thames & Hudson, Londres, 2000.

GOMBRICH, ERNST H., *La Historia del Arte*, Debate/Círculo de Lectores, Madrid, 1997.

GONCOURT, EDMONT Y JULES DE, *La mujer en el siglo dieciocho*, La España moderna, "Biblioteca de jurisprudencia, filosofía e historia", Madrid, (19?).

GREEN, TIMOTHY, *El mundo del oro*, Aymá, Barcelona, 1968.

GREGORY, RICHARD L., *Eye and brain*, Weidenfeld & Nicolson, Londres, 1966.

GRIMM, JACOB/GRIMM, WILHELM, *Leyendas alemanas*, Obelisco, Barcelona, 2000.

HAGEN ROSE-MARIE/ HAGEN RAINER, *Meisterwerke europäischer Kunst als Dokumente ihrer Zeit erklärt. Warum trägt die Göttin einen Landsknechthut?*, Colonia, 1984.

HAGEN ROSE-MARIE/ HAGEN RAINER, *Bildbefragungen. Alte Meister- neu erzählt*, Colonia, 1993.

HELLER, EVA, *Wie Werbung wirkt: Theorien und Tatsachen*, Francfort a. M., 1984.

HELLER, EVA, *Wie Farben wirken*, Reinbeck, 1989.

HELLER, EVA, *Die wahre Geschichte von allen Farben. Für Kinder, die gern malen*, Oldenburgo, 1994.

HESS, WALTER, *Das Problem der Farbe in den Selbstzeugnissen der Maler von Cézanne bis Mondrian*, Mittenwald, 1981.

HOWELL, GEORGINA, *In Vogue: Six Decades of Fashion*, Londres, 1975.

I Ging. Das Buch der Wandlungen. Erläutert von Richard Wilhelm, Düsseldorf/Colonia, 1924.

Im Reich de Chemie. 100 Jahre BASF. Düsseldorf/Viena, 1965.

ITTEN, JOHANNES, *El arte del color*, Limusa, México DF, 1992.

JACKSON, CAROLE, *El color de tu belleza*, Acrópolis, Washington, 1984.

KANDINSKY, WASSILY, *De lo espiritual en el arte*, Paidós, Barcelona, 1996.

KAY, HELEN (ed.), *Picasso's world of children*, Doubleday, New York, 1965.

Kindlers Malerei Lexikon. Múnich, 1976.

KIRSCHBAUM, ENGELBERT (ed.): *Lexikon der christlichen Ikonographie*, Herder, Roma/Friburgo/Basilea/Viena, 1968-1976.

Knaurs beues Mal- und Zeichenbuch. Múnich, 1996.

KNUF, ASTRID/ KNUF, JOACHIM, *Amulette und Talismane. Symbole des magischen Alltags*, Colonia, 1984.

KÜPPERS, HARALD, *Fundamentos de la teoría de los colores*, Editorial Gustavo Gili, Barcelona, 2002 (6ª).

KÜPPERS, HEINZ, *Illustriertes Lexikon der deutschen Umgangssprache*, Stuttgart, 1984.

LAUFFER, OTTO, *Farbensymbolik im deutschen Volksbrauch*, Hamburgo, 1948.

LIPFFERT, KLEMENTINE, *Symbolfibel. Eine Hilfe zum Betrachten und Deuten mittelalterlicher Bildwerke*, Johannes Stauda-Verlag, Kassel, 1976 (6ª).

LÜSCHER, MAX, *Psychologie der Farben*. Basilea, 1948.

LÜSCHER, MAX, *Test de los colores*, Paidós, Barcelona, 1999 (6ª).

LURKER, MANFRED (ed.), *Wörterbuch der Symbolik*, Kröner, Stuttgart, 1979.

LURKER, MANFRED, *Diccionario de dioses y diosas, diablos y demonios*, Paidós, Barcelona, 1999.

LURKER, MANFRED, *Lexikon der Götter und Symbole der alten Egypter*, Berna/Múnich/ Viena, 1987.

MASSNY, DORIS, "Die Formel 'das braune Mägdlein' im alten deutschen Volkslied", en *Niederdeutsche Zeitschrift für Volkskunde*, 15, 1937.

MATISSE, HENRI, *Escritos y opiniones sobre el arte*, Debate, Madrid, 1993.

Modekatalog Warenhaus A. Wertheim 1903/4. Reprint, Hildesheim, 1979.

MÖHRES, FRANZ PETER," Purpur", en *Die BASF*, 4, 1962.

NEUMÜLLER, OTTO-ALBRECHT, *Römpps Chemie-Lexikon*, Stuttgart, 1979-1988.

NEWTON, ISAAC, *Opticks*, Prometheus Books, Amherst, N.Y., 2003.

Nixdorff, Heide/Müller, Heidi, *Weiße Weste - rote Roben. Von den Farbordnungen des Mittelalters zum individuellen Farbgeschmack*, Berlín, Staatliche Museen Preussischer Kulturbesitz, catálogo de la exposición,1983.

OSWALD, GERT, *Lexikon der Heraldik*, Mannheim/Viena/Zúrich, 1984.

PACZENSKY, SUSANNE VON, *Die Testnacker. Wie man Karriere-Tests erfolgreich besteht*, Múnich, 1987 (sobre los *tests* de los colores, pp. 77-81).

PASTOUREAU, MICHEL, *Dictionaire des couleurs de notre temps*, París, 1992.

PAWLIK, JOHANNES (ED.), *Goethe, Farbenlehre*. Didaktischer Teil, Dumont Buchverlag, Colonia, 1990 (5ª ed. ampliada).

PLOSS, EMIL ERNST, *Ein Buch von alten Farben. Technologie der Textilfarben im Mittelalter mit einem Ausblick auf die festen Farben*, Múnich, 1967.

PRACHT, FANNY-ILSE, *Färben von Textilien*, Colonia, 1984.

PROCOPIO DE CESÁREA, *Historia secreta*, "Biblioteca clásica Gredos", Gredos, Madrid, 2000.

PU YI, *Yo fui el último emperador de China*, Círculo de Lectores, Barcelona, 1988.

RABBOW, ARNOLD, *dtv-Lexikon politischer Symbole*, Múnich, 1970.

RENOIR, JEAN, *Pierre. Auguste Renoir, mon père*, Gallimard, París, c. 1981.

RIEDEL, INGRID, *Farben in Religion, Gesellschaft, Kunst und Psychoterapie*, Stuttgart, 1983.

RÖHRICH, LUTZ: *Lexikon der sprichwörtlichen Redensarten*, Herder, Friburgo, 2001 (5ª ed.).

RUNGE, PHILIPP OTTO, *Die Farbenkugel und andere Schriften zur Farbenlehre*, 1810, Stuttgart, 1959.

SCHENZINGER, KARL ALOYS, *Anilina*, Rauter, Barcelona, 1940.

SCHLEMMER, OSKAR, *Idealist der Form. Briefe, Tagebücher, Schriften 1912-1943*, Leipzig, 1990.

SCHMIDT, HEINRICH/ SCHMIDT, MARGARETE, *Die vergessene Bildsprache christlicher Kunst*, C. H. Beck, Múnich, 1981.

SEEFELDER, MATTHIAS, *Indigo*, Ludwigshafen (BASF), 1982.

STEINER, RUDOLF, *Das Wesen der Farbe*, Dornach, 1980.

STRACK, HERMANN L., *Das Blut im Glauben und Aberglauben der Menschheit*, Múnich, 1900.

SUTHERLAND, CAROL HUMPREY VIVIAN, *Gold: its beauty, power and allure*, Thames & Hudson, Londres, 1969 (3ª).

THEROUX, ALEXANDER, *The Primary Colors*, Nueva York, 1994.

THEROUX, ALEXANDER, *The Secondary Colors*, Nueva York, 1997.

VARLEY, HELEN (ed.), *El gran libro del color*, Editorial Blume, Barcelona, 1982.

VELHAGEN, KARL, *Tafeln zur Prüfung des Farbensinnes*, Stuttgart,1995.

VISCHER, FRIEDRICH THEODOR VON, *Vernünftige Gedanken über die jetzige Mode*, Stuttgart, 1861.

Vogt, Hans-Heinrich, *Farben und ihre Geschichte,* Stuttgart, 1973.

Vrande, Let van de, *Teñido artesanal*, CEAC, Barcelona, 1988.

Wackernagel, Wilhelm, "Die Fraben- und Blumensprache des Mittelalters", en *Kleinere Schriften,* vol. 1, Leipzig, 1872.

Wander, Karl Friedrich Wilhelm, *Deutsches Sprichwörter-Lexikon*, Leipzig, 1867.

Wehlte, Kurt, *Werkstoffe und Technoken der Malerei,* Leipzig, 1996.

Wilhelmi, Christoph, *Handbuch der Symbole in der bildenden Kunst des 20. Jahrhunderts,* Francfort a.M./Berlín, 1980.

Wörterbuch der deutschen Volkskunde (edición original de Oswald A. Erich, revisión de Richard Beitl). Stuttgart, 1974.

CRÉDITOS DE LAS IMÁGENES

5: Paul Cézanne: *Naturaleza muerta* (hacia 1880, detalle). 6: © Ludwig Beck am Rathauseck, Múnich. 7: Kreative Spaghetti, Eva Heller (E. H.). 8: © Beiersdorf, Hamburgo. 9: © Klosterfrau Vertriebsgesellschaft, Colonia. 10: © Süddeutscher Verlag / Foto-Agentur Hartung. 11: © Colour Library Books. 12: © Colour Library Books. 13: Käpt'n Blaubär, con permiso personal de Walter Moers. 14: © Coca-Cola, Essen. 16: Bundesministerium für Arbeit. 17: Artista desconocido, British School: *Las hermanas Cholmondeley* (hacia 1600, detalle), Tate Gallery, Londres; © Tate Picture Library. 18: Meister der Lyversberg Passion: *Coronación de María* (hacia 1460, detalle), Alte Pinakothek, Múnich; © Blauel/Gnamm Artothek. 19: Hyacinthe Rigaud: *Luis XIV con su traje de la coronación* (1701. detalle), Louvre, París; © Giraudon, París. 20: Kreative Nelke; © R.M. Schnell, Múnich. 21: Kreative Lippen, E. H. 22: *Sennefer y su mujer Merik* (hacia 1420 a.C., detalle), tumba de Sennefer, Tebas. 25: Artista desconocido "Eighteen Songs of a Nomad Flute. Episode 2: Departure from China" (siglo xv, detalle), The Metropolitan Museum of Art, Gift of the Dillon Fund, 1973 (1973.120.3); © 1994 The Metropolitan Museum of Art, Nueva York. 27: Escuela de Kangra: *Amorío de Krishna* (hacia 1820, detalle), Museum für Indische Kunst, Berlín; © Staatliche Museen Preußischer Kulturbesitz. 28: Jacopo Pontormo: *Cristo en Emmaus* (hacia 1525, detalle); © AKG, Berlín / S. Domingie. 29: Meister des Hausbuchs: *El lavatorio de los Apóstoles* (hacia 1475, detalle), Gemäldegalerie, Berlín; © Staatliche Museen Preußischer Kulturbesitz, foto: J.P. Anders. 30: Hugo van der Goes: *El pecado original* (hacia 1470, detalle); © Kunsthistorisches Museum, Viena. 31: © UHU GmbH, Bühl/Baden. 33: Escultura de un matrimonio egipcio (hacia 2400 a.C., vista de espaldas), Ägyptisches Museum, Berlín; © Staatliche Museen Preußischer Kulturbesitz. 34/35: Verde típico de los que prefieren este color y verde típico de los que rechazan este color investigación de E. H., 1997. 37: Jan van Eyck: *El matrimonio de los Arnolfini* (1434, detalle), National Gallery, Londres. 38: Los colores más nombrados de la primavera; encuesta de E.H. 39: Johannes Itten: *Primavera* (detalle), de Kunst der Farbe, 1961; © Ravensburger Buchverlag Otto Maier GmbH. 40: Michael Pacher: *El diablo enseña a san Agustín el libro de los vicios* (1483, detalle), Alte Pinakotek, Múnich; © Blauel/Gnamm Artothek, 41: Mahoma vestido de verde, manuscrito persa (hacia 1540, detalle). 43: El dios Osiris; foto: Colección E. H. 47: La Kaaba en La Meca, lugar santo del Islam. 48/49: Ilusión óptica, E. H. 51: Legibilidad de

los textos en color, E. H. 52: Círculo de colores, E. H. 53: La reina Isabel en la apertura del Parlamento en 1999; © dpa/epa/Jonathan Utz. 54: El papa Juan XXIII, hacia 1960. 55: Hermann Tom Ring: *El altar del Juicio Final* (hacia 1550, detalle); © Museum Catharijneconvent, Utrecht; foto: R. de Heer. 56: Mezclas aditivas con proyectores de colores, E. H. 57: Medicamentos de colores; foto: E.H. 58: Efectos de los colores sobre blanco y sobre negro, E. H. 59: © Chanel, Hamburgo. 60: Monjas budistas; © Reuters/Jayanta Shaw. 61: Brahma con su esposa Sarasvatí cabalgando en un cisne (detalle); © Gustav Kiepenheuer Verlag, Leipzig. 63: Henri de Toulouse-Lautrec: *Jane Avril* (1892, detalle). 64: Epi, de Barrio Sésamo; © Henson/EM.TV & Merchandising AG. 65: Henri Matisse: *El gozo de vivir* (1905/1906, detalle); © Succession H. Matisse / VG Bild-Kunst, Bonn. 66: Robert Delaunay: *La alegría de vivir* (1931); © L&M Services B.V. Amsterdam 991107. 70: Imperial State Crown. 71: La emperatriz Teodora con su corte (hacia 540, detalle), Rávena, San Vitale. 73: Cardenales de rojo; obispos de violeta; foto: colección E. H. 74: © Kraft Jacobs Suchard Erzeugnisse GmbH, Bremen. 75: Distintivo sufragista, hacia 1910; foto: Colección E. H. 77: Victor Brauner: *Géminis* (1938); © VG Bild-Kunst, Bonn. 79: TM & © United Artists Corporation / CTM Merchandising, Múnich. 80: Signo creativo de peligro, E. H. 81: Fra Angélico: *La Virgen con el Niño y los santos mártires Domingo y Pedro* (1543, detalle), Gemäldegalerie, Berlín; © Staatliche Museen Preußischer Kulturbesitz; foto: J. P. Anders. 83: Tom Wesselmann: Great American Nude N°. 41 (1962); © VG Bild-Kunst, Bonn. 84: Franz Winterhalter: *La reina Victoria y su familia* (1846, detalle). 85: Con permiso de *Financial Times* (Europe), Francfort a.M., y *La Gazzetta dello Sport*, R.C.S. Pubblicità S.p.A.; montaje E. H. 86: Princesa Diana; © dpa. 87: Marilyn Monroe; © pwe Kinoarchiv, Hamburgo. 89: Globo imperial alemán; © AKG, Berlín. 90: Mercedes Vision SLR; © Daimler / Chrysler, Stuttgart. 93: La piedra dorada de Birmania; foto: Krishna. 94: Gustav Klimt: *El beso* (1908); © AKG, Berlín. 95: Mezcla sustractiva de colores; © Marshall Editions, Londres. 96: Marrón cálido y marrón frío junto a colores cálidos y fríos, E. H. 97: Miguel Ángel: *Sibila libia* (1536-41, detalle), Capilla Sixtina; © Museo Vaticano. 98: Pan de mármol creativo, E. H. 99: Los colores más nombrados del otoño; encuesta E. H. 100: Johannes Itten: *Otoño* (detalle), en *Kunst der Farbe*, 1961; © Ravensburger Buchverlag Otto Maier GmbH. 103: Giorgio Morandi: *Naturaleza muerta* (1942); © VG Bild-Kunst, Bonn. 104: Cartel de prueba para oculistas. 106: Pablo Picasso: *Autorretrato* (1972); © Succession Picasso / VG Bild-Kunst, Bonn.

LOS 160 CONCEPTOS DE LA ENCUESTA

ÍNDICE ANALÍTICO

VIOLETA 191-210
Refranes, frases hechas, expresiones coloquiales relacionadas con el color violeta: